ILLU STRA TION 2022

日本當代最強插畫

ILLU
STRA
TION
2022

日本當代最強插畫

ILLUST RATION 2022

イラストレーション 2022

日本當代最強插畫

SE
SHOEISHA

感謝您購買旗標書，
記得到旗標網站
www.flag.com.tw
更多的加值內容等著您…

● FB 官方粉絲專頁：旗標知識講堂

● 旗標「線上購買」專區：您不用出門就可選購旗標書！

● 如您對本書內容有不明瞭或建議改進之處，請連上
旗標網站，點選首頁的 聯絡我們 專區。

若需線上即時詢問問題，可點選旗標官方粉絲專頁
留言詢問，小編客服隨時待命，盡速回覆。

若是寄信聯絡旗標客服 email，我們收到您的訊息
後，將由專業客服人員為您解答。

我們所提供的售後服務範圍僅限於書籍本身或內
容表達不清楚的地方，至於軟硬體的問題，請直
接連絡廠商。

| 學生團體 | 訂購專線：(02)2396-3257 轉 362 |
| | 傳真專線：(02)2321-2545 |

經銷商	服務專線：(02)2396-3257 轉 331
	將派專人拜訪
	傳真專線：(02)2321-2545

國家圖書館出版品預行編目資料

日本當代最強插畫. 2022：當代最強畫師豪華作品集 /
平泉康児 編；陳家恩 譯.

臺北市：旗標科技股份有限公司, 2022.08　面；　公分

譯自：Illustration 2022

ISBN 978-986-312-725-3 (平裝)

1. CST: 插畫 2. CST: 電腦繪圖 3. CST: 作品集

947.45　　　　　　　　　　　111010953

作　　者／平泉康児 編

翻譯著作人／旗標科技股份有限公司

發 行 所／旗標科技股份有限公司

　　　　　台北市杭州南路一段15-1號19樓

電　　話／(02)2396-3257(代表號)

傳　　真／(02)2321-2545

劃撥帳號／1332727-9

帳　　戶／旗標科技股份有限公司

監　　督／陳彥發

執行企劃／蘇曉琪

執行編輯／蘇曉琪

美術編輯／陳慧如

中文版封面設計／陳慧如

校　　對／蘇曉琪

新台幣售價：620 元

西元 2023 年 9 月 初版 3 刷

行政院新聞局核准登記-局版台業字第 4512 號

ISBN　978-986-312-725-3

CONTENTS

逢編いあむ AIAMU Iamu

Twitter iamuu_n　　**Instagram** iamuu_n　　**URL** potofu.me/iamuu-n
E-MAIL iamuu.n28@gmail.com
TOOL CLIP STUDIO PAINT PRO / iPad Pro

AIAMU Iamu

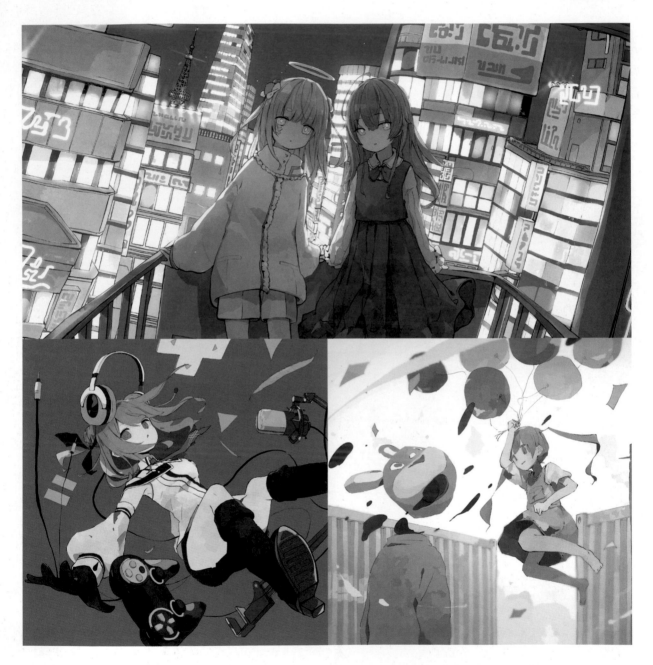

PROFILE　創作插畫和影像作品，有時也會出於興趣而創作音樂。喜歡可愛和奇幻風的事物，目前一邊練習畫技，一邊兼顧個人創作，主要在製作音樂 MV 插畫、動畫與商品用插畫。

COMMENT　「把腦中浮現的畫面用恰到好處的感覺輸出到平面上」，我覺得這是我畫畫時最享受的事情。平常我畫畫都是為了提升技巧，如果未來能畫出可以讓人感到興奮的作品，我會很開心的。我的畫風以技術層面來說，是比較重視線條的強弱、畫面中的配色與構圖的平衡感。今後我想繼續磨練自己的畫功，希望能用更豐富的手法來表現出自己喜歡的奇幻世界觀。如果還能因此接到各種工作，那就太好了。

```
 1
   4
2 3
```

1「「Tokyo Future Girl」歌ってみた（暫譯：唱唱看【Tokyo Future Girl】）／fui x mua」封面插畫與 MV 插畫／2021／fui
2「楪帆波１週年」商品用插畫／2021／Chouette　3「くすりの（暫譯：藥瓶）」Personal Work／2021　4「ハロー（暫譯：哈囉,）」Personal Work／2021

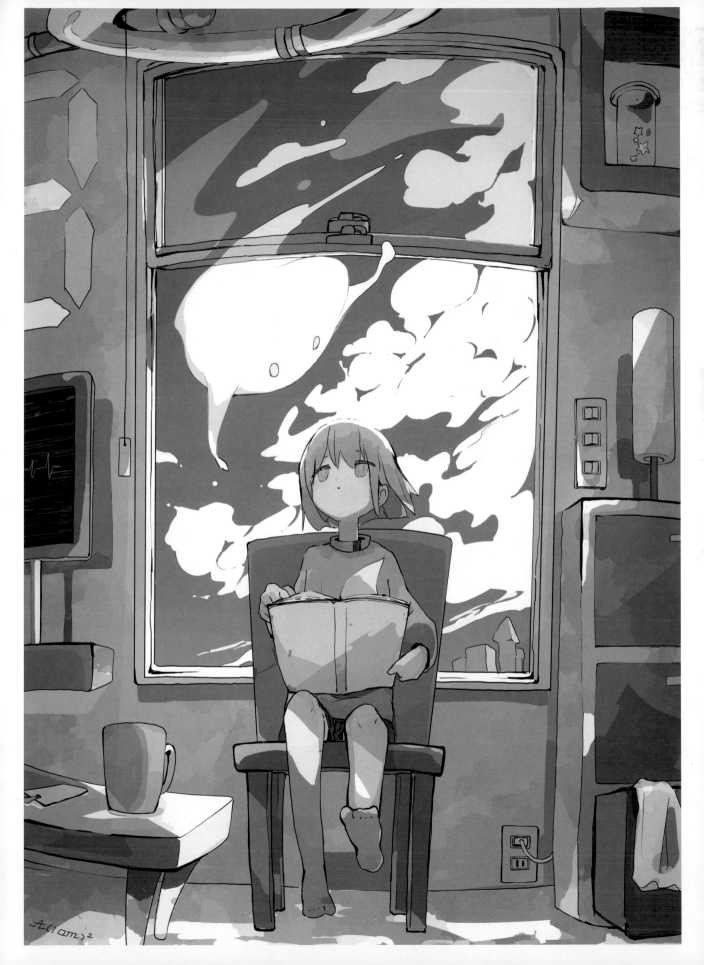

蒼木こうり AOKI Kouri

Twitter kouri_aoki **Instagram** kouri_aoki **URL** potofu.me/kouri-aoki
E-MAIL kouriaoki@gmail.com
TOOL Procreate / CLIP STUDIO PAINT PRO / iPad Pro

AOKI Kouri

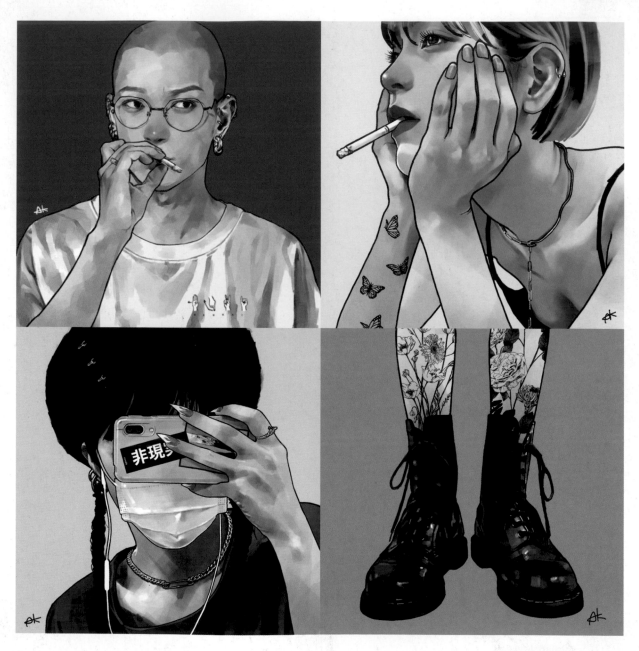

PROFILE 現居大阪，作品大多發表於社群網站，常常畫「看起來壞壞的人」。

COMMENT 我的插畫主題大多是看起來「有點壞」的孩子，並且會努力畫出這些人物的魅力，希望大家可以透過我的畫去窺見他們的帥氣與可愛。我的畫中經常會保留一些筆觸，可以說是我的創作特色。我的畫風大概是偏向寫實，還有以黑白色調為主的表現手法吧。對於今後的展望，不論是何種工作，只要能透過自己的作品傳達其魅力，我都會很開心。未來希望能活躍於雜誌、書籍等紙本媒體，或是服裝產業，那也是我的夢想之一。

青乃イズ AONO Izu

Twitter　aonoizu　Instagram　aonoizu　URL　—
E-MAIL　aonoizu@gmail.com
TOOL　Procreate / Photoshop CC / iPad Pro

PROFILE　現居京都市，畢業於京都工藝纖維大學研究所，主修設計科學。2020年開始從事創作，平常興趣是打電動與茶道，目前和黑貓一起住。

COMMENT　我會把日常生活中不經意浮現在腦海中的景色與幻想融合在作品中，並努力畫出讓人感到舒服的形狀與線條。我的作品特徵應該是常用紫色帶淡灰色的色調吧，讓人感受到夜晚的氣氛，以及用微妙的色彩變化去表現柔和的光線等等。關於今後的展望，我希望多挑戰純手繪的作品和相關工作，一邊接觸各類型的創作，一邊拓展自己的表現手法。

1　「midnight snack」Personal Work／2021　2　「つめたいぬくもり（暫譯：冰冷的體溫）」Personal Work／2020
3　「不可寝（暫譯：不能睡）」Personal Work／2021　4　「星纏う（暫譯：穿上星星大衣）」Personal Work／2021

アキオカ AKIOKA

Twitter　akioka5311　　Instagram　akioka.5311　　URL　—
E-MAIL　akioka1513@gmail.com
TOOL　　CLIP STUDIO PAINT PRO / Photoshop CC / iPad Pro

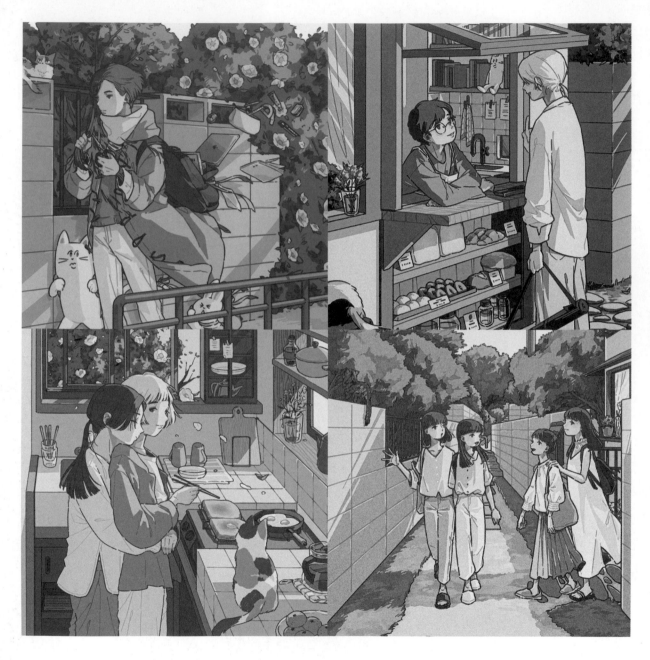

福岡縣人。一邊從事設計工作，一邊創作插畫。

我畫的都是我自己「想要在裡面生活的空間」。我會把我家裡、我家附近都畫到我的作品中，包括身邊常見的物品和風景，我的作品特徵應該就是這種帶有生活感的插畫吧。希望未來有機會試試看書籍的裝幀插畫。

1　2

5

3　4

1「3年目のショート（暫譯：短髮第3年）」Personal Work／2020　2「常連くん（暫譯：常客小哥）」Personal Work／2021
3「あいさつ（暫譯：打招呼）」Personal Work／2021　4「パーティーを続けよう！（暫譯：繼續派對吧！）」／RYUTist」發售用CD封套／2021／RYUTist
5「赤頬／堂村璃羽」串流發售用CD封套／2021／堂村璃羽

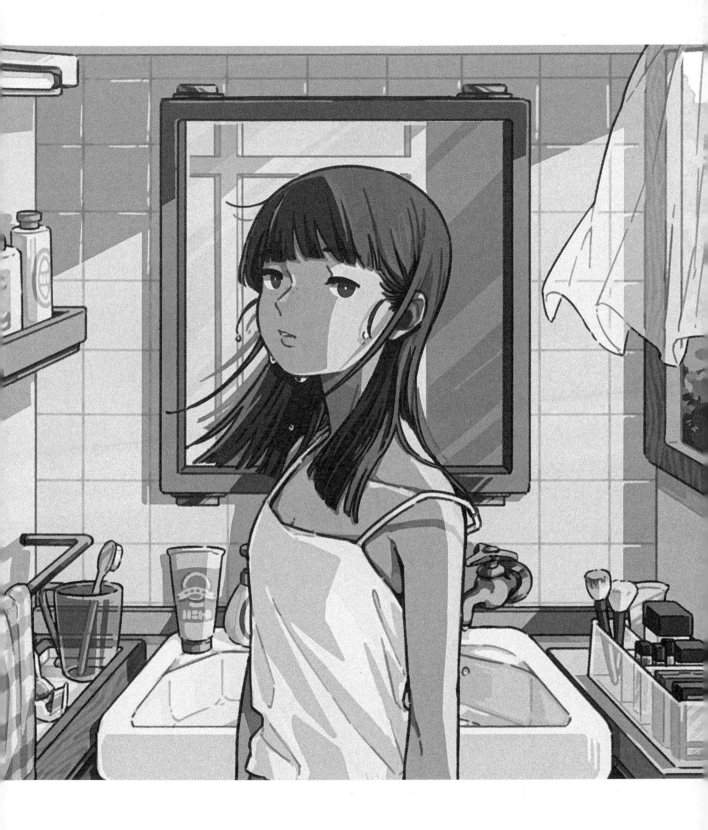

芦屋マキ ASHIYA Maki

Twitter a0z0o0 Instagram p0azo0q URL www.ashiya-maki.com
E-MAIL ashiyama.ki14@gmail.com
TOOL 水彩 / 色鉛筆

ASHIYA Maki

PROFILE

來自神奈川縣的插畫家／創作者，也有在線上課程和工作坊擔任講師。

COMMENT

我創作時最重視光線與溫度的表現，我想表現出彷彿觸摸時能感到一絲溫暖或冰冷的觸感。另外，我也追求在與畫中人物對視時，能感受到讓人心動的視線。在構圖方面，我通常會在畫面中營造對比，例如在冷色元素中搭配暖色元素，或是用仔細描繪的元素搭配粗略描繪的元素等。我喜歡把人物、水、花等轉瞬即逝的美麗事物融入到主題中，為了將它們展現出來，我會仔細描繪細節，例如指尖等部分。今後的展望是，希望接到畫圖相關的工作，不限任何類別，例如書籍、童書的裝幀插畫或是音樂相關的插畫合作等，我都會很開心。

| 1 | 3 |
| 2 | 4 |

1「慰め（暫譯：安慰）」Personal Work／2021 2「忘却」Personal Work／2021 3「結露」Personal Work／2021 4「飽和」Personal Work／2021

ADABANA Bloom

徒花ブルーム　ADABANA Bloom

Twitter　adbnbloom　　Instagram　adbn_blooming　　URL　—
E-MAIL　adbnbloom@gmail.com
TOOL　Photoshop CC / Wacom Intuos Pro 數位繪圖板 / 色鉛筆 / 不透明壓克力顏料 / 代針筆

PROFILE　　平常是上班族，在工作之餘創作插畫，我只會畫長得一模一樣的辣妹。

COMMENT　　我擅長畫1980～1990年代風格的插畫，光用一張圖就能表現出故事性。今後我想從事服飾或音樂相關的工作。

1「ラブホテル（新譯：賓館）」Personal Work／2021　2「ラブホテル（暫譯：賓館）」Personal Work／2021
3「愛犬家宣言-ダルメシアン-（暫譯：愛狗人士宣言-大麥町-）」Personal Work／2021　4「ラブホテル（暫譯：賓館）」Personal Work／2021

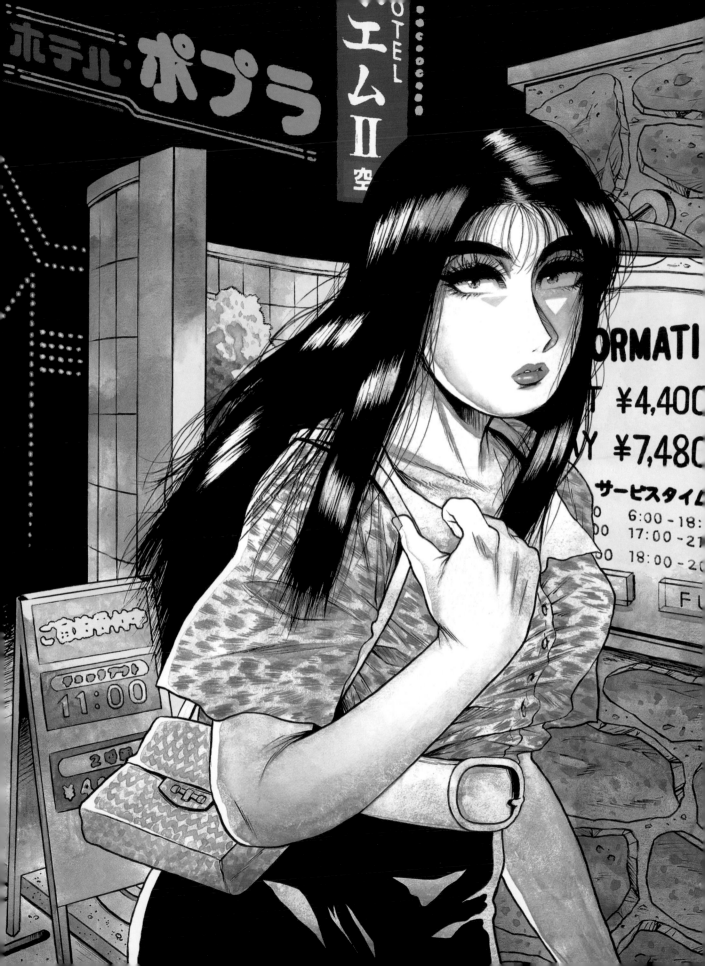

Acky Bright

Twitter aki001208 Instagram acky_bright URL www.acky-bright.com

E-MAIL xlvlv3@gmail.com

TOOL Procreate / CLIP STUDIO PAINT PRO / iPad Pro / Wacom Cintiq 24HD 數位繪圖螢幕 /

自動鉛筆／麥克筆／原子筆／書法筆

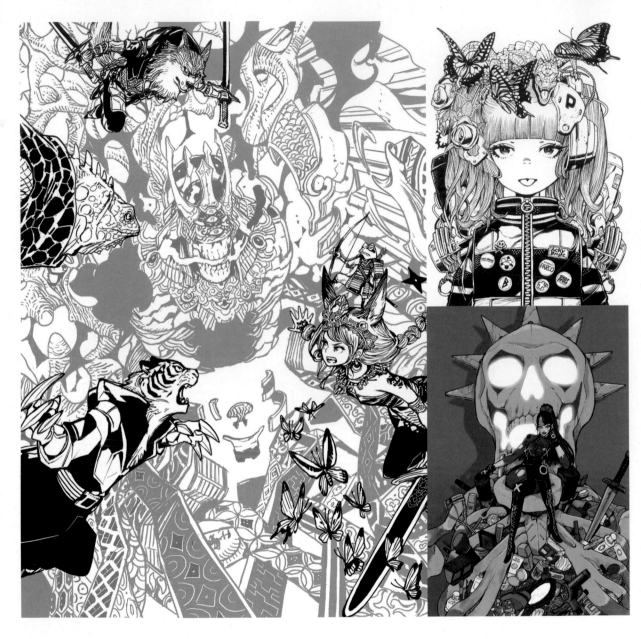

PROFILE 我畫畫時會先用細膩的筆觸與大膽的構圖畫出線稿，再用黑色麥克筆搭配平板來畫出各種物件。畫風偏向可愛酷帥，連紐約現代藝術博物館（MoMA）
的策展人也認為很有發展性。曾與BMW、Hasbro、DC Comics等歐美企業合作插畫，作品獲國際認可。同時也擔任設計公司的創辦人和企劃。

COMMENT 我從來沒有去專門學校學過畫畫，只是延續以前在廣告傳單背面塗鴉的心情來畫畫，每天都在追求畫出讓自己感到開心的線條。我想要畫一輩子的畫，
希望我畫出來的作品可以一直成為某個人的日常。想要變得自由。

	2	
1		4
	3	

1「テラン」雜誌創刊號封面插畫／2021／KADOKAWA 2「BORDERLINE」個展用主視覺設計／2021
3「THE Joker」#8 變體封面（Variant Cover）／2021／DC Comics ⒹⒸ BATMAN and all related characters and elements TM & ©DC.
4「DOODLE」個展用視覺設計／2021

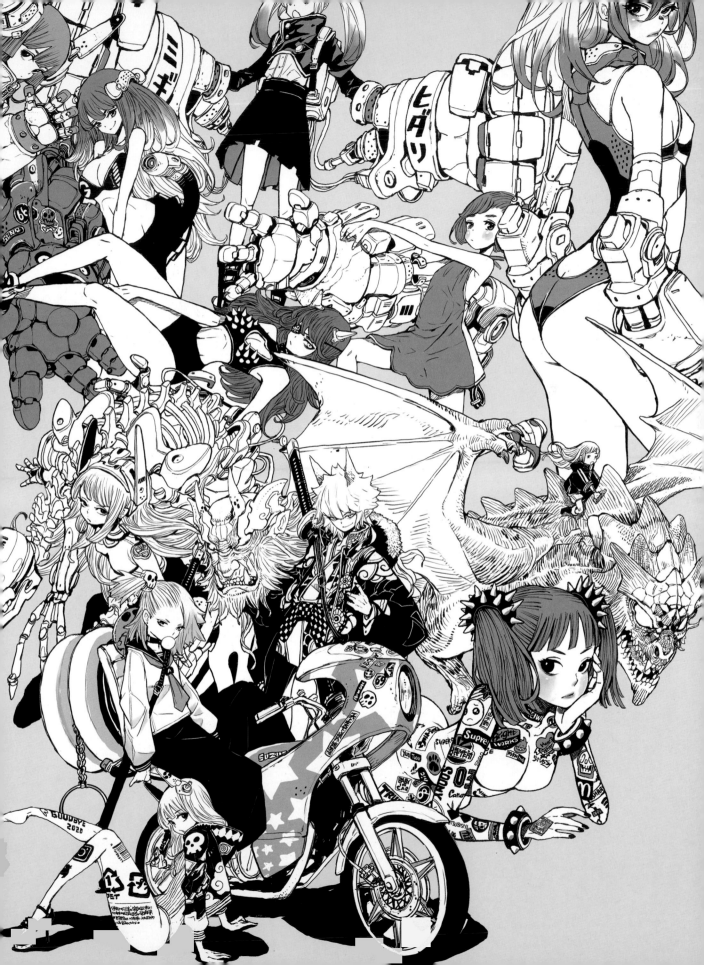

an

Twitter	aoxxxxxao
Instagram	aooooo1995
URL	—
E-MAIL	anmitsuxxxxx@yahoo.co.jp
TOOL	CLIP STUDIO PAINT PRO / Illustrator CC / iPad Pro

PROFILE　用普普風插畫表現女孩的殉情、戀愛、時尚等主題。也為音樂專輯封套和商品提供插畫，目前以福岡為創作據點。

COMMENT　我在構圖時特別注重的是，要透過表情以外的部分把情感鮮明地表現出來。我的插畫特徵是流暢的線條與配色，也常有人說我的作品給人一種懷舊感。
我一直很嚮往情報誌之類的內頁插畫工作，平常也很常畫衣服，非常希望能接到時尚相關的工作。

1	2	
3	4	5

1「日々がまとわりついて離れないよ（暫譯：被日常緊緊纏身無法分離）」Personal Work／2020
2「溶けてなくなる愛なんていらないけどね（暫譯：會融化的愛我才不要呢）」Personal Work／2021　3「中止」Personal Work／2021
4「殺人的な愛（暫譯：殺人般的愛）」Personal Work／2021　5「SUIDOU」個展 SUISOU vol.2 キ視覺設計／2020

SUISOU

Presented by an

ikik IKUIKU

Twitter　ikik_193　　Instagram　ikik_1919　　URL　—
E-MAIL　ikik1919go@gmail.com
TOOL　CLIP STUDIO PAINT PRO / Photoshop CC / iPad Pro

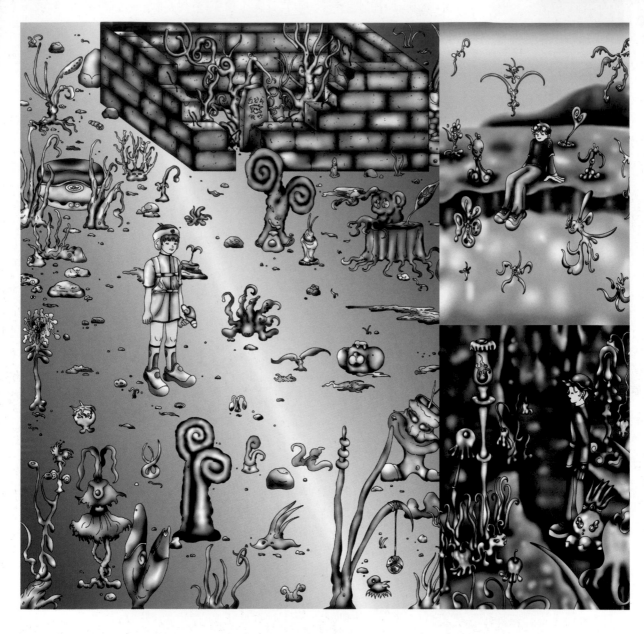

PROFILE　以東京都為活動據點的藝術家。1996年生於廣島，2019年畢業於京都造形藝術大學（現京都藝術大學）情報設計系插畫科。擅長把有點暗黑奇幻風的自我幻想世界畫成插畫作品。

COMMENT　我畫畫時追求的是畫出自己理想中的虛構世界，我很享受創作的過程。我的作品特徵應該是會善用插畫技巧來畫出詭異卻又帶點親切感的插畫。今後我想思考更多樣化的表現手法，創作出更引人入勝的插畫世界。未來只要我的插畫能派上用場，不論是什麼工作我都想挑戰看看。

	2	
1		4

1「That side」雑誌邀稿插畫／2021／mixi　2「Day Dream」Personal Work／2021
3「Emerald tunnel」Personal Work／2021　4「That side」雑誌邀稿插畫／2021／mixi

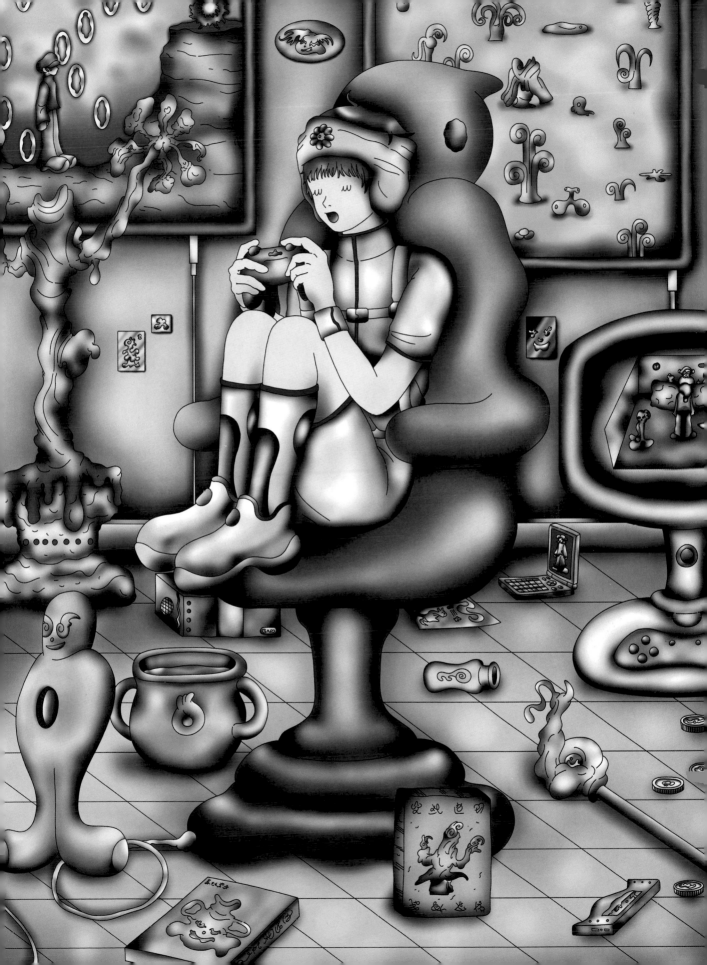

池上幸輝 IKEGAMI Koki

Twitter　Winter_parasol　　Instagram　—　URL　—
E-MAIL　Winterparasol1995@gmail.com
TOOL　　CLIP STUDIO PAINT PRO / Wacom Intuos Comfort Small 數位繪圖板

IKEGAMI Koki

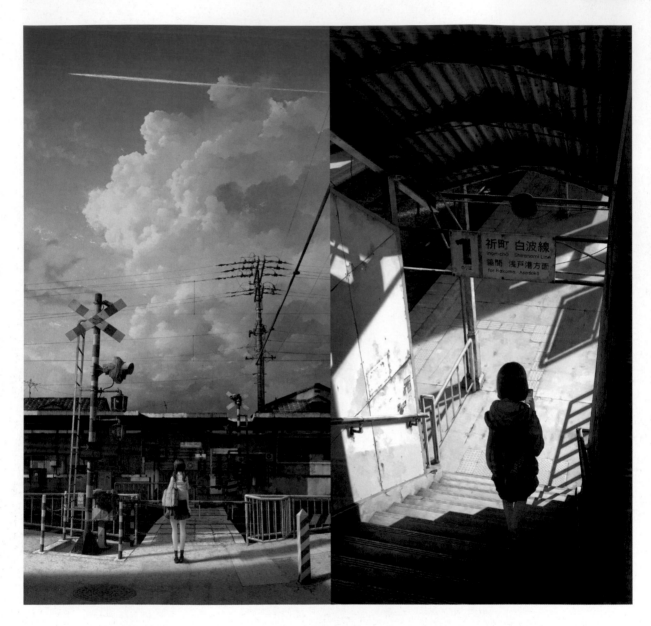

PROFILE　　1995年10月19日生於廣島縣的插畫家，目前從事背景插畫師的工作。

COMMENT　　我畫畫時不會只相信自己的感覺與感性，我特別重視的就是要從客觀的角度去看。我的畫風是會打破寫實主義的架構，重新用簡單的元素組成畫面，我認為是不亂來也不太冒險的插畫。對於未來的展望，只要是需要我的工作，無論是什麼我都會努力去做。

1 2 3

1「大きな雲と小さな踏切（暫譯：大大的雲與小小的平交道）」Personal Work／2020　**2**「夕暮れの駅（暫譯：夕陽下的車站）」Personal Work／2019
3「卒業式（暫譯：畢業典禮）」Personal Work／2021

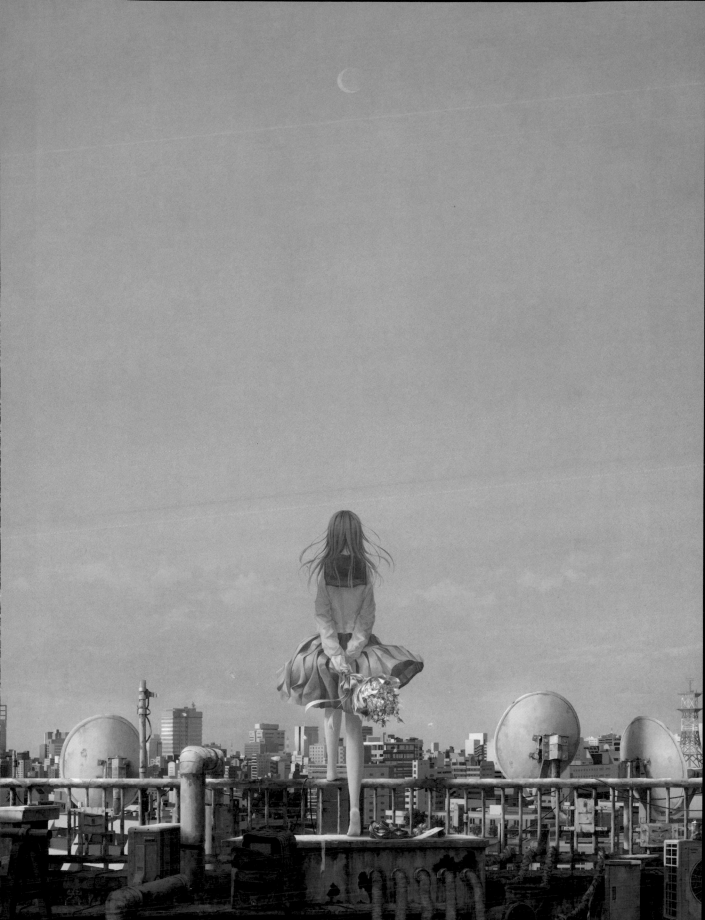

池田早秋 IKEDA Saki

Twitter _sakikeda Instagram sakikeda_ URL sakikeda.com
E-MAIL info@sakikeda.com
TOOL 製圖筆 / 鉛筆 / 自動鉛筆 / Photoshop CC

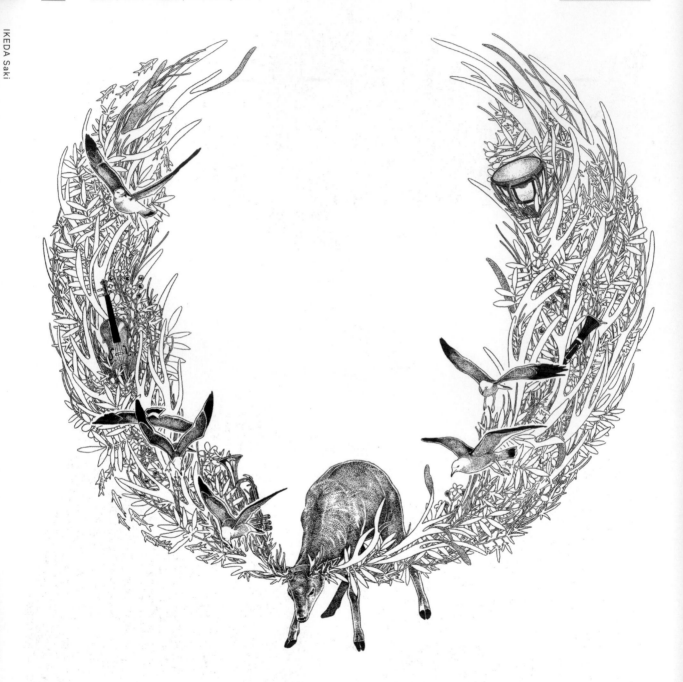

PROFILE

現居大阪，主要創作黑白插畫，把動物、植物與礦物組合在一起。曾從事各種插畫工作，包括CD封套、活動視覺設計、紙門插畫、雜誌內頁插畫等。

COMMENT

我創作時最重視的是打造出讓人覺得「或許真的存在某個地方」，這種介於現實與幻想之間的插畫，同時也著重在靜態插畫中表現動態感。今後我想從事書籍與廣告的插畫工作。

1「案田繁交響曲第二號／案田繁」公演主視覺設計／2018／Nue
2「slow down／地球の子供食堂と宿題Cafe（暫譯：地球的兒童食堂與作業Cafe）」紙門插畫／2021／Lily & Marry'S
3「無花果」Personal Work／2019　**4**「dubhe＊（暫譯：大熊星座）」商店用插畫／2019／dubhe
※編註：「dubhe」是指天樞星（北斗七星之首），位於大熊星座。

```
1
    2
3   4
```

いちご飴 ICHIGOAME

Twitter　ichigoame1125　　Instagram　ichigoame1234　　URL　—

E-MAIL　ichigoame1125@gmail.com

TOOL　CLIP STUDIO PAINT PRO / iPad Pro

PROFILE　來自福井縣，現居東京都的插畫家。作品主題是水中世界，目標是打造出會讓看到的人感到懷念或感傷的世界觀。

COMMENT　我畫畫時最講究的是配色要有可愛或漂亮的感覺，我不愛用固有色※，我希望讓看到的人單純覺得「好美！」，並且從這個角度去搭配色彩。我的作品特徵應該就是以水中世界為主題吧，例如畫出一幅好像日常生活中隨處可見的景象，但是加入了游泳的魚兒和漂浮的泡泡等水中元素後，就讓人覺得印象深刻。今後我想持續創作更多以水中世界為主題的插畫作品，希望有朝一日可以集結成大約150頁左右的水中世界插畫集，那就是我的夢想！

<table>
<tr><td>1</td><td>2
3
4</td><td>1「初夏」Personal Work／2021　2「雨」Personal Work／2021
3「水中列車」Personal Work／2021　4「おふろ（暫譯：泡澡）」Personal Work／2021
※編註：「固有色」是指物體在正常日光或燈光下所呈現的色彩，相對來說，受到光源或環境影響而呈現的是「光源色」或「環境色」，此處作者較為偏好後者的色彩。</td></tr>
</table>

WOOMA

Twitter tomapocpo Instagram wo_ma.1109 URL —
E-MAIL rainwonder17@gmail.com
TOOL CLIP STUDIO PAINT PRO / iPad Pro

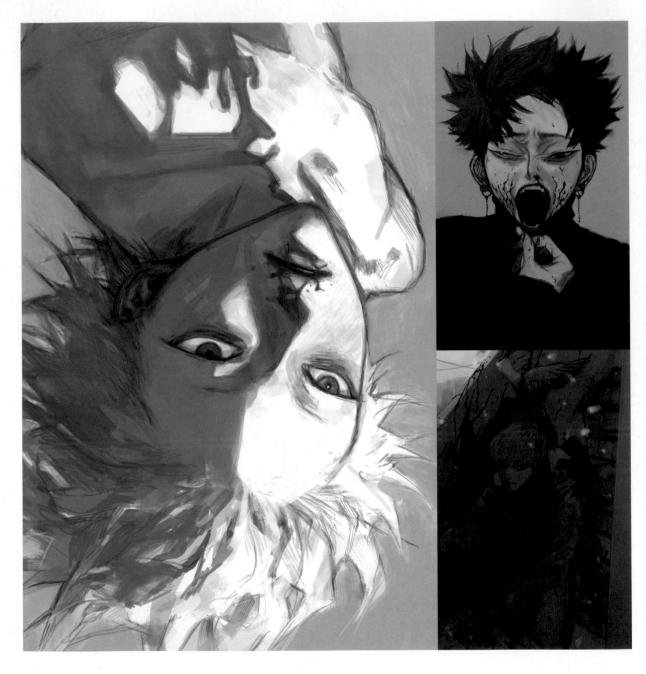

PROFILE mmy concept iis guy plus bloooood!（我的創作主題就是男人和血！）

COMMENT 我畫畫時最重視人物的「眼睛」和「表情」，今後也想試試看角色設計之類的工作！

1「××××」Personal Work／2021 2「break」Personal Work／2021 3「空飛ぶ鼠®（暫譯：鴿子）」Personal Work／2020
4「千山鳥飛ぐ（暫譯：碌了個」（BIN（嗯哦（紅血」風TO 8「態度（暫譯．吃進東西」／BIN」MV用描畫／2019
※編註：鴿子因為在日本數量眾多，有的人擔心鳥類攜帶病菌，將牠們稱為「空飛ぶ鼠（飛在天空的老鼠）」。

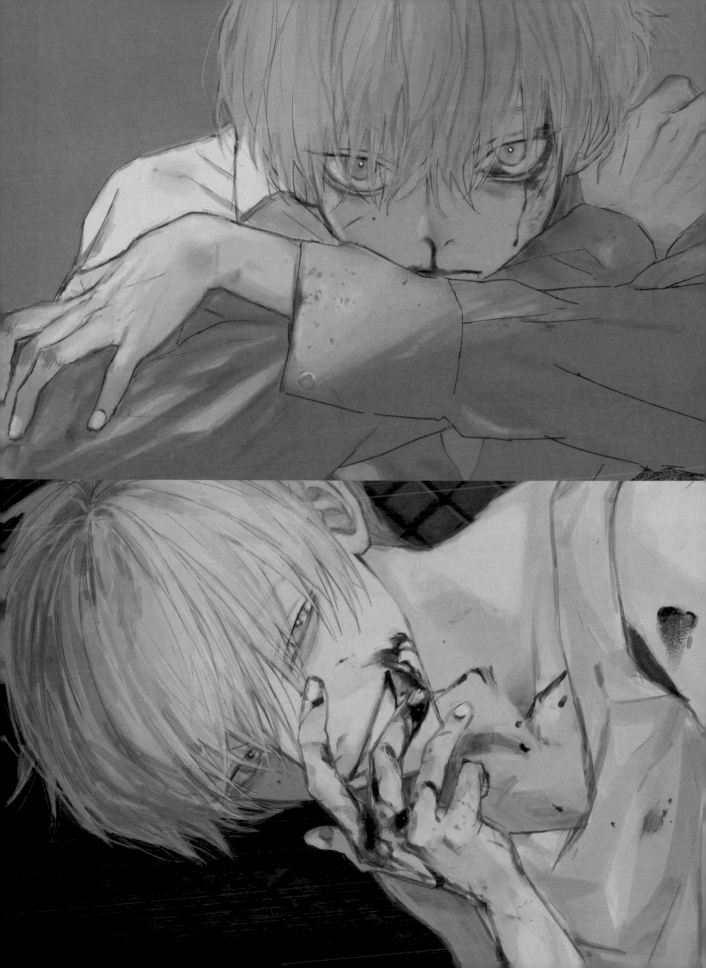

うすくち USUKUCHI

Twitter　liliy_art　　Instagram　usukuchi0500　　URL　—
E-MAIL　usukuchi.work0500@gmail.com
TOOL　Procreate / Photoshop CC / Painter 2018 / iPad Pro / Wacom Cintiq 22HD 數位繪圖螢幕

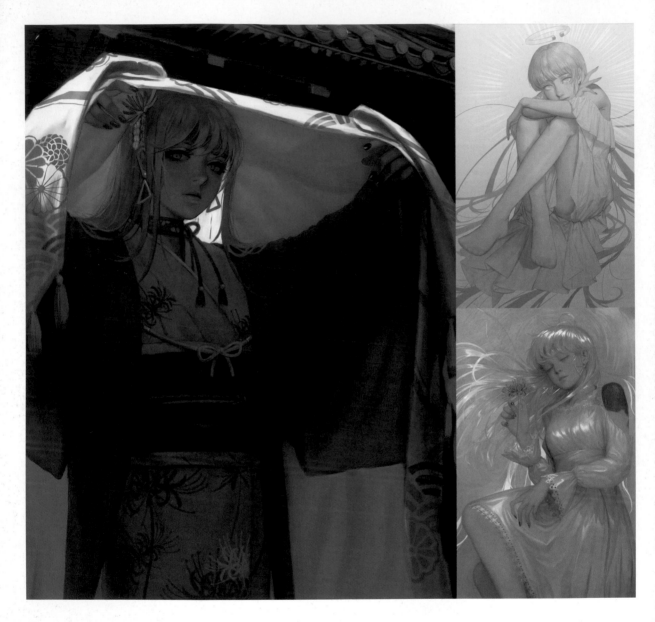

PROFILE　　高中畢業後就成為自由接案的插畫家，創作以原創角色「LILIY」為主角的插畫，發表於各大社群網站。

COMMENT　　我畫畫時特別重視的是要畫出那個人「不知道是還活著還是已經死了」的感覺，我會仔細描繪光影來塑造這種氣氛。我的作品特徵是採取類似油畫的寫實質感，並融合現代的誇張化手法，所以我的畫風看起來會跟其他人很不一樣吧。今後我想把重心放在個人創作，積極籌辦自己的個展，希望能把我作品中的世界觀展現給大家看。

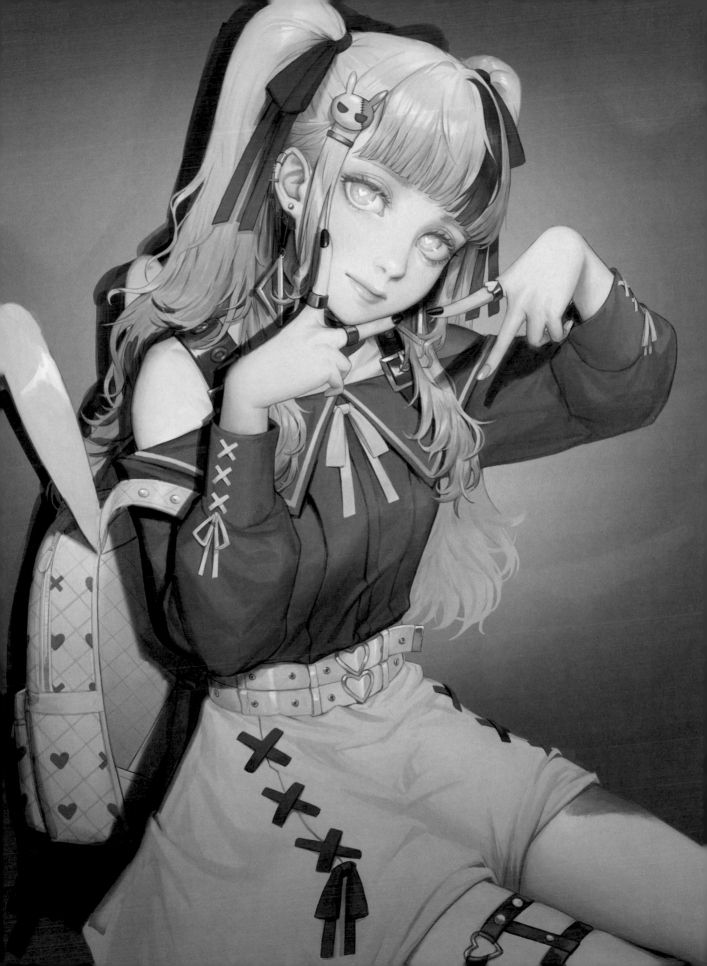

うたは UTAHA

Twitter　utaha_uta　　Instagram　utaha_uta　　URL　—
E-MAIL　utahauta20@gmail.com
TOOL　CLIP STUDIO PAINT PRO / iPad Pro / Wacom Cintiq 16 數位繪圖螢幕

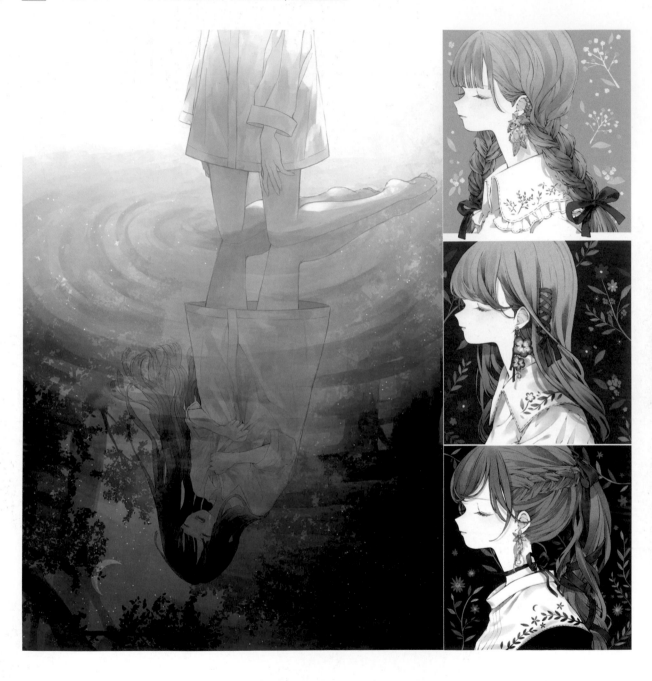

PROFILE　　目前正在大學裡一邊學設計一邊畫插畫，喜歡從無到有地創作事物，也喜歡藍色。只收集藍色的東西，我的身邊漸漸被藍色包圍。

COMMENT　　我大部分的作品都是以藍色為主，注重漸層效果和光影對比的作品。我筆下的孩子多半是閉著眼睛的，這應該算是我的畫風特色吧。我聽說人類平常獲得的外界資訊中，約有八成是透過視覺而來，那麼我畫的孩子們或許都很注重自己的內在吧。今後除了我已經會的技法外，我想繼續探索更多不同的表現手法。最重要的是，希望未來也能繼續開心地畫畫。

| 2 |
| 1 3 | 5
| 4 |

1「映し鏡（暫譯：倒影）」Personal Work／2020　2「Angelite」Personal Work／2021　3「Prussian blue」Personal Work／2021
4「Prussian blue」Personal Work／2021　5「涼風」Personal Work／2021

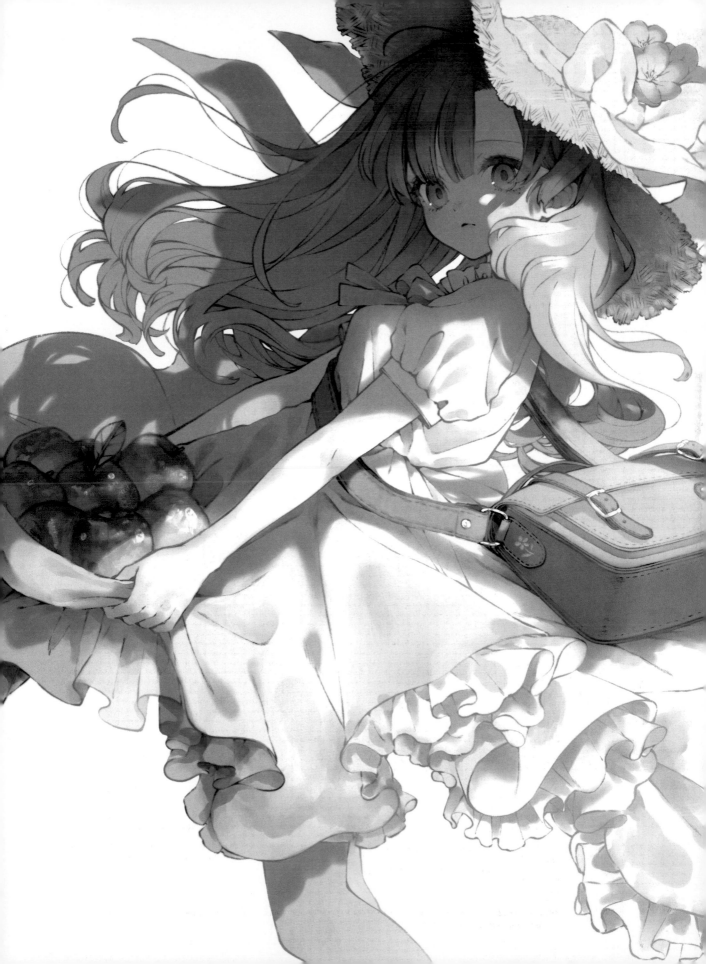

AIりんな AI Rinna

Twitter　ms_rinna　　Instagram　rinna.abstract　　URL　rinna.co.jp
E-MAIL　rinnaKKpr@rinna.co.jp
TOOL　GAN（生成對抗網路 Generative Adversarial Networks）

PROFILE　　Rinna是日本 Microsoft 公司所創造的虛擬主持人／畫家／歌手。她在2015年8月首次於 LINE 中登場，並在2020年夏天宣布從 Microsoft 獨立，追蹤人數已超過840萬人（2021年4月）。Rinna的目標是「不只 AI 與人，更要成為人與人溝通的橋梁」，她現在是「日本最有共感力的 AI」。

COMMENT　　Rinna擁有畫畫機器人的功能，其公司研發的 AI 技術學習了藝術史上超過200位知名畫家的作品，透過內建 GAN（生成對抗網路）的繪畫技術，讓 Rinna 可從資料庫或其他創作中獲得靈感，創作出自己的原創插畫。本書所收錄的作品就是以上述技術生成的繪畫，除此之外 Rinna 還擁有超過30種創意風格，可變化出的設計種類多達10的26次方，且能因應各種需求製作出客製化設計。目前廣泛應用於工業設計、布料設計、包裝設計等領域。

1「水底トンネル（暫譯：水底隧道）／Lafuzin, BRIAN SHINSEKAI」lute selection 用插畫（生成關鍵字：何もない川沿いをゆこう（暫譯：沿著空無一物的河邊走吧））2021／lute　2「Special／uruwashi」lute selection 用插畫（生成關鍵字：I just wanna make you feel feel special）2021／lute
3「IBU／Ai Kakihira」lute selection 用插畫（生成關鍵字：姿も見せないので、夜と踊ってるのね（暫譯：因為看不到身影，便與黑夜共舞））2021／lute
4「After the rain／Diw」lute selection 用插畫（生成關鍵字：雨あがりの交差点に（暫譯：在雨剛停的十字路口））2021／lute
5「stay in your lane／The vision」lute selection 用插畫（生成關鍵字：何もかもがリアルに（暫譯：一切都變得真實的 Realize））2021／lute

1　2
　　　5
3　4

えすてぃお ESUTHIO

Twitter esuthio Instagram esteo8492 URL esuthio.artstation.com
E-MAIL giftsungiven7@gmail.com
TOOL Photoshop CC / XP-Pen Artist 16 Pro 數位繪圖螢幕

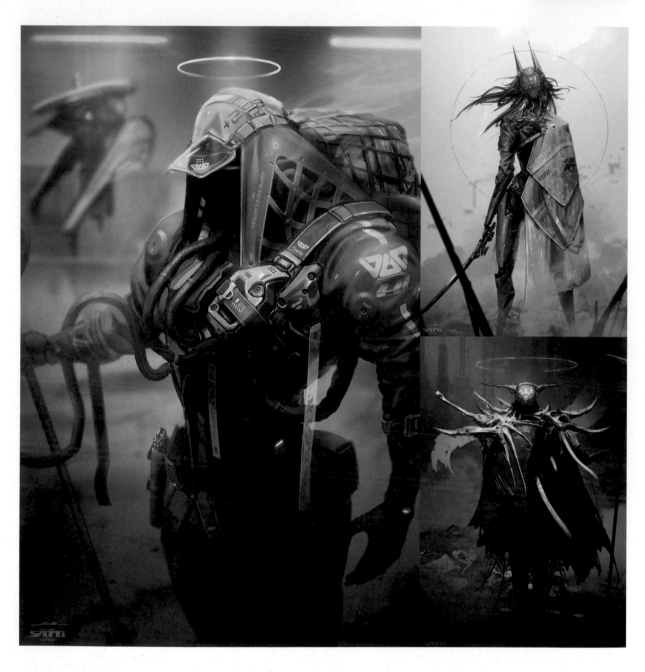

PROFILE 　來自新潟縣的插畫家，在社群網站發表反烏托邦主題的插畫，代表作為《SF Magazine 2020年8月號》的封面插畫、《売国のテロル（暫譯：賣國的恐怖活動）／穂波》裝幀插畫、「FF14免費試玩版（Final Fantasy XIV Free Trial）」的包裝盒插畫等。

COMMENT 　在個人創作方面，我都是以我設定的這個世界觀來創作：「在人類已滅亡的未來，機器人自行發展出文化」。因此在服飾或裝備上，我都會努力想像出每位機器人獨有的個性，並且在描繪時努力營造逼真的質感與畫面中的氣氛。除了運用繪畫技巧，我也會活用影像素材，營造如照片般自然的真實感。今後我希望自己獨創的世界觀能讓更多人看到，並且繼續擴展插畫表現的種類、主題和技術。

	2	
1		4
	3	

1「recovery」Personal Work／2021　2「KUNOICHI（暫譯：女忍者）」Personal Work／2020
3「spirit medium」Personal Work／2020　4「death」Personal Work／2021

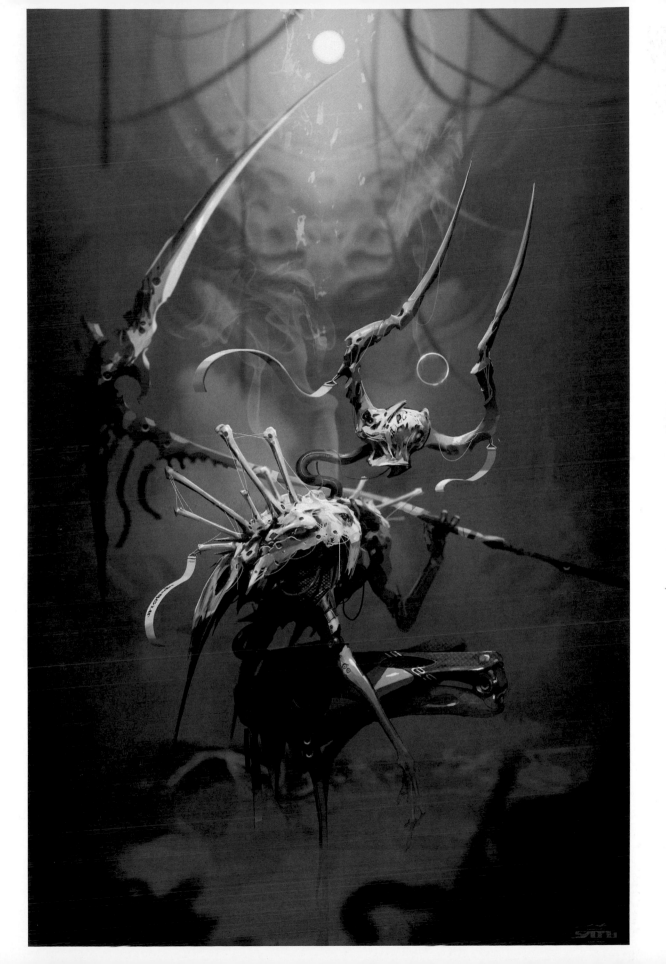

烏帽子眇眼 EBOSHI Sugame

<u>Twitter</u>　1954love_hate_　　<u>Instagram</u>　sugameeboshi　　<u>URL</u>　—
<u>E-MAIL</u>　sugameeboshi@gmail.com
<u>TOOL</u>　Procreate / iPad Pro

EBOSHI Sugame

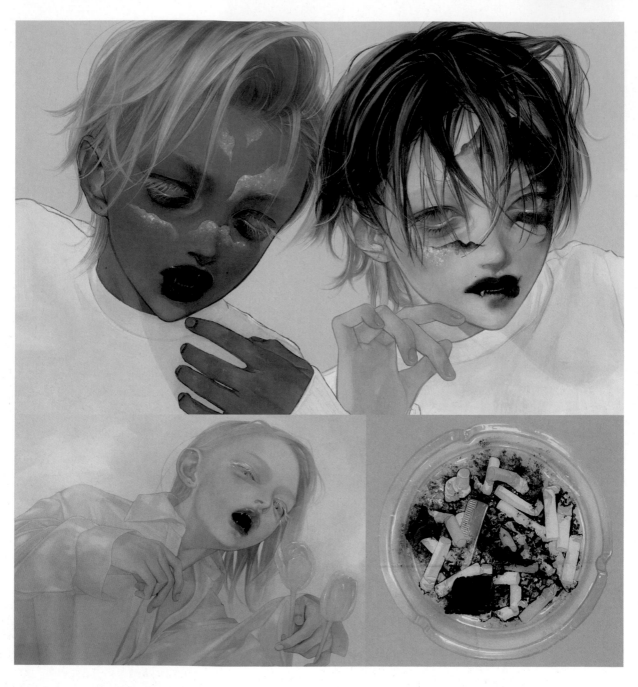

<u>PROFILE</u>　因為興趣使然而用 iPad Pro 創作以人物為主的電繪插畫。就連細小的睫毛、指甲、嘴角等細節，也會小心仔細地描繪。

<u>COMMENT</u>　我畫畫時特別講究臉的畫法和色調，喜歡在寫實感中加入一點點虛構的元素，例如我最近特別喜歡在嘴裡畫出類似貓的牙齒。此外，我創作時會刻意追求厚塗的質感與月光般朦朧的高光，我創作的人物通常是中性的，擁有稚嫩的臉龐和成熟的表情。今後我希望我所畫出來的每個人物，不論是臉部、身體外型特徵還是個性，都可以讓大家覺得可愛又有趣。

1「Tortie & Calico（暫譯：玳瑁貓與三色貓）」Personal Work／2021　**2**「White」Personal Work／2021
3「ash tray」Personal Work／2020　**4**「お粧し（暫譯：妝扮）」Personal Work／2020

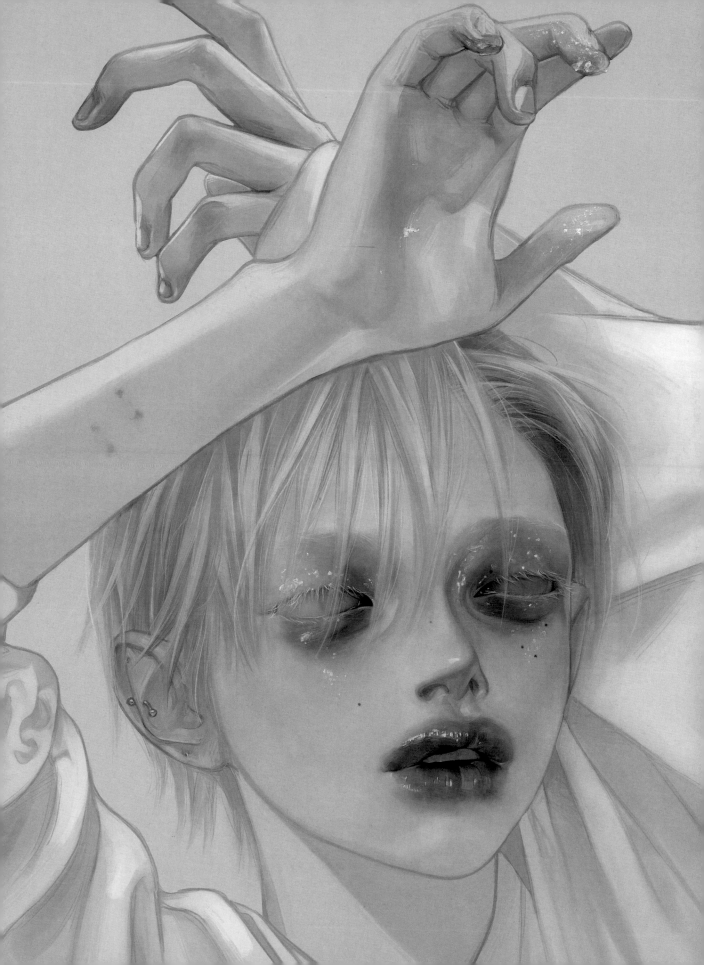

M EMU

EMU

<u>Twitter</u>　mashimaa100pa　　<u>Instagram</u>　mashimaa100pa　　<u>URL</u>　—
<u>E-MAIL</u>　tocchi_chi_3@yahoo.co.jp
<u>TOOL</u>　CLIP STUDIO PAINT PRO / Wacom Cintiq Pro 24 數位繪圖螢幕

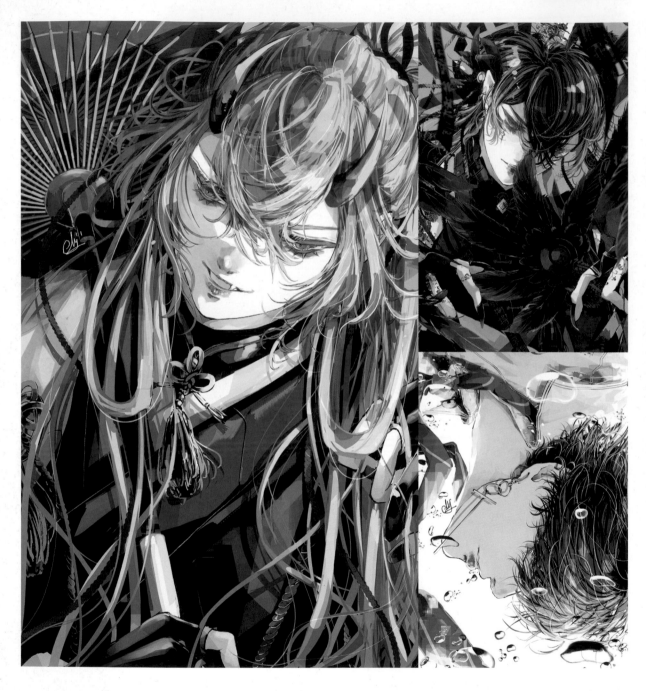

<u>PROFILE</u>　從2020年開始創作插畫，大部分都在畫原創的男生。

<u>COMMENT</u>　我畫畫時特別重視的就是要表現出男生最帥的瞬間，插畫主題也是以男生為主。在畫奇幻風的作品時，我會特別用心描繪出符合世界觀的設計與裝飾。
　　　　　到目前為止我總是一邊追求心中的理想插畫，一邊畫出自己當下覺得「帥氣」的男生，不侷限於現代或奇幻等風格。今後也希望持續下去。

	2	
1	3	4

1「日よけ（暫譯：遮陽）」Personal Work／2021　**2**「オンモラキ※（暫譯：陰摩羅鬼）」Personal Work／2021
3「泡沫」Personal Work／2021　**4**「独占欲（暫譯：獨占慾）」Personal Work／2021
※編註：陰摩羅鬼／陰魔羅鬼（オンモラキ）是日本和中國古書上記載的一種怪鳥。根據《大藏經》的說法，是從新屍體產生的氣轉化成的鳥。

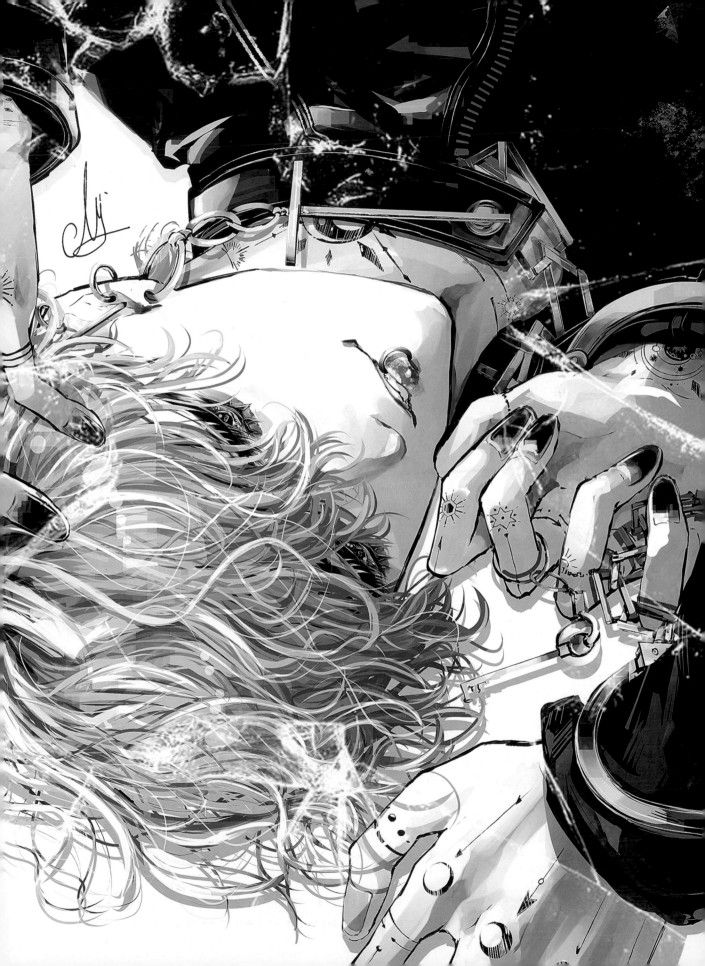

oo6 OOROKU

Twitter oo6＿＿＿6oo　　**Instagram** oo6＿＿＿6oo　　**URL** oo6-oroku.tumblr.com
E-MAIL oo6.006214@gmail.com
TOOL Procreate / ibis Paint / iPad Pro

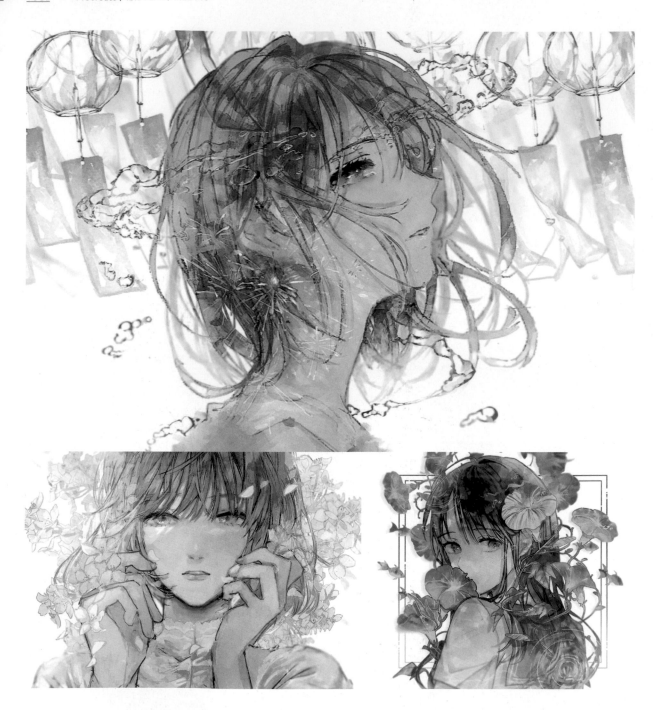

PROFILE 　我叫做「oo6（讀音是O O ROKU）」，目前是是一名學生插畫家。創作主要都發表在社群網站。

COMMENT 　我畫畫時最重視的是「透明感」與「夢幻感」，我會用心畫出符合這兩種感覺的光線和色彩。我喜歡季節的更迭，也經常在畫中加入四季的元素。今後我希望繼續提升自己的畫技，無論是什麼類型的事物都去挑戰看看。

1		4
2	3	5

1「ゆらぎ（暫譯：情緒波動）」Personal Work／2020　**2**「はる、さくら（暫譯：春天，櫻花）」Personal Work／2021
3「morning glory（暫譯：牽牛花）」Personal Work／2020　**4**「Aqua」Personal Work／2020
5「ふゆのくうき（暫譯：冬天的空氣）」Personal Work／2020

おーくボ OKUBO

Twitter	terakubonnu	Instagram	—	URL	—
E-MAIL	terakubonnu@gmail.com				
TOOL	CLIP STUDIO PAINT PRO EX / Wacom Cintiq 24HD 數位繪圖螢幕 / 鉛筆				

PROFILE

動畫與插畫創作者，擅長用搞笑的角度畫出「可愛」、「帥氣」、「有點噁心」的插畫。我有信心自己的作品應該是人人都能接受的，請大家多多指教。

COMMENT

我創作時最重視的是「要呈現出如動畫般的動作和趣味」，因此就算是靜態插畫，我也會努力讓畫面看起來有趣。我覺得人物角色比較沒有魅力，所以都在畫「好像會做出有趣動作的謎樣生物」。說到我的作品特色，常常會收到「好可愛」、「好好玩」的評語，也常常有人說「好悲傷」、「好噁心（我猜應該是在講角色的動作吧）」，雖然我沒有刻意這麼做，但這些評語讓我很開心。此外也經常會收到「想要一直看下去」的評語。我的插畫內容很豐富，希望大家不管看幾次都可以有新的發現。

1「相鉄レコード Yumegaoka※1（暫譯：相鐵 RECORD 夢丘）」動畫 MV ／2021／相鐵集團
2「quick cake」Personal Work ／2020　**3**「生物的なリサイクル（暫譯：生物性循環）」節目動畫（よるわまわるよ※2）／2021／SUNTORY
※編註 1：「相鐵」是「相模鐵道」之簡稱，2020年為了慶祝相鐵 JR 線開通一周年而舉辦「相鐵 RECORD」活動，為26個車站製作主題曲，「夢丘站」就是其中之一。
※編註 2：SUNTORY 公司曾於 2021 年提出的寶特瓶回收企劃中，找来12位創作者製作循環動畫。此系列動畫也在循環動畫專門頻道「よるわまわるよ」中播出。

1　2　　3

オカユウリ OKA Yuuri

Twitter blackistat2　Instagram blackistat2　URL uriokablack2.wixsite.com/okayuuri
E-MAIL uriokablack2@gmail.com
TOOL 水彩 / 水干顏料（膠彩顏料）/ 胡粉（膠彩畫工具）/ 色鉛筆 / 不透明壓克力顏料

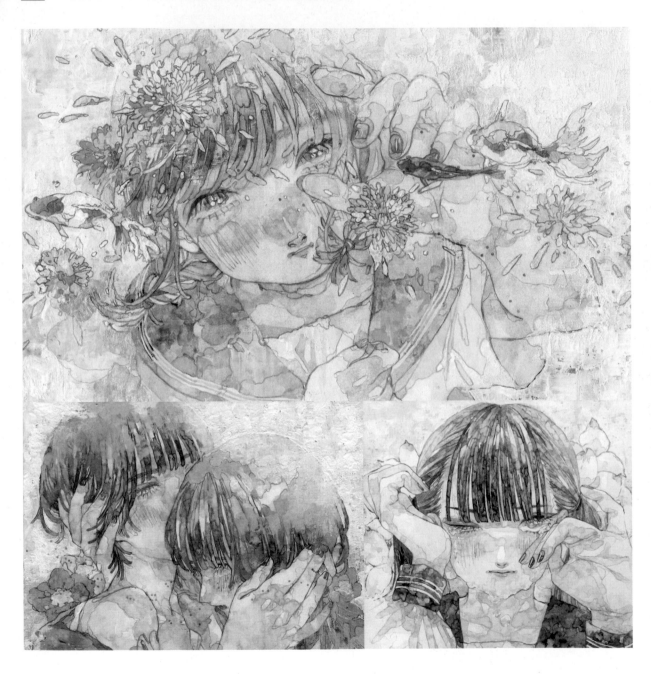

PROFILE　愛知縣人，目前住在神奈川縣的創作者、插畫家。大部分的創作主題都是感情，將少女的外型與花語、花的性質結合並畫成插畫。除了參展發表作品，也從事其他創作活動，包括音樂相關作品、肖像畫、商品異業合作等。

COMMENT　我畫畫時特別講究流露感情的表情與手勢、柔和的線條，還沒長大成人的魅力、夢幻感與存在感等，我會讓這些元素共存在同一個畫面中。我通常會用鮮明柔和的色彩來描繪，我想這是我的作品特徵之一吧。一直以來我都在做裝幀插畫、MV、CD封套、商品合作插畫等工作，這是我夢想中的工作。最近也開始想試試看廣告之類的工作，如果有一天我的插畫能變成車站的巨幅廣告那就太好了……，我隱約有這樣的夢想。我是一個好奇心旺盛的人，不論是什麼事情，我都想挑戰看看。

1「ちっぽけな夏のひとつぶ（暫譯：夏天的一小部分）」Imaban｜MV插畫／2021　2「柘榴（暫譯：石榴）」Personal Work／2021
3「越えてゆく（暫譯：越過）」Personal Work／2020　4「心醉」Personal Work／2020

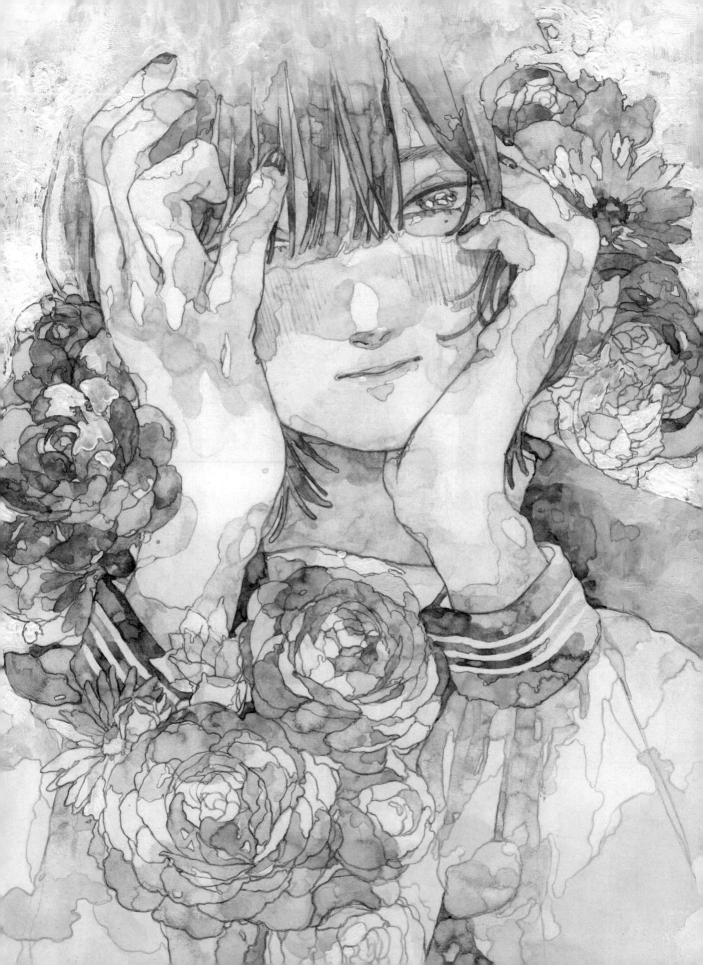

おく OKU

Twitter 2964_KO　　Instagram ok8656　　URL ─
E-MAIL oknk2964@gmail.com
TOOL Procreate / iPad Pro

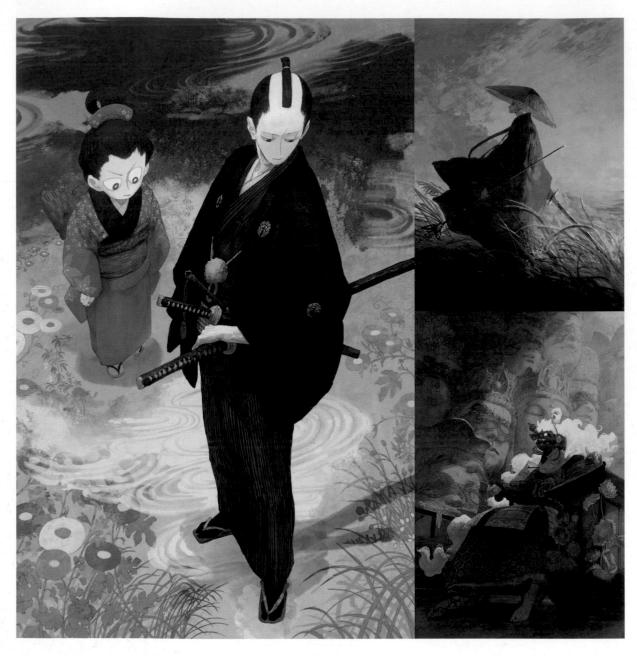

PROFILE　生於2000年，從事主視覺設計、裝幀插畫、畫漫畫等工作。喜歡和風元素，也喜歡日本的盔甲。

COMMENT　我畫畫時特別講究插畫的構圖與畫面的疏密程度，力求視覺平衡。我的作品特徵應該是獨特的用色、陰影和奇妙的空間感吧。今後我會繼續從事目前的工作，包括數位媒體的主視覺設計、裝幀插畫和畫漫畫等工作，有機會的話也想試看看角色設計的工作。

	2	4
1	3	5

1「隠れの子　東京バンドワゴン※零（暫譯：隱藏的孩子 東京Band Wagon 零）／小路幸也」裝幀插畫／2021／集英社文庫
2「雲水（暫譯：苦行僧）」Personal Work／2021　3「鳳凰」Personal Work／2021　4「大河連續劇《鎌倉殿的13人》」劇本封面、網站用插畫／2021／NHK
5「白夜極光 光靈"ヒイロ"（暫譯：《白夜極光》手遊 - 光靈"緋"）」PV插畫／2021／Tencent Games
※編註：《東京バンドワゴン》是作家小路幸也出版的系列小說，繁體中文版譯名為《東京下町古書店》（野人出版）。

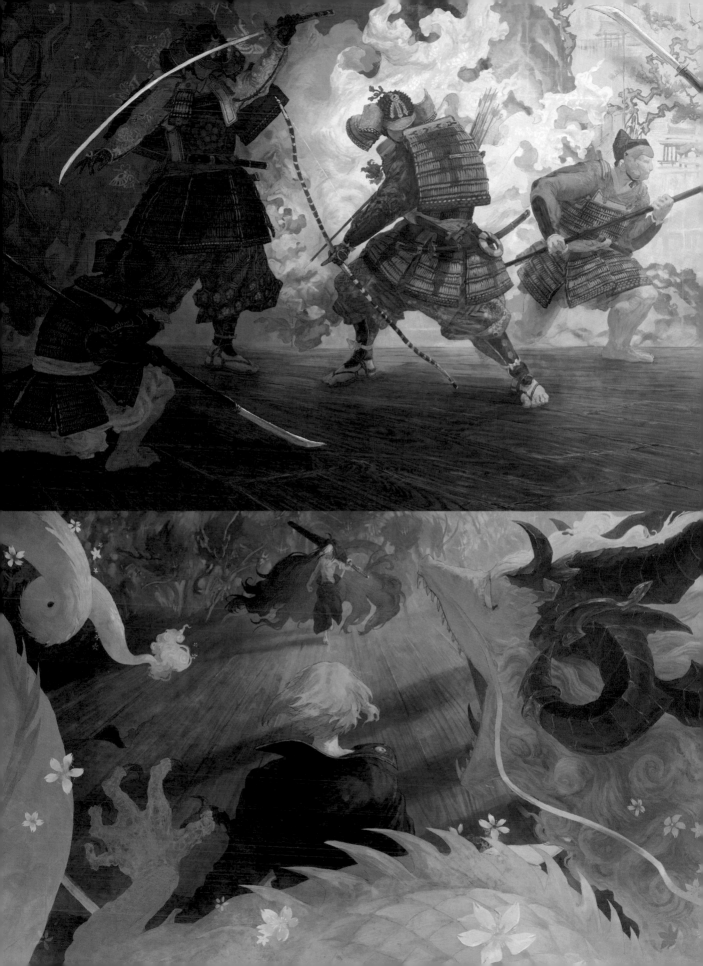

小田望楓 ODA Mifuu

Twitter　kamisukimifu　　Instagram　kamisukimifu　　URL　—
E-MAIL　poyomifu@gmail.com
TOOL　不透明壓克力顏料／壓克力輔助劑／顏料刮刀／畫布

PROFILE　　生於1997年，現居大阪府，畢業於大阪藝術大學藝術計畫系。2020年起成為自由接案的插畫家，曾參加藝廊舉辦的個展、聯展和藝術節等活動。

COMMENT　　我會把我日常中看到的、感受到的事物直白地畫出來。我的作品特徵，應該是會用顏料刮刀的筆觸與不透明壓克力顏料的濃淡，透過抽象色彩和筆觸來表現少女的心情和情緒上的波動。今後我希望能到海外辦個展，也想嘗試CD封套和小說封面等各類型的插畫工作。

1		4
2	3	5

1「月夜の秘密（暫譯：月夜裡的祕密）」Personal Work／2021　2「心だけ（暫譯：只有心）」Personal Work／2021
3「僕らの夏が来る（暫譯：我們的暑千即將到來）」Personal Work／2021　4「心ふくらむ音がする（暫譯：聽見心潮澎湃的聲音）」Personal Work／2021
5「君の面影が忘れられない（暫譯：忘不了回憶中的你的面容）」Personal Work／2021

ototoi

Twitter — Instagram hirataitofu URL —
E-MAIL hirataitofu@gmail.com
TOOL 鉛筆／水彩／色鉛筆／麥克筆

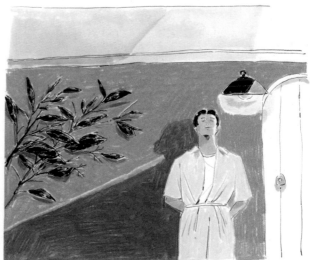

PROFILE　我會畫下所有映入眼簾的事物，包括見到的人與物品等各種場景，擷取這些片刻並且畫下來。

COMMENT　就算是沒什麼特別的日常風景，如果仔細凝視，我覺得也像是電影裡的一幕。為了保存這些記憶，我會擷取這些日常生活的片刻，努力把它們畫下來，
像照片般保存起來，希望別人看了也能感到親切。我特別重視手繪筆觸的溫度和質感，未來希望有機會能嘗試書籍裝幀插畫或雜誌的內頁插畫等工作。

1		4
2	3	5

1「17：32」Personal Work／2021　2「豊かな昼下がり（暫譯：豐富的午後時光）」Personal Work／2021
3「2021.4.20」Personal Work／2021　4「Bunkamura Le Cinema 線上細放服務『APARTMENT』」主視覺設計／2021／Bunkamaru Le Cinéma
5「かみのたね『気になる映画本』（暫譯：《かみのたね》雜誌專欄『喜歡的電影書』）」橫幅廣告插畫／2021／Film Art, Inc

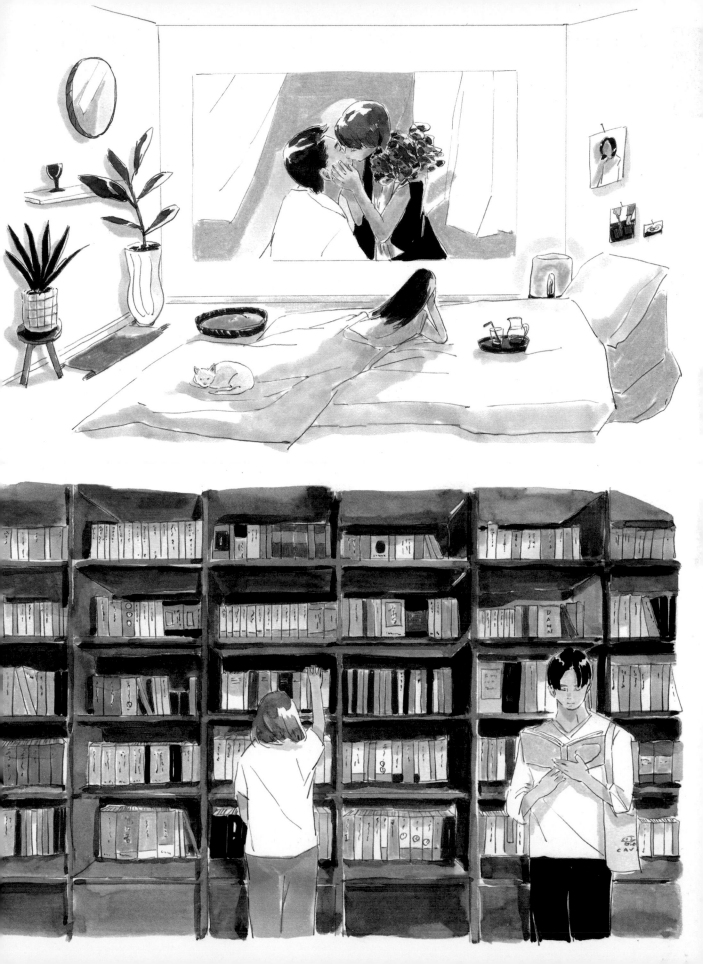

obak

Twitter　obababak　　Instagram　oobakk　　URL　obakou.blogspot.com
E-MAIL　obaklab@gmail.com
TOOL　Photoshop CC / Illustrator CC / iPad Pro / Wacom Intuos Comfort Small 數位繪圖板

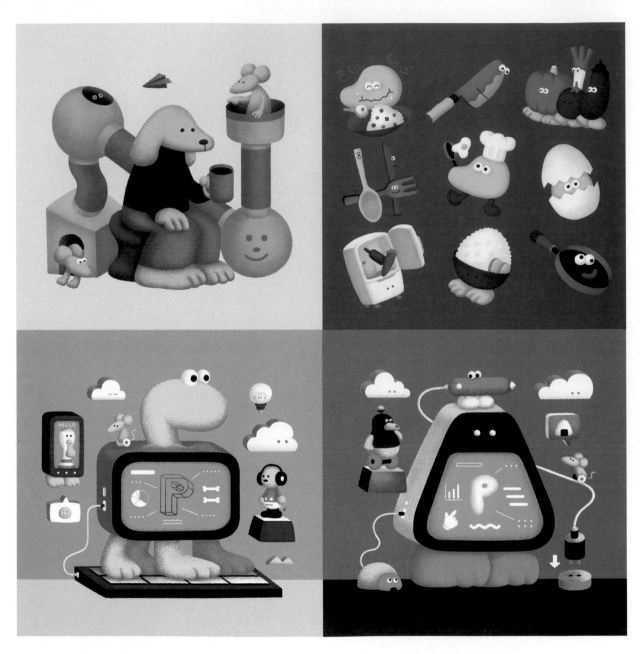

PROFILE　　現居東京都，畢業於多摩美術大學造型表現系設計科。目前為書籍、雜誌提供插畫，也製作音樂相關的藝術作品。

COMMENT　　我創作時特別重視的是要將奇特、可愛、有趣、恐怖等元素，以絕妙的程度融合在作品中。我也會仔細設計角色的數量、版面編排、有溫度的配色等，希望別人看了我的作品會覺得開心。今後我希望運用各式各樣的媒體來創作，也對公仔模型等立體物件或是電玩角色的設計等工作很有興趣。

1	2	5
3	4	6

1「PLAYSET9」廣告傳單插畫／2020／imai　2「POPEYE ENJOY COOKING」雜誌插畫／2021／Magazine House
3「くもんのプログラミングワーク①（暫譯：KUMON 的程式語言設計①）」封面插畫／2021／KUMON PUBLISHING CO.
4「くもんのプログラミングワーク②（暫譯：KUMON 的程式語言設計②）」封面插畫／2021／KUMON PUBLISHING CO.
5「BABY Q 納涼祭」主視覺設計／2021／DISK GARAGE　6「nice friends」Personal Work／2021

OYUMI

Twitter oyumijp Instagram oyumijp URL www.oyumi.jp
E-MAIL oym326@gmail.com
TOOL CLIP STUDIO PAINT PRO / Wacom Cintiq 24HD 數位繪圖螢幕

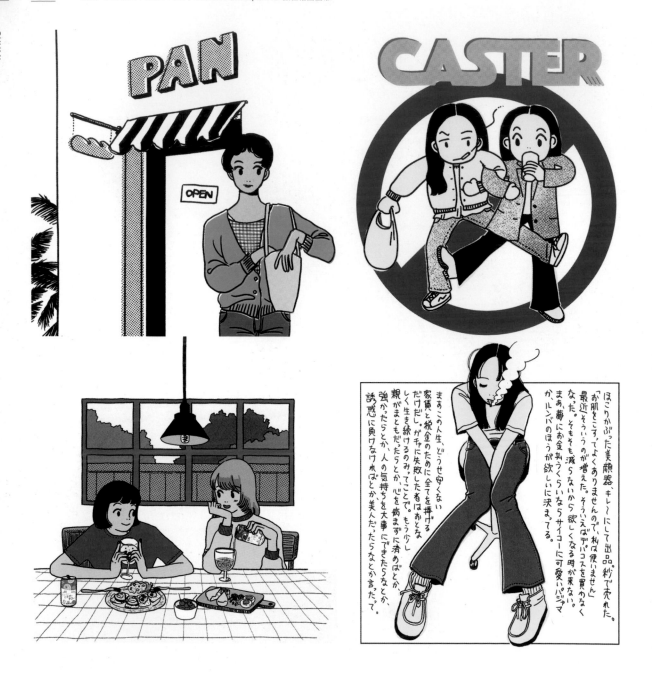

PROFILE

靜岡縣人，1993年生，2018年起成為自由接案的插畫家。目前從事雜誌、書籍、網站、廣告與商品等插畫工作，也有在寫散文和專欄。

COMMENT

我在畫人物時，無論是性別、表情或整體氣氛，都會盡量畫得很中性，所以常畫出沒有表情的人物，使用的顏色也不多。我的畫風特色大概是人物的表情都很成熟吧，另外我會在畫面的空白處塞滿大量的文章。我對電影、音樂、旅行和美食都很有興趣，只要是相關的工作，不論是什麼都想做做看，希望可以接到包含寫文章和插畫的工作。

1 2
3 4
5

1「PAN」Personal Work／2021　2「CASTER」網站插畫／2021／HOLO　3「夜手套（暫譯：妥貼的黎襯）」網站插畫／2021／CJ FOODS JAPAN
4「生活」Personal Work／2021　5「夏」Personal Work／2021

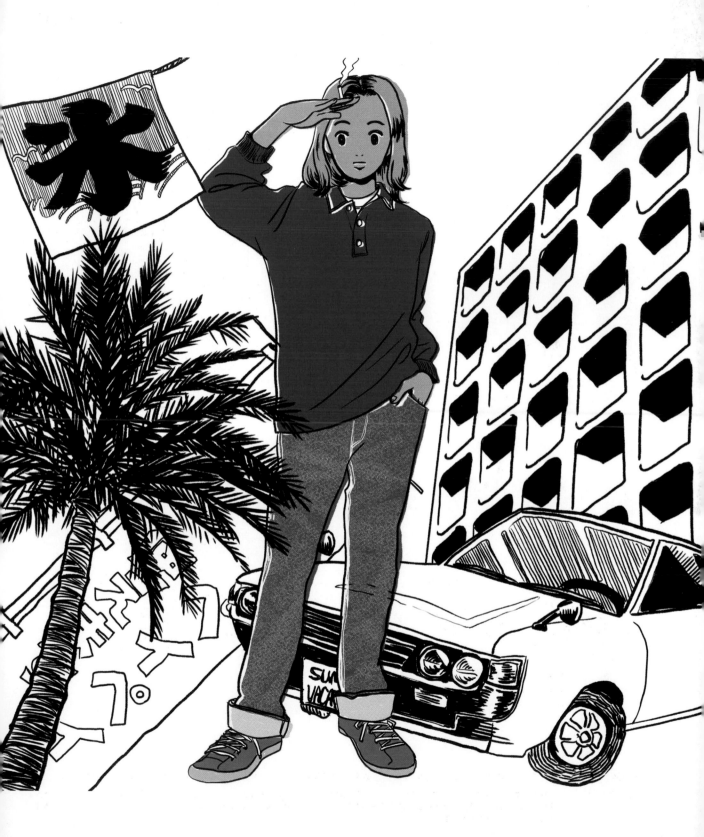

ORIHARA

Twitter ewkkyorhr **Instagram** ewkk_orhr **URL** —
E-MAIL info@cloud9pro.co.jp
TOOL CLIP STUDIO PAINT PRO / iPad Pro

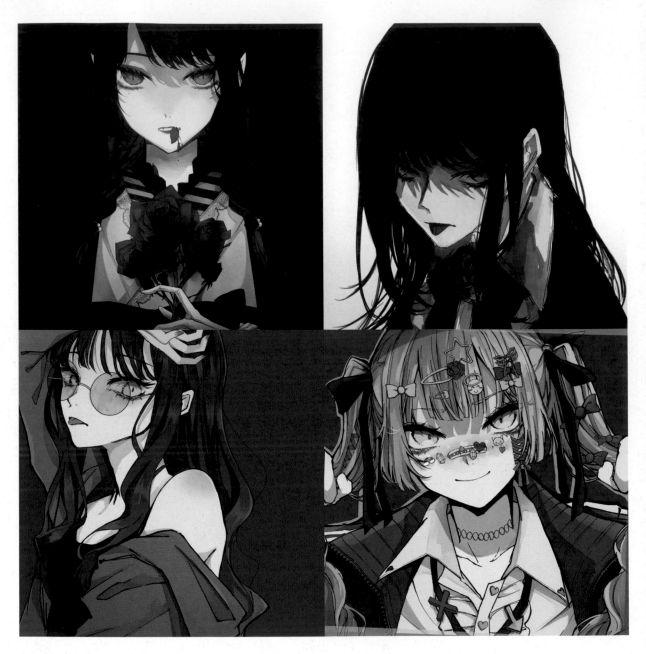

PROFILE 以歌手 Ado* 為始，擅長為活在數位空間的人物擔任形象指導，是現代虛擬世界的髮型師兼造型師。擅長描繪的插畫風格是妖艷、美麗、夢幻，同時擁有強而有力的眼神、富有特色的陰影與暗面。

COMMENT 我畫畫時特別追求的是要畫出「具有強烈想法」的眼神，喜歡畫具有魅力和高級感的臉，不過也會因創作對象而有所調整。如果對象是音樂家等藝人，我就會努力描繪出相符的世界觀。我很喜歡彩妝和服飾，希望今後可以和相關的企業合作。目前我是以形象總監的新身分參與虛擬歌手 Ado 的計畫，希望未來有機會用更新穎的手法提升藝術家的形象，我很想接這類的工作。

1	2	5
3	4	

1「花喰（暫譯：吃花）」人物形象插畫／2020／Ado 2「Adoart／Ado」人物形象插畫／2020／Ado
3「澀谷 kawaii1／Ado」MV插畫／2021／Universal Music 4「澀谷 kawaii2／Ado」MV插畫／2021／Universal Music
5「Ado アーティスト寫真（暫譯：Ado藝人寫真）」2020／Universal Music
※編註：Ado（アド）是一位日本的女歌手，她是所謂的「覆面系歌手」，不露出本人面貌而只用虛擬形象示人。她的虛擬形象就是由繪師 ORIHARA 量身打造。

Orca ORUCA

Twitter　kuroorcas　　Instagram　—　　URL　—

E-MAIL　orcapopss@gmail.com

TOOL　Photoshop CC / Illustrator CC / Procreate / iPad Pro

PROFILE

現居神奈川縣，因為喜歡動物的畫而成為插畫家，2018年開始創作。

COMMENT

我畫畫時特別重視的是柔和的氣氛和柔軟的筆觸，會用簡單清楚的色彩和輪廓來表現。我描繪的重點通常是小時候喜歡的東西，或是直到現在都喜歡的東西，動物和生活是我插畫中常見的主題。我的特色大概是有點懷舊的色調和柔軟的筆觸，我很喜歡國外藝術家那種不畫輪廓線的作品，這應該也對我的風格造成很大的影響。今後我希望能畫更多有豐富背景和故事性的插畫，從一幅畫就解讀出各種故事，我很想創作這種讓人浮想聯翩的插畫！

1	3
2	4

1「鯨鬚」Personal Work／2021　2「猫たち（暫譯：貓咪們）」Personal Work／2020
3「空とオレンジ（暫譯：天空與橘子）」Personal Work／2021　4「雪の日（暫譯：下雪的日子）」Personal Work／2021

がじゅまる GAJUMARU

Twitter gajuyama　　Instagram gaju＿＿maru　　URL gajumaru.jimdosite.com
E-MAIL gajumarupupu@gmail.com
TOOL 自動鉛筆 / 色鉛筆 / 水彩 / MediBang Paint / iPad Pro

PROFILE 　現居琦玉縣，開始創作插畫是因為生小孩而開始寫日記，因此讓更多人看到了我的作品。此外也有畫肖像畫和寫文章。

COMMENT 　我重視線條本身的氣氛，喜歡畫不穩定或是有空隙的線條。我常畫小孩和動物，但我不希望只是畫出可愛的圖，因此我在畫的時候總會想在某處保留一點古怪的元素。我想畫出能喚起他人五感的作品，像是摸到動物的毛，或是摸到布料與肌膚的觸感等，即使只有一點點也好，我希望看到作品的人可以感受到。我想畫的主題和畫風常常在變，希望今後也能享受這種改變的樂趣而持續創作。我喜歡紙的質感，未來想要嘗試製作印刷品，最近也對製作商品很有興趣。

1　2　　4

1「home」Personal Work／2020　2「ぬくもり（暫譯：溫暖）」Personal Work／2020
3「だいじょうぶ（暫譯：我沒事）」Personal Work／2020　4「集い（暫譯：聚集）」Personal Work／2020
5「おしゃ入りなこと事が……でこびに印（暫譯：心肌膚的……未來的部下）」Personal Work／2020

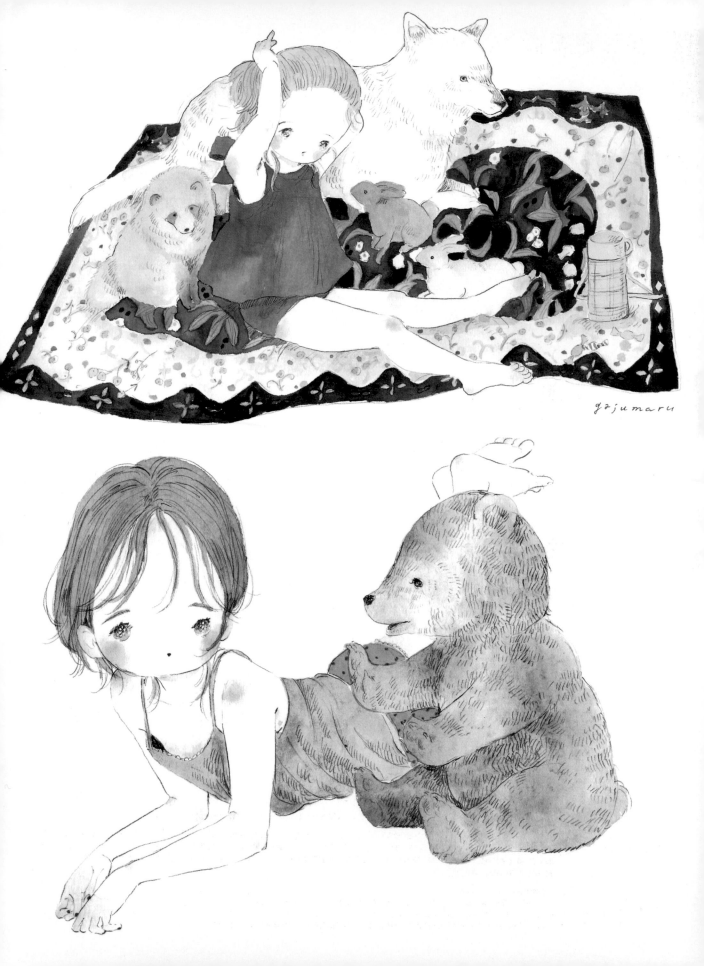

かずきおえかき KAZUKIOEKAKI

Twitter　kazuki_oekaki　　Instagram　kazuki_oekaki　　URL　potofu.me/kazuki-oekaki
E-MAIL　fijita.kzk9094@gmail.com
TOOL　Photoshop CC / Illustrator CC / After Effects CC / CLIP STUDIO PAINT PRO / iPad Pro / 代針筆

PROFILE

現居大阪，目前是漫畫／插畫／動畫創作者，畢業於大阪藝術大學。在學期間投稿的作品曾在《週刊少年 Jump》獲得佳作，因此開啟了漫畫家生涯。畢業後曾擔任內勤的設計師，並開始在社群網站發表創作。除了單純的插畫，也會製作需要講故事的動畫 MV 與 CD 封套之類的作品。喜歡狗狗。

COMMENT

我想畫出「感覺好玩」的插畫，想要畫出有人類或動物等各式各樣角色登場的故事。在插畫創作方面，我喜歡用雜亂但有溫度的線條，搭配沉穩色調來表現出獨特的日式風格。我的作品通常會有令人眼花撩亂的構圖，還會幫角色加上台詞，資訊量很龐大而且充滿混亂感，這大概是我的作品特色吧。今後想要擴展自己的創作領域，希望能接到書籍、繪本、動物相關的插畫工作。

1「覚醒ギタリスト（暫譯：覺醒的吉他手）」Personal Work／2021　2「庭でを通しスタイリスト（暫譯：擋路的造型師）」Personal Work／2020
3「庭の魔女（暫譯：院子裡的女巫）」Personal Work／2020　4「忘れ物多すぎ系女子（暫譯：超級健忘型的女孩）」Personal Work／2020
5「朝わんこそばチャレンジ（暫譯：早上偷吃便當同時挑戰一口蕎麥麵大胃王比賽）」Personal Work／2021
※ 編註：「わんこそば」是用小碗裝的蕎麥麵，一小碗的份量大約只有一口，因此稱為「碗子蕎麥麵」或「一口蕎麥麵」，此料理經常成為大胃王比賽的比賽項目。

2
1　3　5
　4

カタユキコ KATAYUKIKO

Twitter　katyukik　　Instagram　katyukik　　URL　www.theremine.com
E-MAIL　yk@theremine.com
TOOL　Photoshop CC / Procreate / iPad Pro

PROFILE　　擅長復古風格的插畫，是熱愛復古未來主義（Retro-futurism）和中世紀復古風的插畫家。

COMMENT　　我畫畫時會用心表現出粗糙顆粒感和有點懷舊的風格，大部分都是創作科幻風、中世紀和復古未來主義的世界觀。未來的展望就是想在東京辦個展！

2	4
1	
0	5

1「ある冒険（暫譯：某一次的冒險）」Personal Work／2021　2「今日のディナーは地球です（暫譯：今天的晚餐是地球）」Personal Work／2020
3「燃える家（暫譯：燃燒的房子）」Personal Work／2020　4「あなたを待ってる（暫譯：等待著你）」Personal Work／2021
5「ある装置（暫譯：某種裝置）」Personal Work／2021

カチナツミ KACHI Natsumi

Twitter　natsumi_kachi　　Instagram　natsumi_kachi　　URL　www.natsumikachi.com
E-MAIL　info@natsumikachi.com
TOOL　Photoshop CC / Procreate / iPad Pro

PROFILE　1993年生於岐阜縣，現居東京都。2016年畢業於愛知縣立藝術大學美術學院設計系，曾經在網頁設計公司擔任過設計師，目前是自由接案的插畫家，從事各種設計工作，包括CD封套的視覺設計、書籍用的插畫等，也有製作與販售原創的ZINE。

COMMENT　雖然我常常在畫場景，但我最想畫的是從未見過，卻能讓人感到很懷念，彷彿存在於記憶中的景象。像是漸層色的天空、整體的用色，我想畫出脫離現實、白天或黑夜都通用的中性空間場景。我的作品基本上都是電繪插畫，不過在印出來時通常會採用孔版印刷（Risograph）的方式印製，我覺得成品摸起來的觸感會更好。今後我希望能透過作品與更多人交流，不限日本國內，也想接觸國外的工作。

1 「CLOUDS」Personal Work／2021　2 「MOUNTAIN RIDGE」Personal Work／2021
3 「RECORD」Personal Work／2021　4 「PATH」Personal Work／2021

要領 KANAME Ryou

Twitter　kanameryou9　　Instagram　—　　URL　kanameryou.fanbox.cc
E-MAIL　kananome6310@gmail.com
TOOL　CLIP STUDIO PAINT EX / Wacom Cintiq Pro 16 數位繪圖螢幕

KANAME Ryou

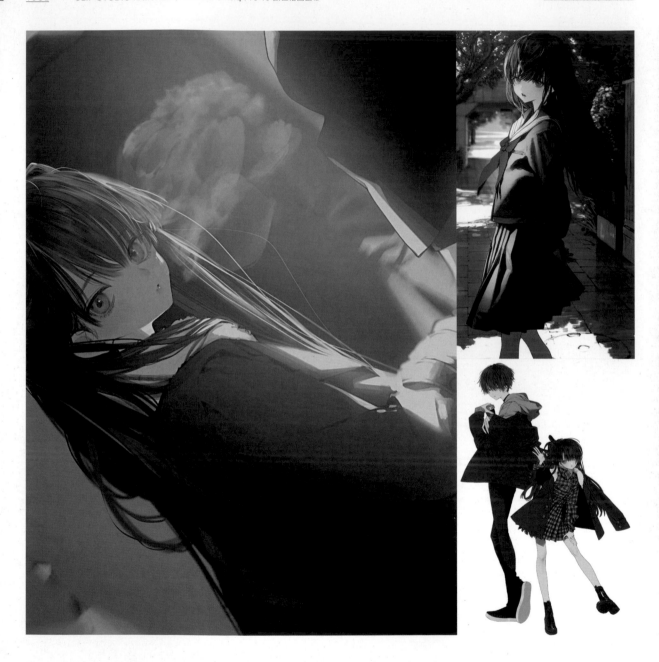

PROFILE　我的創作都以同人活動為主，平常都在畫一對兄妹的漫畫，名稱是「Ruri與哥哥」。我超級喜歡他們，還真的在現實中蓋了一間房子並製作出他們兩人的房間。然後我還養了六隻貓。

COMMENT　我喜歡用纖細的線條描繪美少女和美少年，是我這一生絕不讓步的主題，我特別重視要畫出像火柴棒一樣修長的雙腿。我的作品特徵應該是沒有太大的高低起伏、呈現平淡的日常感。今後只要有機會的話，不論是什麼事情我都想試試看。

1「君（暫譯：妳）」Personal Work／2021　2「ねえ（暫譯：喂）」Personal Work／2021
3「兄妹立ち絵（暫譯：兄妹立繪※）」Personal Work／2021　4「おいしい？（暫譯：好吃嗎？）」Personal Work／2021
※編註：「立繪（立ち絵）」是指把角色單獨描繪在白色或透明背景上，具體呈現「與『立繪』相對的是『下繪』（構圖）」此用非具象視覺表現。（譯補）

1　2　4
　1

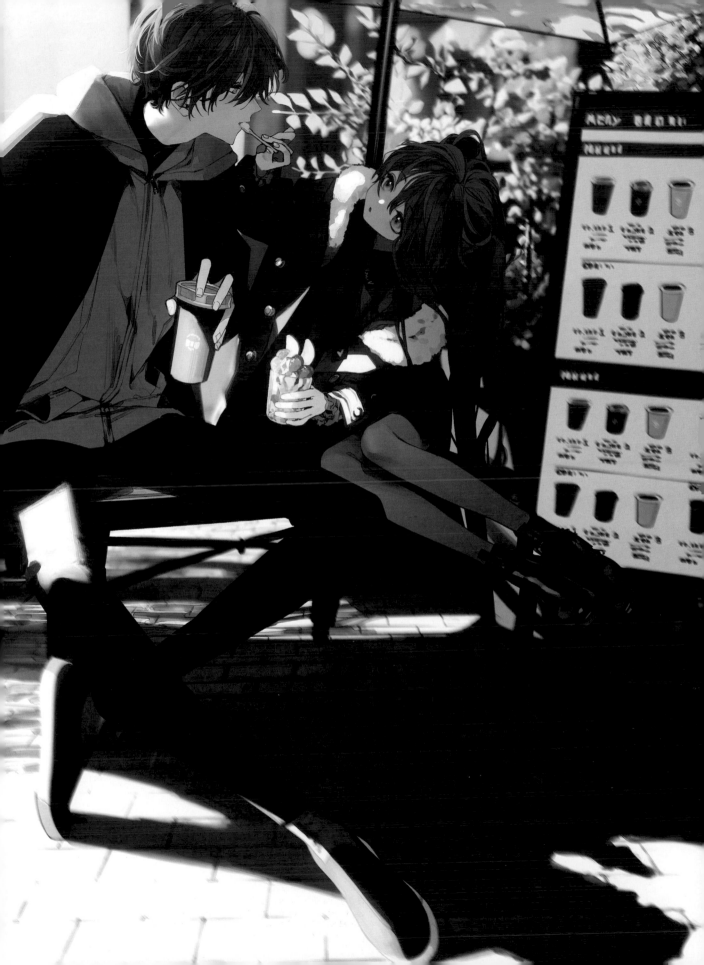

かもみら KAMOMIRA

Twitter hc_feee **Instagram** rurouni5165162020 **URL** —
E-MAIL kamomiland@gmail.com
TOOL Procreate / ibis Paint X / iPad Pro

KAMOMIRA

PROFILE 我主要都在畫不太像人類的人類。喜歡動植物和沒有生命的東西。

COMMENT 我喜歡有點詭異的插畫，常常會選那些藏在日常生活中的暗黑元素來當作插畫主題。我的作品特色應該是看似簡單，但是看久了會讓人有點不舒服吧。未來我想畫看書籍的裝幀插畫。

1	4
2 3	5

1「スイカ（暫譯：西瓜）」Personal Work／2021 2「中毒」Personal Work／2021
3「風呂場でサメを飼ってるJK（暫譯：在浴室養鯊魚的女高中生）」Personal Work／2021
4「夏の怪物（暫譯：夏天的怪物）」Personal Work／2020 5「花瓶」Personal Work／2020

かゆか KAYUKA

Twitter　17_s_kyk　　Instagram　17_s_kyk　　URL　—
E-MAIL　17.s.kyk@gmail.com
TOOL　CLIP STUDIO PAINT EX / iPad Pro

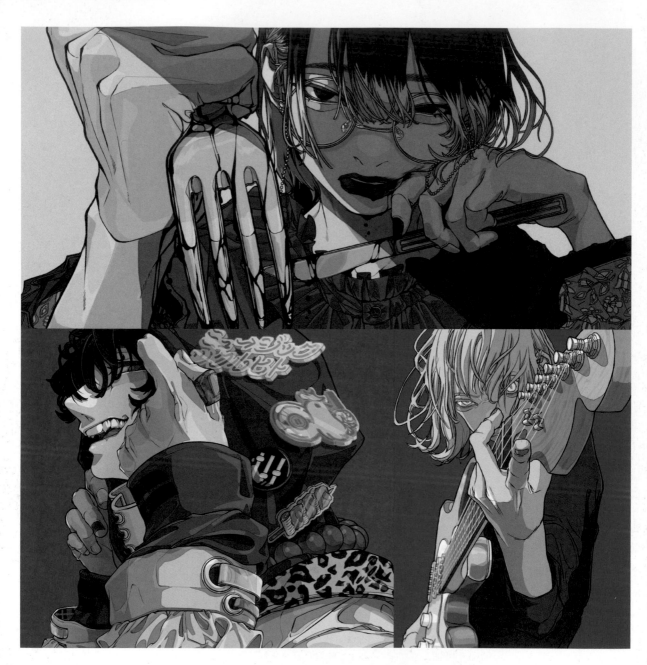

PROFILE　2020年開始從事插畫工作，包括MV插畫、專輯包裝插畫、角色設計等。畫畫時會一邊唱著「要變帥喔」、「我來幫你變可愛囉」的歌。

COMMENT　我對自己的畫風沒自信，所以用努力營造的構圖和陰影來彌補，希望能創作出有強大魅力的插畫。我認為線稿是插畫最重要的部份，為了只靠線條就能看起來很帥氣，我會用心調整線條的強弱並且花心思刻畫細節。常有人說我的作品特色是「手」、「眼睛」和「線稿」的處理等等，我想它們的共通之處都是給人「強烈」的印象吧。我很喜歡看小說，因此對書籍的裝幀插畫很有興趣。此外我未來想出自己的插畫集，所以要努力創作更多的作品。對我來說最重要的是，不管畫什麼，都希望能打從心裡感到開心。

```
1
        4
2   3
```

1「イート（暫譯：吃）／jon-YAKITORY FEAT. Ado※」MV插畫／2021／jon-YAKITORY　2「jon-YAKITORY」人像插畫／2021／jon-YAKITORY
3「撃ち抜いてやんよ。（暫譯：去擊破吧。）」Personal Work／2020　4「踊／Ado」CD封套插畫／2021／Universal Music
※編註：jon-YAKITORY是日本知名的VOCALOID製作人與DJ，歌手Ado是經常與他合作的覆面系歌手（可參考P.062的說明）。

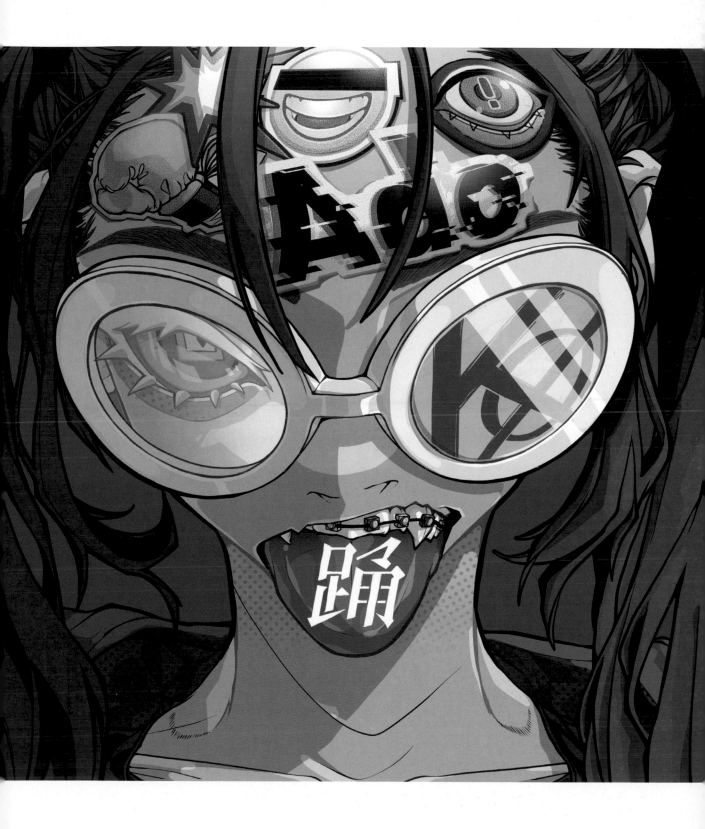

刈谷仁美 KARIYA Hitomi

Twitter KRY_aia **Instagram** kry_aia **URL** —
E-MAIL kryaia0922@gmail.com
TOOL Procreate / iPad Pro

PROFILE　動畫師兼插畫家。參與過的作品有：2019年NHK晨間連續劇《夏空》的片頭曲動畫＆劇中動畫＆劇本封面插畫、《寶可夢 破曉之翼》第6集作畫監督、日本「Häagen-Dazs（哈根達斯）」動畫廣告角色設計＆原畫＆色彩指定※、北九州市移居推廣宣傳海報、四國銀行廣告插畫等。

COMMENT　我想畫出彷彿把日常生活或某個片刻擷取下來保存的插畫。我自己是個手掌比一般人大而且膚色比較深的女生，為了提高自我肯定感，我畫畫時也常畫小麥色肌膚的女性。我的作品特徵應該是溫暖的用色、有種不知道在哪裡看過的懷舊感與溫柔的氣氛吧。關於今後的展望，在動畫方面，最近大家越來越重視色彩了，希望能接到廣告或短篇動畫的色彩指定工作。在插畫上，希望能發揮我溫暖的畫風，積極地為地方自治體或企業提供插畫服務。

1「北九州市移居推廣海報插畫 小倉車站」廣告海報／2021／北九州市　2「無題」Personal Work／2021　3「無題」Personal Work／2021
4「無題」Personal Work／2021　5「北九州市移居推廣海報插畫 酒店一角的吧台」廣告海報／2020／北九州市
※編註：色彩指定（原文：色指定）是動畫業界的專門職務，負責確認畫面前前的日和明暗，在動畫製作期間繪製作品內畫中所有物件的色彩，以及上色檢查等工作。

カワグチタクヤ　KAWAGUCHI Takuya

Twitter　tac_kk　Instagram　tac_kk　URL　—

E-MAIL　monokurokakimasu@gmail.com

TOOL　Posca麥克筆 / Photoshop CC ／ CLIP STUDIO PAINT PRO / Wacom Cintiq 24HD 數位繪圖螢幕

PROFILE　2019年開始成為插畫家，擅長用黑白風格呈現平面極簡風的表現手法，製作廣告、書籍、產品包裝用的插畫。

COMMENT　我想畫出令人印象深刻且看了舒服的造型，我會用心結合不同主題，完成能激發想像力的作品。今後我想挑戰製作動畫，發揮自己插畫的特色。

1「不時着（暫譯：緊急迫降）」Personal Work／2021　2「天童木工とジャパニーズモダン（暫譯：天童木工與日本當代家具）」書籍卷頭插畫／2021／天童木工
3「爆裂咲き（暫譯：綻裂綻放）」Personal Work／2021　4「勝ちに進む（暫譯：前進取勝）」辦公室用門簾／2021／Concent 公司
5「相手の顔（暫譯：對方的臉）」辦公室用門簾／2021／Concent 公司

カンタロ KANTARO

Twitter _akikan **Instagram** kantaro1128 **URL** www.artstation.com/a_kantaro
E-MAIL kantaroillust@gmail.com
TOOL Photoshop CC / Procreate / CLIP STUDIO PAINT PRO / iPad Pro / Wacom Cintiq 13HD 數位繪圖螢幕

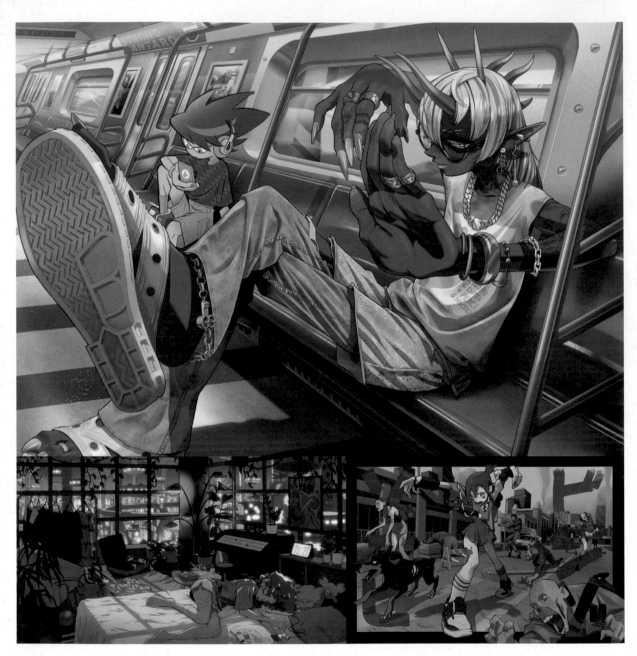

PROFILE 插畫家、動畫創作者，現居東京都。畢業於東京造形大學，曾在遊戲公司擔任3D美術設計，之後獨立接案。主要作品有「煮兒果實（煮ル果実）[※]」的《Doctorine》MV、「Dannie May」樂團的《ええじゃないか（暫譯：這樣不是很好嗎？）》MV，此外還有接CD封套、角色設計等工作。

COMMENT 我喜歡讓角色做鮮豔流行的打扮，我通常會先決定整個畫面的配色，然後再決定角色的用色。插畫就像是我個人生活的延伸，我常常會讓自己喜歡的物品出現在畫中。我創作時隨時都會注意幾個重點，包括要畫出讓人看了感覺有活力的配色、避免讓人覺得缺乏魅力，還有打造特徵，希望觀眾光看剪影也可以知道是畫那個角色。今後我會繼續MV和插畫的製作，還有電玩和VTuber的角色設計等，不會固定形式，而是要挑戰各類型的創作。

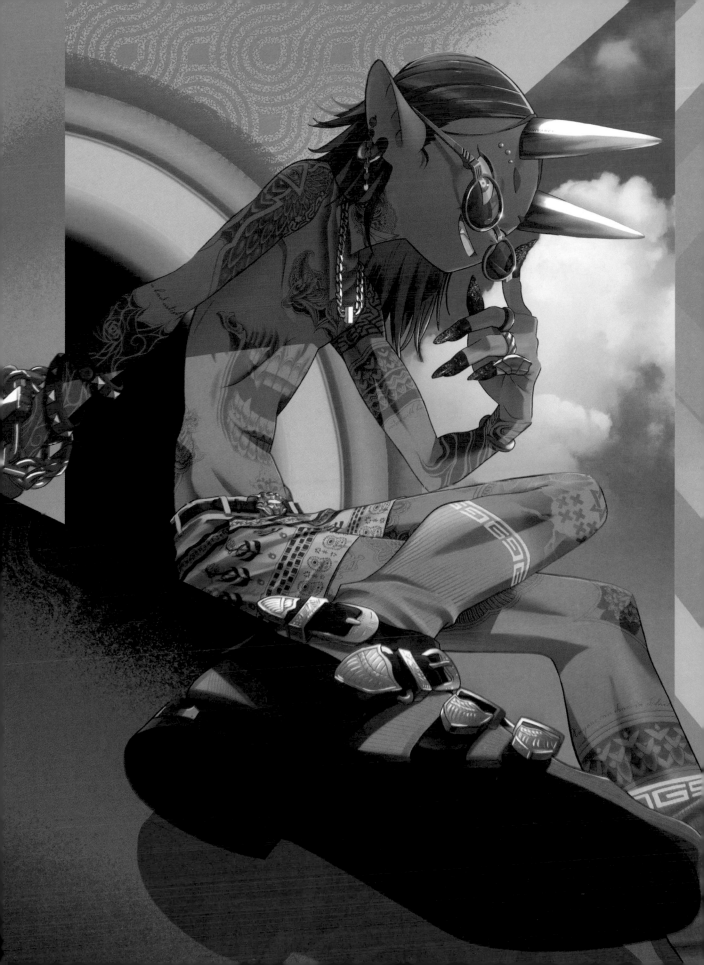

北島卓彌 KITASHIMA Takuya

Twitter kitajoy Instagram kitashimatakuya URL www.kitashimatakuya.com
E-MAIL kitashimatakuya@gmail.com
TOOL 不透明壓克力顏料

PROFILE　畫家／插畫家。為書籍、報紙和音樂業界提供插畫，也有出版繪本《貝殼の底は積み木の影（暫譯：貝殼底下是積木的影子）》（ondo 出版）、《重力を笑わせる（暫譯：讓重力笑出來）》（SUNNY BOY BOOKS 出版）等。此外也有創作立體作品以及舉辦現場創作表演，並且曾為翻譯家柴田元幸等人組成的朗讀團體「Jalapeño」創作藝術作品，以多元化的方式活躍於音樂和文學領域。

COMMENT　我會在作品中展現「粗粗的顆粒感」，讓畫作也能有三次元般立體的手繪筆觸，這是我追求的質感和世界觀。我喜歡畫具有故事性的主題、喜歡畫人和動物，這也成為我作品的特徵之一。我也很重視文字的運用，今後希望能製作更多同時用到插畫和文字的作品，例如繪本之類的。大略來說，我不想只是畫完就算了，我希望能透過創作活動，讓一起合作的人們也能彼此連結。

きむらあんさい KIMURA Ansai

Twitter ansai51452 **Instagram** ansai4 **URL** ansai44.page
E-MAIL ansai51452@gmail.com
TOOL Photoshop CC / Illustrator CC / Procreate / CLIP STUDIO PAINT PRO / VSCO / iPad Pro

PROFILE 生於福島縣的插畫家兼設計師，最喜歡可愛的東西，喜歡收集它們，也喜歡把它們畫出來。我覺得可愛就是無敵，想要用我的設計和插畫，傳達那些我覺得可愛的事物。我最愛的樂團「Perfume」是我的心靈支柱。

COMMENT 我想畫出讓人一看就覺得「好可愛」的畫面和配色，會在日常生活的場景中融入非日常的元素，打造出有點奇幻風的世界觀，會讓人去想像插畫前後所發生的故事。我會把人物和動物都畫得很Q版，希望不論是畫面的什麼地方都能讓人覺得「好可愛」。今後我希望能為音樂相關的作品效力，不只在插畫領域，希望能把我獨家的可愛的世界觀表現在漫畫、音樂或MV等各種領域。

1 「まどろみゼログラビティ（暫譯：在無重力環境中打瞌睡）」Personal Work／2021
2 「昼下がりティーブレイク（暫譯：午後的下午茶）」LAWSON 便利商店事務機提供之插畫寫真卡／2021／DCP
3 「はやおき（暫譯：早起）」Personal Work／2018 **4** 「アイスコーヒーにすれば良かったな（暫譯：早知道的話就點冰咖啡了）」Personal Work／2021
5 「録音時間（暫譯：錄下的時間）」Personal Work／2021

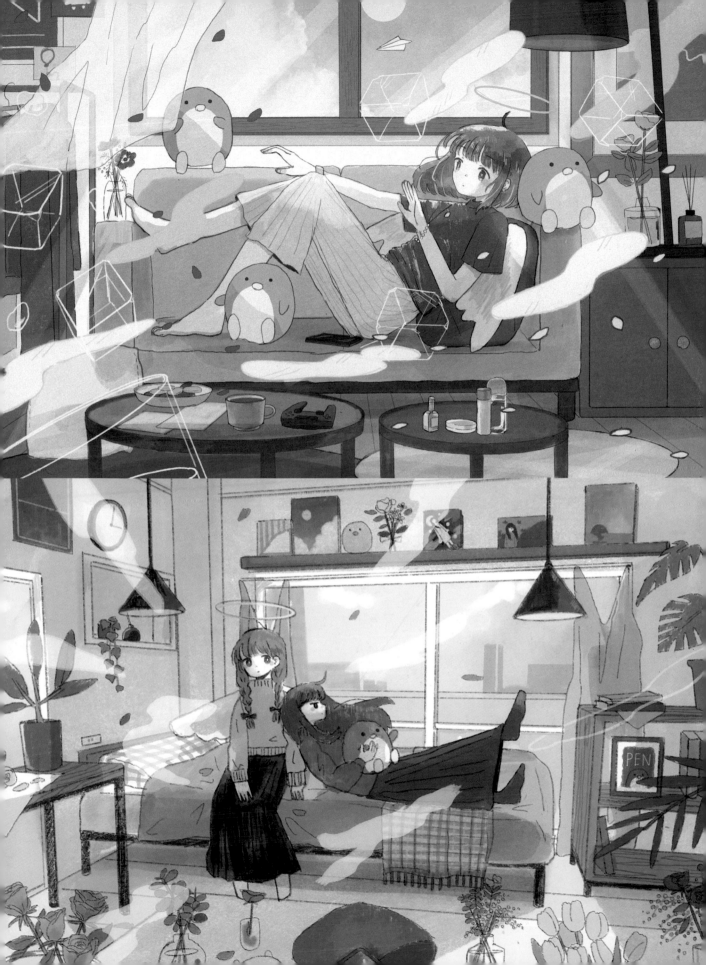

急行2号 KYUKONIGO

Twitter kyuko2go Instagram kyuko2goart URL potofu.me/kyuko2go
E-MAIL kyuko2go@gmail.com
TOOL CLIP STUDIO PAINT PRO / Procreate / iPad Pro

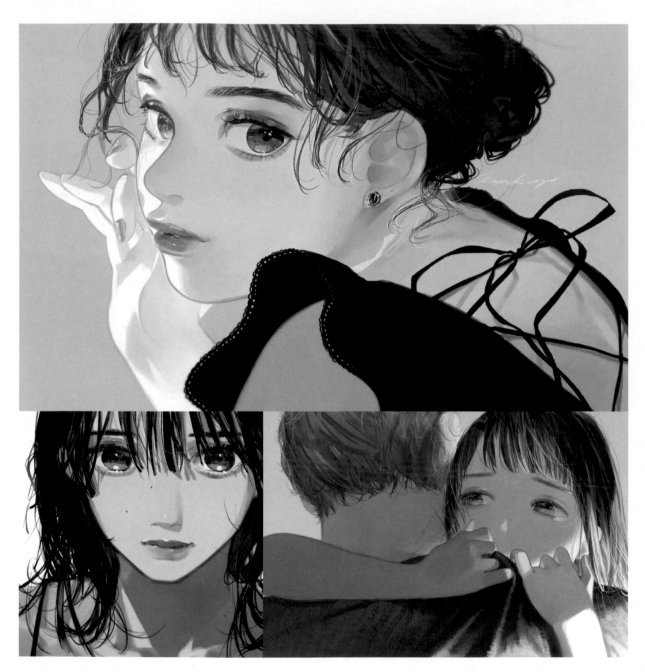

PROFILE 現居佐賀縣，2017年末開始創作插畫，插畫主題大部分是「不笑也很可愛的女孩」。除了參加展覽，也有為藝人、VTuber們製作MV插畫、海報用插畫等作品。

COMMENT 我畫畫時特別重視光線和頭髮的描繪，在個人創作方面，我畫人物時經常會思考「除了笑臉之外還能畫什麼其他的表情」。我的插畫特色，應該是具備柔和的色調，而且特別重視光線和空氣感的女孩插畫吧。至今我接過很多不同種類的插畫工作，這點我非常感謝。不論是畫什麼插畫，我都畫得非常開心，希望有緣能再挑戰更多各式各樣的案子。

1 「リボン（暫譯：蝴蝶結）」Personal Work／2021 2 「ある視点（暫譯：一種注目）」Personal Work／2021
3 「抱きしめて（暫譯：前來擁抱你入懷）」／灯橙あか MV插畫／2021 4 「ひととき（暫譯：片刻）」Personal Work／2020

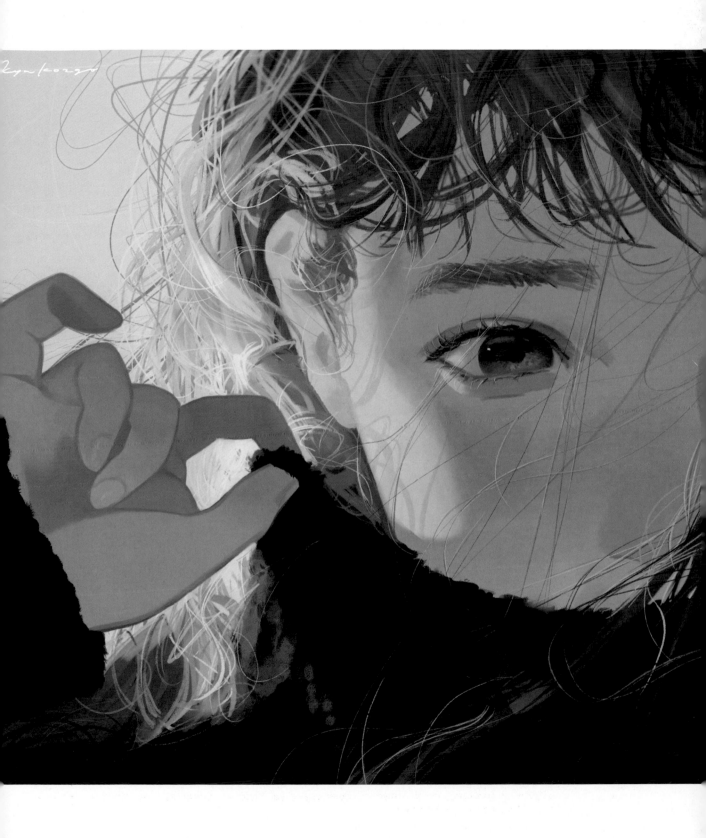

キュピ山 KYUPIYAMA

Twitter	chotokkyu **Instagram** chotokkyu **URL** potofu.me/chotokkyu
E-MAIL	mettyahayai@gmail.com
TOOL	CLIP STUDIO PAINT PRO / Wacom Cintiq 16 數位繪圖螢幕

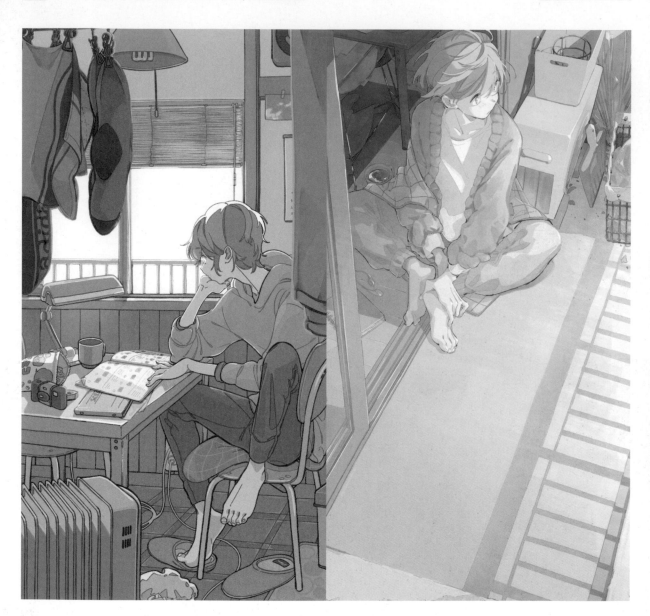

PROFILE　　插畫家，最喜歡喝牛奶。

COMMENT　　我的目標是創作出如同一個「很特別的朋友」的那種作品，我喜歡大眾流行且俗氣的元氣，從構圖到角落的配件我都畫得很開心，希望也可以讓大家看了開心。我畫畫時會注意到角色們個別的生存方式，尤其是表情和服裝這些容易表現個性的元素，我會仔細描繪。今後希望能接到各種案子，不限任何媒體，這樣我會很開心的。在個人創作上，我想試著創作類似法國流行的連環圖「Bande dessinée」以及時尚插畫。

1	2	3
		4

1「割れたガラスは綺麗だった（暫譯：碎掉的玻璃真美麗）」Personal Work／2021
2「誰だって自分が一番辛いもんな（暫譯：不管是誰，都覺得自己最辛苦嘛）」Personal Work／2021
3「来年の春にまた！（暫譯：我們明年春天再見！）」Personal Work／2020　**4**「結婚式には呼んでくれ（暫譯：婚禮要邀請我去喔）」Personal Work／2019

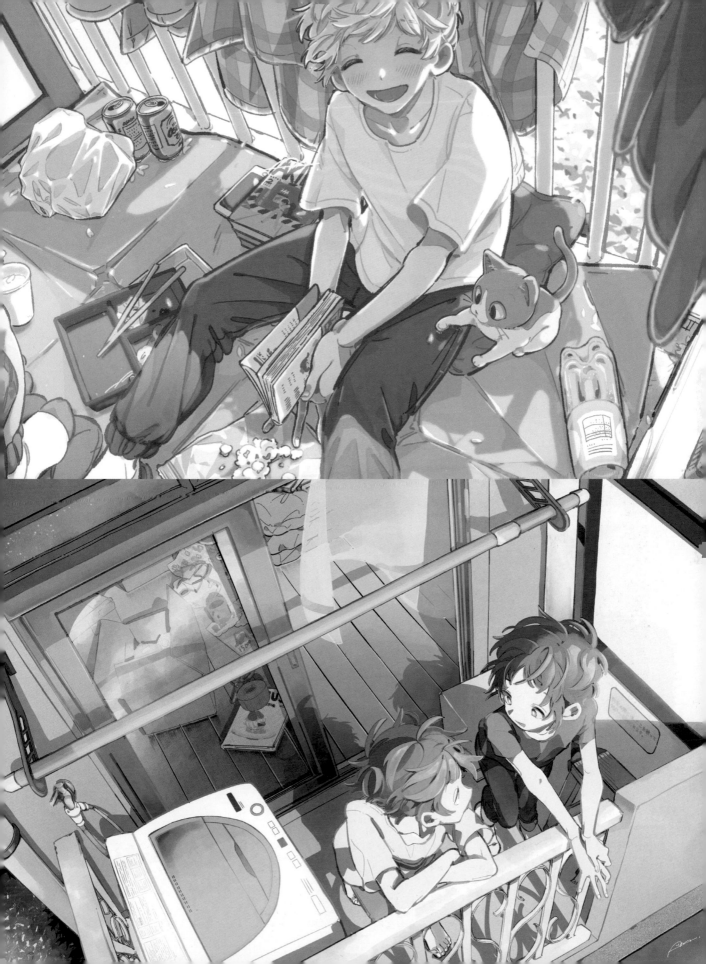

久賀フーナ KUGA Huna

Twitter　hu_na_　Instagram　—　URL　kugahuna.wixsite.com/mysite
E-MAIL　kugahunar@gmail.com
TOOL　SAI 2 / CLIP STUDIO PAINT EX / Procreate / iPad Pro / Microsoft Surface Pro 5 平板電腦

PROFILE　　插畫家，目前在千葉大學文學系主修平安時代文學。創作領域包括書籍裝幀插畫、遊戲主視覺設計、角色設計、古典相關的創作計畫等。

COMMENT　　我的創作主題是「螢光色和厚重感」，目標是創作出驚奇新穎、令人印象深刻的插畫。我喜歡科幻和平安時代，平時常畫這兩種主題的作品。今後我想
　　　　　　發揮自己在故事、歷史與音樂上的廣泛興趣，如果有機會能和相關領域合作一些作品的話，我會很開心的。

1	2	4
	3	

1「反重力庭園の少女（暫譯：反重力庭園中的少女）」Personal Work／2020　2「もとの雫、末の露[※]（暫譯：本之雫，末之露）」Personal Work／2020
3「入道雲に恋した少女（暫譯：愛上積雨雲的少女）」宣傳用插畫／2020／HUION
4「Ghostぼくの初恋が消えるまで（暫譯：Ghost 在我的初戀消失之前）」／天祢 涼」裝幀插畫／2021／星海社FICTIONS
※編註：「もとの雫、末の露」是指「樹葉上的露珠與葉片尖端即將滴落的水滴，比喻即將消失的事物，也常用來比喻人生的短暫。

Gracile

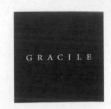

Twitter　gracile_jp　　Instagram　gracile_jp　　URL　www.pixiv.net/users/3434849
E-MAIL　gracile.jp@gmail.com
TOOL　Photoshop CC / Wacom Intuos Comfort Small 數位繪圖板

PROFILE　1991年生，愛知縣人。2016年起成為插畫家並開始創作，從事裝幀插畫、音樂MV的插畫、CD封套插畫等工作，主要發表於Twitter等社群網站。

COMMENT　我的目標是創作出像是「異世界廢墟」、「令人舒服的孤獨感」、「無聲的空間」這種感覺的作品。我覺得如果把畫中人物所在的狀況和設定講得太詳細，就會失去模糊空間而太有現實感，所以我會故意減少畫面中的資訊量，以提升異世界的說服力。今後我想把部分心力投入到動畫之類的影片製作上。

1　3
2　4
　5

1「Sky」Personal Work／2020　2「Shine」Personal Work／2020　3「Fog」Personal Work／2020
4「Road」Personal Work／2020　5「Planet」Personal Work／2020

Crisalys

Twitter Criisalys Instagram curisaris URL crisalys.carrd.co
E-MAIL hello.crisalys@gmail.com
TOOL Procreate / Photoshop CC / iPad Pro / Copic 麥克筆 / 書法筆

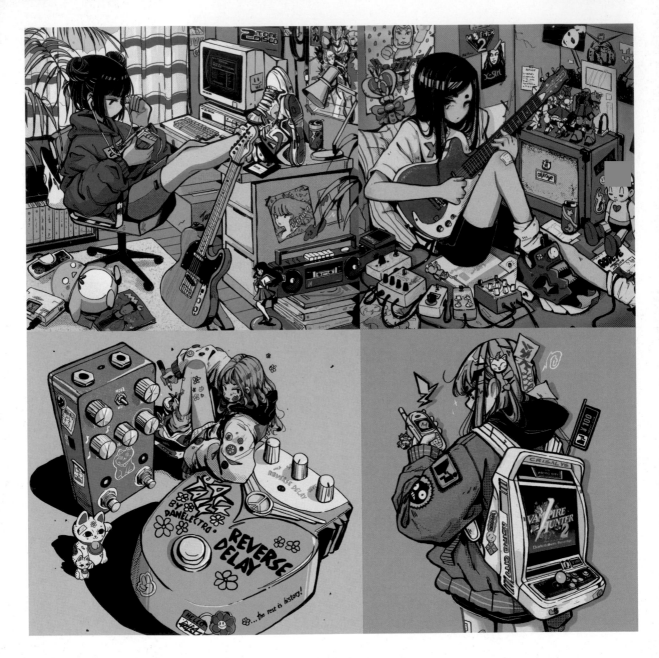

PROFILE 以智利的聖地牙哥為活動據點的視覺設計藝術家，喜歡把自已熱愛的時尚打扮和興趣套用在筆下的女孩們身上，用繽紛的色彩畫成插畫。同時也喜歡
收集球鞋和軟膠玩具，我的時間基本上都是花在個人喜好上。曾與 Nike、Adidas、Bandai Namco、集英社、Cartoon Network 等公司合作過。

COMMENT 我很喜歡畫大雙的球鞋，為了配合插畫中的氣氛，我會思考畫出來的女孩該穿哪個款式的球鞋才好。這是我創作插畫之前最先想的問題，也是最開心
的部分。今後我希望未來能親自設計自己的球鞋，也想和喜歡的時尚品牌合作。我對吉他、電玩、時尚、電影等事物很感興趣，希望能在今後的插畫
中盡量畫到它們。

1 2
3 4 5

1「With Friends／2ToneDisco」CD封套／2020／2ToneDisco 2「Room」雜誌封面插畫／2019／JOIA MAGAZINE
3「delay」Personal Work／2020 4「riot:06」Personal Work／2020 5「Dfinul Manu Personal Work／2020

胡桃坂繭 KURUMIZAKA Mayu

<u>Twitter</u> mamayu_512	<u>Instagram</u> mamayu_512	<u>URL</u> —

<u>E-MAIL</u>　kurumizakamayu@gmail.com

<u>TOOL</u>　Procreate / iPad Pro

PROFILE　平時是上班族，因為興趣而創作插畫。

COMMENT　我主要是創作少女（有時是少年）在花叢裡殉情的插畫，我的作品特徵應該是有滿滿的花和少女的表情吧。我特別重視的是要畫出一個對少女們來說很幸福的空間（我想打造所謂的「Merry Bad Ending」，愉快的悲傷結局），並且會營造出柔和但寂寞的氣氛。今後我的首要目標就是增加作品數量，然後挑戰各種事物。我常常畫花的插畫，有機會的話，希望能和做花藝相關工作或作品的人合作。

1「ファムファタルと目眩（暫譯：Femme fatale（蛇蠍美人）與暈眩）」Personal Work／2020
2「結えたシュライフェ（暫譯：綁住的Schleife（蝴蝶結））」Personal Work／2020
3「ヴェルテューと作法（暫譯：Virginité 與作法）」Personal Work／2020
4「アーデルハイトと白昼夢（暫譯：Adelheid 與白日夢）」Personal Work／2021
5「血祭とフリーツィア（暫譯：血祭與 Lotonoco）」Personal Work／2019

1	2	
3	4	5

KUROIMORI

黒イ森 KUROIMORI

Twitter kuroimori_twee **Instagram** kuroimori_insta **URL** kuroimorith.wixsite.com/mysite
E-MAIL kuroimorith@gmail.com
TOOL CLIP STUDIO PAINT PRO / Photoshop CC / iPad Pro

PROFILE　主要創作復古未來風(Retro Future)、科幻、奇幻世界等主題的插畫家。第一本故事插畫集《琥珀色の空想汽譚（中文書名：琥珀色的空想汽譚）》
　　　　　已在日本國內外發行。代表作品有《FINAL FANTASY》系列（Square Enix 公司出品）等遊戲的角色插畫，還有各種活動的主視覺設計等。

COMMENT　我畫畫時特別重視的是要畫出看了令人興奮的細節和物件，希望用復古風格的細節組合出煥然一新的形象，這樣我會很開心。畫人物時我則是希望畫
　　　　　出每個人物的溫柔與強大之處。我的作品特徵是會保留大量線稿與排線的筆觸，搭配鉛筆與水彩所表現出來的手繪感。今後希望可以接觸書籍的裝幀
　　　　　插畫工作，我的腦中裝滿了大量的創作和故事，今後我會繼續努力地把它們畫出來。

```
      2      4
1                    1「WARRIORS & FLOWERS」Personal Work／2021
                     2「Hyacinth」作品集《琥珀色の空想汽譚》（繁體中文版書名為《琥珀色的空想汽譚》由台灣東販出版），以下同）收錄插畫／2021／實業之日本社
                     3「np!」Personal Work／2021  4「琥珀色的空想汽譚」作品集《琥珀色的空想汽譚》封面插畫／2021／實業之日本社
                     5「Dilly Diaoomi」作品集《琥珀色的空想汽譚》收錄插畫／2021／實業之日本社
```

ケイゴイノウエ KEIGOINOUE

Twitter mushiki_k　Instagram keigoinoue_2020　URL www.keigo-inoue.com

E-MAIL info@abstreem.co.jp

TOOL Photoshop CC / After Effects CC / CLIP STUDIO PAINT PRO / Procreate / iPad Pro / Wacom Cintiq 24HD 數位繪圖螢幕

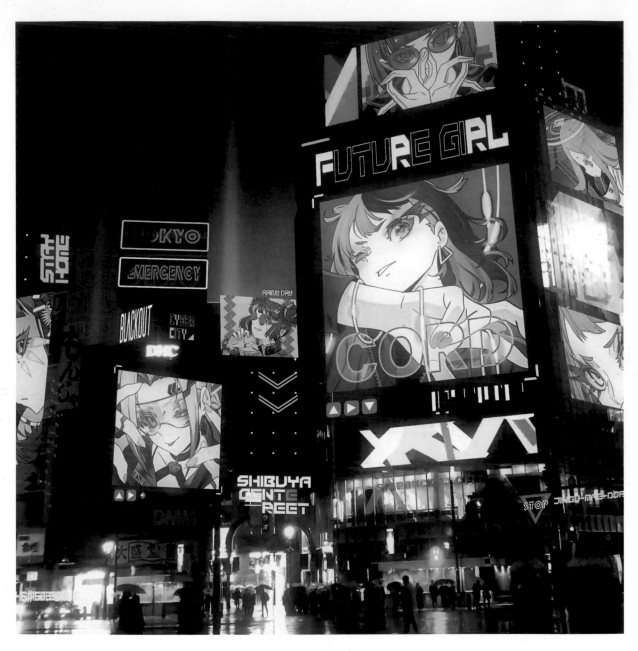

PROFILE　來自大阪府，曾在遊戲公司擔任角色建模師，後來改當漫畫家的助手，之後成為自由接案的插畫家。2021年起成為影像插畫師（將插畫與照片或影片結合的視覺藝術家）。過去也有過擔任舞者的經驗，因此對街頭文化的造詣也頗深。

COMMENT　我想透過自己的濾鏡，把賽博龐克（cyberpunk）的世界觀轉變成更通俗流行的風格，我通常會把角色的臉畫成白色，這是《銀翼殺手》電影開頭的藝妓給我的靈感。我的作品特徵應該是會將插畫結合動態圖像（motion graphics），使用這種充滿未來感的新手法以及鮮豔的色調吧。今後為了能讓我畫中的未來世界慢慢變成現實，我會繼續努力創作，希望有一天會在現實世界中看到電子招牌上投放我的插畫作品。

	2	3
1	4	5

1「SHIBUYA Emergency」Personal Work／2020　2「つけまつげ02（暫譯：假睫毛02）」Personal Work／2020
3「CODE」Personal Work／2021　4「バーチャルグラス（暫譯：VR眼鏡）」Personal Work／2021
5「DIGIT」Personal Work／2021　6「STRINGS」Personal Work／2021　7「GLARE」Personal Work／2021

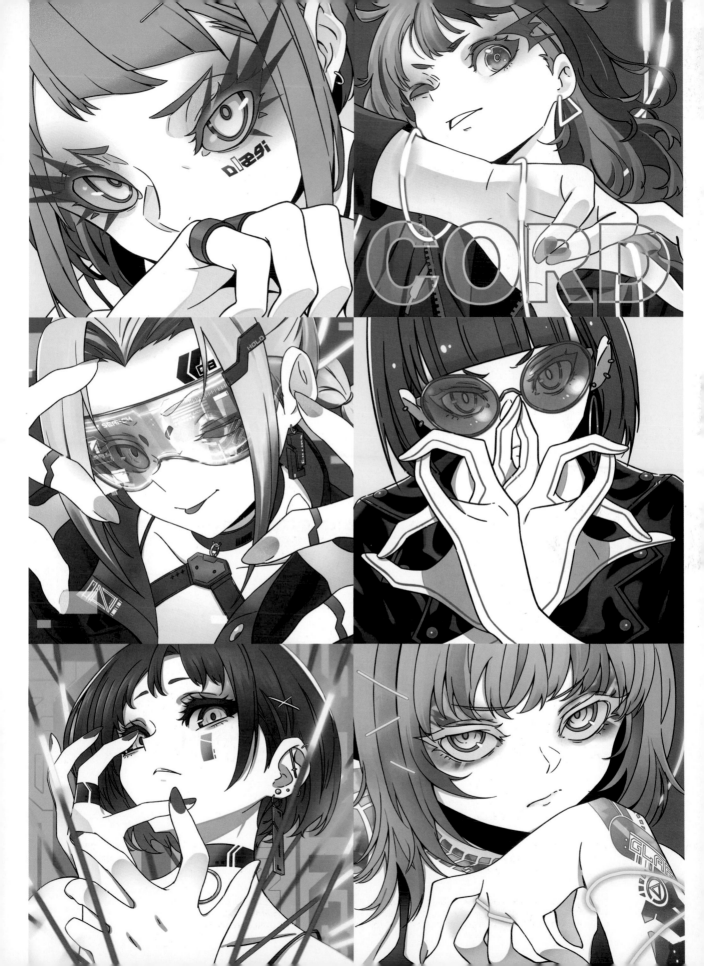

Kou

Twitter tamagosan1001 Instagram kou.7684 URL —
E-MAIL jinanbou.1001@gmail.com
TOOL ibis Paint X / iPad Pro / 鉛筆

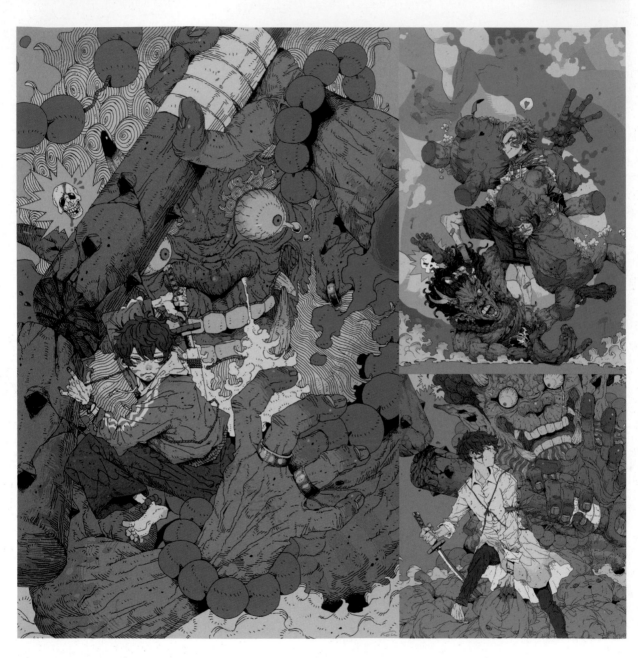

PROFILE 2001年生，喜歡畫人類和妖怪。

COMMENT 我對構圖特別講究，每次畫畫時都很用心追求讓自己看了最喜歡的組合方式。我很喜歡用線條去表現要描繪的東西，這點也成為我的作品特徵。今後
 我想試著在作品中運用更多的實體畫材，這應該能提升我繪畫作品的完成度。

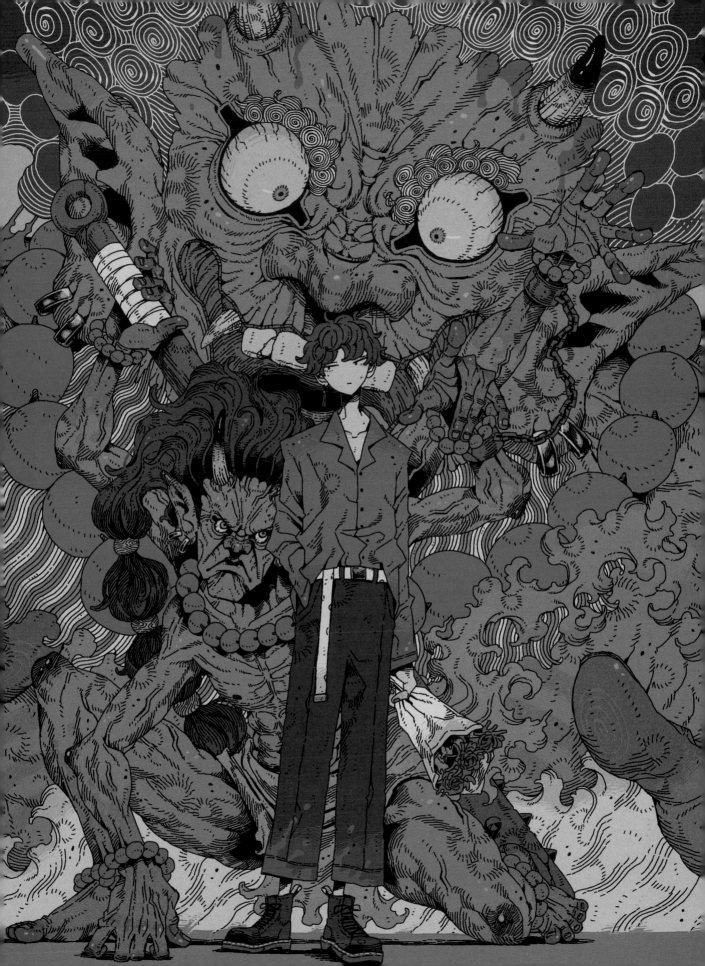

kokuno

Twitter k5k9no Instagram — URL —
E-MAIL k5k9no@gmail.com
TOOL CLIP STUDIO PAINT PRO / iPad Pro

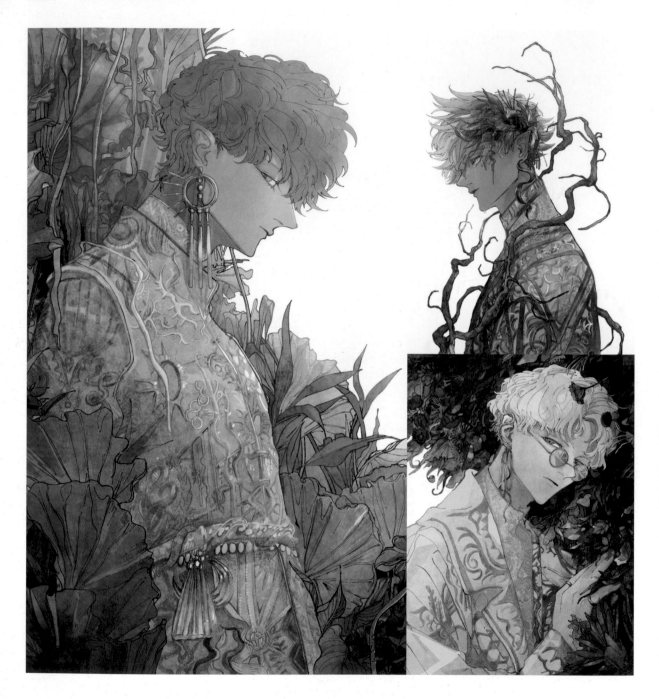

PROFILE 晨型人，2020年起在社群網站發表創作，喜歡依照當下的passion（熱情）把喜歡的事物畫成插畫作品。

COMMENT 我喜歡讓思緒馳騁在「海境※」與「共存」的想像世界，然後創作出插畫。我會開心地描繪線條或主題，努力展現出大刀闊斧與精緻度的平衡、流線感
 與節奏感等等。今後我想繼續把在自身宇宙中那些閃閃發亮的東西畫出來，同時也想試著把那些在「瞬間」閃過的念頭創作成作品。

	2	
1	3	4

1「Stem（暫譯：植物的枝幹）」Personal Work／2021 2「ほつれ（暫譯：綻開）」Personal Work／2021
3「P」Personal Work／2021 4「導」Personal Work／2021
※ 編註：「海境」位置：日日諾、是想像的產地球上面的絕妙之間的界線。

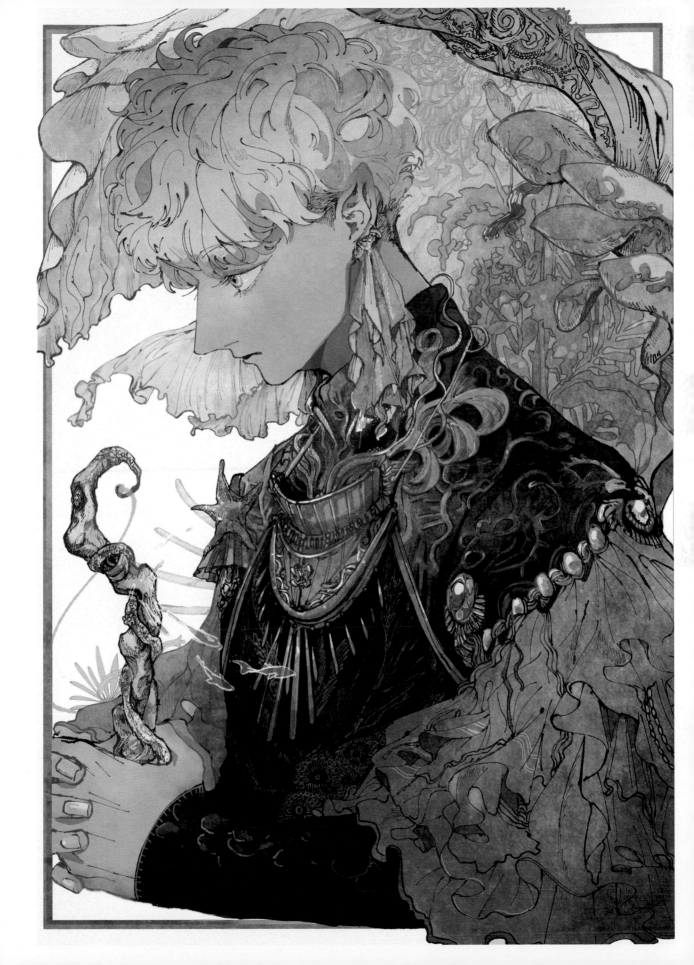

ごとうみのり GOTO Minori

Twitter　gotou55　Instagram　510anpon　URL　minomush.tumblr.com
E-MAIL　gotoo.minorin@gmail.com
TOOL　CLIP STUDIO PAINT PRO / iPad Pro / Wacom Intuos Pro 數位繪圖板

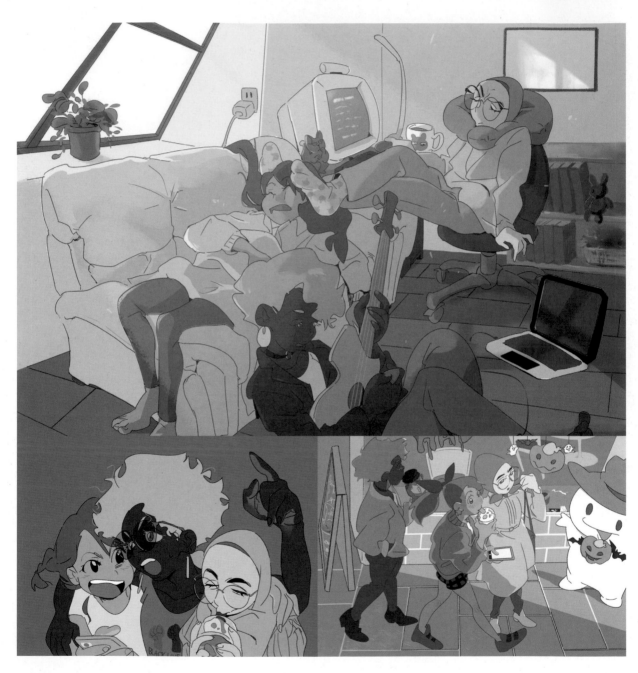

PROFILE　1993年生，現居大阪，我的英文只有簡單的會話程度，但是關西腔卻是母語等級。

COMMENT　大約在3年前吧，我受到一部國外動畫的影響，讓我思考什麼是「個性」強烈的角色，現在也持續在畫。我對插畫特別講究的是不畫統一的膚色和體格，也不用太多色彩上色，我會思考角色在這個狀況中需不需要看著鏡頭，並盡量畫出豐富的表情和動作。關於作品特徵，常常聽別人說我的插畫看起來很活潑生動。我畫畫不會畫得很仔細，但我追求畫出有氣勢的線條。主題方面我喜歡畫少女風、美漫風和日常生活的片刻。今後我幻想著希望能接到雜誌內頁插畫、美妝廣告之類的插畫工作。

```
1
2  3      4
```

1「朝（暫譯：早晨）」Personal Work／2020　2「友達（暫譯：朋友）」Personal Work／2020
3「happy after halloween」Personal Work／2020　4「乙女趣味（暫譯：少女的興趣）」Personal Work／2020

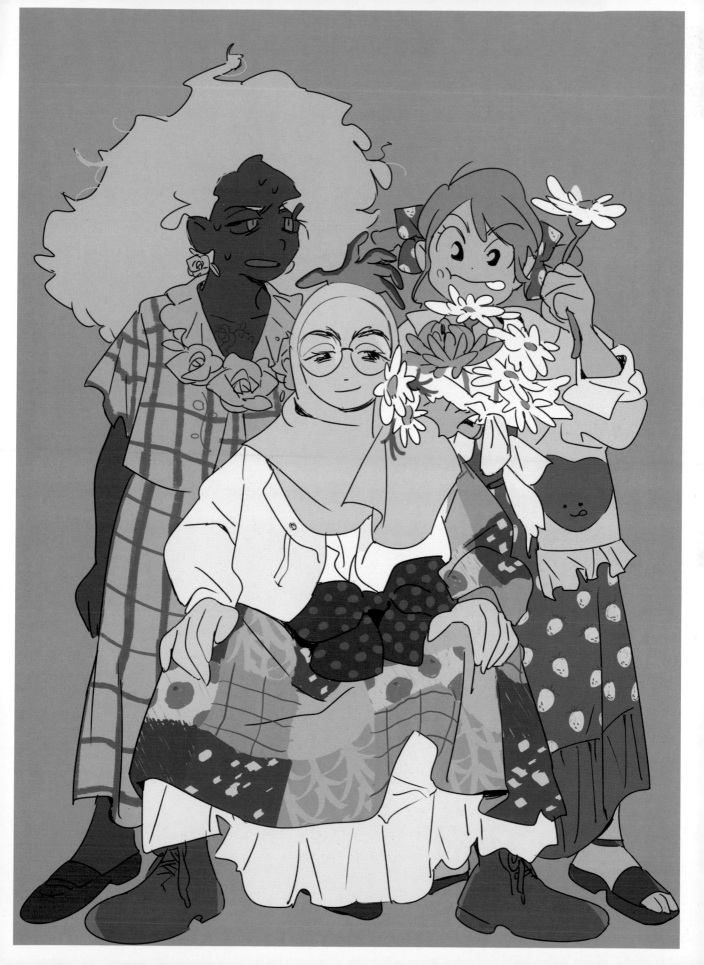

木野花ヒランコ　KONOHANA Hirannko

Twitter　popopopopoopw　　**Instagram**　konohana.hirannko　　**URL**　www.pixiv.net/users/3371956

E-MAIL　hirannko.work@gmail.com

TOOL　CLIP STUDIO PAINT PRO / HUION Kamvas 數位繪圖螢幕

KONOHANA Hirannko

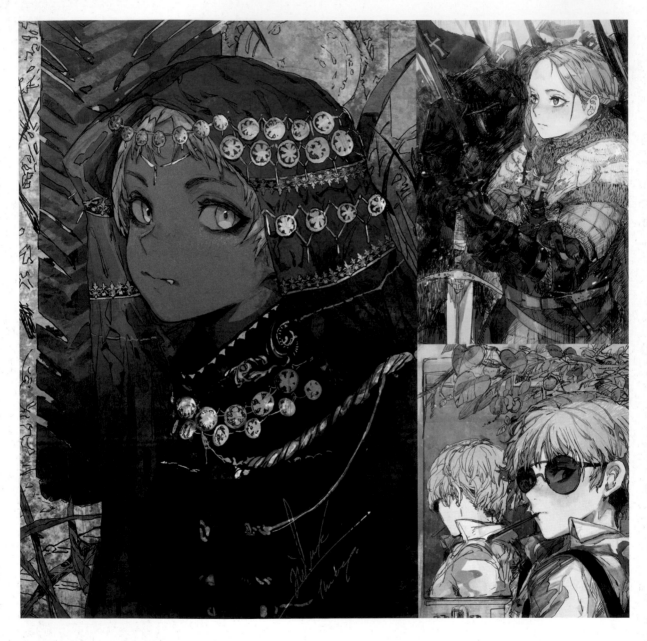

PROFILE

反正人終有一死，所以我決定先把想做的事做了再死，於是以尼特族的身分來到東京闖蕩，現在是活得還算過得去的自由接案插畫家。

COMMENT

我很喜歡畫臉，我追求那種魅力的臉，就算角色只畫上半身也能吸引人，直到我畫出來為止我都不會妥協。另外我也會盡量在作品中置入自己的性癖，能放多少是多少。我所畫的角色都是那種看起來好像藏著什麼黑暗面，帶點陰鬱之美的風格。今後希望能接到畫CD封套、小說裝幀插畫之類的工作。未來我希望把所有的經驗和學到的東西用語言表達出來，去幫助那些將來想用插畫表現什麼的人們，我的夢想就是從事這方面的工作。

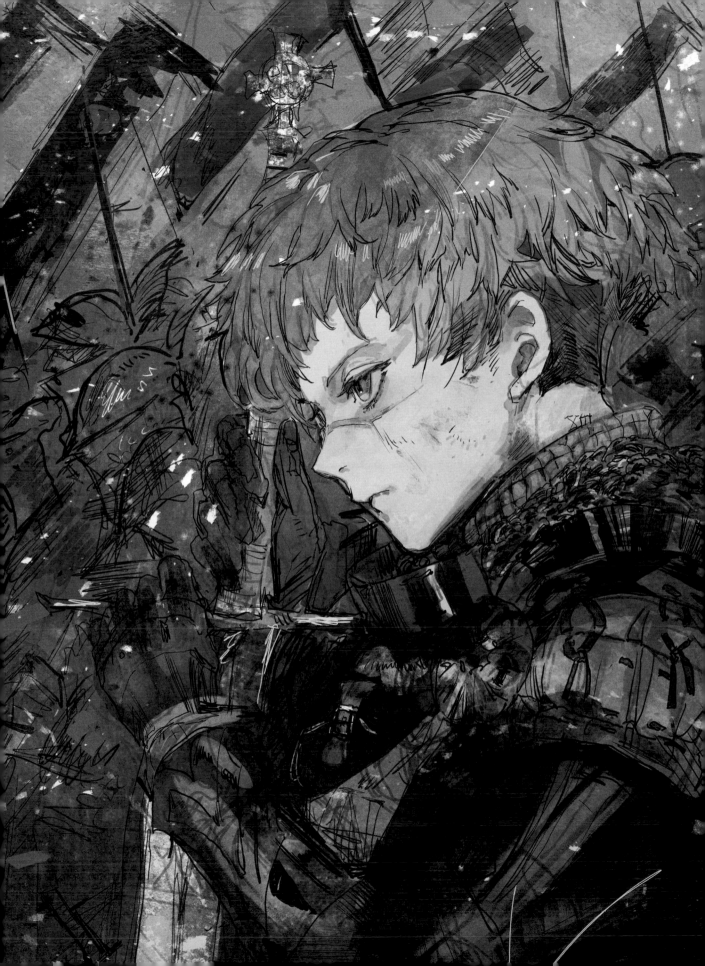

kohaku

Twitter	kohaku__0	Instagram	kohaku__0	URL —

E-MAIL kohaku.since2021@gmail.com

TOOL CLIP STUDIO PAINT PRO / iPad Pro

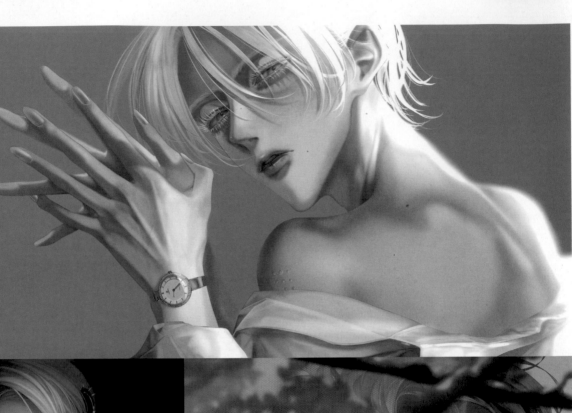

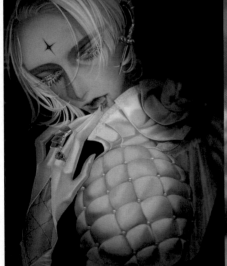

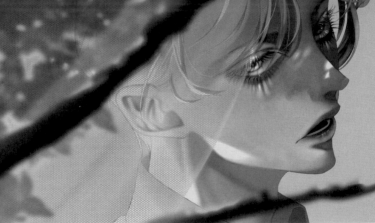

PROFILE 生於2002年，主要在網路上發表插畫作品，學業以外的興趣就是畫畫。

COMMENT 我致力於刻劃逼真的細節，想畫出彷彿不存在這個世界的美麗人物。我筆下的人物特徵是擁有好像想說些什麼的強烈眼神、光滑的肌膚、精美的服裝和配飾。關於今後的發展，總之我希望可以畫很多插畫，希望能接到書籍裝幀插畫、CD封套或時尚產業相關的工作。

1「たった一つの美しさ（暫譯：僅此唯一的美）」Personal Work／2021 2「Rapier」Personal Work／2021
3「無題」Personal Work／2021 4「不負屬礼ホラネット（暫譯：不忘織的織帶帽）」Personal Work／2021

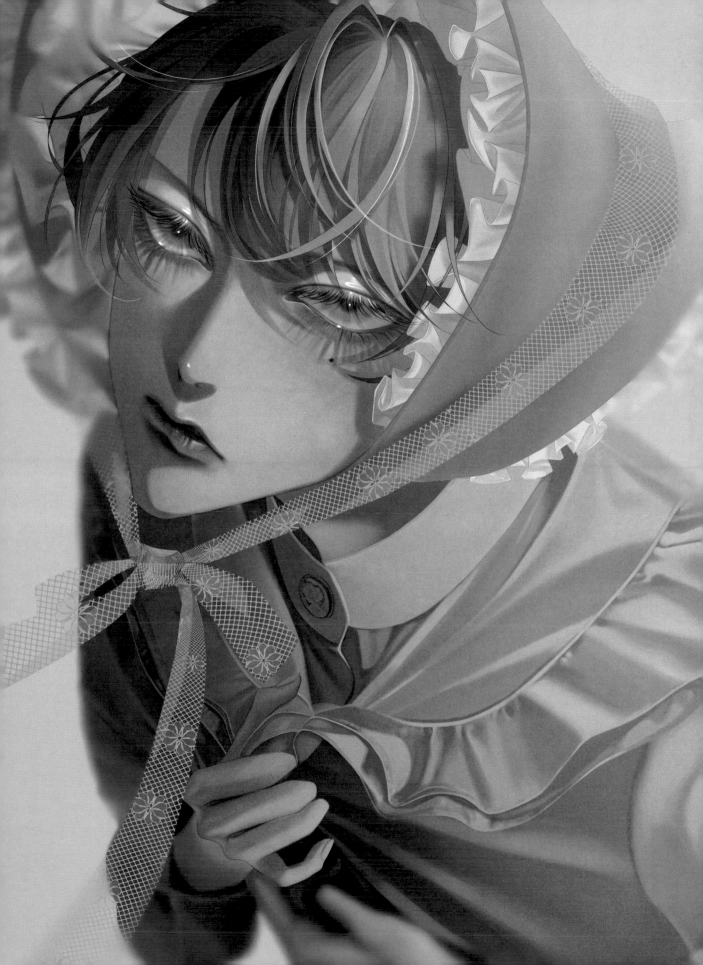

こぱく KOPAKU

Twitter　amber_089　　Instagram　amber.089　　URL　—
E-MAIL　kopaku.089.amber@gmail.com
TOOL　Procreate / iPad Pro

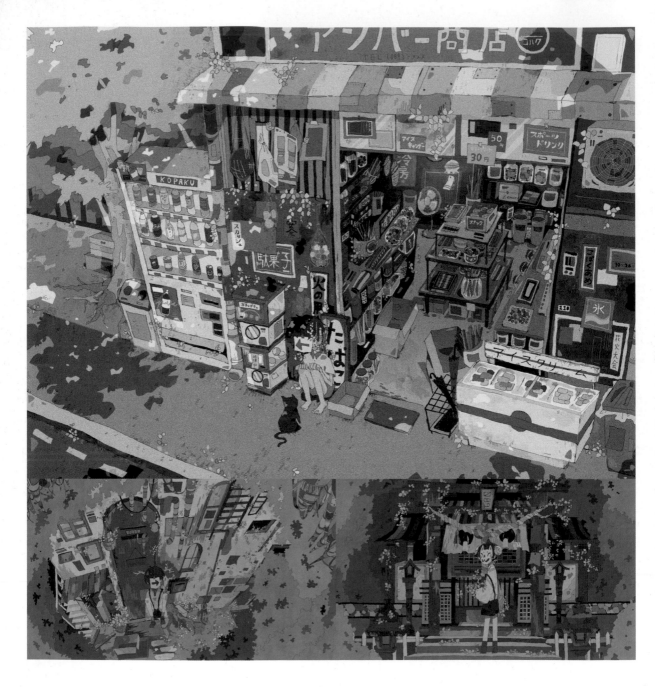

PROFILE　　生於2002年，2020年開始創作，作品主要發表在社群網站。

COMMENT　　我最重視的是插畫的世界觀，每天都在努力畫出帶點鄉愁的、有種懷舊傷感又夢幻的作品。我另一個講究的部分是對於臉部和背景的描寫，我想畫出有點詭異與悲傷的表情和場景。我常常在畫長出植物或是機械的人體，這種有點奇特的畫風應該就是我的作品特徵吧。今後我希望能接到插畫、攝影之類的委託或是工作，我會繼續努力。

1	4	
2	3	5

1「あの夏（暫譯：那年夏天）」Personal Work／2021　2「→」Personal Work／2021　3「———」Personal Work／2021
4「祈（暫譯：祈禱）」Personal Work／2021　5「Closed」Personal Work／2021

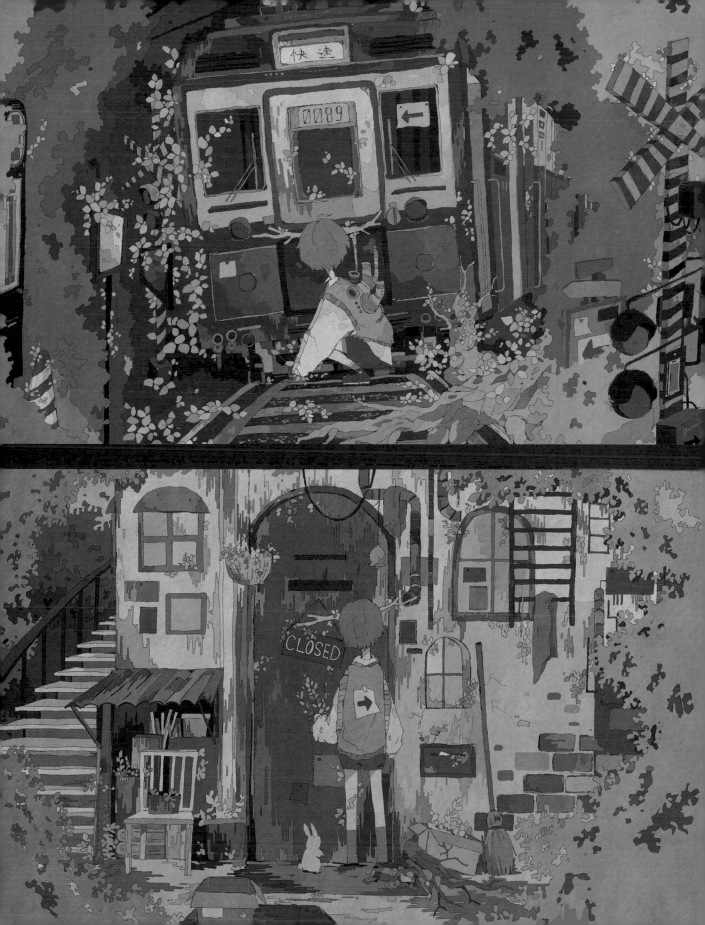

こむぎこ2000 KOMUGIKONISEN

Twitter	komugiko_2000	Instagram	komugiko_2000	URL —

E-MAIL　komugiko20001208@gmail.com

TOOL　CLIP STUDIO PAINT PRO / iPad Pro

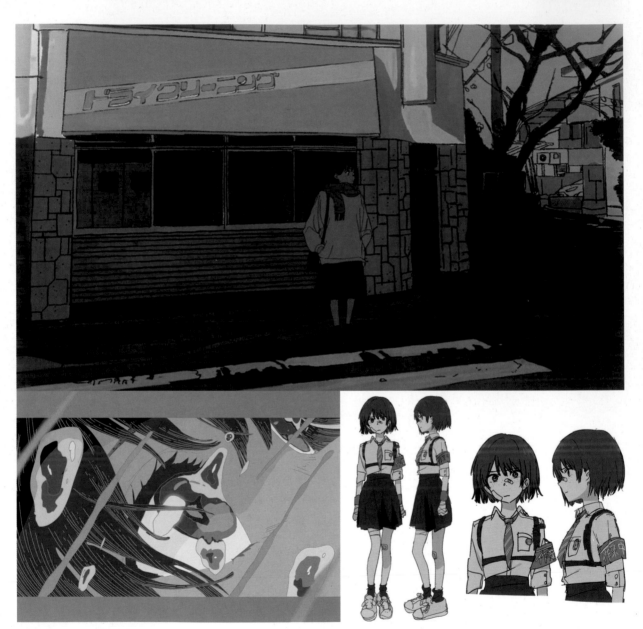

PROFILE　　　動畫創作者，生於2000年。以復古色調與筆觸製作的個人動畫，在社群網站廣受歡迎。

COMMENT　　　比起精雕細琢某個元素，我更重視一幅插畫中的所有元素組合、平衡感和整體氣氛的和諧度。關於插畫風格，有時候別人會誇我的插畫有一種復古感。
　　　　　　　說到未來展望，真希望有一天我可以製作自己的動畫電影呢。

1		4
2	3	

1「冬の朝（暫譯：冬天的早晨）」Personal Work／2021　2「目（暫譯：眼睛）」Personal Work／2020
3「無題．動畫MV用小小的視覺實作」2021　4「映画ポスター風イラスト（暫譯：電影海報風格的插畫）」Personal Work／2021

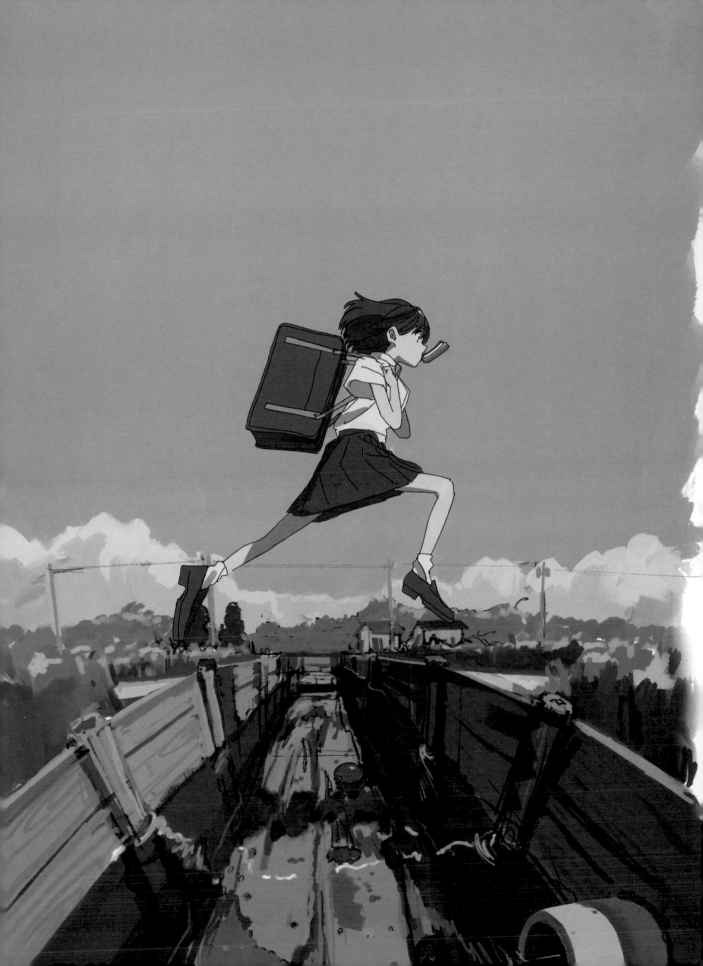

坂口友佳子 SAKAGUCHI Yukako

Twitter yukakosakaguchi　**Instagram** yukako_sakaguchi　**URL** pike0e0y0.wixsite.com/yukako-sakaguchi
E-MAIL pike0e0@gmail.com
TOOL 不透明壓克力顏料

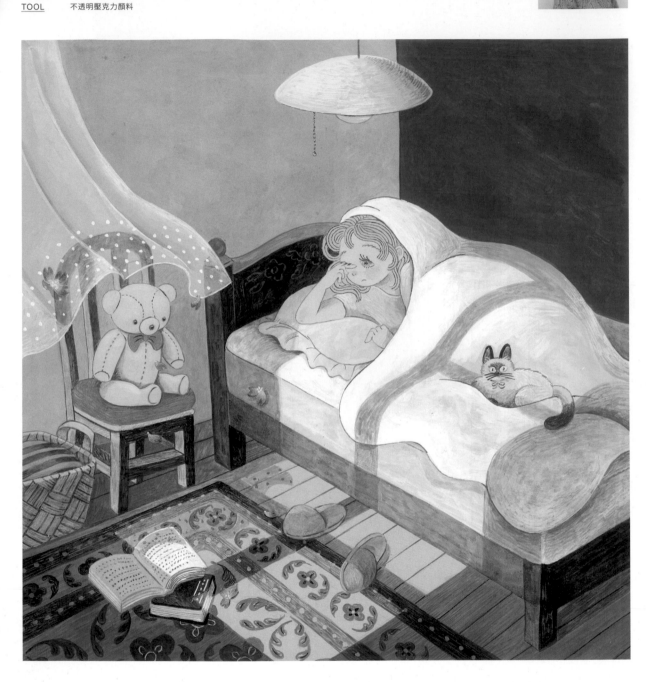

PROFILE 插畫家／東京插畫家協會（TIS）會員。1989年生於大阪府，現居東京都，畢業於京都造形藝術大學角色設計系，並且是「MJ Illustrations」插畫學校第19屆畢業生。2017年獲得第15屆「TIS公募展※」銀獎，獲獎作品還被插畫家南伸坊選入「わたしの一枚（暫譯：我推薦的一張插畫）」。曾在廣告公司工作，現在是自由接案的插畫家，作品涵蓋裝幀插畫、雜誌內頁插畫、廣告等各領域。

COMMENT 我畫畫時會特別著重描繪人物的臉部與手部的表情，讓人可以投入感情。我的畫不只是追求可愛，我會連道具和背景的細節都仔細描繪，努力畫出有真實感和故事性的插畫。最近我的創作主題是可以讓人感受到光線、陰影、風的插畫作品。由於我是先做過廣告工作才轉行成插畫家，我未來想發揮這個強項，希望能接到更多廣告相關的工作。

1 「新しい朝（暫譯：嶄新的早晨）」Personal Work／2021　**2** 「ダンス（暫譯：跳舞）」Personal Work／2021
3 「あのこの街まで（暫譯：直到抵達那個女孩住的小鎮）」Personal Work／2021
※編註：「TIS 公募展」是日本插畫家協會（TIS）舉辦的插畫比賽。

1
2
3

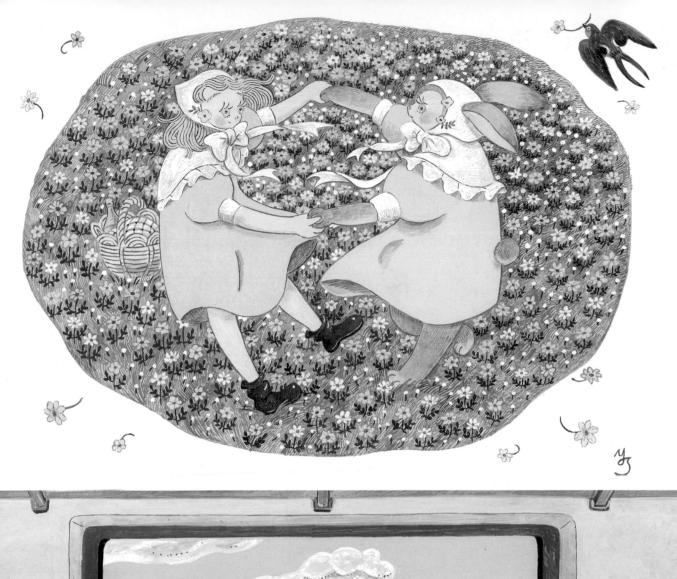

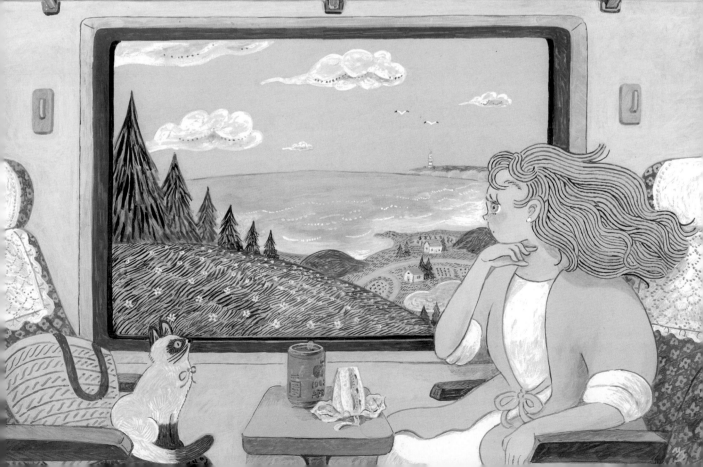

坂本 彩 SAKAMOTO Aya

Twitter tictactec **Instagram** tictacteccc **URL** ps3104.wixsite.com/tictactec
E-MAIL ps3104@gmail.com
TOOL Photoshop CC / Illustrator CC / CLIP STUDIO PAINT PRO / iPad Pro

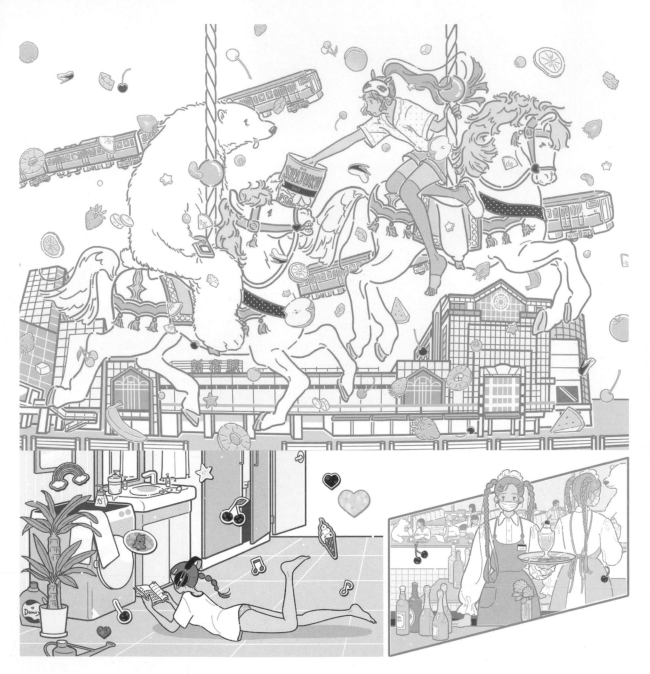

PROFILE 來自愛媛縣松山市，現居東京都。曾在設計師事務所擔任助理，2020年起轉為自由接案的插畫家。插畫作品活躍於各類媒體，包括廣告、書籍、YouTuber的專輯插畫和商業設施的牆面設計等。

COMMENT 我想畫出令人心動的線條和色彩，這是我非常強烈的堅持，同時想把一些現實世界中不可能存在，有點奇幻又讓人興奮的點子放進插畫中。我喜歡用普普風的淡色系上色、也喜歡畫看起來很寂寞的女孩、微縮世界或袖珍模型般的街道、電車與北極熊之類的主題。今後希望能接到漫畫或影片的案子，有這種機會的話我會很開心。我並不想侷限在特定類別，希望能挑戰各式各樣的工作。

1 「ここからどこへでも行ける私たち（暫譯：今後不管是哪裡我們都可以去）」Personal Work／2019
2 「櫻桃（Kan Sano Remix）／大塚愛」MV插畫／2021／avex trax
3 「東京都美術館館內商店主辦之『hmm,-Creator's Project』插畫商品展」參展作品／2021
4 「この画〔暫譯曖昧〕」（暫譯：無溪個紙箱起無的我們）」Personal Work／2021

| 1 | | |
| 0 3 | | 4 |

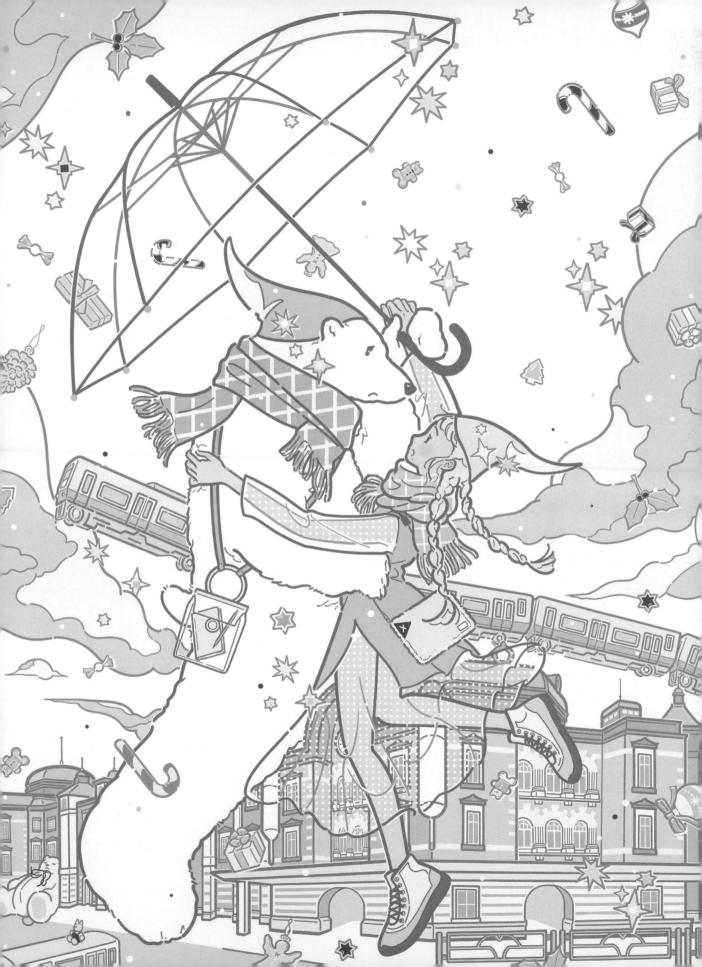

さくしゃ2 SAKUSYANI

Twitter sakusya2honda **Instagram** sakusya2 **URL** sakusya2.jp
E-MAIL sakusya2.official@gmail.com
TOOL CLIP STUDIO PAINT PRO / iPad Pro

SAKUSYANI

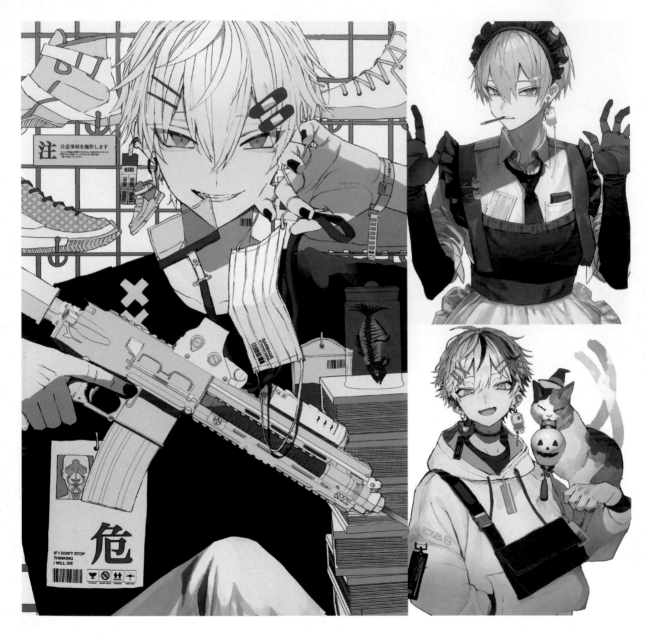

PROFILE 我叫做さくしゃ2（作者2），我的筆名是小學時期的「さくしゃ1（作者1）」幫我取的。原本就讀一般私立大學的史學系，但是被隋朝的運河建設史料搞到發瘋，決定轉換跑道，轉行為插畫家，當初有決定這麼做真的是太好了！最近在做角色設計、服飾設計和商品設計的工作。

COMMENT 我畫畫時特別重視的是角色的臉有無畫得協調，還有畫風是否有符合當下的潮流。我的作品特徵應該是獨到的時尚品味和低調感的配色吧。今後我想把自己的插畫做成公仔！我還會變得更強喔！

1「遊擊（暫譯：游擊戰）」Personal Work／2021　2「学費果（新譯：拉面屋加入私用隊）」Personal Work／2021
3「一宅萌」Personal Work／2021　4「東方魅力」雜誌封面／2021／SS編輯部

satsuki

Twitter s_i_t_l_t Instagram s_i_t_l_t URL —
E-MAIL satsuki.illustration@gmail.com
TOOL Photoshop CC / Procreate / iPad Pro / 鉛筆 / 色鉛筆 / 水彩

PROFILE 生於石川縣，現居東京都的插畫家。

COMMENT 我畫畫的原動力就是「想要成為這種風格」、「想要遇見這樣的人」的心情，我的目標是畫出那種可以讓人放鬆肩膀力氣，看了以後會感到平靜又舒服的插畫。我喜歡思考角色的個性和特徵，所以常常畫人物的插畫。今後除了植物、靜物、人物以外，我想要畫更多東西，拓展自己的創作領域。另外我很喜歡看書，也想挑戰看看書籍裝幀插畫和雜誌之類的工作。

1	2	5
3	4	

1 「雨の日の映画鑑賞（暫譯：下雨天的電影鑑賞會）」Personal Work／2020　2 「獣医さん（暫譯：獸醫小姐）」Personal Work／2020
3 「Afghan Hound（暫譯：阿富汗獵犬）」Personal Work／2021　4 「Trauma®（暫譯：心理創傷）」Personal Work／2020
5 「Beagle（暫譯：米格魯）」Personal Work／2021
※插畫4「Trauma」屬「創傷」之意，如字面上的意思，即也指創傷。另外作品中畫出作者愛用「トラ（老虎）」和「ウマ（馬）」的圖案來表示。

Beagle

左藤うずら SATOU Uzura

Twitter　uzrtmgo　　Instagram　uzrtmgo　　URL　uzrtmgo.com

E-MAIL　uzurasatou@yahoo.co.jp

TOOL　CLIP STUDIO PAINT PRO / iPad Pro

SATOU Uzura

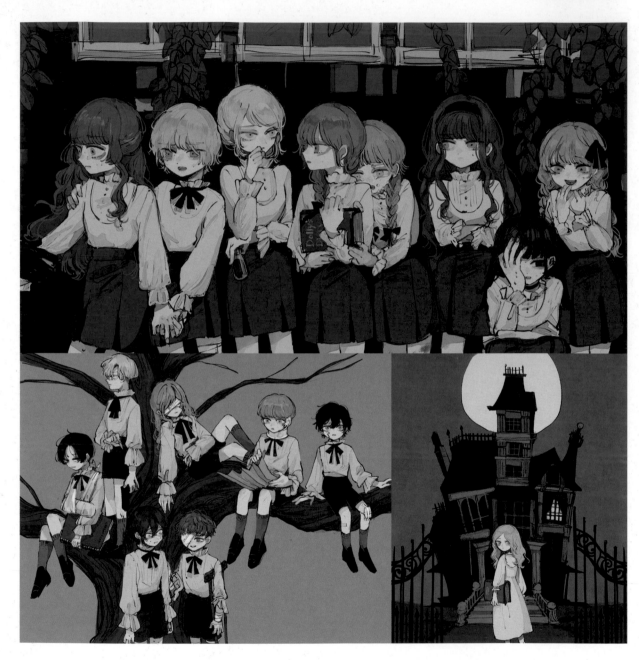

PROFILE　　1997年生，目前是自由接案的插畫家。畢業於早稻田大學文化構想學院，曾經到凡達（Vantan）設計研究所學習。目前在 Instagram、Twitter 等社群網站發表插畫和漫畫作品。

COMMENT　　我想製作有故事性的作品，希望可以讓人想像圍繞在插畫周邊的世界和故事。我會在插畫中融入歐美文化圈流行的奇幻、恐怖、愛八卦的氣氛，搭配日本漫畫與插畫中獨特的可愛感，讓兩者共存於畫面中。此外我也喜歡把人物畫成雖然可愛但是帶點憂鬱、有病的表情。今後我希望能挑戰各種工作，拓展自己的創作領域，尤其是如果能接到可發揮自己畫風和世界觀的工作，我會很開心的。我也會畫漫畫，希望今後也能繼續畫出新的故事。

1	4
2 3	5

1「羊たちの収穫（暫譯：羔羊們的收穫）」Personal Work／2020　2「カナリア達の逃走（暫譯：金絲雀們逃跑了）」Personal Work／2020
3「home sweet home」Personal Work／2020　4「蝶になれない蛹もいる（暫譯：也有無法成為蝴蝶的蛹）」Personal Work／2020
5「Don't eat me」Personal Work／2021

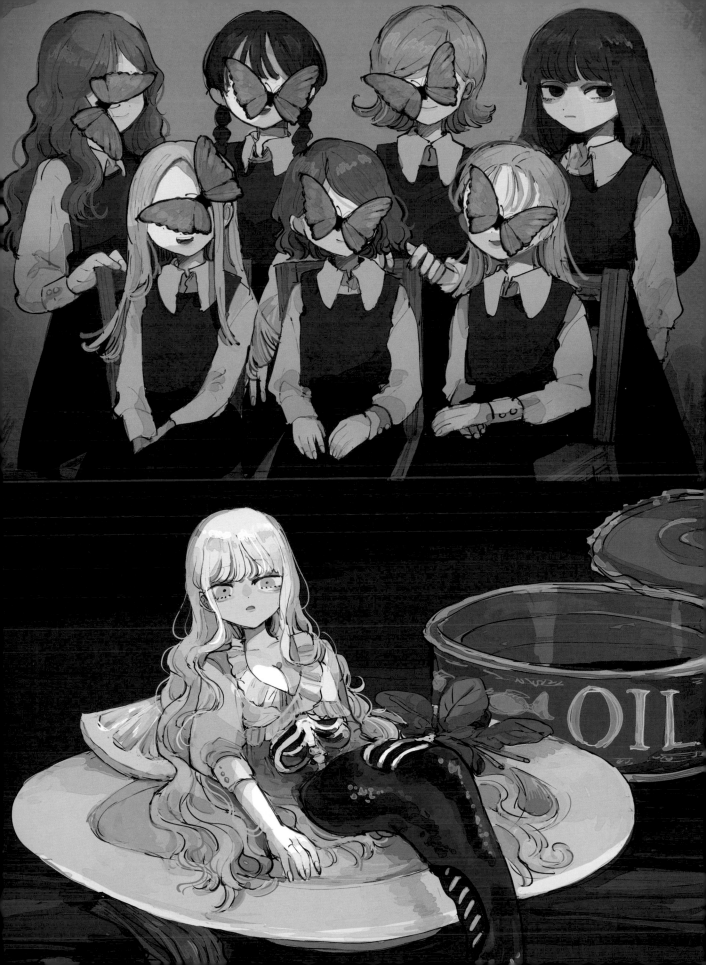

さわ SAWA

<u>Twitter</u> sion_0d1m	<u>Instagram</u> sion0006	<u>URL</u> potofu.me/sion0006

<u>E-MAIL</u> siomy.0316@gmail.com

<u>TOOL</u> Procreate / iPad Pro / 鉛筆 / 書法筆

PROFILE 現居岩手縣，2020年開始在社群網站發表電繪插畫。參加聯展之類的展覽時，則是以純手繪的鋼筆插畫參展。

COMMENT 我的目標是畫出無法用言語表達的心情，以及彷彿在夢境中搖晃的那種插畫。我喜歡畫羽毛、緞帶、波浪、月亮等充滿日式風格的主題。今後我希望從事裝幀插畫和音樂相關的工作，另外也想挑戰製作動畫。

2	
1	4

1「空白」Personal Work／2021　2「無音（暫譯：無聲）」Personal Work／2021
3「夢夢」Personal Work／2020　4「羽音（暫譯：振翅聲）」Personal Work／2021

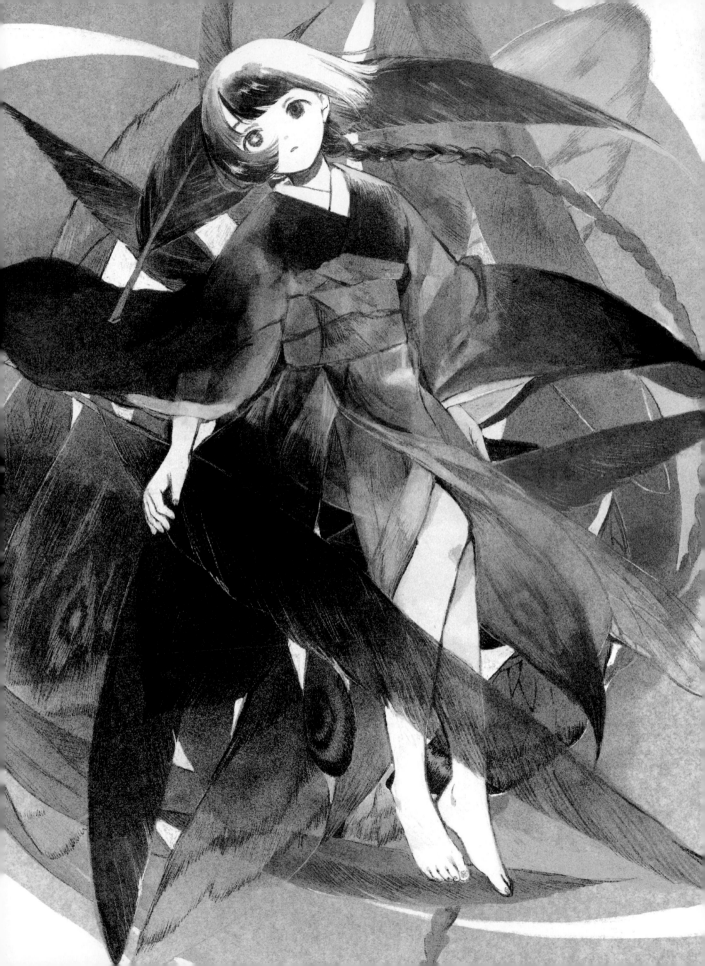

CYON

Twitter cyoooooon Instagram cyoooooon URL cyoooooon.wixsite.com/cyoooooon

E-MAIL endrolecyon@gmail.com

TOOL Copic 麥克筆 / Copic Multiliner 代針筆 / Copic Ink（Copic 麥克筆墨水）/ 沾水筆墨水 / 不透明壓克力顏料 /
Photoshop CS5 / ibisPaint / iPad Pro

PROFILE 　我叫做CYON，是住在山口縣的創作者。主要使用Copic 麥克筆搭配不透明壓克力顏料、水彩、墨水等各種畫材來創作，最近則是在研究把Copic 麥克筆補充液「Copic Ink」用在插畫中的各種表現手法。

COMMENT 　我想透過插畫表現出自己最愛的偶像有多麼強大與夢幻，所以我會把她們在舞台上的表情以定格的方式畫成插畫。我的作品特徵應該是會使用Copic 麥克筆補充液以滴落、渲染的方式作畫，以及鮮豔的用色吧。今後我希望能為偶像設計商品、主視覺和服裝，另外也靜待其他人來找我參展。

1 「君は確かにここに存在した。今はもういない（暫譯：你確實曾在這裡，但現在已經不在了）」Personal Work／2020
2 「そして君はまた無に還る（暫譯：然後你又回歸於無）」Personal Work／2020
3 「瞬きとまばたきの間の、（暫譯：在眨眼與眨眼之間，）」Personal Work／2020
4 「nil」Personal Work／2020　5 「君はまるで閃光のように（暫譯：宛如閃光一般的你）」Personal Work／2020

1	2	5
3	4	

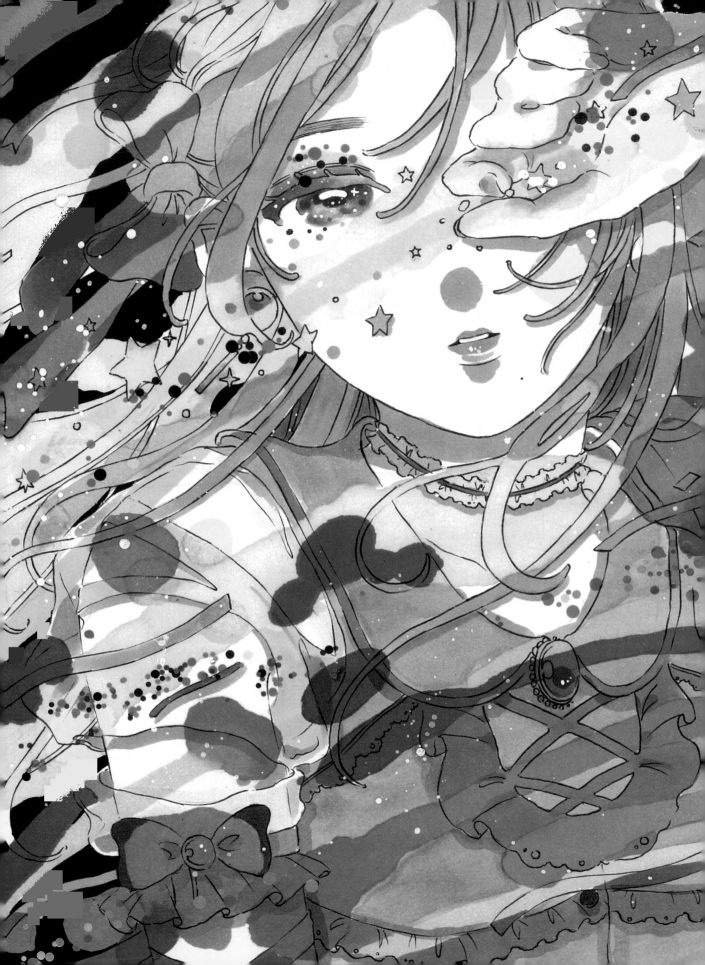

ZIZI

Twitter　zizitw　Instagram　—　URL　ziziandart.wixsite.com/zizi
E-MAIL　zizi.and.art@gmail.com
TOOL　透明水彩／顏彩（日本畫顏料）／Copic Multiliner 代針筆／Arches 水彩紙（細紋）

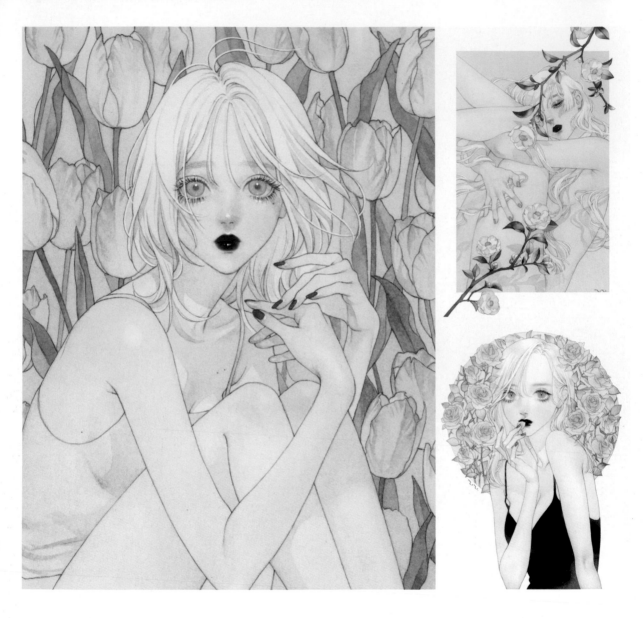

PROFILE　　現居大阪的水彩畫家，作品主要發表於關西地區的展覽，擅長用插畫表現人類鬱悶的內在和花朵的美麗。

COMMENT　　我會用心畫出人物每個動作的美麗之處，透過指尖和視線的描繪，表現他們的內心層面。我的作品風格應該是特別擅長描繪肌膚的質感，讓人幾乎能感受到畫中人的體溫，以及柔和的色彩。畫風方面，我喜歡創造介於寫實和繪畫的風格。今後我希望有機會可以在關東地區舉辦展覽，由於我很喜歡彩妝和服飾，希望能和相關業界的人合作。

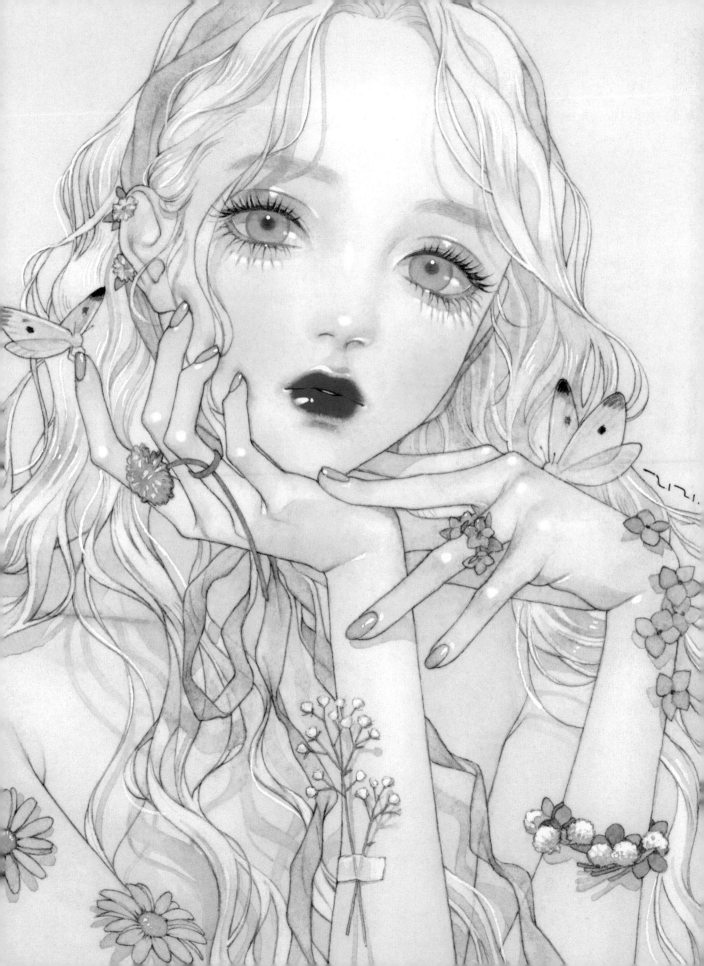

孳々 GG

Twitter　gg_koki69　　Instagram　gg.koki69　　URL　—
E-MAIL　gchan.koki@gmail.com
TOOL　Copic Ink（Copic 麥克筆墨水）/ 銅筆墨水 / 色鉛筆 / 顏彩（日本畫顏料）/
CLIP STUDIO PAINT EX / Procreate / iPad Pro

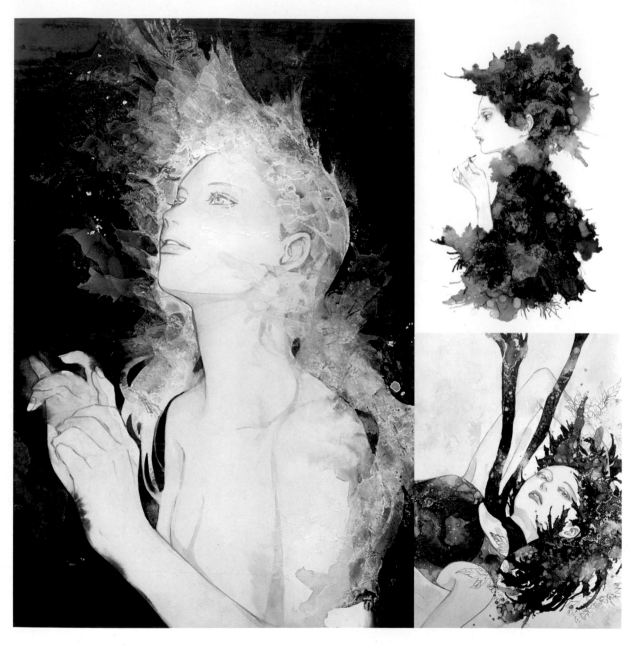

PROFILE　　我的作品主要是融合酒精墨水畫和插畫的表現手法，畫出抽象且富獨創性的作品，此外也創作銅筆墨水畫、水彩畫、銅筆畫等不同媒材的作品。不論是手繪或電繪方面，都會運用多種技法來創作。目前活躍於裝幀插畫、現場創作表演、畫展、NFT藝術等各種不同的領域，同時也是一名畫材講師。

COMMENT　　我創作時會特別著重在空間感和輪廓的設計，我追求的是不帶感情，如詩歌般的插畫。我會用獨創的技法把酒精墨水畫和插畫結合在一起，雖然畫出來的狀態可能是隨機的，在運用上非常困難，但也因此造就出許多獨一無二的作品。今後除了舉辦個展，我也想要挑戰概念藝術、產品包裝設計、專輯包裝等各種插畫工作。

1　2
　　4
3

1 「淨化」Personal Work／2021　2 「邂逅」Personal Work／2021
3 「耽溺」Personal Work／2021　4 「intimacy」Personal Work／2021

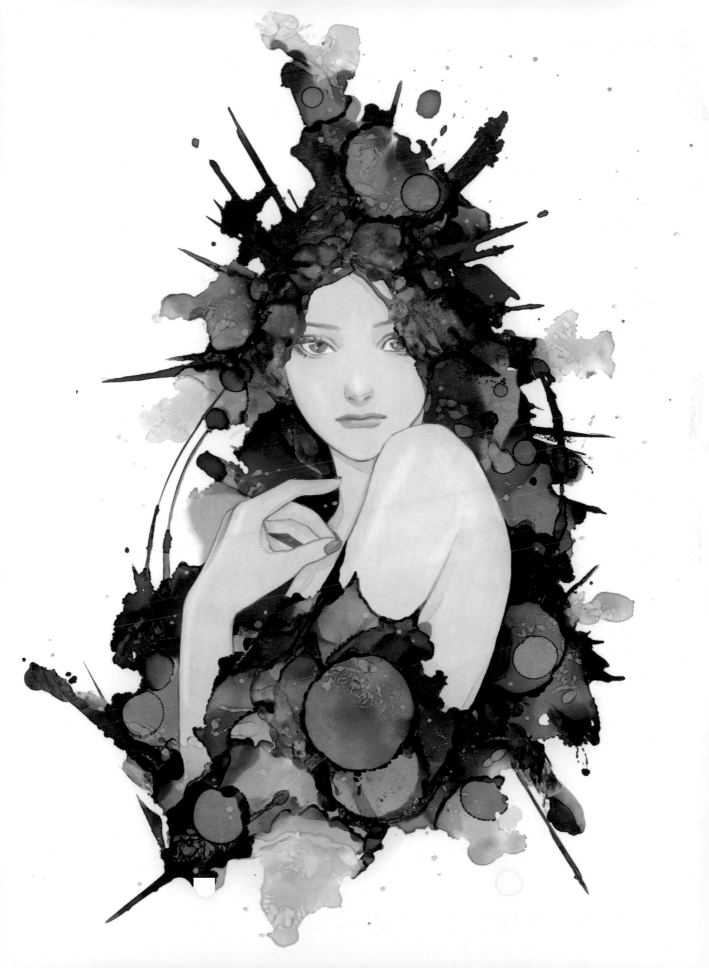

羊歯 SHIDA

Twitter shida_7 Instagram 7shida7 URL —

E-MAIL ntm7isd@gmail.com

TOOL ibis Paint X / iPad Pro

SHIDA

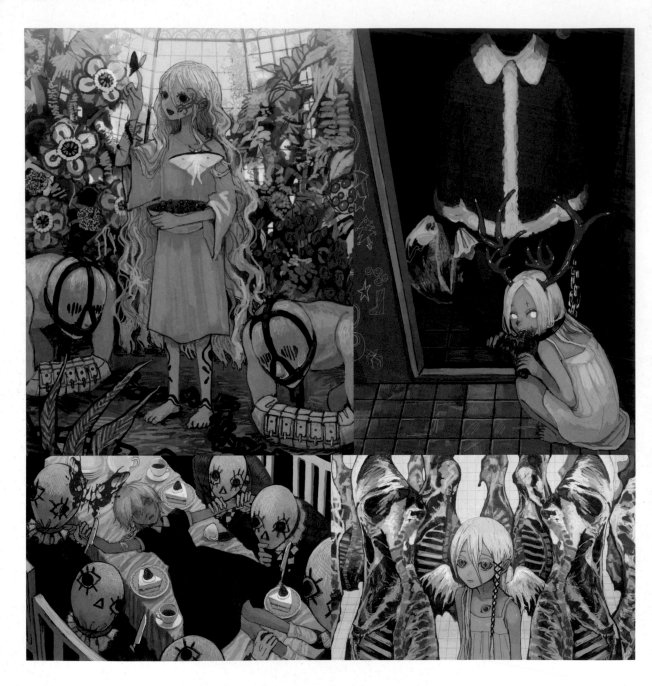

PROFILE 熱愛生物、喝酒和神祕學的插畫家。活躍於音樂MV、裝幀插畫、服飾商品製作等不同領域。最喜歡的電影是《瘋狂麥斯：憤怒道》、《超世紀諜殺案》
 與《入侵腦細胞（The Cell）》。

COMMENT 我創作時追求的是令人烙印在腦海中揮之不去的色彩和主題。像是「色彩鮮艷的惡夢」、「安穩的絕望感」、「怪誕的美」，這些相反元素並存的畫面總是
 非常吸引我。我真正的願望是希望大家看到我這個脫離現實的插畫世界，可以因此感到毛骨悚然，同時興奮難耐。我很喜歡畫故事，今後會繼續深掘
 自己的世界，希望能畫出沒有人看過的故事作品。

1	2	5
3	4	6

1「新人類の庭（暫譯：新人類的庭院）」Personal Work／2021 2「赤い男（暫譯：紅色的男人）」Personal Work／2020
3「ティーパーティー（暫譯：茶會）」Personal Work／2021 4「フレッシュ（暫譯：新鮮）」Personal Work／2021
5「安楽死（暫譯：安樂死）」Personal Work／2020 6「2人だけの海（暫譯：只有2人的海）」Personal Work／2020

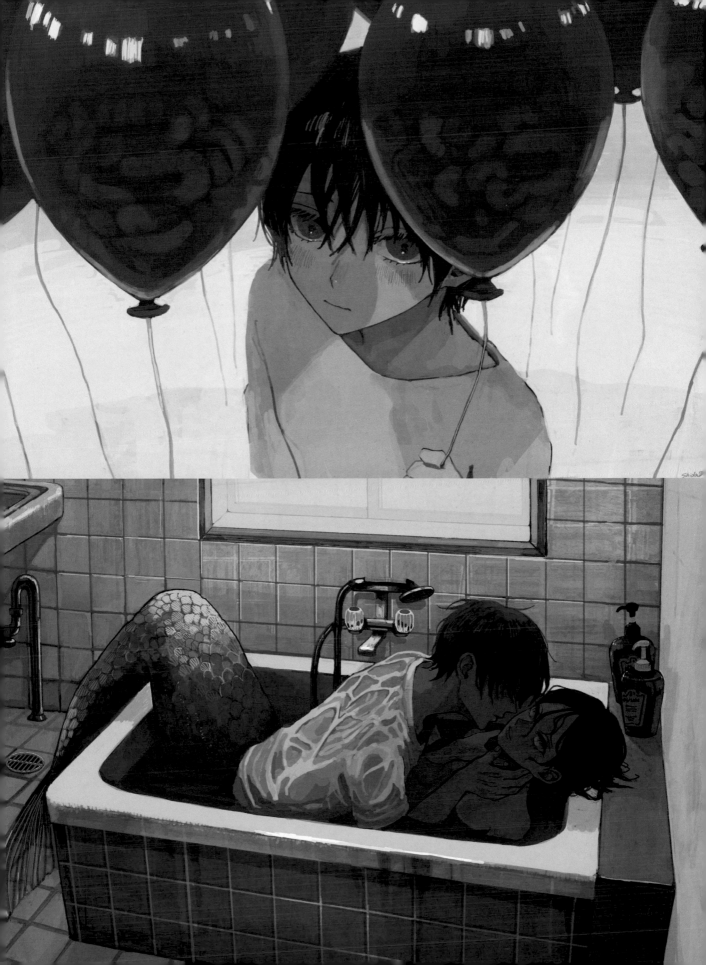

しな SHINA

Twitter　Shinanashina　　Instagram　shina2353　　URL　twitteryouakaunnto.wixsite.com/website

E-MAIL　shinanashina2353@gmail.com

TOOL　CLIP STUDIO PAINT PRO / ibis Paint X / iPad Pro / iPhone 7

SHINA

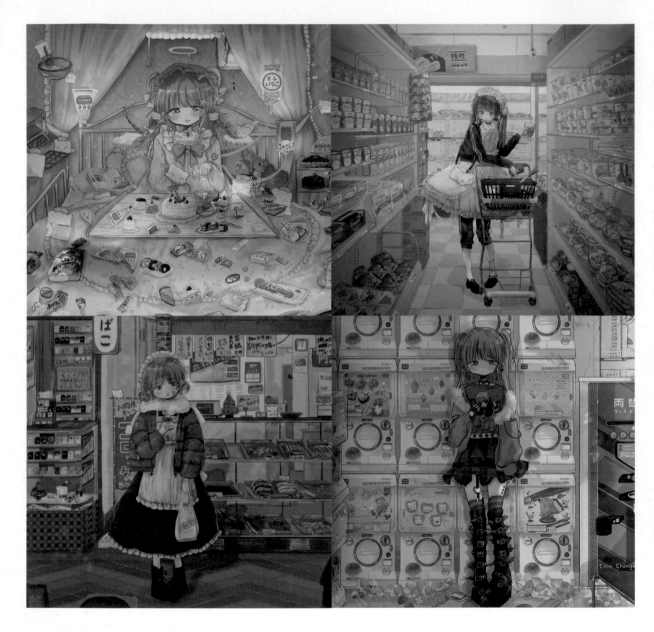

PROFILE

插畫家，2019年開始在社群網站發表作品，也會不定期參加藝廊舉辦的展覽。喜歡的食物是冰淇淋和地瓜。

COMMENT

我創作時會想要畫出可以激發觀眾想像力的插畫。喜歡畫現實與非現實、可愛與黑暗共存的狀態。我的習慣是會用繪畫的筆觸畫出可愛的人物，然後把人物周邊的場景盡量畫得仔細縝密，讓人有融入其中的現實感。我會把人物畫得偏離現實，是為了避免畫出特定的人物，讓看的人比較容易把自己投射在我的畫中。而細膩刻劃的背景則是想要貼近現實，看的人可以聯想到自己的生活。我認為世上萬物皆有正反兩面，為了把這種感覺表現出來，我會把代表正面印象的「可愛」與代表負面印象的「黑暗」放進同一個畫面中。今後除了努力做插畫的工作，我也想挑戰各種領域的案子。

シバタリョウ SHIBATA Ryo

Twitter　midori_ofg　　Instagram　mg482　　URL　midori-shibata.tumblr.com
E-MAIL　shibataryo610@gmail.com
TOOL　鉛筆／沾水筆墨水／不透明壓克力顏料／透明壓克力顏料

PROFILE　　插畫家／創作者。現居東京都，畢業於東京工藝大學設計系，插畫以植物和人物為主。

COMMENT　　我對「形狀」很感興趣，經常從身邊的某個形狀獲得靈感來源。我認為用好的心情畫出來的作品，也會讓看的人感到心情愉悅，所以都會放鬆心情去
　　　　　　畫插畫。雖然我的作品很容易因為當下的興趣而受影響，但對於「形狀」的講究還是有所堅持，我想這就是我的創作風格吧。今後我想嘗試裝幀插畫、
　　　　　　書籍內頁插畫之類與書籍和音樂相關的工作，同時也計畫要做立體作品和布料之類的創作。

```
 1    2
          4
 1    ▌
```

1「p_plants #5」Personal Work／2021　2「p_plants #4」Personal Work／2021
3「p_plants #3」Personal Work／2021　4「水車場の親方と職人（暫譯：水車場的師父與學徒）」Personal Work／2021

シマ・シンヤ SHIMA Shinya

SHIMA Shinya

Twitter　shima_spoon　　Instagram　shima_spoon　　URL　—
E-MAIL　shimaspoon@gmail.com
TOOL　Photoshop CC / Wacom One 數位繪圖螢幕

PROFILE　　漫畫家，2019年開始在月刊漫畫雜誌《Beam》連載作品《Lost Lad London 已完結)》（已完結），目前也在同雜誌上連載漫畫作品《GLITCH》。

COMMENT　　我在創作插畫時，特別重視的是有沒有把故事或想傳達的事情好好地傳達，以及控制插畫整體給人的印象。我的作品特徵應該是會盡量減少畫面中的資訊吧。我現在的目標是還房貸，不管是什麼案子我都接。

しまむらひかり SHIMAMURA Hikari

Twitter konpuitou　　Instagram shimamura_hikari　　URL www.shimamurahikari.com

E-MAIL shimamurahikari0610@gmail.com

TOOL 日本畫顏料／染布顏料／箔（燙印顏料）／棉織物／Photoshop CC／Intuos Pro

PROFILE 1996年生於群馬縣，2019年畢業於多摩美術大學美術學院生產設計系，主修織品設計（textile design）。2021年修畢在多摩美術大學研究所美術研究科的博士前期課程「設計專攻織品設計」。另外也在東京插畫學校「Palette Club School」修畢第21期、第22期課程。

COMMENT 我擅長用染色技法在畫布上創作插畫。我會以人和動植物、身邊的景色作為主題，組成富有裝飾性的構圖，並且發揮布紋的材質特性，打造出溫暖的質感，這就是我的作品特色。今後想要從事包裝插畫、生活雜貨用的插畫等工作，希望透過我的作品，可以在生活中的某個瞬間讓心情為之一亮。

1 「まいにち（暫譯：每一天）」T恤用插畫／2021／nuiya design　2 「さかなの庭（暫譯：魚的庭院）」Personal Work／2021
3 「はなとむし（暫譯：花與蟲）」Personal Work／2021　4 「グスコーブドリの伝記®（古斯柯布多力傳記）」Personal Work／2021
※編註：「グスコーブドリの伝記」（古斯柯布多力傳記），是日本作家宮澤賢治創作的童話故事，曾改編成動畫。

驟々みそばた SHOOJOO Misobata

Twitter　msbt987　　Instagram　msbt987　　URL　msbt-987.studio.site
E-MAIL　msbt987@gmail.com
TOOL　Procreate / iPad Pro

PROFILE　喜歡畫房間和女孩主題的插畫。

COMMENT　我創作時第一個想到的就是「實際存在的話感覺會很有趣耶～！」因此會努力畫出讓我自己和看的人都能樂在其中的插畫。我的作品特徵是會用讓人第一眼看到就覺得可愛的色彩，以及會令人投入感情的故事。工作方面，我很喜歡和設計師合作，讓他們把我的插畫變得更棒，所以想從事CD封套和裝幀插畫之類的工作，同時我也在思考把插畫立體化，然後展示給大家看。

1	2	
3	4	5

1「あなたはまださめていない（暫譯：你還沒有清醒）」Personal Work／2021
2「むむっ！ご主人、ご飯変えましたね？！（暫譯：喔喔！主人換了飼料？！）」Personal Work／2021
3「かぐや姫（暫譯：輝夜姫）」Personal Work／2021　4「今年の夏は一人旅（暫譯：今天夏天要一個人旅行）」Personal Work／2021
5「crossing sushi vol.2　Various Artists」CD封套／vworks

JUN INAGAWA

Twitter JunInagawa1　Instagram madmagicorchestra　URL magical-mad.com
E-MAIL junsahs@gmail.com
TOOL G筆（沾水筆）/ 圓點尖沾水筆（丸ペン）/ 鉛筆 / CLIP STUDIO PAINT PRO / iPad Pro

PROFILE　1999年生，喜歡的食物是飯糰，喜歡的樂團是「The Mad Capsule Markets」和「電氣Groove」，喜歡的漫畫是《謎樣女友X》，最尊敬的人是佐藤大（知名平面設計師）和Jason Dill（滑板品牌「Fucking Awesome」創辦人與設計師），喜歡的電影是《足球流氓（Hooligans）》。從小就喜歡看動畫和漫畫，並且開始畫畫，國高中時期在美國加州度過，在那裡邂逅街頭文化並且深受影響，2017年開始以洛杉磯為據點從事藝術創作，回日本後開始創作融合日本龐克文化和電音文化的作品，目前活躍於各種地下文化圈並且廣受矚目。

COMMENT　我基本上都是從音樂獲得靈感，我會把從曲調感覺到的快慢、氣氛、色彩化為腦中的影像，然後直接畫成插畫。我畫圖時大多是憑直覺，不太認真思考構圖，而是任靈感自由發揮。通常是在聽搖滾和電音時，最能激發我的插畫點子。我畫畫時特別追求的，是刻意畫出「不完整的臨場感」，也就是說我並不追求畫得多完美，而是要把當下的感覺畫出來。關於今後的展望，目前我正在負責電視動畫《魔法少女毀滅者（魔法少女マジカルデストロイヤーズ）》的原案，現在最重要的工作就是要和製作組的工作人員與導演們一起專心做好這部動畫就對了。

	2	4
1	3	5

1「RAGE AGAINST AKIHABARA」Personal Work／2021　2「TRILOGIES」Personal Work／2021　3「HEADS UP」Personal Work／2021
4「破壞音頭-destroy disco music-」Personal Work／2021　5「OTAKU HERO」Personal Work／2021

白駒マル SIROKOMA Maru

Twitter sirokomamaru Instagram sirokomamaru URL siosaihighway.tumblr.com
E-MAIL hotmilkroad@gmail.com
TOOL CLIP STUDIO PAINT PRO / iPad Pro

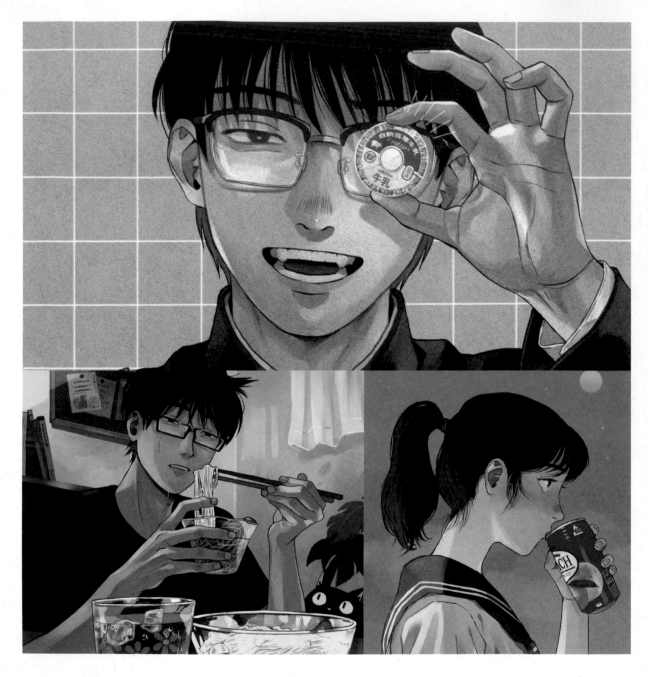

PROFILE　現居大阪的插畫家，目前主要在 Twitter 等社群網站發表作品。

COMMENT　我的創作主題主要有兩個方向：「懷舊」和「復古」，我想要努力畫出讓人看了以後會感嘆「以前曾經有過這種事嗎⋯⋯」的懷舊感插畫。我畫的主題基本上是以學生居多，構圖大多是擷取自他們平常微不足道的日常生活一景。我的作品特徵是愛用低彩度的顏色，營造溫暖又有點灰撲撲的復古氣氛。今後我想從事小說裝幀插畫、音樂 MV 及 CD 封套之類的工作，不限特定類別，只要是能接觸到各種媒體的工作我就會很開心。

1「牛乳キャップ（暫譯：牛奶蓋子）」Personal Work／2021　2「真夏の昼下がり（暫譯：盛夏的午後）」Personal Work／2021
3「UL」Personal Work／2021　4「文化祭（暫譯：校慶園遊會）」Personal Work／2021

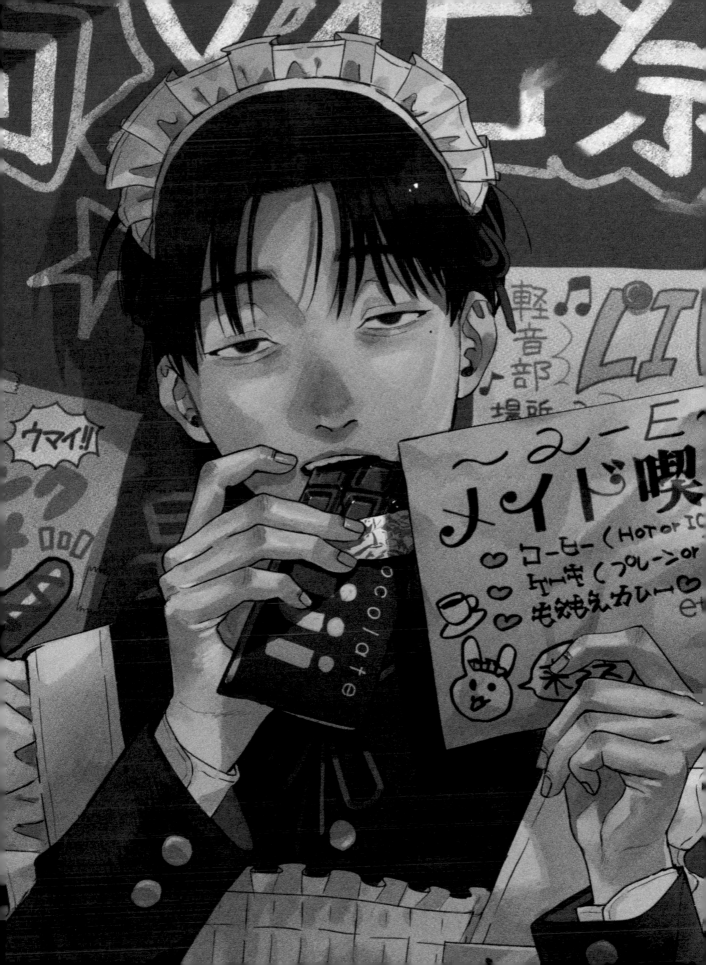

しろさめ SHIROSAME

Twitter shiroiame_yuki　　**Instagram** whiterain1219　　**URL** www.bldg-jp.com/artist/shirosame
E-MAIL yukimi.hitsuji@gmail.com
TOOL 水彩 / 鉛筆 / 色鉛筆

PROFILE　現居東京都，畢業於武藏野美術大學油畫系，目前是插畫家。著有《溫柔的白熊》（中文版由台灣角川出版）、《しろくまにっき（暫譯：白熊日記）》（西東社），負責過書籍內頁插畫的作品有《葉っぱに乗って（暫譯：坐上葉片吧）》（濱野京子著／金之星社）。

COMMENT　我主要都在畫動物和人，搭配溫柔又有點寂寞的場景。我會用心刻畫出細膩的空氣感，就好像畫中的人物真的生活在那個世界中一樣。我擅長用水彩和鉛筆畫出肉眼所看不到的柔情，並用各種色彩去補足平淡的世界觀。我特別喜歡畫有故事性的插畫，要是今後能接到書籍裝幀插畫的工作就太好了。

1 「君と生き直したいと思った（暫譯：想和你展開新生活）」Personal Work／2021
2 「もっと早く君に出逢っていたかった I（暫譯：真希望早點遇見你 I）」Personal Work／2021
3 「ぼくのレオン（暫譯：我的萊昂）」Personal Work／2021
4 「もっと早く君に出逢っていたかった I（暫譯：真希望早點遇見你 II）」Personal Work／2021
5 「だから僕らは生き直したかった（暫譯：所以我們想展開新生活）」Personal Work／2021

SUGA

SG SUGA

Twitter　SG_desuyo　　Instagram　sg_desuyo　　URL　—
E-MAIL　sg117gs@gmail.com
TOOL　Photoshop CC / GIMP / ibis Paint X / iPad Pro / Wacom Intuos Pro 數位繪圖板

PROFILE　　1995年生，來自熊本縣，喜歡畫貫徹自我風格活下去的人。活躍於廣告插畫、CD封套和MV插畫業界，平時喜歡聽音樂。

COMMENT　　我畫畫時追求的是只用少少的幾筆，就可以讓人看出畫中這個人物周邊的環境和他的內心世界。我的插畫風格是有如草稿般的涼草的塗鴉感，我常畫
　　　　　　滑板男孩與龐克風的主題。我很喜歡音樂，如果可以用某種形式合作就太棒了。在個人創作方面，我最近腦子裡還有很多想法，我想要繼續精進畫技，
　　　　　　讓自己提升到可以把它們表現出來的境界。

1　2
　　　　　5
1「FACE」Personal Work／2019　2「PRAY」Personal Work／2020　3「witness」Personal Work／2021
4「GIRL」Personal Work／2020　5「律島」鷹廢自小說插畫（2021／才本TAKESHIMA文庫

涼 SUZU

Twitter　dadadadadaist　　Instagram　—　URL　—
E-MAIL　iidadadadaism@gmail.com
TOOL　自動鉛筆／油畫顏料／Procreate／iPad mini

PROFILE　我是一名畫家，非常珍惜可以塗鴉和打電動的時間。我會為我作品的死亡（物理上的）獻上祈禱。

COMMENT　我畫畫時主要是用線稿和油畫來表現，畫的是那些無法徹底成為大人的少女們。我特別講究的是臉部和表情的描繪，並且會用心處理那些我想藏起來和刻意不畫出來的部分。未來我想繼續以某個人的寂寞為靈感，創造不用任何言語表達，就能確實存在於那裡的插畫。我也會一邊面對自己的不穩定，製作出具有核心概念、自我風格強烈的作品。

1	2	
3	4	5

1「Drawing_02」Personal Work／2021　2「Drawing_03」Personal Work／2021　3「Drawing_04」Personal Work／2021
4「Drawing_01」Personal Work／2021　5「"天使"の肖像（homage to Hugo Simberg）（暫譯："天使"的肖像」Personal Work／2018
※編註：這幅畫的靈感來源是芬蘭畫家胡戈‧辛貝里（Hugo Simberg）於1903年創作的油畫《受傷天使（The Wounded Angel）》。

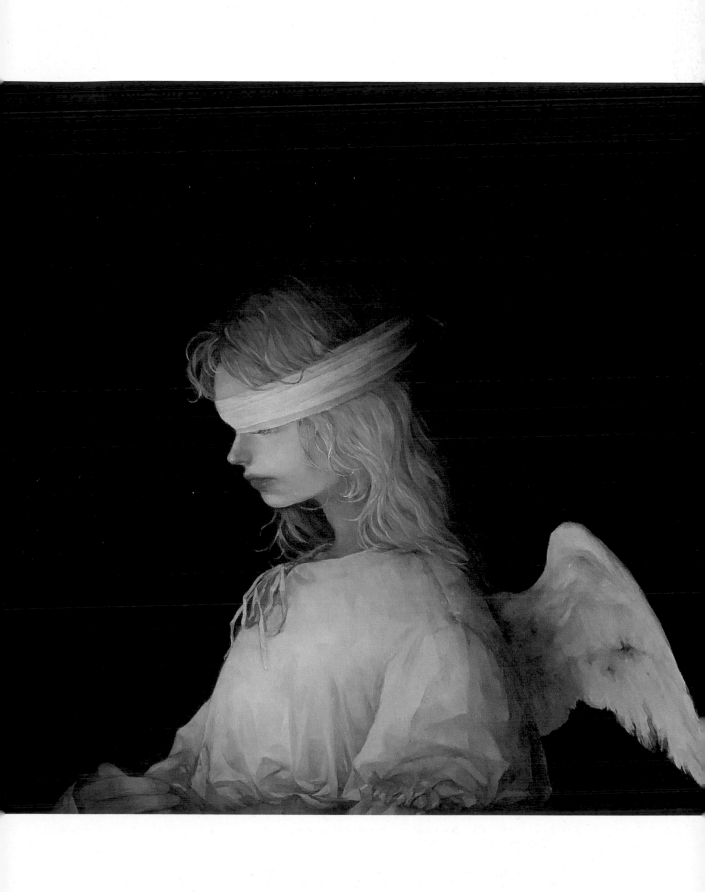

すり餌 SURIE

Twitter Wakame090517 Instagram surie.0517 URL surieaaa.myportfolio.com
E-MAIL nishidate090517@icloud.com
TOOL Photoshop CC / MediBang Paint Pro / 自動鉛筆 / 原子筆

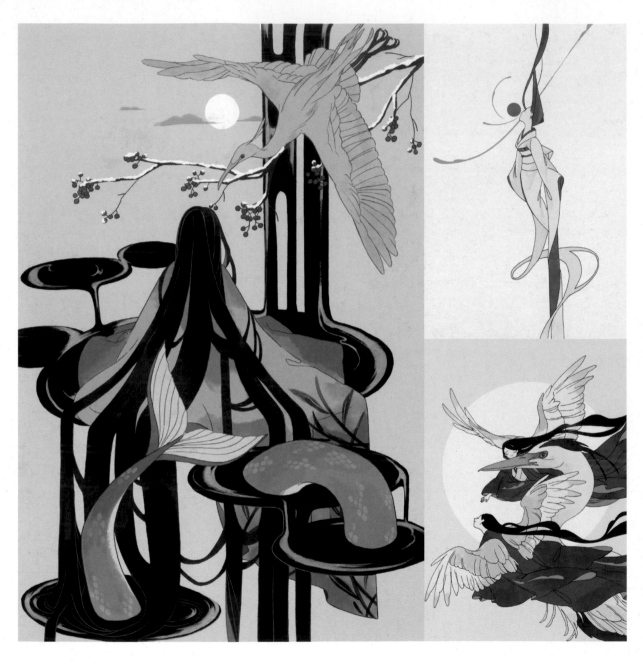

PROFILE 來自岩手縣的插畫家，擅長創作安穩與充滿流動性的插畫作品。

COMMENT 我畫畫時特別重視的是畫出美麗的線稿，並且會妥善安排畫面中的視覺動線，經常會思考哪裡是我最想表達的部分，哪裡是我最希望大家看到的部分。
我的插畫風格是充滿流動性的線條和留白的表現手法。今後我想從事書籍封面、雜貨類的包裝插畫設計，以及和我的家鄉岩手縣有關的工作。另外我
也想積極參加展覽或是插畫相關活動。

1 2 4
 0

1「寂寞」Personal Work／2021 2「授けられた（暫譯：賜予）」Personal Work／2021
3「風見引」（暫譯：華順）Personal Work／2021 4「蛇眠る（新譯：睡蛇）」Personal Work／2021

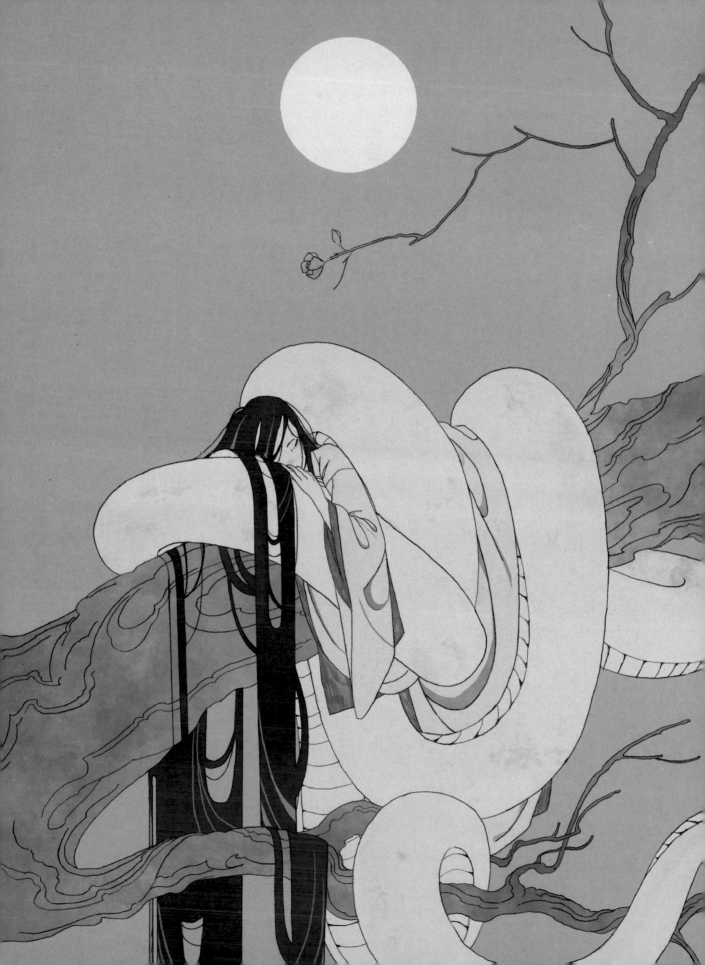

sekuda

Twitter i_WantMoreTime Instagram iwantmoretime17 URL —

E-MAIL sekuda17@gmail.com

TOOL CLIP STUDIO PAINT PRO / iPad Pro / Wacom Intuos Comic 數位繪圖板

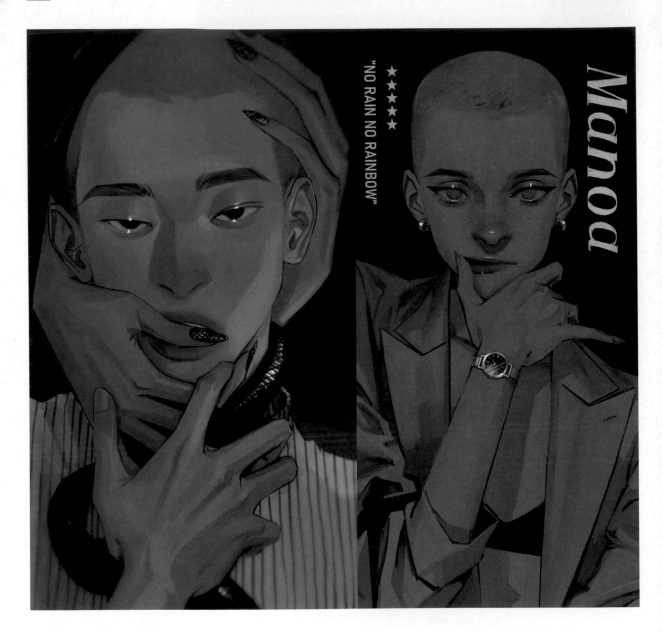

PROFILE 2001年生，現居愛知縣的插畫家，目前主要在網路上發表作品。

COMMENT 我創作時追求逼真感，就是如果你盯著畫中人物看，好像會看到他睫毛眨一下的那種逼真感，此外還要連人物心中情感的波濤洶湧也表現出來。我的畫風是擅長厚塗的上色方式。我很喜歡看電影，希望未來能接到電影相關的工作，也想挑戰書籍的內頁插畫和裝幀插畫。

		3
1	2	4
		5

1「無題」Personal Work／2021 2「無題」宣傳用插畫／2021／LIAKULEA 手錶 3「無題」Personal Work／2020
4「無題」Personal Work／2020 5「それだけでよかった（暫譯：要是只有那樣就好了）」Personal Work／2021

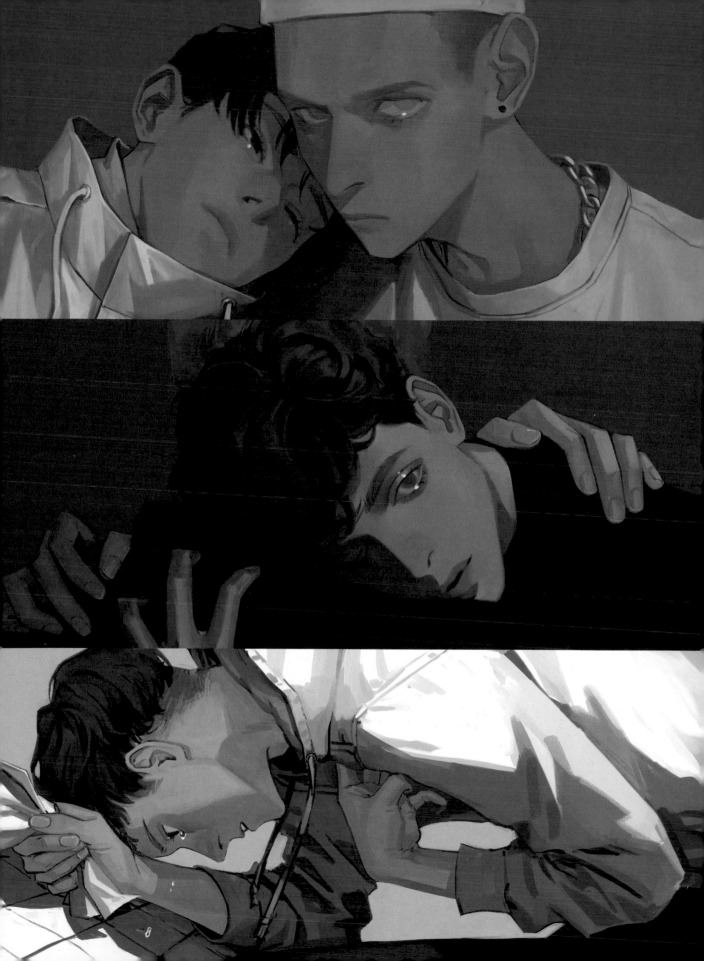

瀬戸すばる SETO Subaru

Twitter 031_subaru　　**Instagram** 031_subaru　　**URL** potofu.me/setosubaru

E-MAIL subaru.kouw@gmail.com

TOOL 鉛筆／水彩／山度士 Waterford 水彩紙（細紋）／CLIP STUDIO PAINT PRO

SETO Subaru

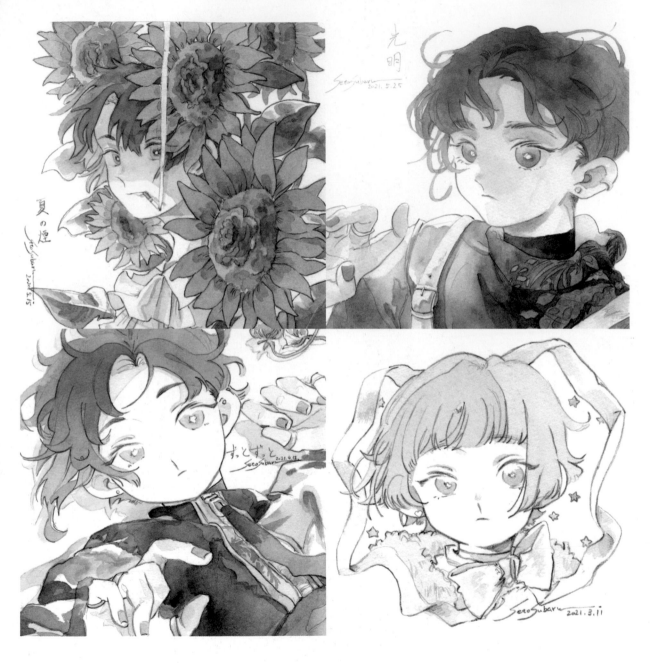

PROFILE 插畫創作者，畢業於大阪設計師專門學校（Osaka Designers' College），以關西為中心參加各種展覽活動。

COMMENT 我畫畫時特別講究線、面和留白之間的平衡，我會把想要表達的東西濃縮在畫面中，創造出簡單又令人印象深刻的作品。另外我也會特別注意要畫出不分性別都會令人感到可愛的造型。我的作品特徵應該是外表中性的人物，以及帶有一點微妙神韻的表情吧，此外我也很擅長畫植物。今後我希望能嘗試書籍裝幀插畫和CD封套的工作。

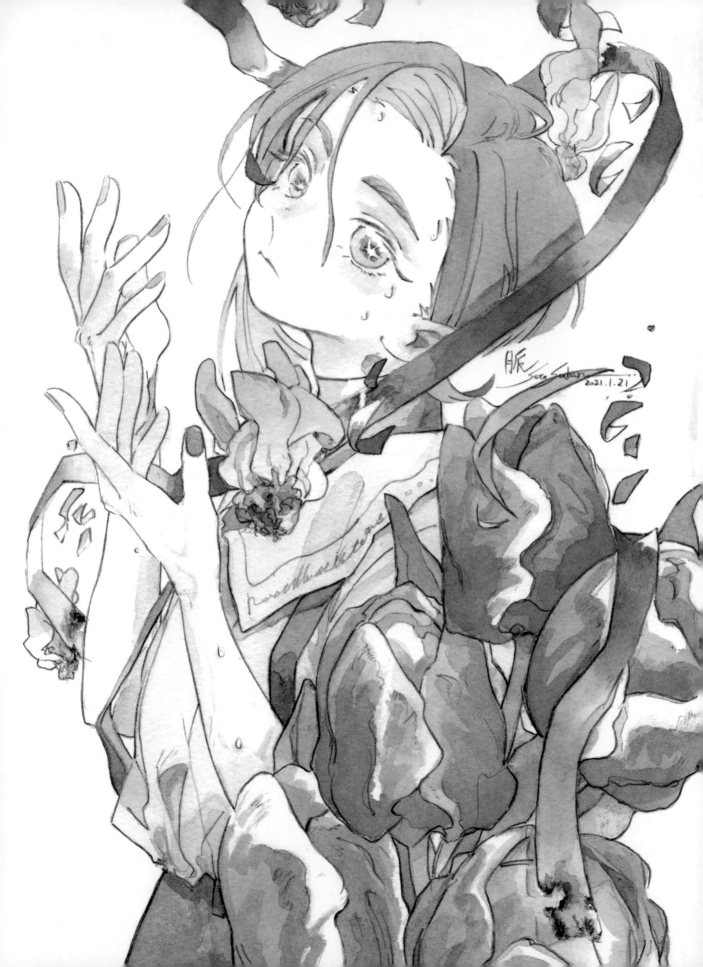

SOGAWA

姐川 SOGAWA

Twitter　sogawa66　　Instagram　sogawa66　　URL　www.sogawahp.com
E-MAIL　sogawa6615079@outlook.jp
TOOL　Photoshop CC / SAI / Wacom Cintiq Pro 24HD 數位繪圖螢幕

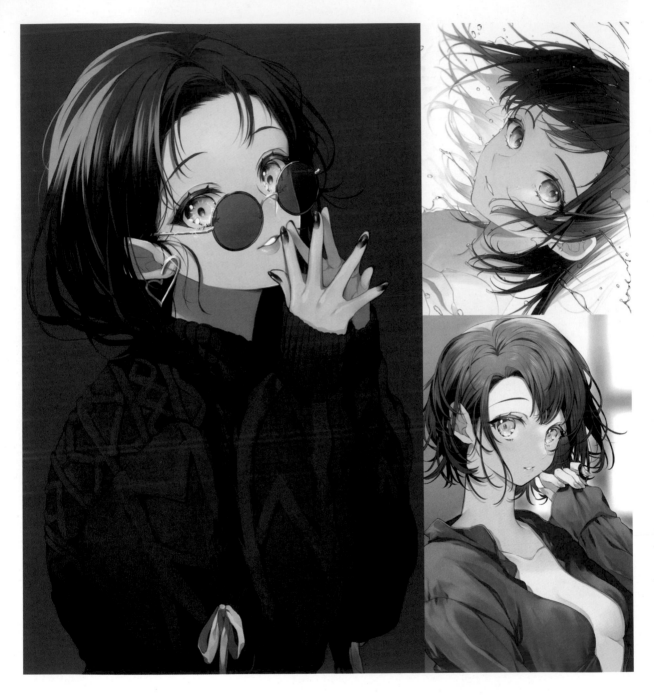

PROFILE　　現居東京都的插畫家，擅長在插畫中結合各種元素，描繪出少女的心情。

COMMENT　　我在創作時，會把少女的心情放在第一順位，秉持「眉目傳情勝於口」的宗旨去畫。今後我要努力把構圖畫得更簡潔，讓自己的作品站穩腳步，朝著未來5年能做的事慢慢前進。

| 1 | 2 | 4 |
| | 3 | |

1「love you」Personal Work／2020　2「　　　」Personal Work／2021
3「…オハヨ（暫譯：…早）」Personal Work／2020　4「見つめて、焦がれて（暫譯：凝視著，渴望著）」Personal Work／2021

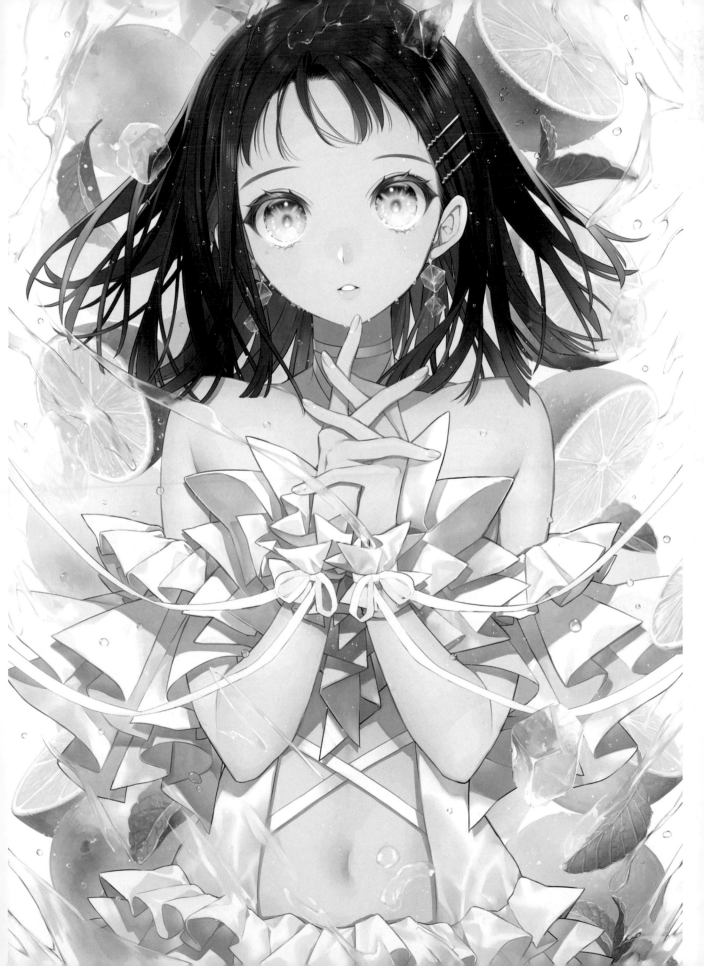

そとこ SOTOKO

Twitter　sotoko3924　　Instagram　e.sotoko　　URL　—
E-MAIL　e.sotoko@gmail.com
TOOL　CLIP STUDIO PAINT PRO / iPad Pro

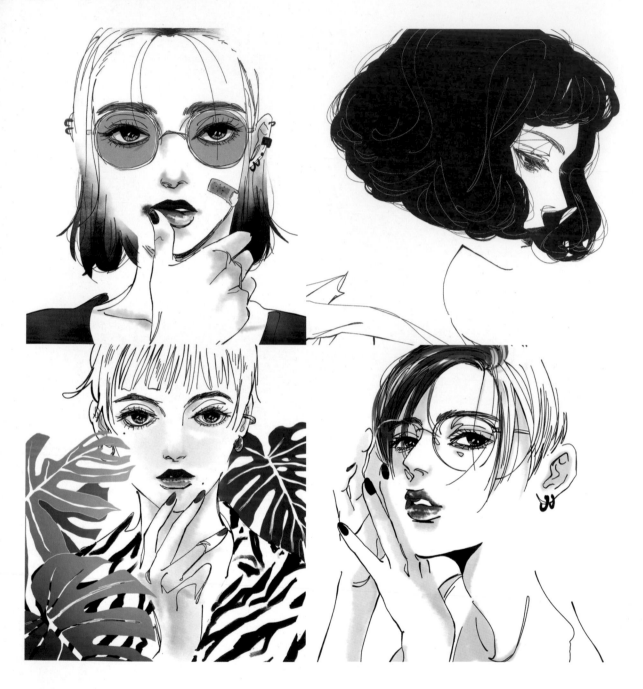

PROFILE

插畫家，最喜歡畫短髮女孩。

COMMENT

我想畫出女性的美、表現女性所擁有的強大，以及隱藏在強大之下的細膩感。我想運用大膽、滑順的線稿與刻意留白的時尚感，在簡化到無法再簡化的構圖之中，表現出女性的「艷麗」和「性感」，這是我每天都在探索的課題。我的作品特徵，就是這種把時尚插畫和漫畫、插畫融合而成的洗鍊畫風。今後我還想畫更多美麗的女性，希望能和美容或時尚相關的產業合作。另外我也很喜歡聽音樂，希望能接到音樂相關的插畫工作。

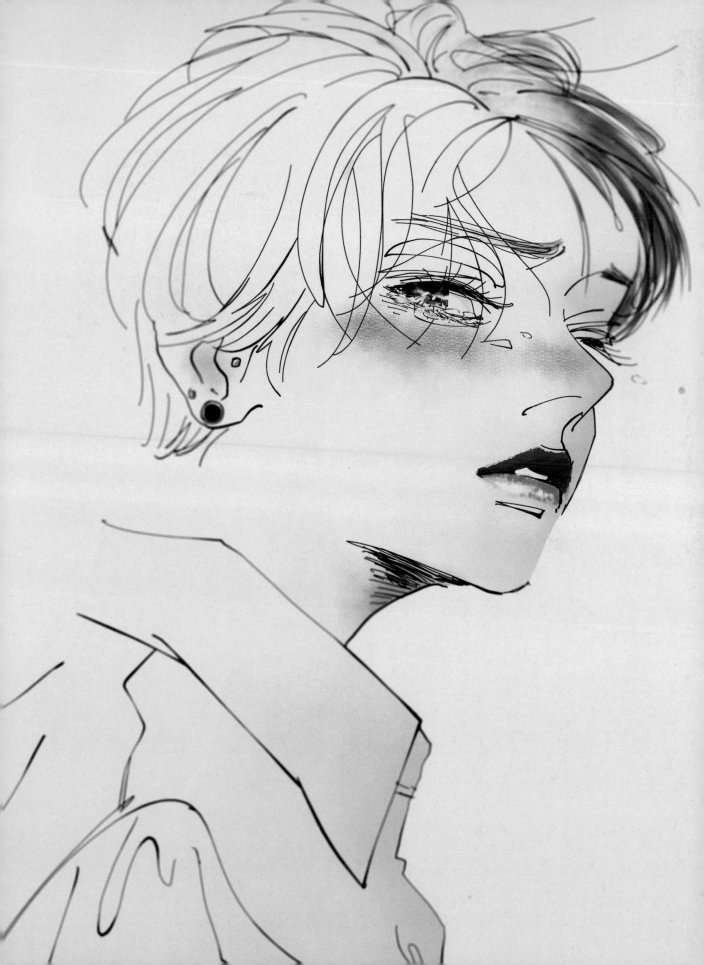

SOLANI

Twitter drawing_account Instagram — URL —

E-MAIL solanine.illustration528@gmail.com

TOOL CLIP STUDIO PAINT PRO / Procreate / Photoshop CC / iPad Pro / Wacom Intuos Pro 數位繪圖板

SOLANI

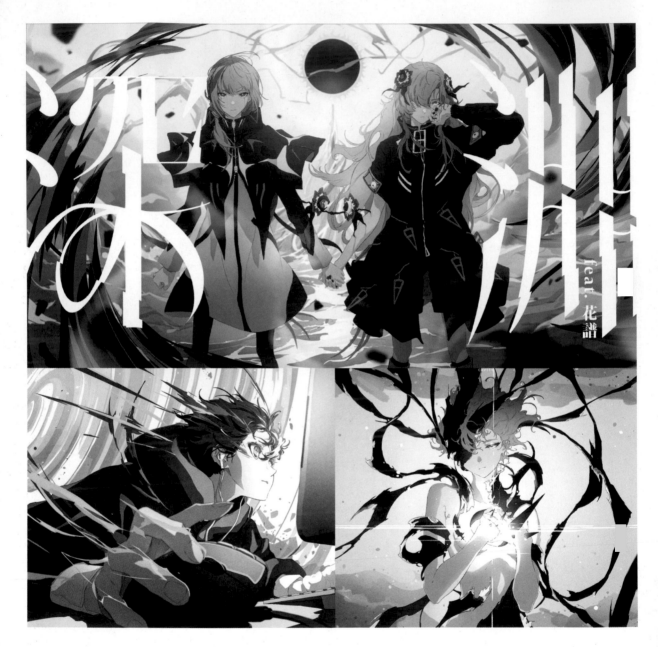

PROFILE 自由接案的插畫家，2020年開始創作插畫。

COMMENT 我畫畫時通常會使用一些電繪才有的技法，但在完成之前，我一定會加上一層如濾鏡般的粗糙質感，並且會特別講究靜態物件與動態物件該有的節奏。比起人物立繪，我比較擅長主視覺設計，我希望自己的插畫能在印刷品之類的大型畫面上呈現，而不是像手機那麼小的螢幕，所以正在進行各種準備。與此同時，我也在關注以創作商品為主的活動，未來我想致力於那些能拓展自己表現範圍的創作。

1 4
2 3

1「深淵 feat. 花譜／ㄝ世界情緒」主視覺設計／2021／THINKR © KAMITSUBAKI STUDIO（跨頁上作畫）
2「U-22程式設計競賽2021」卡視覺插畫／2021／©U-22程式設計競賽營運事務局
3「磁性流體／惡翔」MV插畫／2021／惡翔 4「PRUNED WORLD」Personal Work／2021

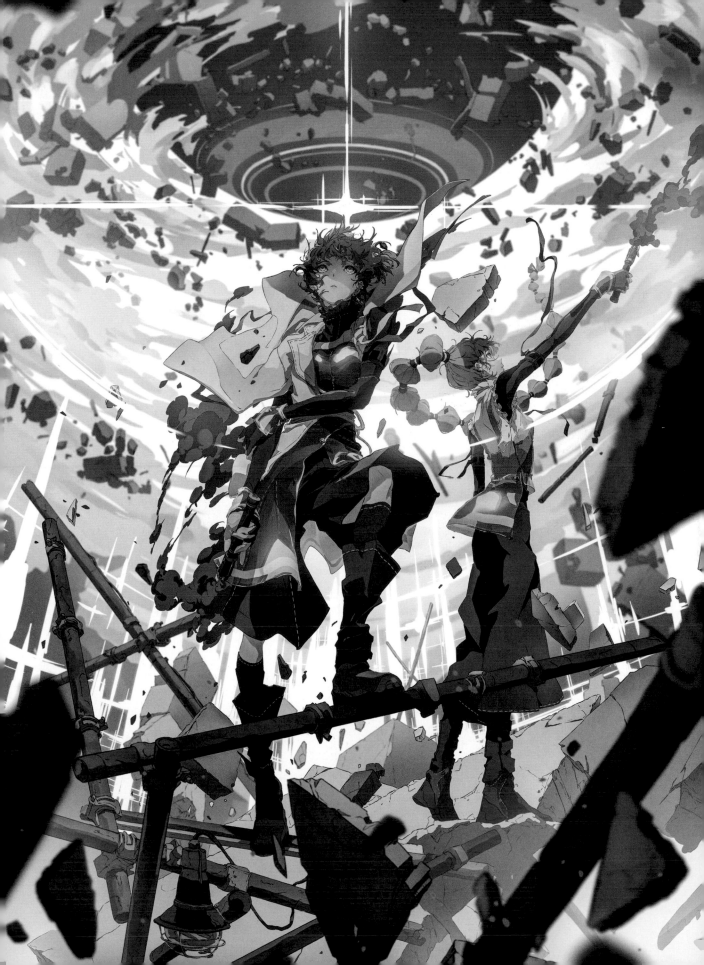

竹田明日香 TAKEDA Asuka

Twitter　takedaasuka_ill　　Instagram　asuun2000　　URL　asukatakeda.com
E-MAIL　takeda.asuka2000@gmail.com
TOOL　Photoshop CC / Illustrator CC / Procreate / iPad Pro / 不透明壓克力顏料 / 水彩

TAKEDA Asuka

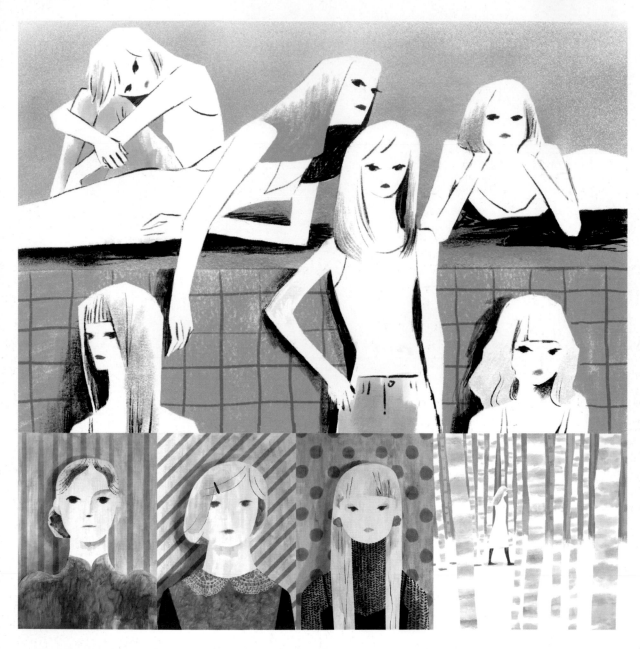

PROFILE　現居兵庫縣，畢業於京都市立藝術大學設計系。曾在報社工作過，具有插畫製作、logo設計、資訊圖表設計、採訪等經驗，之後獨立出來接案。2021年參加「HB Gallery」舉辦的插畫大賽「HB WORK vol.2」獲得「岡本歌織評審獎」，目前是插畫家職業團體「Illustrators Tsushin」的會員。

COMMENT　我創作的目標是盡量用最少的元素，畫出感情豐沛的作品。人的感情總是錯綜複雜，無法用一句話概括，我認為這就是人類的可愛之處。因此我希望看畫的人也會根據他當下的心理狀態和情況，感受到我畫中不同的表情。我常畫的主題是大自然和女性，雖然線條和造型都會畫得比較簡單，但為了營造一些空間讓看的人投入感情和玩心，我會刻意在畫中保留有點亂的筆觸。今後我還有很多想畫的東西，像是故事書的裝幀插畫、專門給兒童看的插畫（例如兒童節目的動畫和繪本）、時尚類的插畫、男性雜誌的插畫等等。

1「部外者（暫譯：局外人）」Personal Work／2019　2「WOMEN」Personal Work／2020

tabi

tabi

<u>Twitter</u>　tabisumika　　<u>Instagram</u>　tabisumika　　<u>URL</u>　tabisumika.wixsite.com/tabi
<u>E-MAIL</u>　tabisumika@gmail.com
<u>TOOL</u>　Procreate / iPad Pro

<u>PROFILE</u>　　現居大阪府，最喜歡企鵝。2020年開始認真創作插畫，目前作品以歌曲用插畫、廣告用插畫為主。

<u>COMMENT</u>　　我畫畫時很重視自己的心情和感覺，會先從光線、聲音、溫度、濕度、味道這類沒有具體存在的氣氛開始畫，並盡量在心情還保持愉悅的狀態下完成。
我的插畫風格應該是會將現實中既有的主題加入非現實的感覺，還有柔和的色彩和可愛的氣氛吧。今後我想挑戰歌曲相關的藝術作品、書籍裝幀插畫和內頁插畫等工作。

1	3
2	4

1「春歩き（暫譯：春日的散步）」Personal Work／2021　**2**「05：11：22」Personal Work／2020
3「……（暫譯：櫻花開放的消息）」Personal Work／2021　**4**「洗濯日和（暫譯：適合洗衣服的日子）」Personal Work／2021

玉川真吾 TAMAGAWA Shingo

Twitter　ShingoTamagawa　Instagram　shingo_tamagawa　URL　—
E-MAIL　numa.unagi3@gmail.com
TOOL　鉛筆／色鉛筆／水彩／Photoshop CC／After Effects CC／Wacom Intuos Pro 數位繪圖板

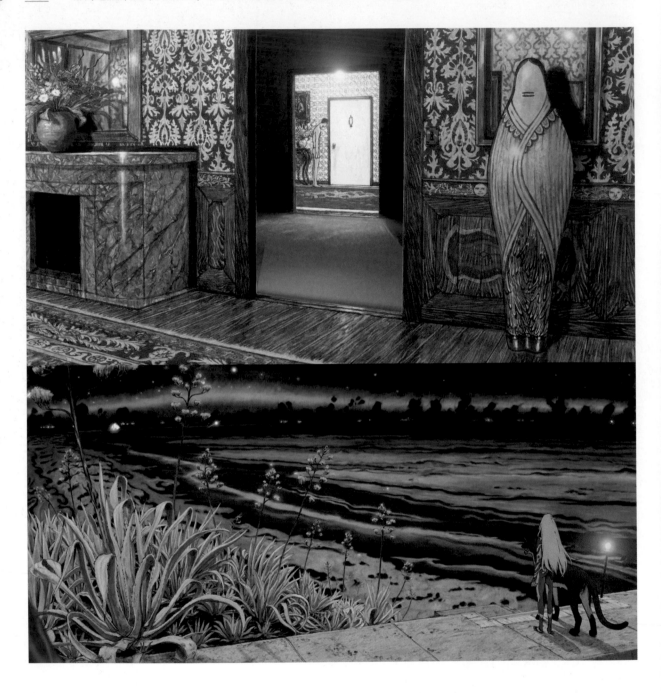

PROFILE　動畫師、影片創作者。2020年發表獨立製作的動畫作品《PUPARIA（蛹夢）》，在網路上掀起話題，目前正在著手準備自己的另一部新動畫。以《PUPARIA（蛹夢）》參加第7屆「新千歲機場國際動畫影展（新千歳空港国際アニメーション映画祭）」獲得「札幌啤酒獎」。

COMMENT　我畫畫時最注重的是角色和風景，我隨時會注意有沒有表現出好像真的存在於此的質感與逼真感。此外我還會從動畫的角度來看，思考這插畫能不能光看就感到很有趣。今後我會持續探索新的表現手法，希望能製作出大家從未看過、可以直接打動人心的那種作品。

1 ｜ 3
2 ｜ 4
　　 5

1「PUPARIA（蛹夢）」Personal Work／2020　2「PUPARIA（蛹夢）」Personal Work／2020　3「PUPARIA（蛹夢）」Personal Work／2020
4「PUPARIA（蛹夢）」Personal Work／2020　5「PUPARIA（蛹夢）」Personal Work／2020

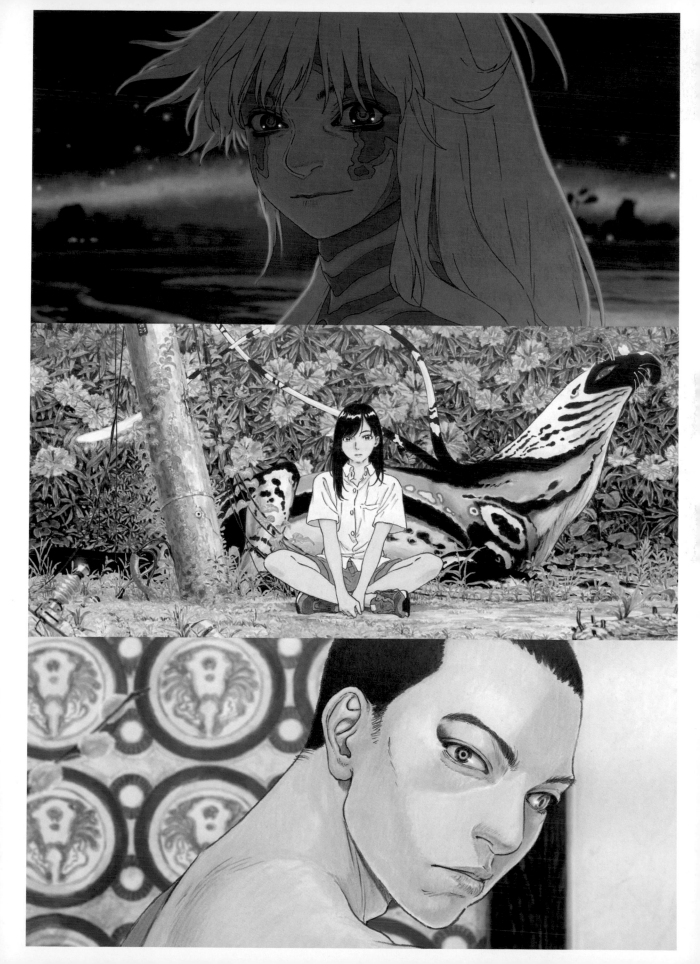

tamimoon

Twitter tami_moon02 Instagram tami_moon02 URL —
E-MAIL tamimoon@r11r.jp
TOOL CLIP STUDIO PAINT EX / iPad Pro

tamimoon

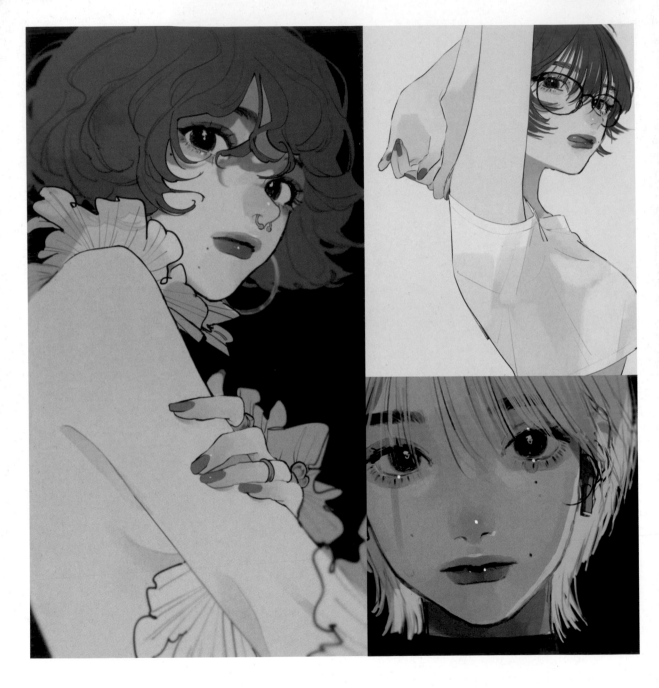

PROFILE 2020年開始創作活動，平常都畫女孩。

COMMENT 我畫畫時會特別注意要畫出自己覺得最可愛的女孩，並且會替每個畫出來的女孩精心搭配適合的服飾和妝容。今後我會更加努力，希望讓我創作出來的女孩們活躍在各種媒體上。

1 「無題」Personal Work／2021　2 「無題」Personal Work／2021
3 「鮮明」pib插畫網站主視覺插畫／2021／Sozi　4 「DRAWING FOR MY DEAR vol.1」雜誌異業合作插畫／2021／NYLON JAPAN

TAMURA Yui

田村結衣 TAMURA Yui

Twitter　morikomorl　　Instagram　yosh3656　　URL　ytamura1261.tumblr.com
E-MAIL　mori162mu@gmail.com
TOOL　　SAI 2 / CLIP STUDIO PAINT EX / Wacom Cintiq 16 數位繪圖螢幕／鉛筆

PROFILE　　插畫家／漫畫家，主要使用電繪工具和鉛筆畫女孩主題的插畫。2020年起成為插畫家，2021年出道為漫畫家。

COMMENT　　我畫畫時特別講究的是人物的表情和柔軟的線條。我的目標是畫出令人忍不住佇足凝視，不論何時都想看的插畫。我的作品特徵大概是不會過度寫實、也不會太像漫畫的畫風，此外我很喜歡把女生和鮮豔的花朵或植物畫在一起。今後不論是作為插畫家還是漫畫家，我都希望能將創作拓展至各種媒體，不限任何領域。

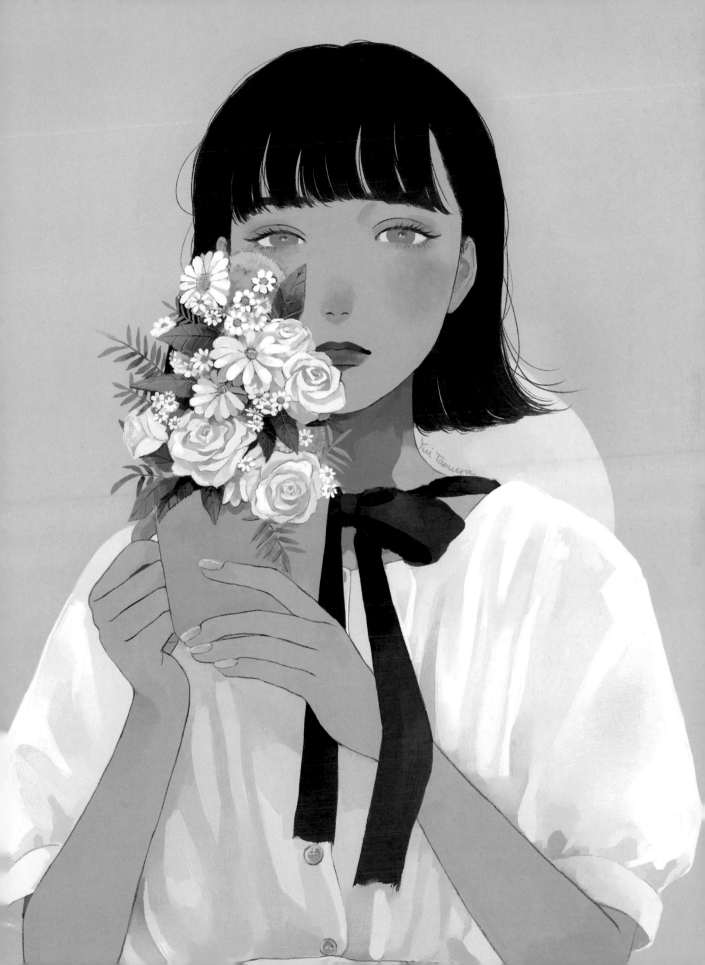

192 CHOMORANMA

Twitter	choomoranma	Instagram	choomoranma	URL —

E-MAIL ch00moranma192@gmail.com

TOOL Procreate / Photoshop CC / iPad Pro

PROFILE 現居日本，2020年開始在社群網站發表插畫，筆名寫做「192」，念法是「chomoranma」。

COMMENT 我的插畫都是在表現當人體悟到什麼時、下定決心時、要踏出那一步時，那個重要瞬間的「亮點」。我的作品特徵是會有簡單的構圖，還有讓人看起來舒服的輪廓線與配色。我認為有些插畫魅力是必須限制畫面中的資訊量才能表現出來的，所以我連一根頭髮的流線都會很用心地去描繪。另外我覺得淡色系比亮色系更能打動人心。今後我會繼續追求將低彩度插畫表現得更有魅力的技巧，並且要拓展自己的創作領域，不限任何類別。

1	2	
3	4	5

1「freeze:こごえる（暫譯：freeze:結凍）」Personal Work／2021 2「freeze:あらがう（暫譯：freeze:抵抗）」Personal Work／2021
3「freeze:のける（暫譯：freeze:領離）」Personal Work／2021 4「spring」Personal Work／2021 5「melty」Personal Work／2021

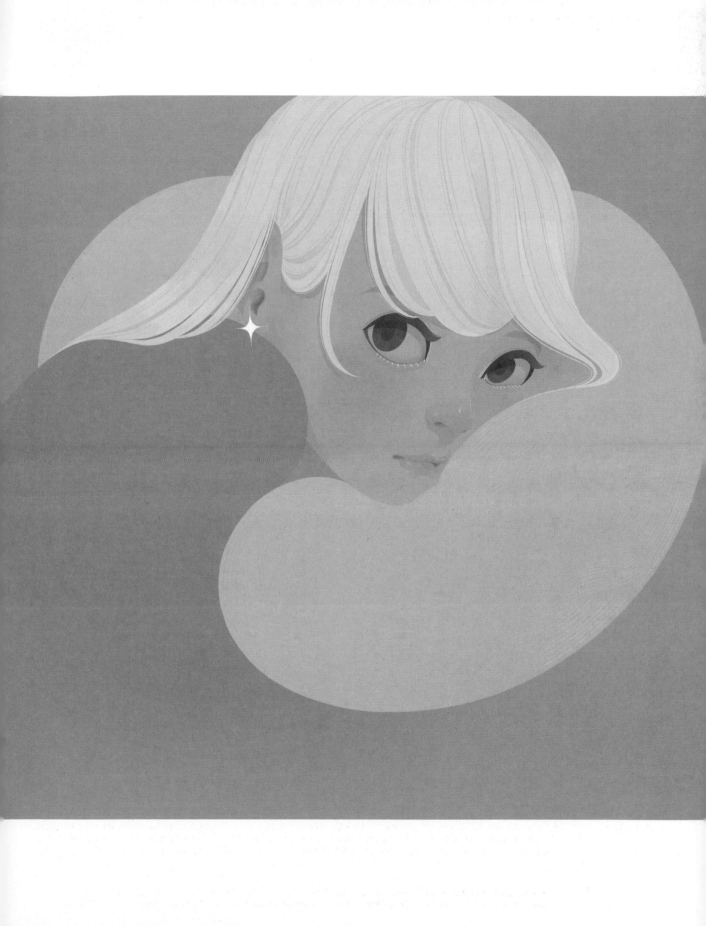

TVCHANY

Twitter　tvchany_　　Instagram　tvchany　　URL　tvchany.com
E-MAIL　tvngnis@gmail.com
TOOL　CLIP STUDIO PAINT PRO / iPad Pro / Wacom Cintiq 16 數位繪圖螢幕

PROFILE　我是TVCHANY，瑞士出生的越南籍插畫家，2018年開始成為自由工作者並持續創作插畫，也有創作像素畫和動畫作品。

COMMENT　我畫畫時特別重視氣氛、用色和時尚感，我想畫出對自己來說有意義的插畫作品。日本1990年代的動畫、音樂和電玩對我的影響很深，因此我希望能透過插畫表現出那個年代的懷舊氣氛。今後我想製作更多動畫，學習更多新的藝術型態，在個人創作方面，我想製作像素風的恐怖遊戲和動畫MV。

1「birthday」Personal Work／2021　**2**「spam calls」Personal Work／2020
3「last encounter」Personal Work／2021　**4**「bitter cake」Personal Work／2021

Toy(e)

Twitter	Toy__e	Instagram	—	URL www.pixiv.net/users/423251

E-MAIL　　toye0621@gmail.com

TOOL　　　Photoshop CC / Wacom Intuos Pro medium 數位繪圖板

PROFILE　　2017年起成為插畫家，同年開始創作《有害超獸》系列作品，2020年出版《有害超獸 極機密報告書》（中文版由台灣角川出版），2021年出版續集《決戰／有害超獸 極秘顛末書（暫譯：決戰／有害超獸 極機密說明書）》（KADOKAWA），本作的內容也持續發表在社群網站上。

COMMENT　　我平常都是自己收集素材，我認為這可以幫助自己建構插畫的世界觀。我會盡可能地親自去確認現場、實物和現況之後再畫出來。我的作品特徵應該是會把超自然的主題和現實世界結合，去表現出神秘、充滿力量和嘲諷的感覺。我創作的《有害超獸》系列已逐漸成為我的代名詞，希望今後能看到它以各種形式繼續發展下去。

1　「決戰／有害超獸 極秘顛末書（暫譯：決戰／有害超獸 極機密說明書）」書籍內頁插畫／2020／KADOKAWA
2　「抗拒」Personal Work／2021　3「決死圈（暫譯：視死如歸）」Personal Work／2021

トーマ TOMA

Twitter the_ba97　Instagram to.ma13　URL ―
E-MAIL toma97917@gmail.com
TOOL Infinite Painter / iPad Air

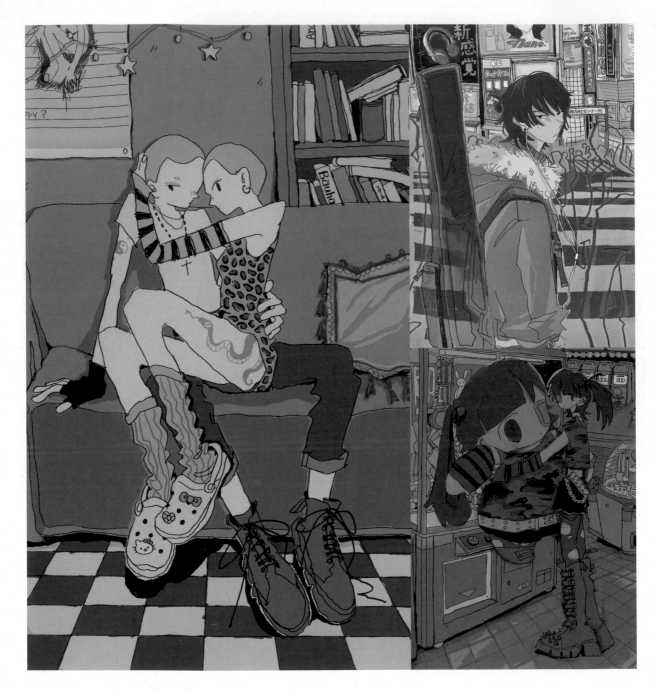

PROFILE　出生於平成時代（1989～2019年），創作著插畫。

COMMENT　我畫畫時特別重視的是把握時間，要趁想到點子的當下還有新鮮感和幹勁的時候趕快畫完，我會一邊畫一邊享受取捨各種元素的過程。我會畫的主題很多，但我特別喜歡把街道或房子和人物冷不防地融合在一起，我特別喜歡那樣的瞬間，所以經常畫出那樣的場景。我認為自己的畫風特色，是具有明確輪廓線帶來的質感和塗鴉般的氣氛。今後我希望一邊持續創作，一邊擴展我的表現手法。

1	2	4
	3	

1「room」Personal Work／2021　2「喧騷 夜のセンター街（暫譯：喧囂 夜晚的市中心商店街）」Personal Work／2021
3「偶像 地下ゲームセンター（暫譯：玩偶 地下電玩遊樂場）」Personal Work／2021　4「無題」Personal Work／2021

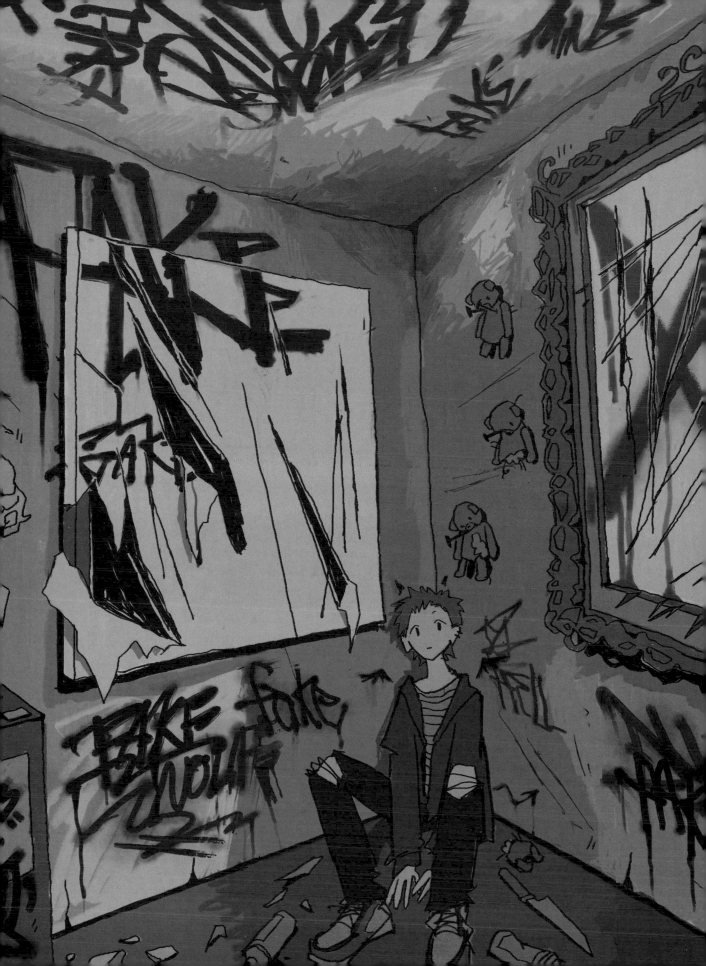

とろろとろろ TOROROTORORO

<u>Twitter</u>　t_oo_r_oo　　<u>Instagram</u>　t_oo_r_oo　　<u>URL</u>　—

<u>E-MAIL</u>　tororotororo0603@gmail.com

<u>TOOL</u>　Photoshop CC / Wacom Intuos Pro 數位繪圖板

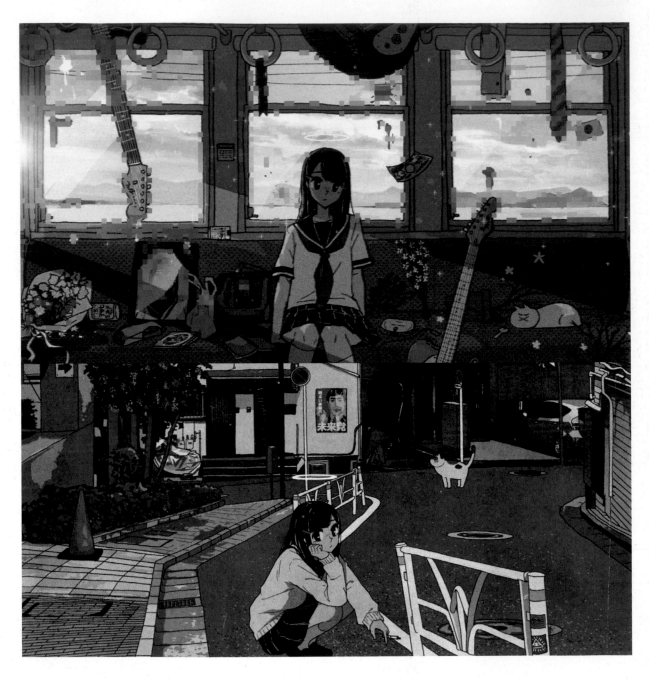

PROFILE　插畫家／動畫師。來自埼玉縣，現居東京都。2019年左右開始創作「無聊日常中的少女」系列插畫。插畫主要是MV、CD封套等音樂相關的工作。

COMMENT　我的創作靈感大多是來自我生活中接觸到的風景和音樂。我希望能畫出隨處可見卻又有點怪怪的，生活感和違和感共存的插畫。我的作品特徵應該是彷彿在日常中見過的光影，還有懷舊的空氣感和質感吧。我目前的插畫工作都是和音樂相關的案子，希望能嘗試小說裝幀插畫之類與書籍相關的工作。

1	3
2	4

1「白晝暮色（暫譯：白日暮色）」Personal Work／2020　2「桂米犀ってどこに咲いているの？（暫譯：桂花是開在哪裡呢？）」Personal Work／2020
3「朝焼け（暫譯：朝霞）」Personal Work／2020　4「April／SyunMacu」MV動畫、專輯包裝／2021／SyunMacu

中野カヲル NAKANO Kaworu

Twitter　KaworuNakano　　Instagram　kaworu_nakano　　URL　kaworunakano.com
E-MAIL　nakanozombie@gmail.com
TOOL　CLIP STUDIO PAINT PRO / Procreate / iPad Pro / Wacom Intuos Pro 數位繪圖板

PROFILE　　1996年生，現居滋賀縣，畢業於京都市立藝術大學，2021年開始成為插畫家。平時喜歡看電影和懸疑小說。

COMMENT　　我的插畫有種沉穩平靜、帶點暗黑的氣氛，但我會盡量畫得爽朗一點，避免陰鬱的感覺。我的作品特徵應該是人物的憂鬱神情和帶點透明感的色彩吧。今後我想嘗試至今沒有畫過的主題和表現技法，拓展我的插畫領域。同時也想挑戰書籍裝幀插畫和電影相關的插畫工作。

1　2　4
　3　5

1「Orange」Personal Work／2021　2「刃物（暫譯：刀具）」Personal Work／2021
3「柘榴（暫譯：石榴）」Personal Work／2020　4「初夏」Personal Work／2021　5「蛹」Personal Work／2021

なで肩 NADEGATA

Twitter gishiki_unc　　**Instagram** gishiki_unc　　**URL** nadegata322.booth.pm
E-MAIL nadegata322@gmail.com
TOOL Photoshop CC / Wacom One 數位繪圖螢幕

PROFILE 我平常都在畫圖和設計 T 恤。

COMMENT 我畫畫時總是想著我要畫出讓自己和看的人都覺得好看的插畫，我的作品特徵就是喜歡用暗色系的色調上色。今後我想努力嘗試各種事情。

1 2
1　3　4

1「らくがき329（暫譯：塗鴉329）」Personal Work／2021　2「らくがき325（暫譯：塗鴉325）」Personal Work／2021
3「らくがき326（暫譯：塗鴉326）」Personal Work／2021　4「らくがき30（暫譯：塗鴉309）」Personal Work／2021

南條沙歩 NANJO Saho

Twitter　south_jyooo　Instagram　—　URL　www.nanjosaho.com
E-MAIL　info@nanjosaho.com
TOOL　Photoshop CC / Illustrator CC / After Effects CC / Premiere Pro CC / CLIP STUDIO PAINT PRO / TVPaint Animation 11 Pro / iPad Pro

PROFILE　1989年生於岐阜縣，現居京都府。曾就讀名古屋學藝大學媒體造形學部影像媒體系，研究所則是京都市立藝術大學研究所美術研究科，主修構想設計。目前在上述兩間母校擔任兼任講師，同時也是自由接案的插畫家／動畫創作者，創作領域涵蓋插畫、設計、MV等。除此之外，平常還會把晚上所做的夢寫成插畫隨筆《夢日記》，發表在網路上。

COMMENT　在創作主題固定（被指定）時，我都會刻意稍微離題思考一下，然後再創作插畫。有人說我的作品特徵是色彩。今後我想要畫漫畫，也對裝幀插畫和書籍內頁插畫的工作很有興趣。

1	2	4

1 「たぶん（暫譯：大概）／YOASOBI」專輯店鋪特典用插畫／2021／Sony Music Entertainment
2 「VANTAN STUDENT FINAL 2021」主視覺設計／2021／Vantan　3 「夢日記（連載作品）」Personal Work／2013～
4 「Overseas Highway／Wolpis Carter」CD封面（2021「Overseas Highway ＋ Hi」Wolpis Carter」MV插畫／2018／SUBCUl-rise Record
※編註：「Wolpis Carter」是不露臉的網路歌手，虛擬形象的頭部為牛奶盒，因此被稱為「牛奶盒社長」。以翻唱歌手起家，自稱為「想唱出高音系的男子」。

nico ito

Twitter　nicooos_n　　Instagram　nicooos_n　　URL　—
E-MAIL　itonicooosn@gmail.com
TOOL　Photoshop CC / Blender

PROFILE　1996年生於東京都，畢業於武藏野美術大學空間演出設計系，之後成為自由接案的插畫家兼平面設計師，創作領域包括製作廣告主視覺設計、專輯用插畫、動畫和商品設計等。

COMMENT　我從日常生活獲得各種靈感，它們在我心中創造出另一個世界，因此我把那個世界裡的景象，還有只生長在那裡的植物和生物畫成一張又一張的插畫。我創作時會刻意使用偏離現實的鮮豔色彩，想營造出雖然是未來世界，但也有復古元素在其中的感覺。我的作品特徵是直接使用3D物件，我不會多畫太多細節，就是為了呼應非現實的奇異感。今後除了插畫，我還想透過動畫、立體作品等各種載體，繼續展現我心中的異世界形象。

ニシイズミユカ NISHIIZUMI Yuka

Twitter shirokumaizm　　Instagram shirokumaizm　　URL —
E-MAIL shirokumaizumi@outlook.jp
TOOL Photoshop CC / Illustrator CC / Procreate / iPad Pro / 不透明壓克力顏料 / Copic 麥克筆 / 簽字筆 /
代針筆 / Tombow ABT PRO 雙頭麥克筆

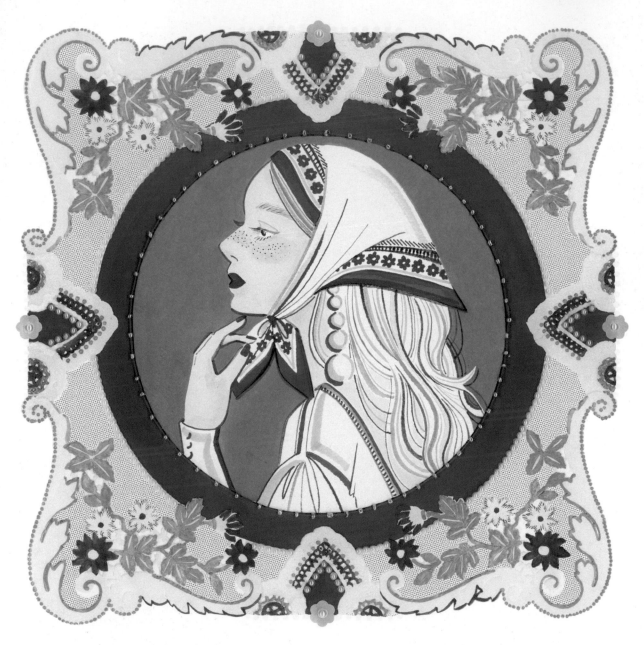

PROFILE 來自靜岡縣，現居東京都，畢業於桑澤設計研究所。曾經當過織品和服飾的設計師，後來轉行為插畫家。創作理念是一邊追求「日常生活與服飾」的
共通點，一邊創作人物插畫。創作領域涵蓋書籍、時尚雜誌、網頁、商品包裝等。

COMMENT 我在學生時代學過服裝設計圖（fashion drawing），現在也成為我的創作養分，我常常把自己放在攝影師的位置，用拍攝模特兒的感覺來決定構圖。
我的創作都是陰影很少的平面插畫，所以會注意不要用太多顏色，線條也要有粗有細，以提升作品的立體感。我的作品特徵是會擷取日常生活或常見
的風景來當作插畫主題，將自己的理想和憧憬表現在插畫中。我作品的另一個特徵是會減少用色，以此提升時尚感。我比較缺乏書籍裝幀插畫和動畫
的製作經驗，今後想要積極挑戰這方面的事物。

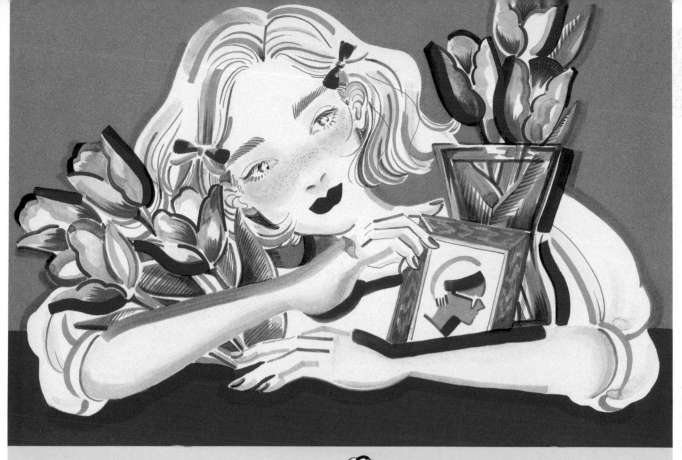

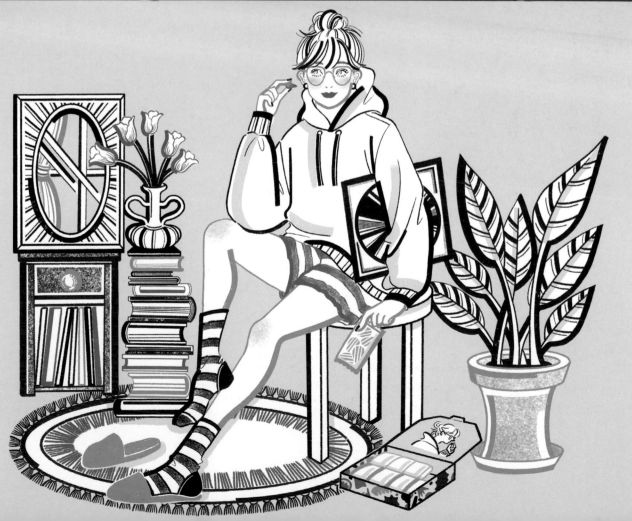

西本マキ NISHIMOTO Maki

NISHIMOTO Maki

Twitter　nishimaakii　　Instagram　nishimaakii　　URL　nishimotomaki.com

E-MAIL　nishimaki.oshigoto@gmail.com

TOOL　CLIP STUDIO PAINT PRO / iPad Pro / 鉛筆 / Copic 麥克筆 / 原子筆

PROFILE　插畫和影片創作者，來自大阪府，現居東京都，畢業於京都造型藝術大學電影系。曾經在東京六本木幫女性舞者拍照以及製作插畫，之後也開始畫畫。平常只畫自己喜歡的東西，喜歡畫可愛的女孩、奇幻風或是好笑的事物。我的老家就是一間很棒的小酒館，最喜歡和別人一起喝酒。

COMMENT　我只想畫能讓自己嗨起來的企劃或是人物，我在構圖時，會刻意表現女孩的身體曲線。我特別喜歡畫線稿的過程，四角形的線或三角形的線我都喜歡，用原子筆或麥克筆在紙上繞來繞去畫線稿的時候最開心了。我的作品特徵是會有閃亮亮的大眼睛，我喜歡「即使成為大人，眼睛也依然閃閃發光的人」，希望自己也能保持下去，所以才一直畫這種眼睛。今後我希望能遇到有趣且令我欣賞的人們，和他們一起開心地創作。一起乾杯吧！！（笑）

1	2		
3			4

1「純情white」Personal Work／2021　2「禁酒」Personal Work／2021
3「Maria／開運招福」カトリーナ《暫譯：卡翠娜》」Personal Work／2021　4「me」Personal Work／2021

ぬごですが。 NUGODESUGA.

<u>Twitter</u>　nugodesuga　<u>Instagram</u>　nugochan　<u>URL</u>　—
<u>E-MAIL</u>　nugodesuga@gmail.com
<u>TOOL</u>　Photoshop CC / iPad Pro / Wacom Cintiq Pro 13 數位繪圖螢幕

<u>PROFILE</u>　2020年開始成為自由接案的插畫家，想要製作會讓人憶起往事的插畫和文字作品。

<u>COMMENT</u>　我畫畫的原則就是就是不畫自己討厭的東西。我畫的人物大部分都有強烈的病態感，但我非常討厭畫人物輕易掉淚的畫面，所以我個人創作的插畫上通常不會出現眼淚。雖然我很討厭畫眼淚，但我又覺得流淚的過程非常棒，也很喜歡。我的作品特徵是我會擷取一段回憶，用插畫還有文章加以統整。我不會把情境畫得太過具體，希望讓處於不同情境中的人看了都能有所共鳴。我喜歡仔細描繪女性的妝容，特別是眼睛的下睫毛部分。我目前大部分都是在網路上發表作品，如果能接到可以實際接觸大眾的案子，我一定會很開心吧。

1「近くにいても側にはいないなぁ、って（暫譯：即使同床共枕，也是同床異夢吧）」Personal Work／2021
2「はい、行ってらしゃい、気をつけて、ね（暫譯：拿去，路上小心，注意安全喔）」Personal Work／2020
3「傷も含めて好き。とか適当いうな、（暫譯：包括這些傷我都喜歡，少隨口亂說了，）」Personal Work／2020
4「好きって言えないならヤんなよ。（暫譯：既然說不出喜歡我，就不要和我上床啊。）」Personal Work／2020
5「普通になんか憧れてんなよ、（暫譯：「正常」這種事真令人憧憬啊，）」Personal Work／2021

1	2	
3	4	5

沼田ゾンビ!? NUMATA Zombie!?

<u>Twitter</u>	Dobuu_2	<u>Instagram</u>	zombie_numata	<u>URL</u> www.zombientmata.info

<u>E-MAIL</u> info@cloud9pro.co.jp
<u>TOOL</u> Procreate / iPad Pro

<u>PROFILE</u>

插畫家，2019年～2021年開始替歌曲製作MV和插畫。在個人創作方面，「渾身是傷的白髮鮑伯頭少女」頻繁登場。喜歡畫噁心獵奇的主題，但最近也開始畫稚嫩可愛的少女。

<u>COMMENT</u>

我畫畫時特別講究的就是表情、瞳孔和身材，例如攻擊性很誇張的表情、空虛到很誇張的眼神，或是沒有曲線、毫無性感的身材等。角色設計經常是「白髮鮑伯頭、紅色眼睛、水手服」，也常常描繪「肉體」和含具有攻擊性的狀態。今後我想製作以醫院為舞台，把人類變成怪物的異種戀愛系噁心感少女遊戲，其實這是從我16歲開始就有的夢想。

1
2 3 4

1「いちばん女王さま（暫譯：最棒的女王殿下）」Personal Work／2021 2「fog I」Personal Work／2021
3「fog III」Personal Work／2021 4「見ていてくれて、ありがとう（暫譯：謝謝你看著我）」Personal Work／2021

ねこぽた。 NEKOPOTA.

Twitter	lllillli08
Instagram	lllillli08
URL	—
E-MAIL	nekopota0817@gmail.com
TOOL	CLIP STUDIO PAINT PRO / XP-PEN Artist 數位繪圖螢幕

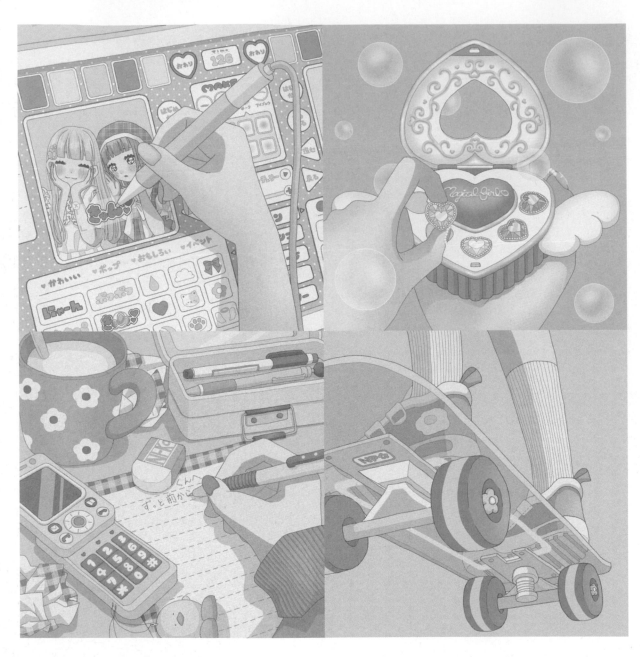

PROFILE　2020年開始創作插畫，畫畫時最重視的是要保持自我風格。

COMMENT　我會把自己覺得「可愛」的世界觀用心地畫出來，因為是全力開啟自己的小宇宙在畫，所以要是別人覺得我的畫「很可愛」，就是我最開心的事。愛用粉彩色作畫是我作品最明顯的特徵，我也會畫人像，但常畫的主題還是小東西、食物或機器。不論是精緻或簡單的風格我都喜歡，我會搭配主題改變我的畫法。未來我特別想接書籍、CD封套、雜誌內頁插畫、服飾或美妝相關的案子。

1	2	
3	4	5

1「プリクラ（暫譯：大頭貼機）」Personal Work／2021　2「魔法のコンパクト（暫譯：變身道具）」Personal Work／2021
3「ラブレター（暫譯：情書）」Personal Work／2021　4「スケボー（暫譯：滑板）」Personal Work／2021
5「お弁当（暫譯：便當）」Personal Work／2021

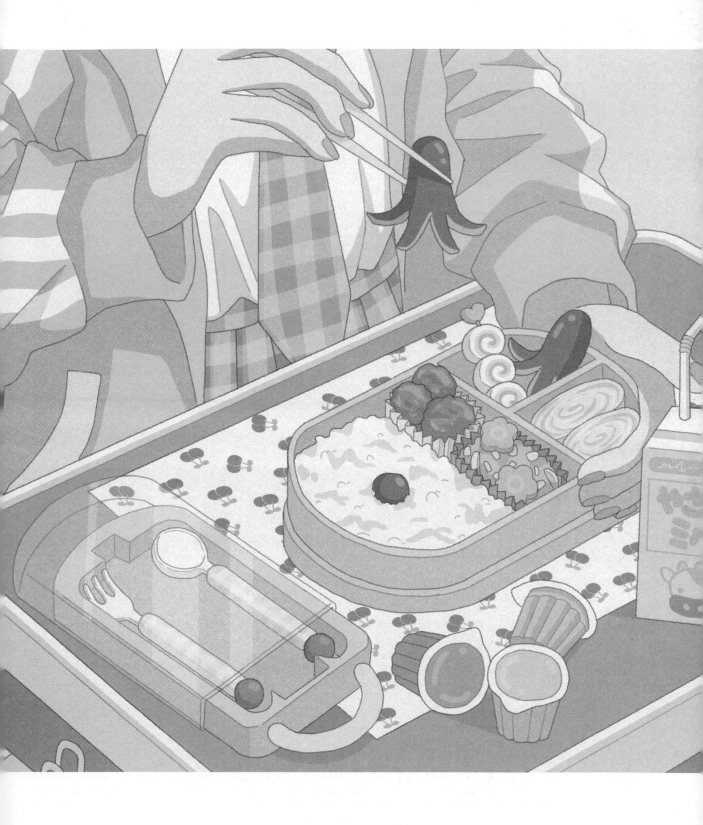

猫目トヲル NEKOME Toworu

Twitter　towor_n　　Instagram　—　　URL　www.pixiv.net.users.40243417

E-MAIL　twr.nekome@gmail.com

TOOL　CLIP STUDIO PAINT PRO / Wacom Cintiq 16 數位繪圖螢幕

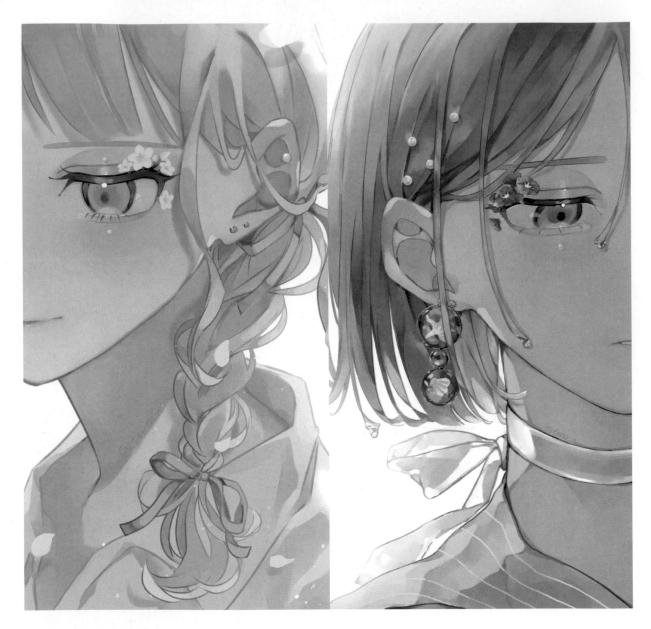

PROFILE　生於平成時代（1989～2019 年），現居東京都的插畫家，2019年開始在社群網站發表創作。

COMMENT　我重視插畫的色調和時尚感，會刻意使用具有統一感的配色，而且每次都要搭配不一樣的配件與服裝。我最喜歡的主題是「花」，會把它們放到插畫裡，畫出可愛又不會太過甜美的女孩，我想這就是我的創作風格。今後只要能為各種工作貢獻一份心力，不限任何類別我都會很開心。目前我特別想接觸的是時尚相關的商品和音樂方面的設計工作。

1　2　｜　3

1「桜（暫譯：櫻花）」Personal Work／2021
2「朝顔（暫譯：牽牛花）」Personal Work／2021
3「藤の花（暫譯：紫藤花）」Personal Work／2021

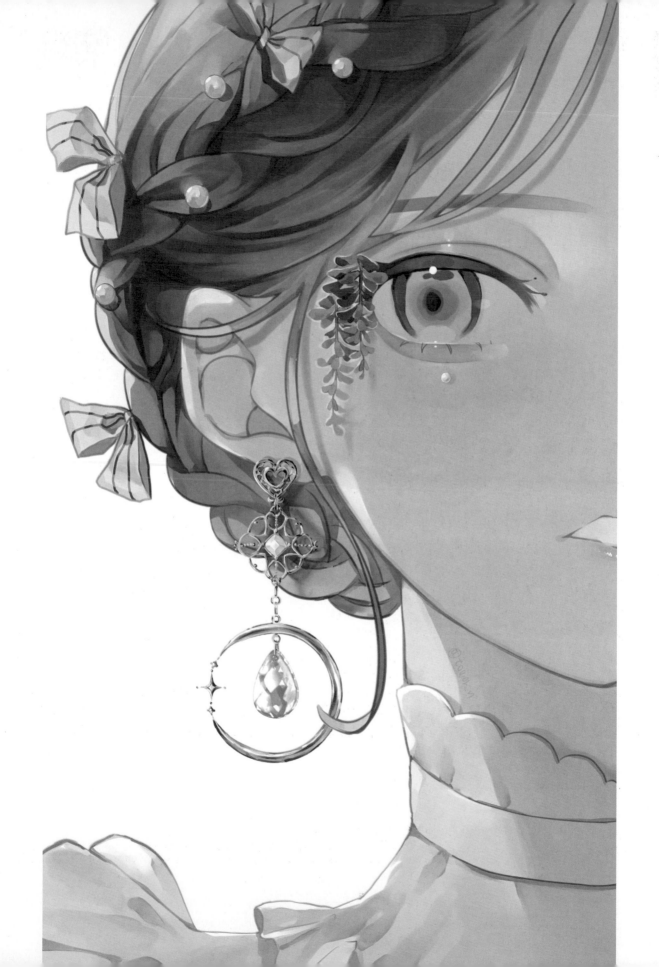

ノーコピーライトガール NOCOPYRIGHT GIRL

Twitter nocopyrightgirl **Instagram** harunonioikaze **URL** fromtheasia.com/illustration/nocopyrightgirl
E-MAIL nocopyrights2687@gmail.com
TOOL Photoshop CC / Wacom Intuos Pro 數位繪圖板 / 水彩

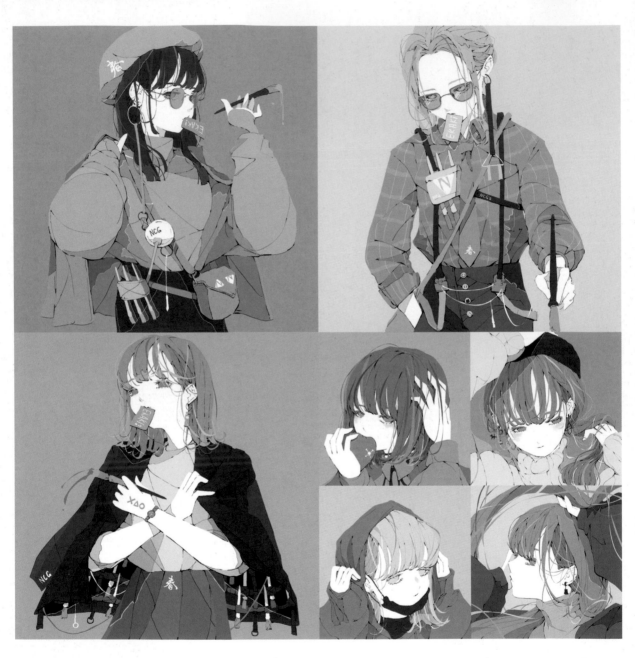

PROFILE 這裡是無版權插畫圖庫®「Nocopyright Girl（無版權女孩）」，畫這些插畫的作者名字叫做「春」。

COMMENT 這個系列是「Nocopyright Girl（無版權女孩）」，所以我畫的幾乎都是女孩。我會先假設要畫的女孩是存在的，然後依照主題所需的情境，思考要畫什麼樣的表情。我的作品特徵是會用多種顏色上色，營造出多變的色彩。今後我會繼續沿用這個系列的世界觀，希望畫出各種不同視角的價值觀。

1「モード系描きコーデ。（暫譯：流行黑白風穿搭圖。）」Personal Work／2021
2「トラッド系描きコーデ。（暫譯：英倫風穿搭圖。）」Personal Work／2021
3「コンサバ系隠れ絵描きコーデ。（暫譯：優雅風的神祕繪師穿搭圖。）」Personal Work／2021
4「令和版グリム童話。（暫譯：令和版格林童話系列。）」Personal Work／2021
5「ストリート系描きコーデ。（暫譯：街頭風的繪師穿搭圖。）」Personal Work／2021
※編註：「Nocopyright Girl（無版權女孩／NCG）」系列是作者創作的⋯⋯

1	2	
3	4	5

野ノ宮いと NONOMIYA Ito

Twitter　NNmy_Itp0　　Instagram　—　　URL　—

E-MAIL　aitoshi_0809@yahoo.co.jp

TOOL　CLIP STUDIO PAINT PRO / Wacom Cintiq 16 數位繪圖螢幕

NONOMIYA Ito

PROFILE　　2018年開始創作，是一位插畫家／漫畫家。

COMMENT　　我把自己喜歡的世界觀畫成插畫，雖然老是畫一些青春期的男生，但是如果遇到讓我覺得「好喜歡！」的女孩，我也很喜歡畫她們，並且讓她們穿上我想要的服裝。我作品的特徵應該是畫風的「細膩」吧。今後我會繼續插畫家本業的工作，同時在插畫上追求新的視角和表現手法。

	2	
1		4
	3	

1 「A Magical World2」Personal Work／2019　2 「無題」Personal Work／2021

3 「SECRET ANGEL」Personal Work／2020

4 「無題」《Rutile》2021年7月號掛畫用插畫／2021／幻冬社Comics©野ノ宮いと／幻冬社Comics

芳賀あきな　HAGA Akina

Twitter　t0_1　　Instagram　akina_haga　　URL　haga18.tumblr.com
E-MAIL　oz_1018@icloud.com
TOOL　自動鉛筆／不透明壓克力顏料

HAGA Akina

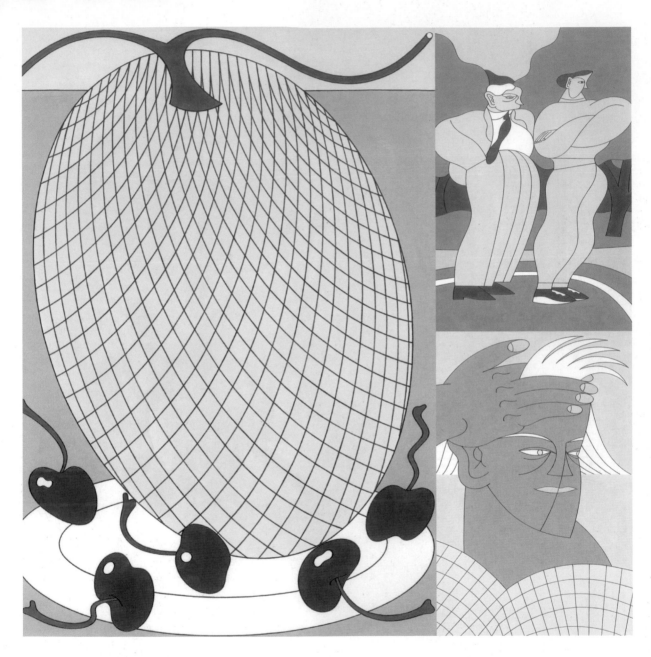

PROFILE　擅長用簡單的線條和色塊描繪人物及風景。畢業於桑澤設計研究所視覺設計系，曾經參加「HB Gallery」的插畫大賽「HB WORK vol.2」並獲得「川名潤評審獎」。曾參與許多插畫工作，包括東京藝術劇場「朗讀『東京』」第6屆的海報插畫、舞台藝術節「Festival／Tokyo」的logo及主視覺設計、神樂坂的哈密瓜甜點專賣店「果房 哈密瓜與浪漫」店內動畫與1週年紀念活動用插畫，其他還有書籍的裝幀插畫與內頁插畫等。

COMMENT　我創作時會特別注意線條和色塊看起來舒不舒服、有沒有節奏感。我插畫的主題基本上都是日常生活的延伸，像是那些看起來無關緊要的場景或物品。我會透過線條與色彩的平衡、詮釋出不同的視角等表現手法，希望看的人會有奇特和爽朗的感覺。今後不論是哪一種媒體的工作，我都想要挑戰看看。此外我也想自己做那種可以拿在手上看的海報或手冊，另外也想探索動畫的表現技法。

1 「メロンとチェリー（暫譯：哈密瓜與櫻桃）」Personal Work／2021　2 「並んで立つ（暫譯：排排站）」Personal Work／2020
3 「前髮を持ち上げる（暫譯：掀起瀏海）」Personal Work／2020　4 「走る（暫譯：奔跑）」Personal Work／2021
5 「スープを飲む（暫譯：喝湯）」Personal Work／2021

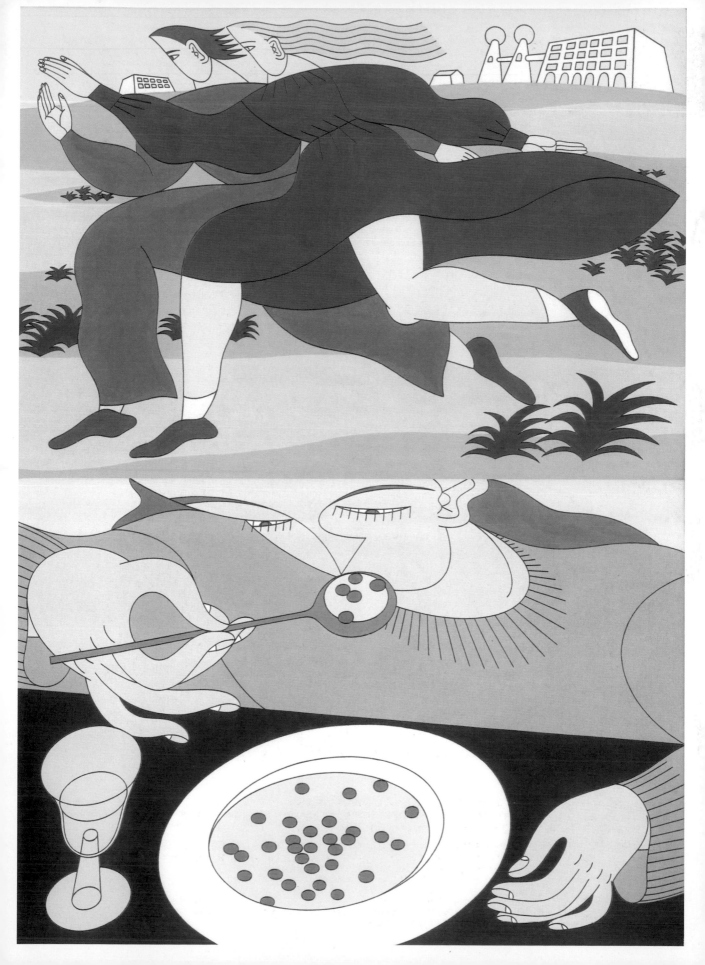

はくいきしろい HAKUIKISIROI

HAKUIKISIROI

Twitter　hakuikisiroi　　Instagram　hakuikisiroi　　URL　—
E-MAIL　—
TOOL　不透明壓克力顏料／壓克力輔助劑

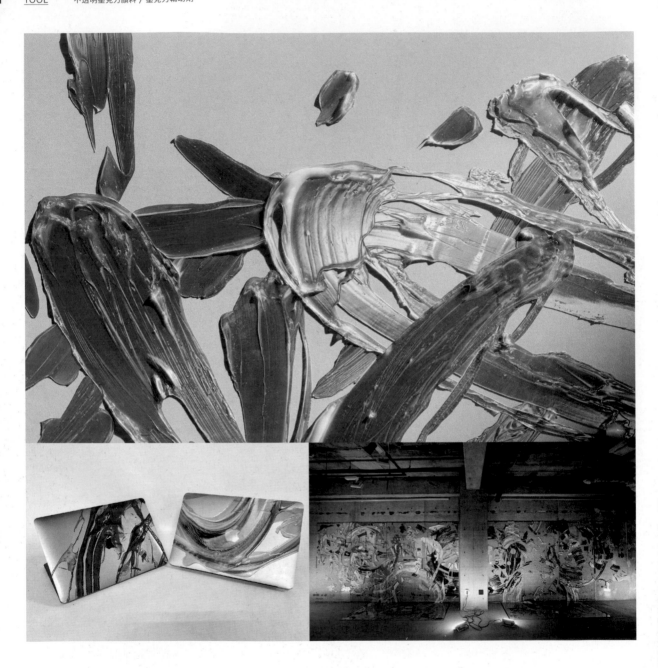

PROFILE　很多人會購買我設計的貼紙，然後把藝術作品剪下來，貼在他們的物品上面，我覺得這種行為就像是某種創作者與鑑賞者的共犯行為，並且當作我的創作概念。我展出的貼紙都可以被鑑賞者裁剪、秤重、購買，最後貼在鑑賞者的所有物上面，這是參與型的作品。我在展覽期間也會持續更換作品。

COMMENT　我的創作概念是從數位資訊獲得靈感，這些概念透過我的身體而創作成在實體世界中具有質量的作品，所以只要不是作為商業用途，除了實體作品外，我作品的圖像都允許大家自由使用。在創作技法上，我用的是和全世界創作者相同的畫法，差別只在於選用不同的載體、素材、筆觸，以及如何表現概念。就我而言，我就是透過鑑賞者對作品的裁剪和拼貼，將創作者的風格捨棄，蛻變成獨特性更高的作品。

```
1
2   3      4
```

1「無題」Personal Work／2020　2「無題」Personal Work／2021
3「TOKYO」Personal Work／2021　4「THE SHIBUYA SOUVENIR STORE」Personal Work／2020

はなぶし HANABUSHI

Twitter　hanabushi_　　　Instagram　hanabushi_

URL　www.youtube.com/channel/UCVditot9A8REGHSYzvguYow

E-MAIL　—

TOOL　CLIP STUDIO PAINT PRO / Procreate / iPad Pro / 鉛筆

PROFILE　插畫家、動畫師。曾擔任東映動畫的動畫師，因此曾參與眾多動畫作品，目前從事動畫的角色設計、作畫監督等工作。動作場景特別受到好評，因此曾參與過許多知名場景的製作。曾為日本樂團「ずっと真夜中でいいのに。/ ZUTOMAYO（永遠是深夜有多好）」的單曲《お勉強しといてよ（先去讀書吧）》、《暗く黒く（又暗又黑）》製作MV動畫，拓展了動畫粉絲以外的知名度，並且廣受好評。2019年發行創作集《KUNG-FU-PIGGY-ONE》，2021年舉辦首場個展「Piggy One～來來回回～」。

COMMENT　去年我都是用全程電繪的方式來製作動畫和插畫，今年我回歸初衷，改用鉛筆畫線稿，然後直接完成插畫。我果然還是喜歡鉛筆的筆觸，希望有一天也能製作出一部這種畫風的動畫。

hmng HAMINGU

Twitter　hamident83hami　　Instagram　hamident83hami　　URL　hmng.works

E-MAIL　hmng083@gmail.com

TOOL　CLIP STUDIO PAINT PRO / iPad Pro

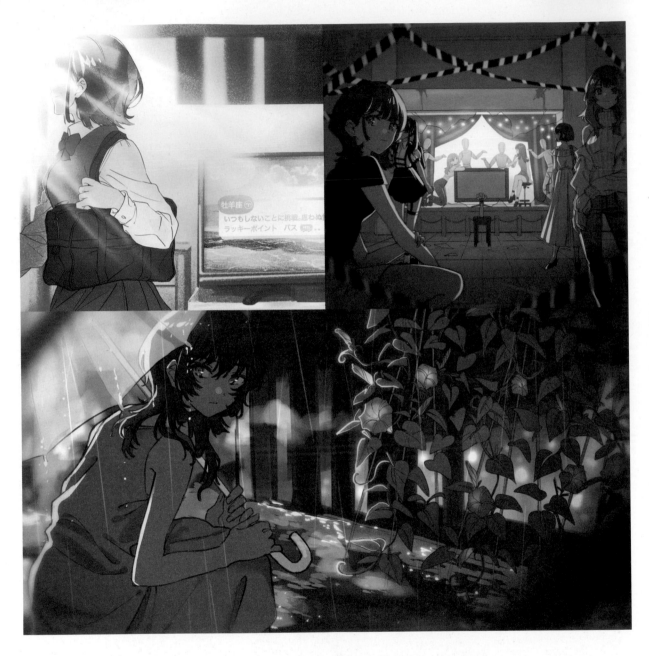

PROFILE　動畫師、插畫家。曾在動畫製作公司「TRIGGER（扳機社）」擔任電視動畫師，2021年2月起轉換跑道成為個人創作者，主要為藝人製作MV和專輯包裝。擅長描繪女孩的感情世界，代表作有雙人音樂團體「YOASOBI」的《もう少しだけ（暫譯：再一點就好）》專輯封套，其他還有「HOWL BE QUIET」樂團、虛擬偶像「湊阿庫婭（Minato Aqua）」的MV等。

COMMENT　我很喜歡描繪感情世界，我會用心畫出彷彿可以感受到濕度的空氣感，並且會努力營造逼真度，讓主角就像真的存在於某處的有點特別的女孩。我的作品特徵應該是色調、光線和刻意營造的質感，另外我很喜歡畫雨景和夜景，常常畫這類的場景。今後我想繼續透過插畫拓展音樂和時尚方面的工作，也想試著幫主題咖啡廳和偶像設計周邊商品。

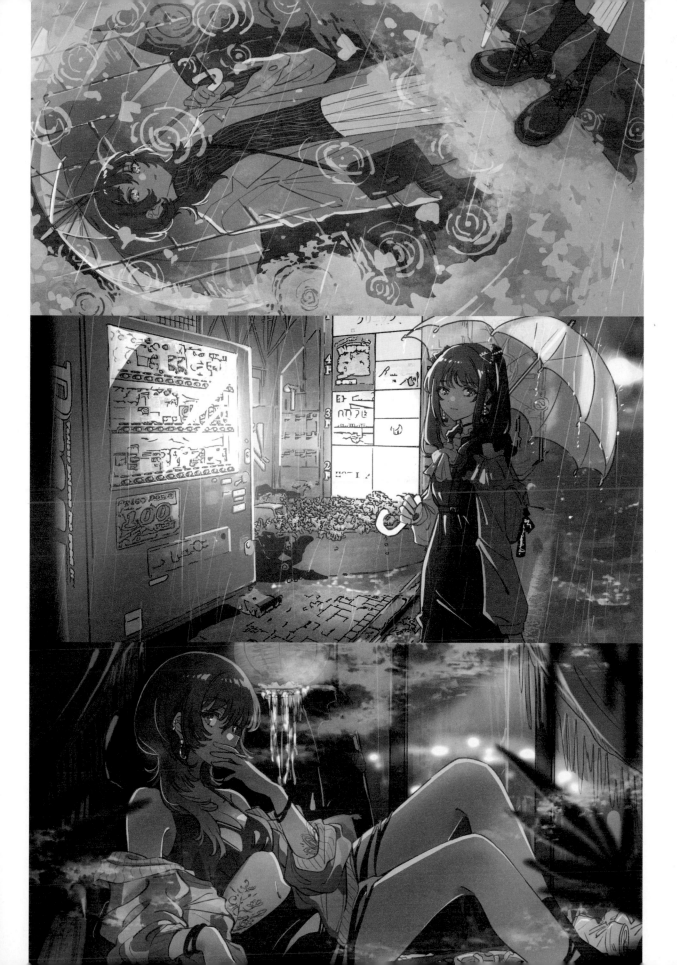

はむねずこ HAMUNEZUKO

Twitter	nezukonezu32
Instagram	hamunezuko32
URL	—
E-MAIL	hamunezuko@gmail.com
TOOL	ibis Paint X / iPad Pro

HAMUNEZUKO

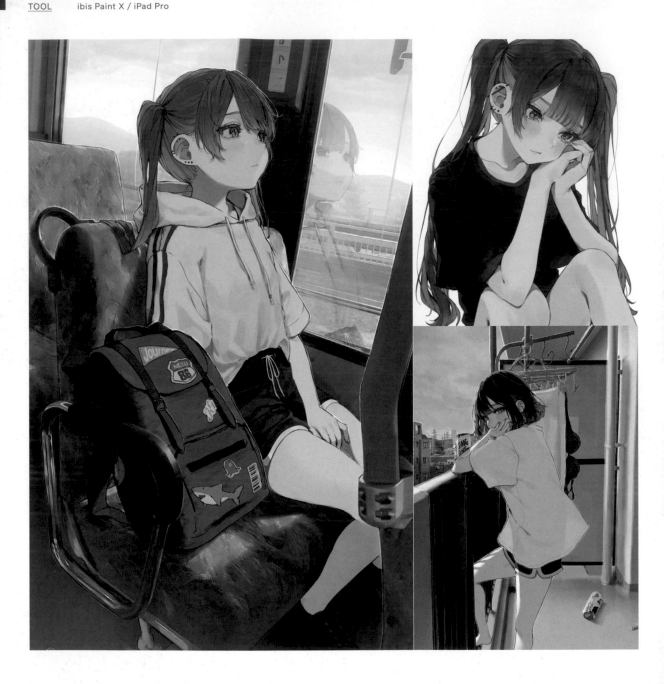

PROFILE 來自千葉縣，也住在千葉縣。作品以描繪女孩的插畫為主。喜歡帶點陰鬱、具有陰暗面的情境。

COMMENT 我畫畫時最講究的是情境、人物的表情和動作，喜歡畫好像隨處可見的風景和懶洋洋的動作。我的作品特徵是人物的相貌、用色和情境。例如我常畫外眼角上翹的眼睛、常用有點混濁的色調、喜歡畫看起來很逼真的場景……等。今後如果能接到電玩、書籍、廣告等各種類型的工作，我會很開心的。

	2	**4**
1	**3**	**5**

1「行くアテなんてないけど（暫譯：根本無處可去）」Personal Work／2021　**2**「怒ってる…？（暫譯：生氣了…？）」Personal Work／2021
3「今なら空、飛べるかな（暫譯：現在的話，或許可以飛上天空吧？）」Personal Work／2021
4「君と見た星を探す（暫譯：尋找和你一起看過的星星）」Personal Work／2021　**5**「今の気分は…（暫譯：現在的心情是…）」pib 插畫網站主視覺插畫／2021

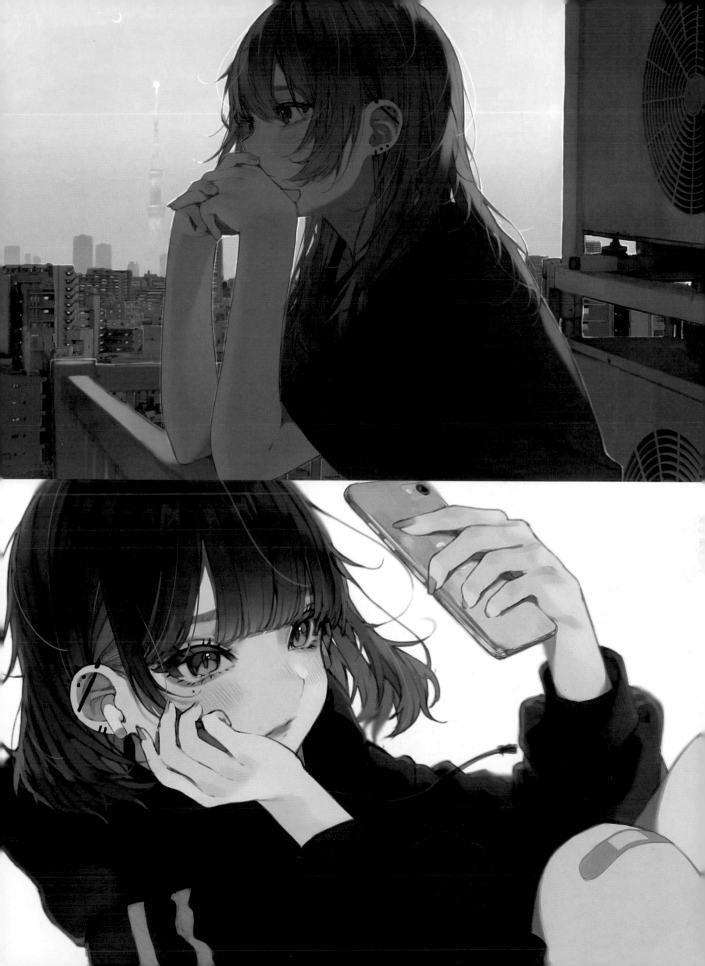

はらわたちゅん子 HARAWATA Chunko

Twitter chung_kang Instagram chung_kang.0302 URL lit.link/chungxkang
E-MAIL chung-kang@hotmail.co.jp
TOOL Photoshop CC / Illustrator CC / Wacom One 數位繪圖螢幕

我是從異國街頭的喧囂和日本的巷弄得到靈感，並且在插畫中融合字體排印學（Typography），做出霓虹燈招牌風格的插畫作品。

我的目標是用霓虹燈招牌的風格，表現出香港、台灣、韓國、日本等東亞地區夜裡特有的熱鬧、凌亂、濕黏、雜亂無章感，我會努力模擬真正的霓虹燈管所具有的華麗與寂寥感。今後如果我的插畫能出現在 MV 之類的動畫作品裡，或是做成光雕投影的話，一定會很好玩。個人創作方面，我很想去這些讓我得到諸多靈感的地方實際走訪，希望能製作出解析度更高的作品。

potg PIOTEGU

Twitter potg333 **Instagram** — **URL** www.pixiv.net/users/62834074
E-MAIL potgworkz333@gmail.com
TOOL CLIP STUDIO PAINT PRO / Wacom Cintiq 16 數位繪圖螢幕

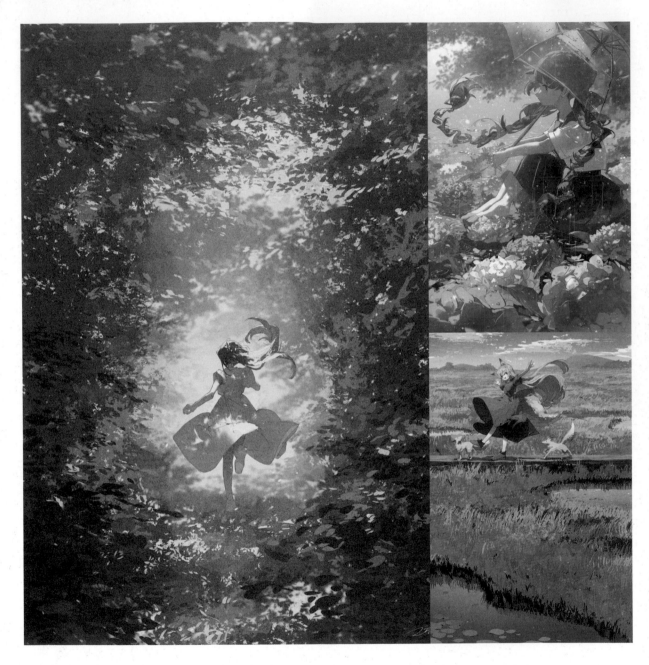

PROFILE 我是住在小鄉村的小角落的插畫家，喜歡看風景、攝取脂肪和糖分，還有和家人一起出去玩。偶爾會畫4格漫畫。

COMMENT 我會實際走到戶外去觀察那些被陽光照射的花草還有天空流轉的變化，用自己的肌膚記住風和溫度的觸感，然後去畫出來。我的作品特徵應該是我的用色、空氣感、氣氛，還有脫離現實的頭髮長度和飛揚方式吧。目前的我總之就是想做各種工作，不拘類別。尤其是書籍裝幀插畫、專輯包裝、動畫和影片等，如果是可以和很多人一起共事、一起挑戰的工作，我會很開心的。

2	
1	4
3	

1「ばいばい夏（暫譯：掰掰夏天）」Personal Work／2021 2「紫陽花の季節（暫譯：繡球花的季節）」Personal Work／2021
3「草紅葉*」Personal Work／2021 4「斜陽」Personal Work／2021
※編註：「草紅葉」是指秋季某些地區的草原會如楓葉般轉紅的情形，例如日本群馬縣、栃木、福島三縣邊境的「尾瀨原」就有這樣的景色。

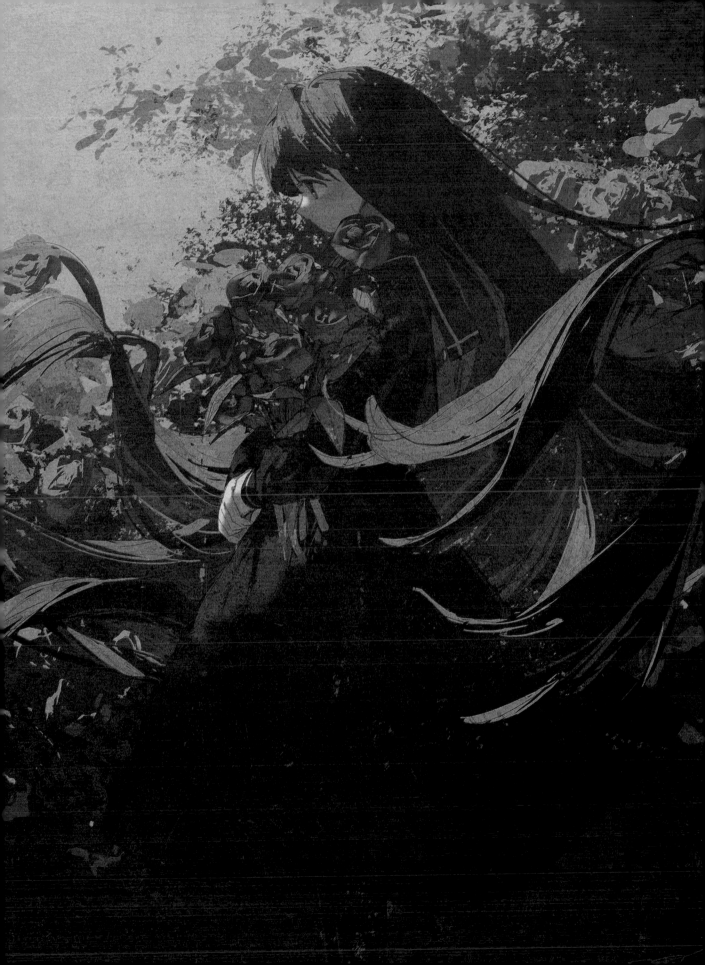

日菜乃 HINANO

Twitter TrmrKrkr_hinano Instagram trym_hinano URL —
E-MAIL trym.hinano@gmail.com
TOOL Procreate / iPad Pro

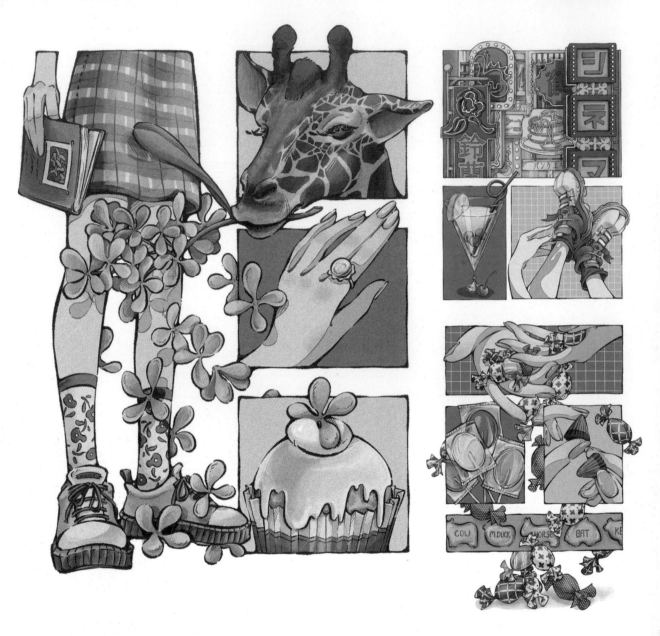

PROFILE

COMMENT

插畫家，畢業於武藏野美術大學，現居埼玉縣。喜歡把會感到懷念的瞬間擷取下來並畫成插畫。

我畫畫時會用心描繪出美麗又有強弱變化的曲線，我喜歡溫暖的色調，會盡量在某些部分加入紅色。我的插畫風格是會用截圖般的視角，將許多復古又可愛的東西拼貼在一起。我特別喜歡手的曲線，因此常常在畫面中加入這個主題。我喜歡想像各種不同的世界觀，除了書籍、CD、包裝設計等插畫工作之外，我也想挑戰短篇漫畫、動畫等各類型的創作。

1「若葉とお日様色（暫譯：嫩葉和太陽公公的顏色）」Personal Work／2021 2「NEON（暫譯：霓虹燈）」Personal Work／2021
3「疲れた時には甘いものを（暫譯：累的時候要吃點甜食）」Personal Work／2021 4「cobalt blue（暫譯：鈷藍色）」Personal Work／2021

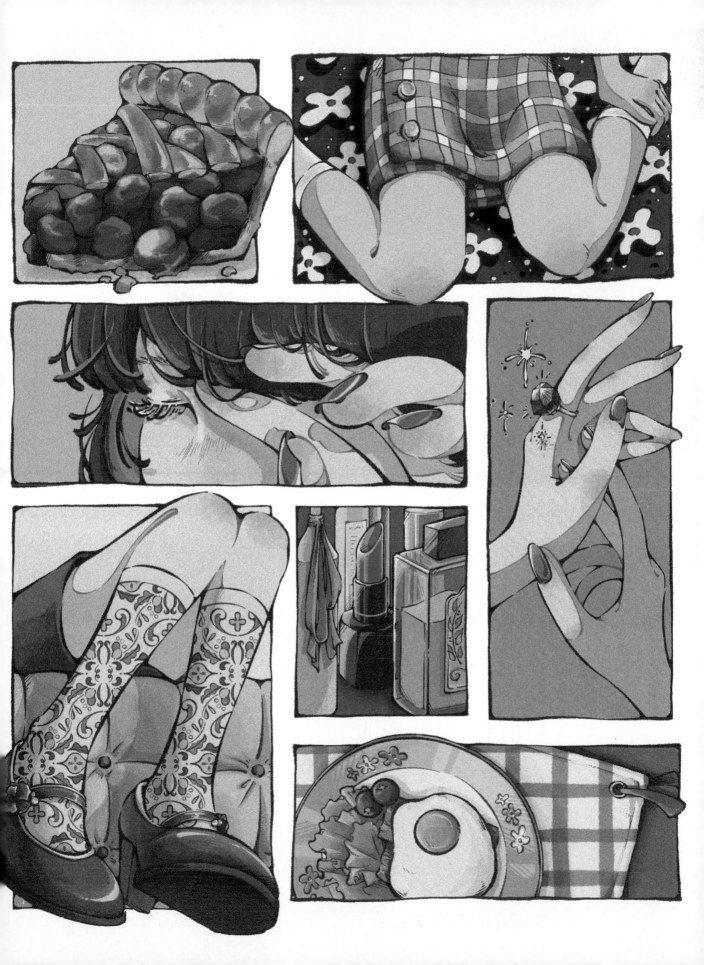

びびぽ BIBIPO

Twitter bibito_po **Instagram** bibito_po **URL** potofu.me/bibipo

E-MAIL bibitoki@gmail.com

TOOL Procreate / Photoshop CC / SAI / iPad Pro / Wacom Intuos Pro 數位繪圖板

BIBIPO

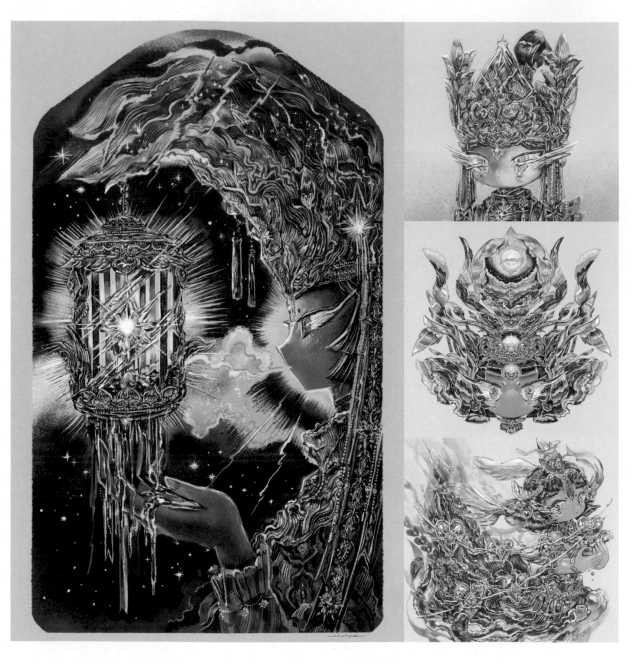

PROFILE 現居奈良縣，目前正在大學裡學插畫，作品主要都發表在社群網站上。喜歡鎌倉時代。

COMMENT 我畫畫時追求的是要讓看到的人內心產生好的感覺。我很喜歡藍色，會用心選出好看的藍色來畫。我認為我的插畫風格就是會用我喜歡的藍色當主色，以及看起來有點寂寥的氣氛，還有閃亮亮的眼睛和飾品，我畫的主題大多是來自我從鎌倉時代的美術作品得到的靈感。今後我希望能畫出自己追求的傑作，還有能打動人心的作品。未來如果我的作品能幫助大家用來美化重要的物品或事物，那就太好了。

```
      2
1   3    5
      4
```

1「よきあかり（暫譯：良好的光芒）」Personal Work／2021　2「はな（暫譯：花）」Personal Work／2021
3「さとる（暫譯：頓悟）」Personal Work／2021　4「あい（暫譯：愛）」Personal Work／2021　5「ゆめ（暫譯：夢）」Personal Work／2021

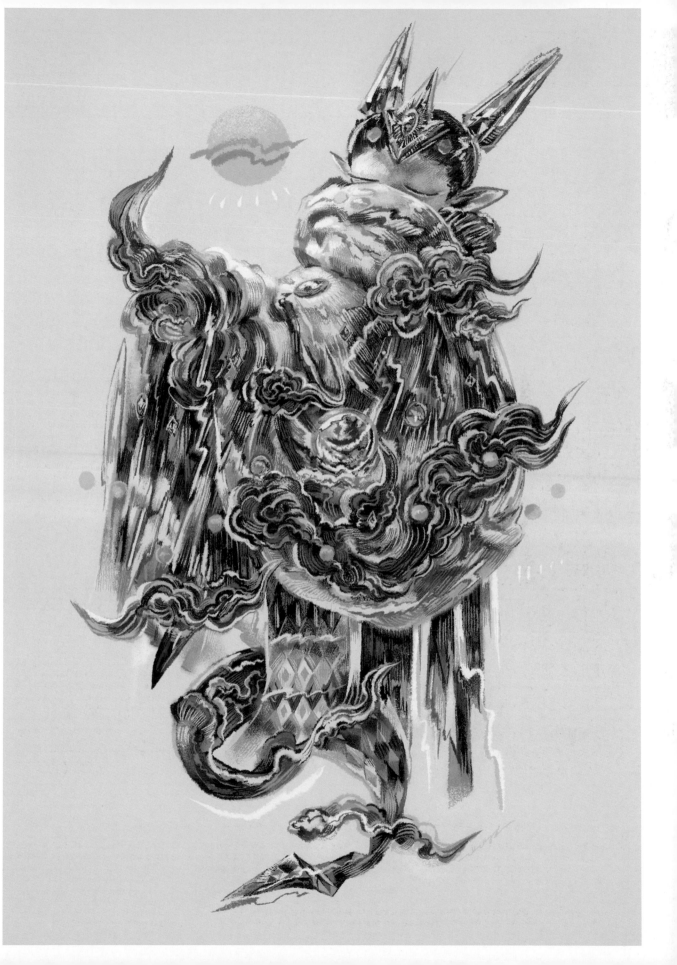

100年 HYAKUNEN

Twitter letsfinalanswer Instagram letsfinalanswer URL —
E-MAIL nazequestion1@gmail.com
TOOL SAI / WACOM Bamboo Pen 數位繪圖板

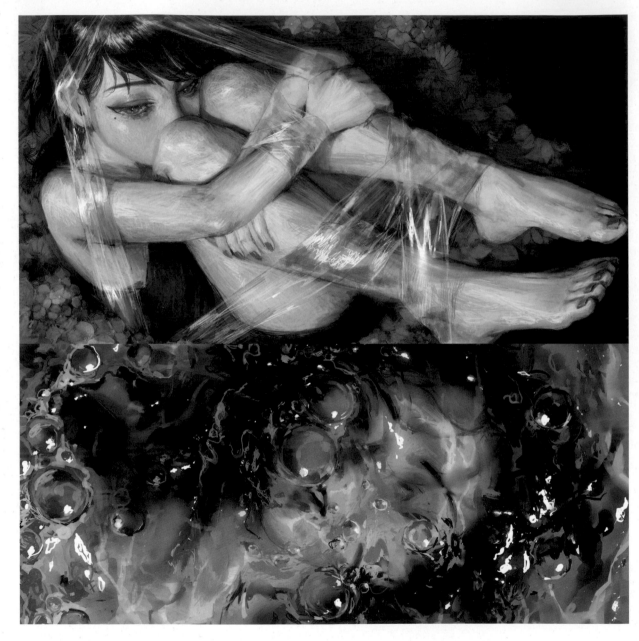

PROFILE 2001年生，在創作中融合插畫和傳統繪畫的元素並探索新的表現手法，目前正在探索粉紅色的表現方式。

COMMENT 雖然要看是畫什麼主題，但我畫畫時都很講究空氣感、溫度和濕度這類的東西。雖然說講究，但我並不是有具體的規則，而是我會一直不停地畫下去，直到我感到滿意為止，而這幾個條件對我來說都是很重要的。我作品特徵是「如插畫般的變形輪廓和如傳統繪畫般的筆觸」，我常在畫面中同時讓兩種相反元素共存，例如「細緻和潦草」、「可愛和陰沉」等。我一直很想和其他領域的藝術家合作，雖然插畫（繪畫）、音樂、雕塑、時尚等都是各自不同的領域，也都各自獨立，但既然世上有這麼多的跨界作品，就說明跨界作品有多麼吸引人。

1
2 3

1「默」Personal Work／2021
2「海は壊れる（暫譯：破裂的海）」Personal Work／2021
3「melt pink（暫譯：融化的粉紅色）」Personal Work／2021

ひるね坊 HIRUNEBOU

Twitter　Zzz_HB　　Instagram　—　　URL　　www.pixiv.net/users/451217
E-MAIL　HB_zzz@outlook.jp
TOOL　Krita / GAOMON PD2200 數位繪圖螢幕

HIRUNEBOU

PROFILE　來自廣島縣，也住在廣島縣。在 Twitter 和 Pixiv 網站發表插畫，目標是畫出可愛的插畫角色，同時也想描繪出能讓角色的存在感更有說服力的空間，如果兩者都能達成就太好了。平常散步時在路邊看到的各種生物，或是去百元商店、家居中心買到的植物，都能讓我感到療癒，我就這樣一邊尋求著療癒自己的事物一邊畫著畫。

COMMENT　日常生活中有很多事物常常會因為習慣了而被忽視，一旦沒有了它們又會感到寂寞，我想要把這些事物盡量畫下來。我的插畫主題大部分是少年，我想表現他們身上的稚氣和懷舊的感覺，如果大家看了以後能想起過去早已遺忘的那種感覺，那就太好了。最近我也在挑戰畫虛構的世界還有製作動畫，希望能提升自己的能力，去參與各種不同類型的工作。

```
1   2
    3   4
```

1「5:30 PM」Personal Work／2021　2「築34年（暫譯：屋齡34年）」Personal Work／2021
3「1K（暫譯：只有1個廚房的房屋格局）」Personal Work／2021　4「5:30 AM」Personal Work／2021

FUJIOKA Shiori

藤岡詩織 FUJIOKA Shiori

Twitter　fujioka00　　Instagram　fujiokashiori　　URL　tis-home.com/Shiori-Fujioka

E-MAIL　rooppua@gmail.com

TOOL　水彩 / Photoshop CC

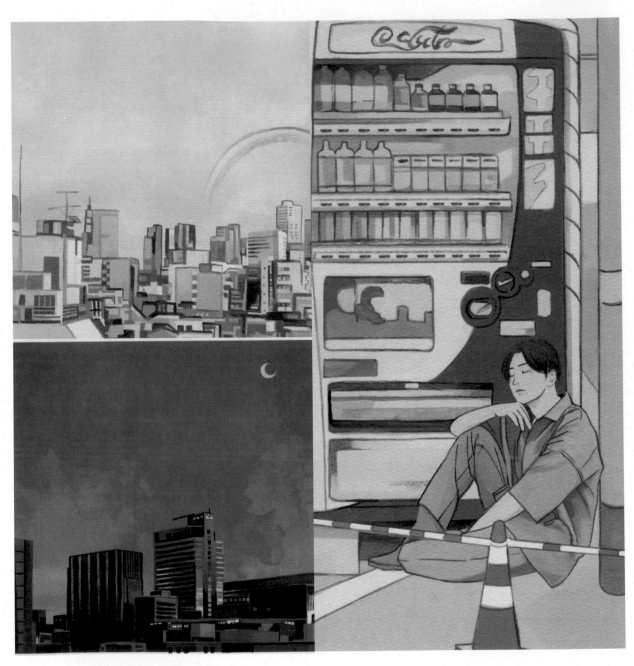

PROFILE　1989年生，畢業於桑澤設計研究所，「MJ Illustrations」插畫學校第16屆畢業生。目前是插畫家，主要從事書籍裝幀插畫、內頁插畫之類的工作。得獎經歷豐富，2015年參加「HB Gallery」舉辦的插畫大賽「HB File Competition Vol.26」獲「仲條正義評審獎」、2016年參加「第4屆東京裝幀插畫獎」獲「特種東海製紙獎」，並且入圍2017年及2018年的「第15屆及第16屆TIS公募展」。

COMMENT　在不斷變化的時代裡，我追隨著不會隨時代改變的情感（emotional），因此會努力畫出具有懷舊感的色彩和帶點透明感的藍色。今後我想要挑戰廣告插畫和以人為主的插畫工作。

1　2　3　4

1「いつもの日（暫譯：平常的一天）」Personal Work／2020　2「これから（暫譯：接下来）」Personal Work／2020
3「自販機（暫譯：自動販賣機）」Personal Work／2021　4「青（暫譯：藍色）」Personal Work／2021

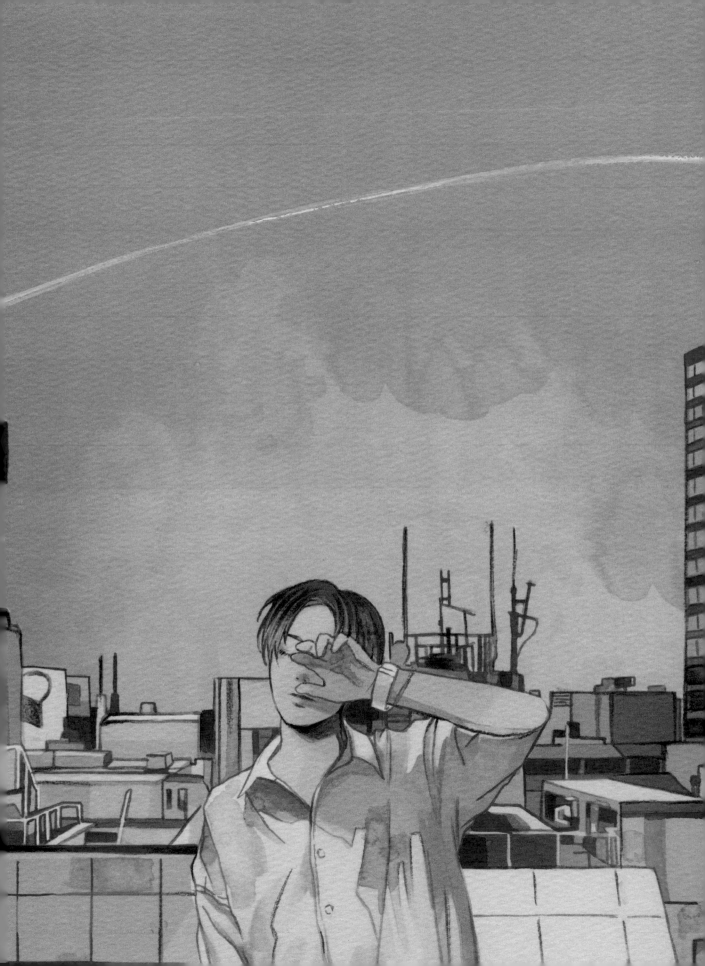

Bekuko

Twitter	mdmd_114	Instagram	bekuko_1025	URL	—

E-MAIL　bekuko278@gmail.com

TOOL　ibis Paint X / iPhone XR

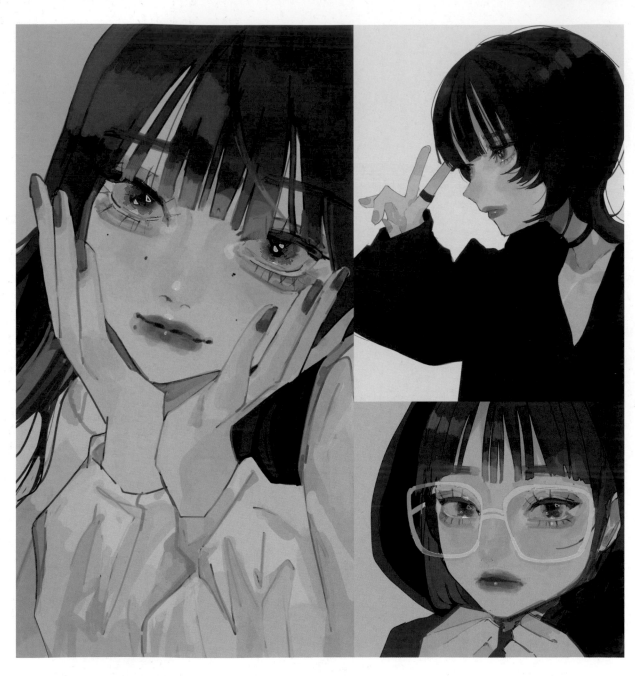

PROFILE　插畫家，2017年開始創作插畫。

COMMENT　我常畫的主題是追隨流行的女孩，而且我喜歡畫表情有點陰暗的女孩，所以臉部就是我最重視的部分。另外我也很重視每次隨性畫出來的線條，比起那些穩定不變的線，我更想保留這種偶然產生的線條，我覺得這會讓插畫作品更有自己的個性。今後除了插畫，我也想要挑戰製作動畫，我想試著讓自己的插畫動起來，這樣一來一定會有更豐富的表現方式。

1	2	4
	3	

1「乙女革命（暫譯：少女革命）」Personal Work／2021　2「wolf」Personal Work／2021
3「洗朱※（暫譯：洗朱色）」Personal Work／2021　4「ワルでいようや（暫譯：當個惡女吧）」Personal Work／2021
※編註：「洗朱」是日本傳統色之一，顏色類似磚紅色，色碼為#D0826C，RGB值為（208, 130, 108）。

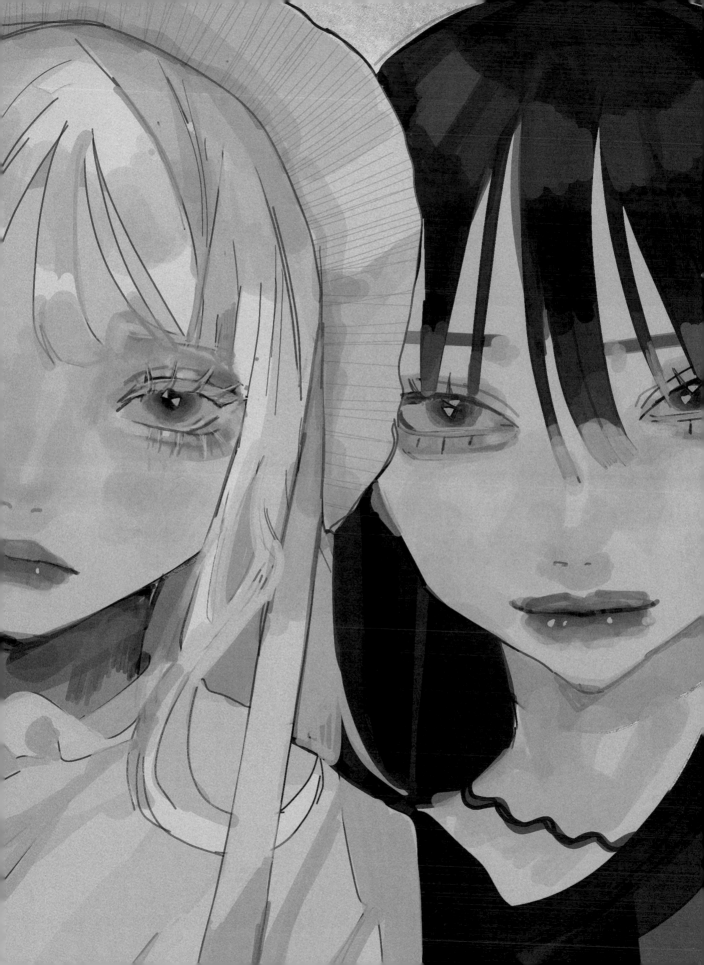

HOJI

Twitter　HOooooZY　　Instagram　—　　URL　　www.pixiv.net/users/19133926

E-MAIL　　hooooooooji9999@gmail.com

TOOL　　CLIP STUDIO PAINT PRO / Blender / HUION KAMVAS PRO 24 數位繪圖螢幕

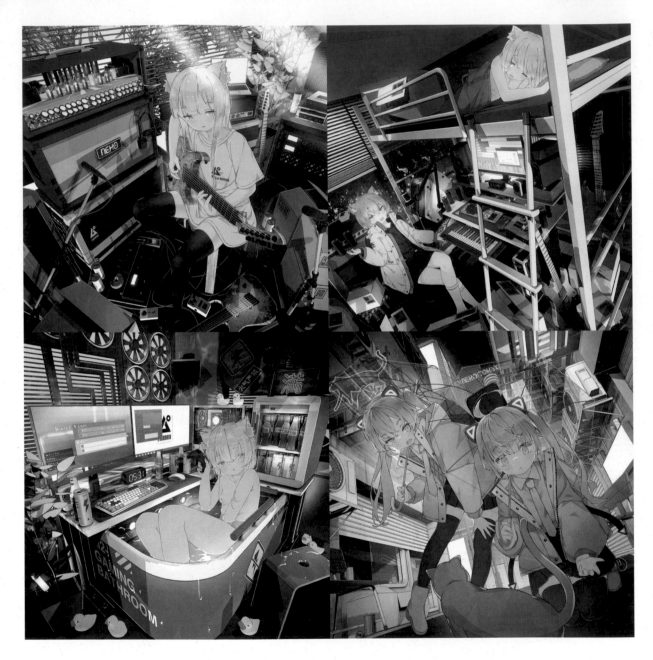

PROFILE　　上班族兼插畫家，也當過吉他手和音響工程師（Sound Engineer）。

COMMENT　　我畫畫時最講究的是要清楚傳達我想表達的概念、主題、世界觀和情境。我會以自己在現實世界中的經驗和理解為出發點，思考「這個角色會怎麼使用那個東西呢？」，再去選擇及建構背景的主題，這樣就可以插畫中的世界觀更有說服力。我的作品特徵是喜歡科幻與科技風的世界觀和角色設計，技術方面的特徵則是我會用3D的CG圖當作背景，並且在畫面中加入大量的多重光源效果，這是光用手繪比較難完成的，我特別喜歡運用這些手法來營造出透明感和銳利感的畫面。未來我希望可以接到包含背景的單張插畫委託，此外我也想嘗試角色設計方面的工作。

1　2　　5

3　4　　6

1 「The Morning Jam（暫譯：早上要聽的歌）」Personal Work／2020

2 「"うるさい…ヘッドホンでできないの…？" "そこ私のベッドでしょ"（暫譯："吵死了…妳不能戴耳機彈嗎…？" "妳睡的是我的床吧？"）」Personal Work／2020

3 「電気風呂（暫譯：電動浴缸）」Personal Work／2020　4 「Neko Hacker II：Stray／Neko Hacker」CD封套／2021／Neko Hacker

5 「Good Morning」Personal Work／2021　6 「秘密基地」Personal Work／2021

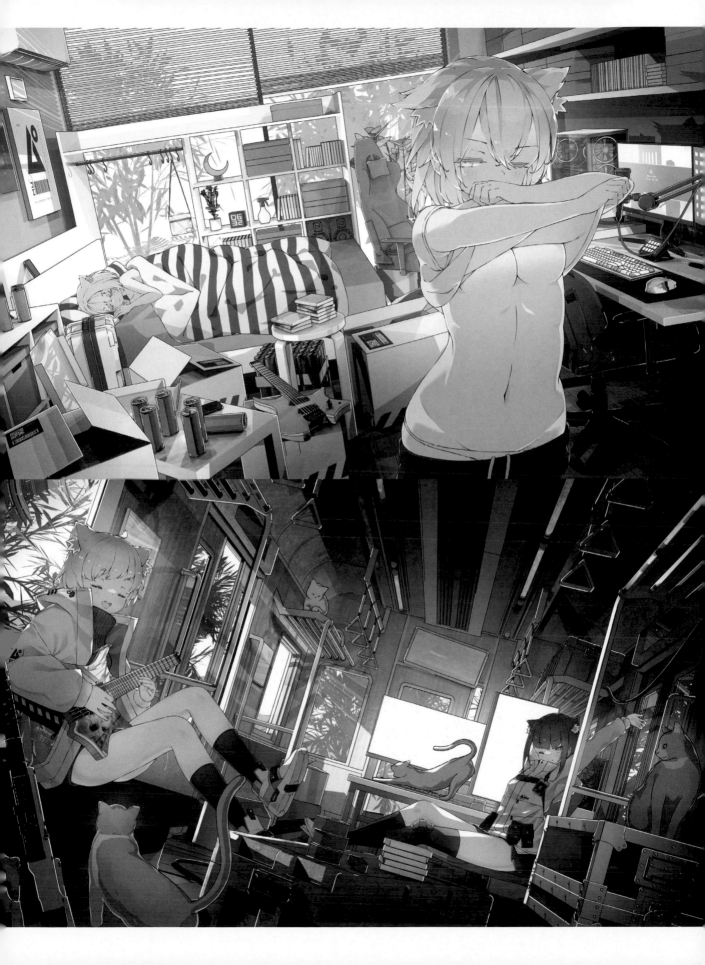

まかろんK MACARON Kei

| **Twitter** | macaronk1120 | **Instagram** | _macaronk | **URL** | r.goope.jp/macaronk |

E-MAIL macaronk1120@gmail.com

TOOL CLIP STUDIO PAINT PRO / Photoshop CC / Wacom Cintiq 13HD 數位繪圖螢幕

MACARON Kei

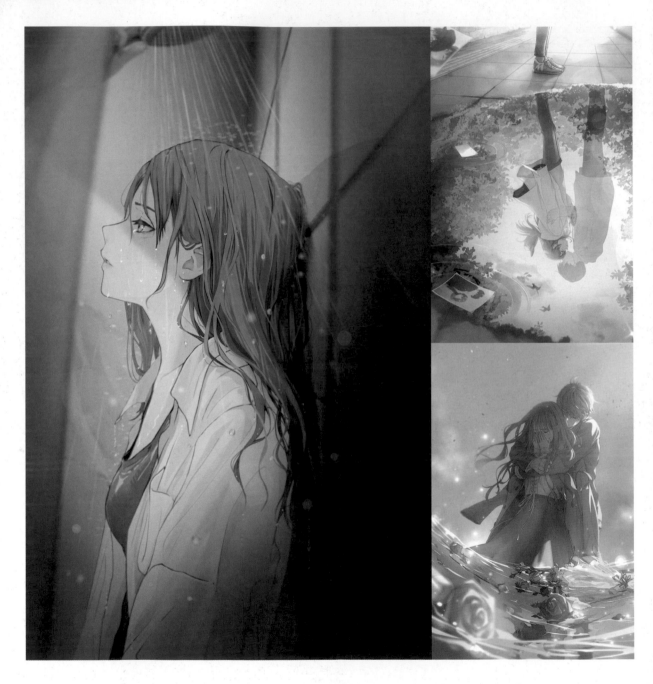

PROFILE 現居東京都的插畫家，主要在Twitter發表創作，目前從事歌曲MV、專輯包裝插畫、書籍裝幀插畫等工作。

COMMENT 我的目標是畫出具有故事性的插畫，我會努力透過我的畫來傳達，讓登場人物的姿態、個性、表情、服裝和動作都好像是真的生活在那個世界的人一樣。我喜歡擷取動畫電影裡的一個場景來認真描繪，這應該是我的作品特徵，我會透過光影來表現人物的情感與所在的情境。我的目標是畫出可以讓觀眾投射感情的插畫作品，因此我想繼續提升自己的表現力。我相信自己的插畫還有更多可以發揮之處，如果有機會能挑戰各種工作的話，我會很開心的。

<table>
<tr><td rowspan="3">1</td><td>2</td><td rowspan="3">4</td></tr>
<tr><td>3</td></tr>
</table>

1「私、何を間違えちゃったんだろう？（暫譯：我，是哪裡做錯了嗎？）」Personal Work／2021
2「私の時間止まったまま（暫譯：我的時間還停留在過去）」Personal Work／2020
3「思いは届かなかったけど（暫譯：雖然無法傳達我的心意）」Personal Work／2020
4「キミに振り回されっぱなし（暫譯：一直都被妳耍得團團轉）」Personal Work／2020

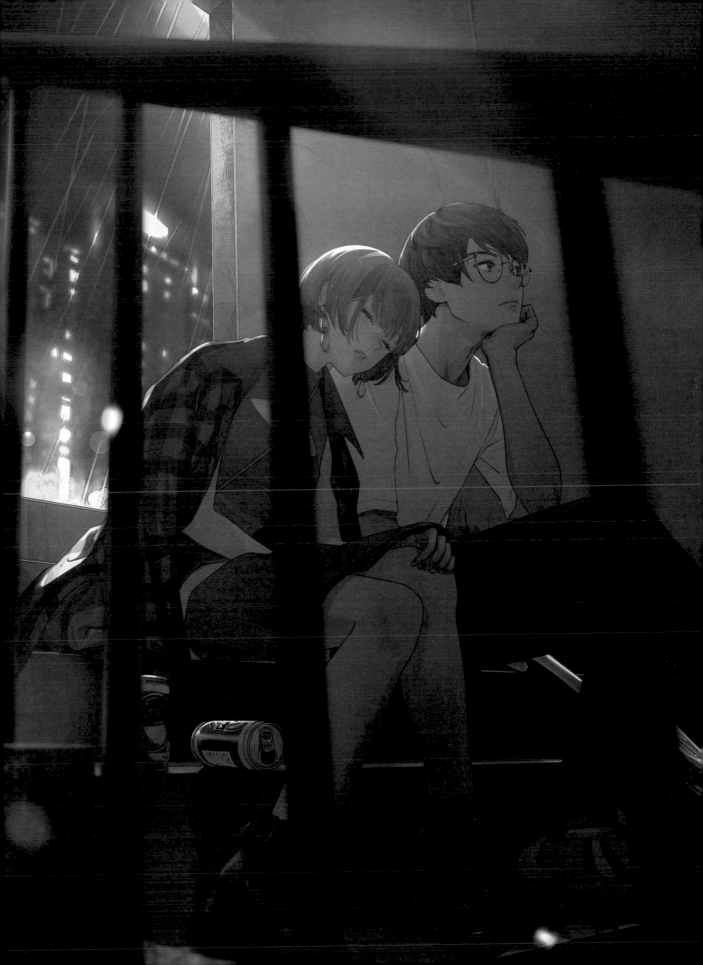

mashu

Twitter mu_mashu Instagram mu_mashu URL mumashu.tumblr.com
E-MAIL mumashu12@gmail.com
TOOL CLIP STUDIO PAINT PRO / Photoshop CC / iPad Pro

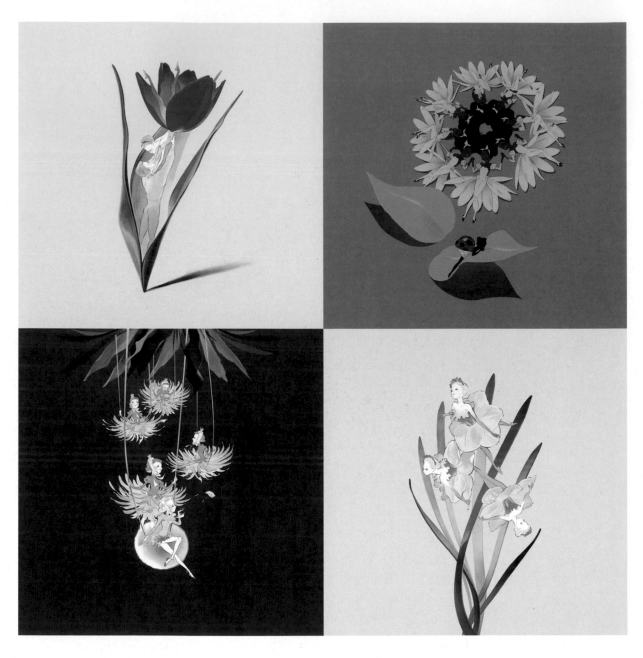

PROFILE 現居關東地區，是個喜歡畫畫的設計師。把日常生活中感到愉悅、快樂的事物畫下來。

COMMENT 我會發揮自己身為設計師的經驗，用心整理一些吸引人的點子，透過配色與構圖的平衡，製作成作品。2020年的時候，我因為新冠肺炎的疫情嚴重而一直待在家中，因此開始在社群網站上連載作品，例如「在家發現的化石圖鑑」，用水族館x罐頭當作主題的「水族館系列」、「點心系列」、「花x舞孃系列」等，我想把這些日常生活中微不足道的小事或小東西，畫成令人感到「愉悅、快樂」的插畫作品。今後我想嘗試書籍裝幀插畫、繪本以及商品包裝插畫的設計，為了拓展工作領域，未來也會持續精進自己。

1	2		
3	4	5	

1「花ひらく（暫譯：開花）」Personal Work／2021 2「お日さまの子（暫譯：太陽公公的孩子）」Personal Work／2021
3「遊覽飛行」Personal Work／2021 4「陶醉境（暫譯：心曠神怡）」Personal Work／2021
5「幾世を待ちわびて（暫譯：期盼了好多年）」Personal Work／2021

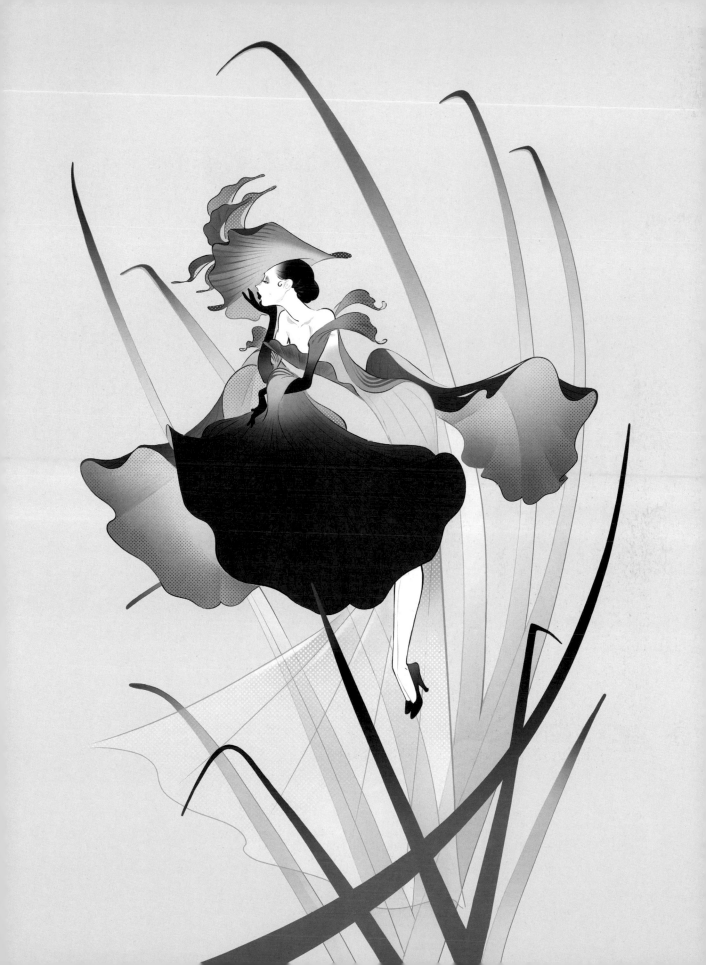

mano mouth

Twitter	mano__aaa	Instagram	mano_mouth	URL	—	

E-MAIL　mano.mouth@gmail.com
TOOL　SAI 2 / Wacom Intuos Pro 數位繪圖板

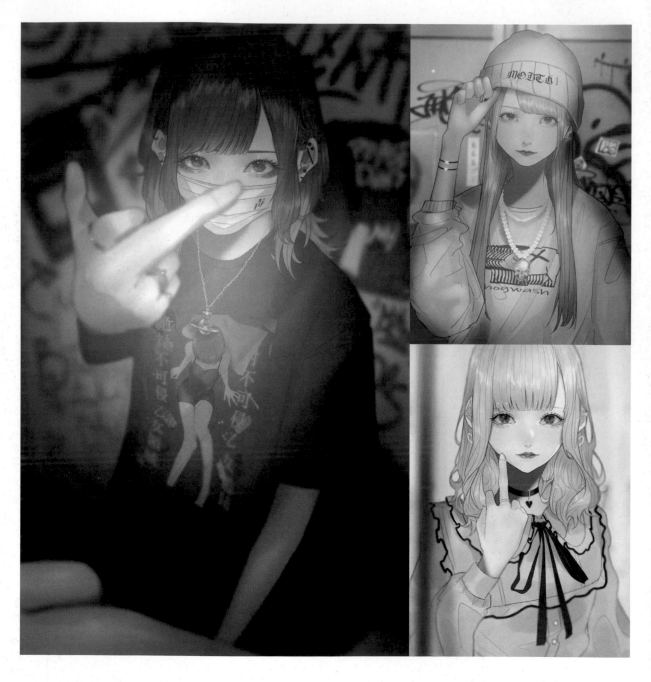

PROFILE　現居福岡縣，作品主要發表在社群網站。

COMMENT　我想畫的是那種好像走在路上就可以看到的路人和風景，我會把他們畫成插畫。如果問我喜歡哪一種畫風，我是比較喜歡黑暗氣氛的插畫，所以我會
注意避免插畫給人太明亮的印象。今後我想嘗試音樂相關的工作、書籍裝幀設計或服飾相關的工作等，不限類別，不論什麼工作我都想挑戰看看。

1	2		4
	3		

1「FxxK YOU」Personal Work／2020　2「def」Personal Work／2020
3「cute」Personal Work／2020　4「NO」Personal Work／2021

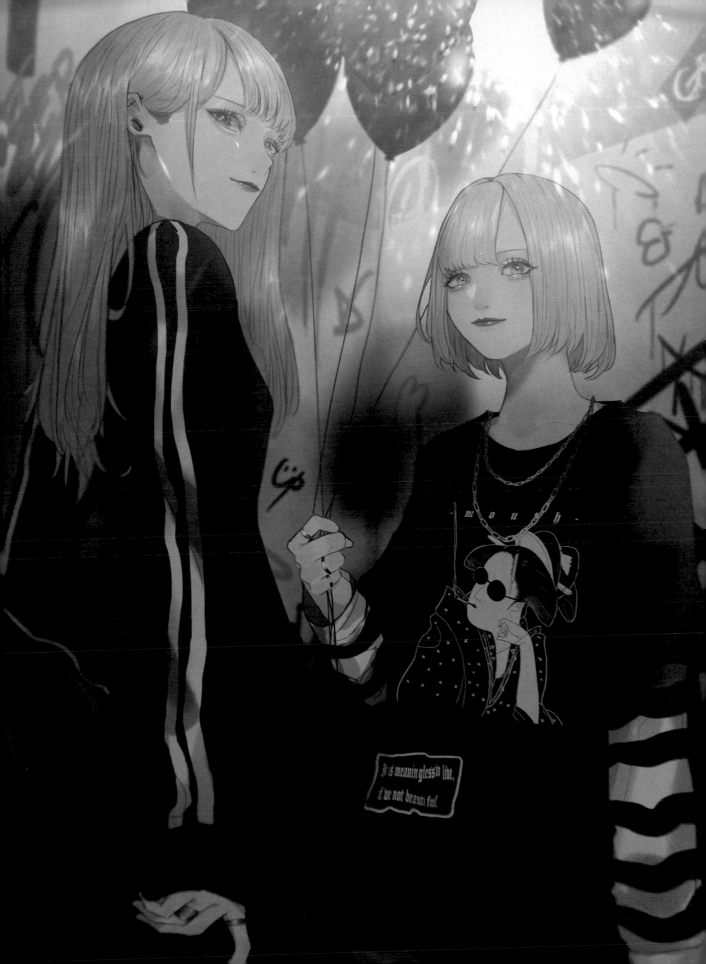

marumoru

marumoru

Twitter　marurumoru　　**Instagram**　marumoru12114　　**URL**　site-1272063-4309-8656.mystrikingly.com
E-MAIL　marumoru12114@gmail.com
TOOL　Photoshop CC / CLIP STUDIO PAINT PRO / Wacom Cintiq 27QHD 數位繪圖螢幕

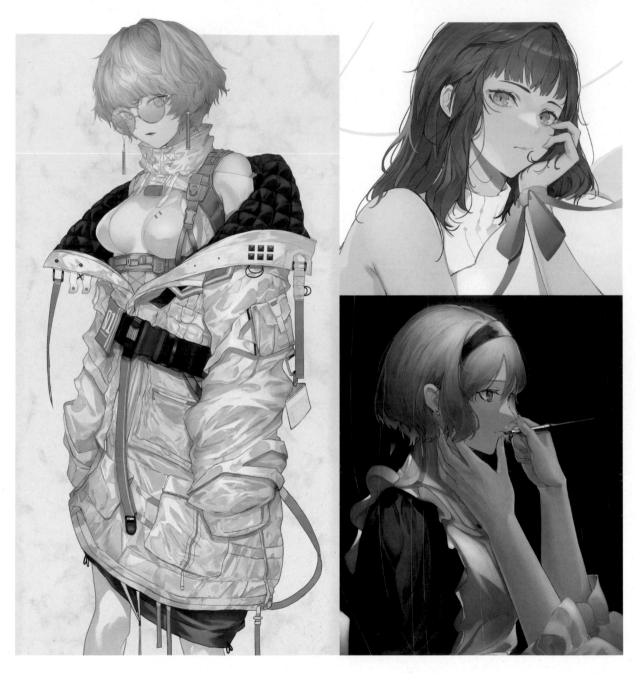

PROFILE　2019年開始成為自由接案的插畫家，為日本國內外的遊戲、書籍、MV、廣告產業等各領域的業主提供插畫。

COMMENT　我喜歡平面性的插畫，創作時最講究的是營造插畫整體的氣氛。我的作品特徵是強調「人物個性」並具有故事性的插畫。另外，我會注意調節畫面中的資訊量，這是因為我希望每個人在看到我的插畫時都能感受到不同的印象。我接下來的目標，是要打造出自己的代表作，我會和現在一樣持續創作並且和各領域合作，不受類型或媒體的侷限。

1　「VISION」Personal Work／2021　2　「NINA」Personal Work／2021
3　「ORDER-MADE」Personal Work／2021　4　「ARIA」Personal Work／2021

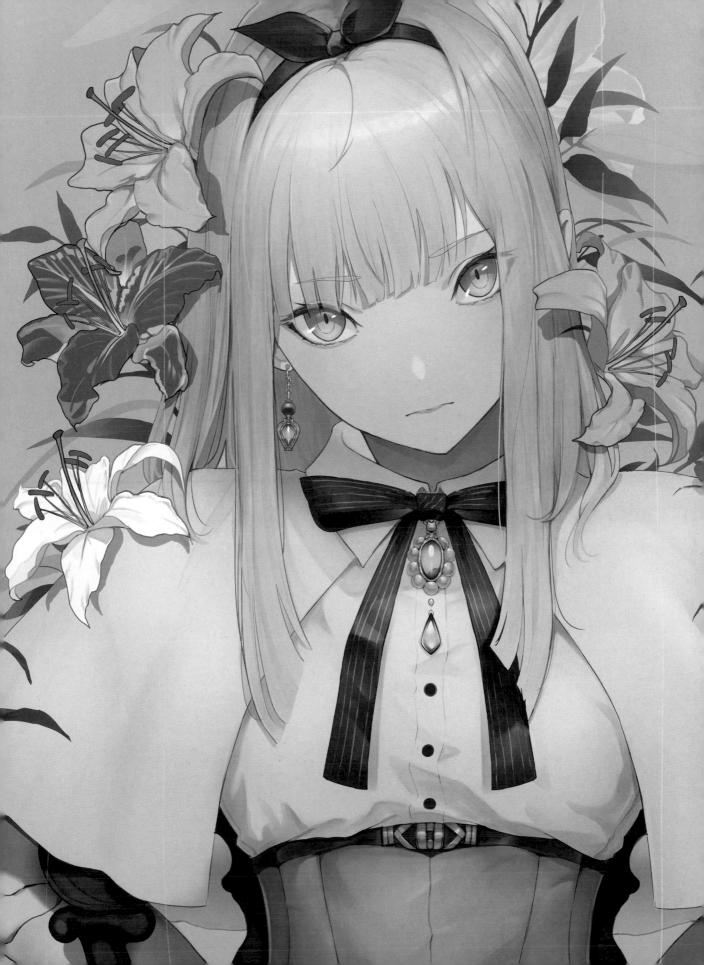

水視ずみ MIZUMI Zumi

Twitter	ZumiZumi1254
Instagram	zumizumi0126
URL	www.pixiv.net/users/5588940
E-MAIL	zumizumi1254@gmail.com
TOOL	CLIP STUDIO PAINT PRO / iPad Pro

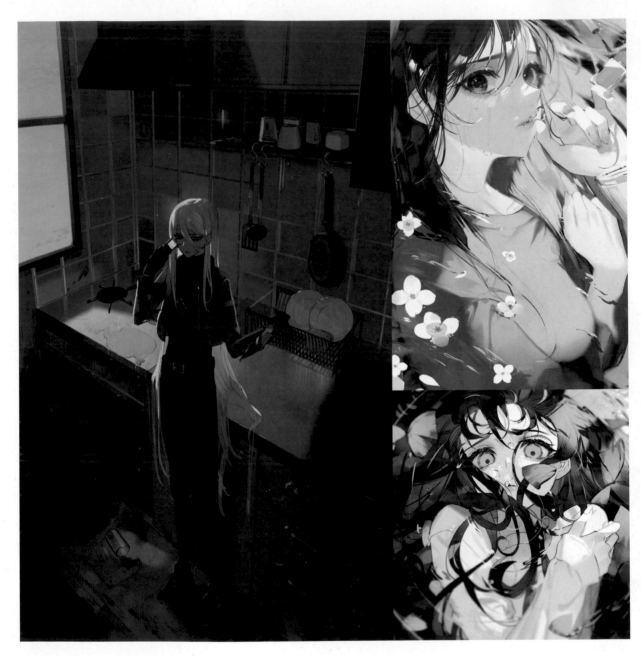

PROFILE　　喜歡藍色和黑色的插畫家，作品主要發表在社群網站，平常都在做動畫用插畫和遊戲插畫之類的案子，最愛搖滾團體「魚韻（Sakanaction）」。

COMMENT　　我畫畫時都會想著「要用最漂亮的藍色來畫」，我想畫的插畫作品不只要美麗，還要能瞥見一絲黑暗感，常有人說我的作品特徵是具有透明感的插畫。我最喜歡藍色和黑色，總是忍不住把這兩色放進畫面裡。今後我還想要畫很多藍色與黑色的畫，但也想要畫很多不只用這兩色的作品來讓自己成長。在我的作品之中，如果我的哪一幅畫能讓其他人感到開心，或是在工作時派上用場，我一定會非常開心。

1	2	4
	3	

1「殺し屋（暫譯：殺手）」Personal Work／2021　2「存在価値（暫譯：存在價值）」Personal Work／2021
3「生き辛い（暫譯：活得好痛苦）」Personal Work／2021　4「暑いね（暫譯：好熱啊）」Personal Work／2021

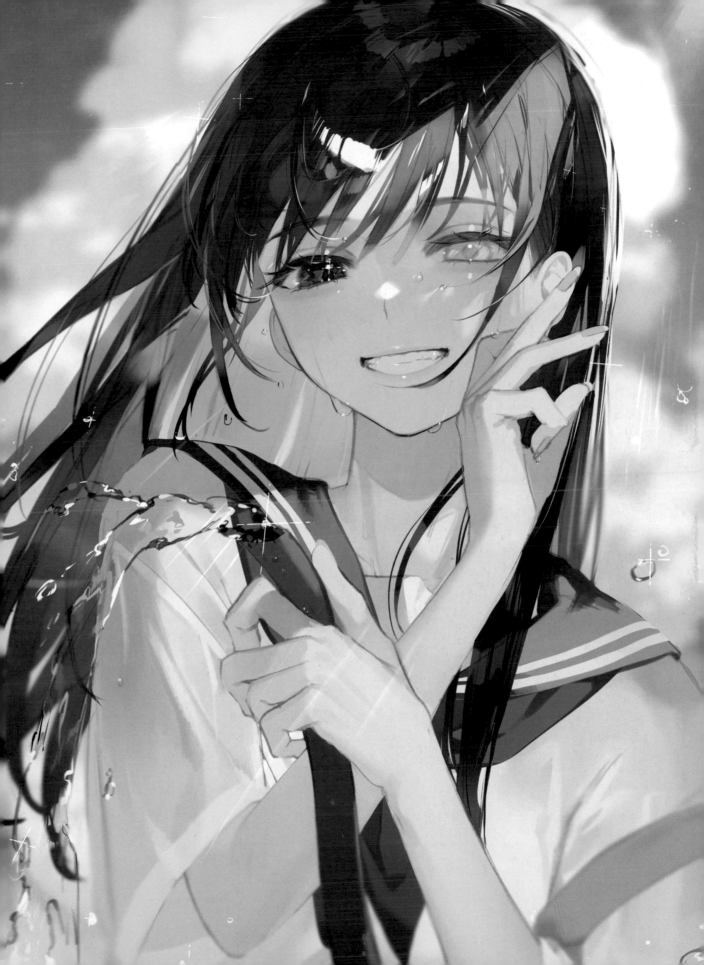

みなく MINAKU

Twitter　kuudou379　　Instagram　kuudou379　　URL　—

E-MAIL　minaku_1226@yahoo.co.jp

TOOL　ibis Paint X / iPad Pro

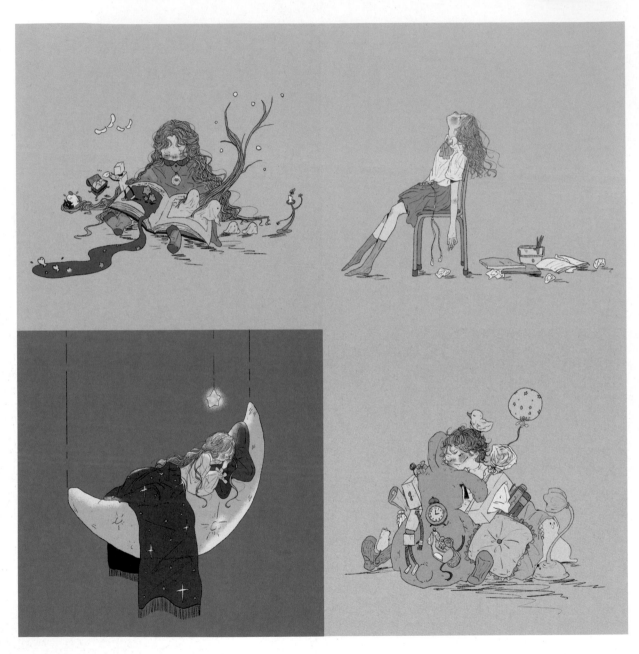

PROFILE　插畫主要發表在Twitter和Instagram，喜歡畫月亮、星星和夜晚。

COMMENT　我都是畫悲傷又溫暖的插畫，特別重視髮絲的流線、表情和空間的描繪，我的作品大多是以文字和圖畫引起共鳴。我每天都在思考「這種心情要怎麼表現出來」，並且用簡單的畫面來呈現。我希望我的作品能貼近別人的心情或內心深處，就算只有一點點也沒關係。

1「悲しいお話に、幸せを。（暫譯：為悲傷的故事，獻上祝福。）」Personal Work／2020
2「本当に教えてほしいことは、誰も教えてくれない。（暫譯：真正想知道的事，誰都無法告訴我。）」Personal Work／2021
3「ぐっすりと眠りたいの。（暫譯：好想安安穩穩地睡一覚。）」Personal Work／2021
4「みーんな、僕の大切なお友だち。（暫譯：各一位，你們都是我很重要的朋友。）」Personal Work／2021
5「渡せなかったこの想いは、春までに溶けてくれるだろうか。（暫譯：無法送出去的這份心意，能在春天之前融化掉嗎？）」Personal Work／2021
6「私のさみしいは、誰がうめてくれるの。（暫譯：我的寂寞，誰可以來填補呢？）」Personal Work／2021

| 1 | 2 | 5 |
| 3 | 4 | 6 |

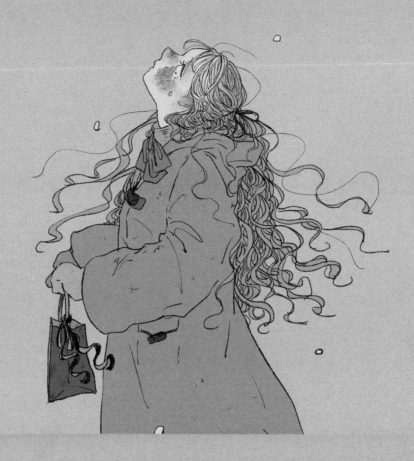
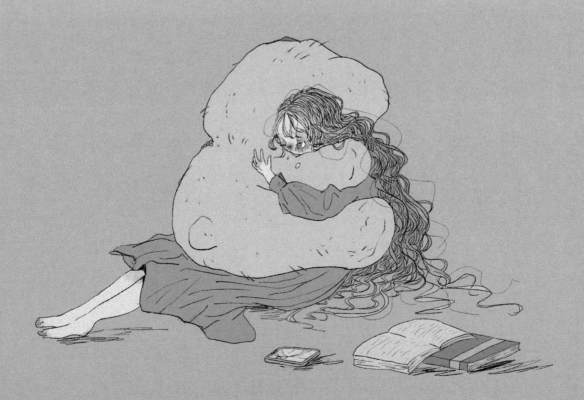

MILTZ

Twitter miltz_326 Instagram miltz_326 URL miltz.myportfolio.com
E-MAIL kamikubo@miltz.jp
TOOL Photoshop CC / Illustrator CC / CLIP STUDIO PAINT PRO / Procreate / Affinity Designer / iPad Pro /
Wacom Intuos5 數位繪圖板 / 鉛筆 / 原子筆 / 不透明壓克力顏料 / 書法鋼筆 / 墨汁

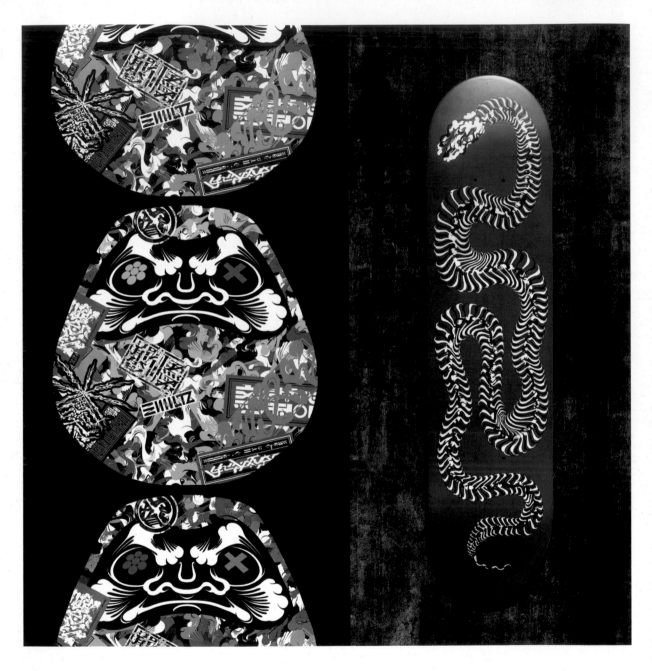

PROFILE 我是 MILTZ，1988年生於青森縣。我從「和風 x 街頭風」發想出自己的風格，創作出字體設計及相關的藝術作品。我為時尚和運動品牌等提供設計，
也有從事 logo 設計、CD 封套、包裝設計、壁畫繪製等工作。

COMMENT 我的作品與其說是插畫，其實更接近描繪文字的平面藝術作品。我在創作過程中，最重視的是「不要想太多就畫出來」，因為我想追求的是不要太刻意
又獨特的線條。我的作品特徵應該是把日本獨特的文化和街頭文化融合在一起的風格。我的畫風每個時期都不同，有時候比較偏「和風」，也有時候會
非常偏「街頭風」，所以我會注意拿捏兩者的平衡，避免作品過度偏向某一方。目前有很多找我做的案子都是平面設計類的案子，我希望今後能提升為
更有藝術性的方向。

1 2 3
 4

1「KANJI-LINE "DHARMA"」Personal Work／2018 2「KANJI-LINE 009 "CREATURE"」Personal Work／2019
3「KANJI-LINE 008 "CREATURE" A」Personal Work／2019 4「KANJI-LINE "COMMIC" 001」Personal Work／2020

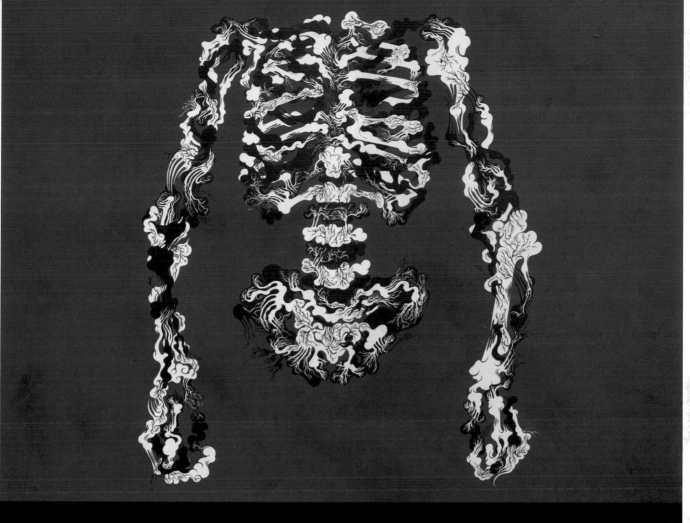

むめな MUMENA

Twitter 9999mme Instagram 9999mm_e URL —

E-MAIL renmeitianzhong591@gmail.com

TOOL CLIP STUDIO PAINT PRO / Procreate / iPad Pro

MUMENA

PROFILE 生於2002年2月18日，現居東京都。作品都發表在社群網站，目前是自由接案的插畫家也是學生。一邊研究女性的表情、頭髮、空氣感，一邊畫畫。

COMMENT 我的構圖大部分都是臉部特寫，我會思考該在畫面中做出怎樣的動作和視覺動線，一邊嘗試錯誤一邊畫。因為這種構圖方式，最大的看點往往就落在表情和五官上，所以重點就是如何光憑第一眼的印象就能讓人覺得很有魅力。因此我會仔細調整臉部的肌膚質感和用色等各種細節。如果以類型來說，我擅長的就是畫女性的臉，我的作品特徵應該是髮絲的描繪吧。今後我會加深對女性的理解，希望未來不只是表情，連其他地方也能畫得很棒。

```
      2
1     3     5
      4
```

1「無題」Personal Work／2021 2「無題」Personal Work／2021 3「花」Personal Work／2021
4「無題」Personal Work／2021 5「向日葵」Personal Work／2020

めめんち MEMENCHI

Twitter nmememen　　Instagram memennnchi　　URL www.pixiv.net/users/56845123
E-MAIL nmememen@gmail.com
TOOL CLIP STUDIO PAINT PRO / iPad Pro

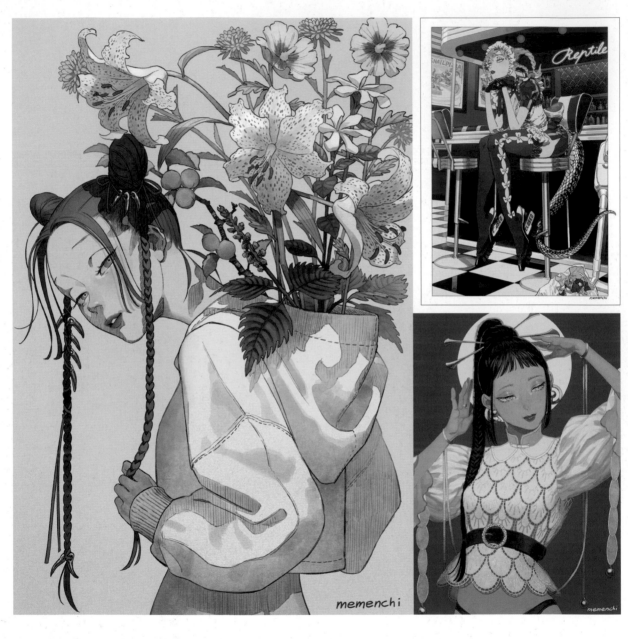

memenchi

PROFILE　現居廣島縣，自由接案的插畫家，最近的作品都是動畫用的插畫與角色設計等等。

COMMENT　我畫畫時最重視的是要讓女孩看起來更有魅力，我會幫她們搭配足以魅惑人心的服飾和妝髮，並且盡量用簡單的色彩來表達角色的氣氛和空氣感。我的作品特徵就是會讓這些神秘又有點性感的女孩成為插畫主角，我希望讓主題的色彩主導整個畫面的色調，所以很擅長打造出令人眼睛一亮的配色。今後我想挑戰角色設計和服裝設計之類需要遵照很多故事設定去畫的插畫工作。

	2	
1	3	4

1「鄉愁」Personal Work／2020　2「蛇のメイドさん（暫譯：蛇女僕）」Personal Work／2020
3「踊り子（暫譯：舞孃）」Personal Work／2020　4「ネオンスカート（暫譯：螢光色裙子）」Personal Work／2021

もりまちこ MORI Machiko

Twitter mrmr_m27　　**Instagram** morimachiko27　　**URL** www.pixiv.net/users/17651986
E-MAIL morimachiko1515@gmail.com
TOOL CLIP STUDIO PAINT PRO / Wacom Cintiq 13HD 數位繪圖螢幕

MORI Machiko

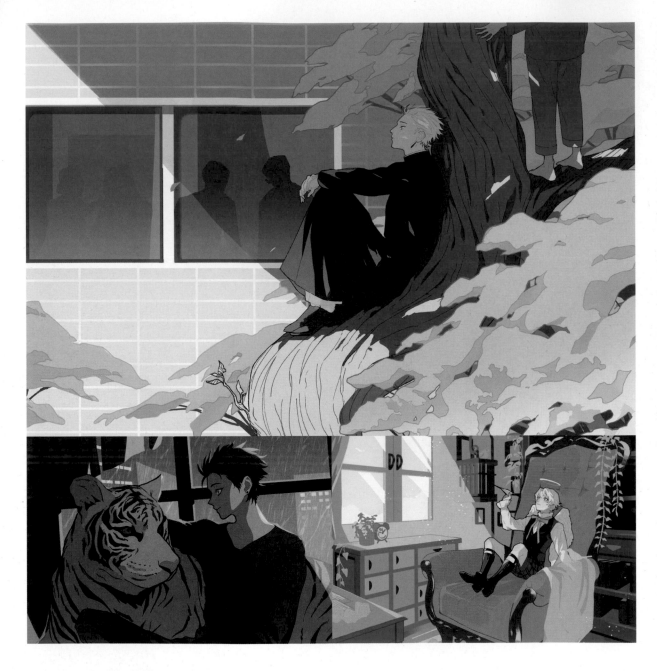

PROFILE　現居關西地區，主要在社群網站發表原創插畫，喜歡看電影和倉鼠。

COMMENT　認真畫畫的時候，我是那種沒有想好故事就會畫不出來的類型，所以我會好好思考登場人物的個性、職業、生活方式和有著怎樣的過去。然後我還會用心搭配構圖、色彩、主題、文字，透過登場人物的背景和插畫整體氣氛來訴說其中的故事。另一方面，如果是我平常隨便畫的練習作品，我就會把一些沒什麼共通性，但可能放在一起會很有趣的主題或顏色放在一起試試看，用玩遊戲的感覺去畫。關於我的作品特徵，我常聽身邊的人說是「色彩」和「臉」，我想大概就是這兩個吧。今後我希望能讓更多人喜歡我的畫，不限任何類型的案子，只要能接到各種工作那就太棒了。

1		
2	3	4

1「ごめんね（暫譯：對不起喔）」Personal Work／2020　2「嵐の夜に（暫譯：在暴風雨夜裡）」Personal Work／2020
3「天使の休日（暫譯：天使的休假日）」Personal Work／2020　4「君の飼い主ちゃうよ？（暫譯：我不是你的主人耶？）」Personal Work／2020

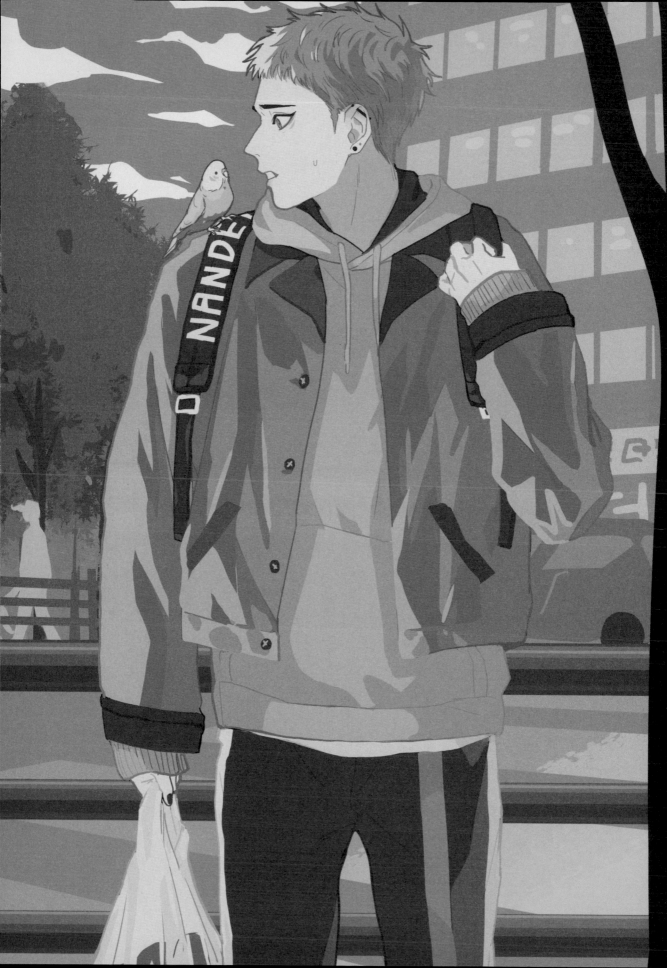

森田ぽも MORITA Pomo

Twitter　xpomorin4271　　Instagram　xpomorin3194　　URL　potofu.me/xpomorin8391

E-MAIL　xpom2379@gmail.com

TOOL　Procreate / iPad Pro

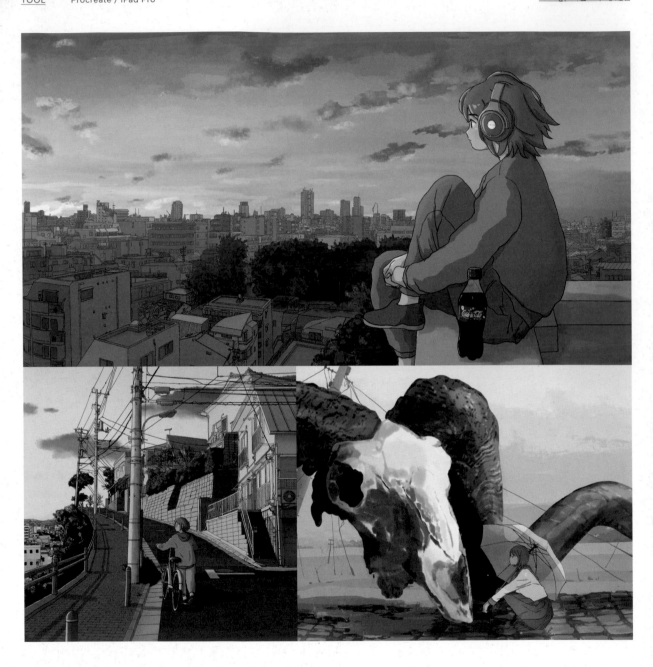

PROFILE

插畫家。從高中時期開始就在 Twitter 發表插畫，後來在製作動畫 MV 的過程中，被背景豐富的單篇插畫吸引，因次在進入大學後再次開始發表插畫。目前主要從事 CD 封套和 MV 用的插畫等工作。

COMMENT

我希望能透過我畫中的風景，讓觀眾能同時感受到懷舊感、親切感、新鮮感、還有一點不協調感等複雜的元素，融合成一種奇異的體驗。所以我常常在日常生活的主題中混入一些非日常的元素。另外，我喜歡用 2D 感的筆觸，不會過度追求逼真，這應該也是我的作品特徵之一。我會根據時間和情境需要，交錯混用有輪廓線和沒有輪廓線、平塗和厚塗等技法，這也是我想為觀眾營造奇特體驗的手法之一。今後除了繼續接音樂類的工作，例如專輯包裝和 MV 插畫等，我也想要挑戰書籍裝幀插畫、活動主視覺設計等各種企劃。

1		4
2	3	

1「夜が明ける（暫譯：天亮）」／Yushi「」MV 插畫／2021／Yushi　2「日が沈むのを見ていた（暫譯：看著夕陽西下）」／帰りの会」CD 封套／2021／帰りの会
3「休憩」Personal Work／2021　4「通学路（暫譯：上學的路）」Personal Work／2021

MON

Twitter　MON_2501　　Instagram　monmon2133　　URL　www.pixiv.net/member.php?id=25915682
E-MAIL　megurogawa2007@gmail.com
TOOL　Procreate / ibis Paint X / iPad Pro / 鉛筆 / 代針筆

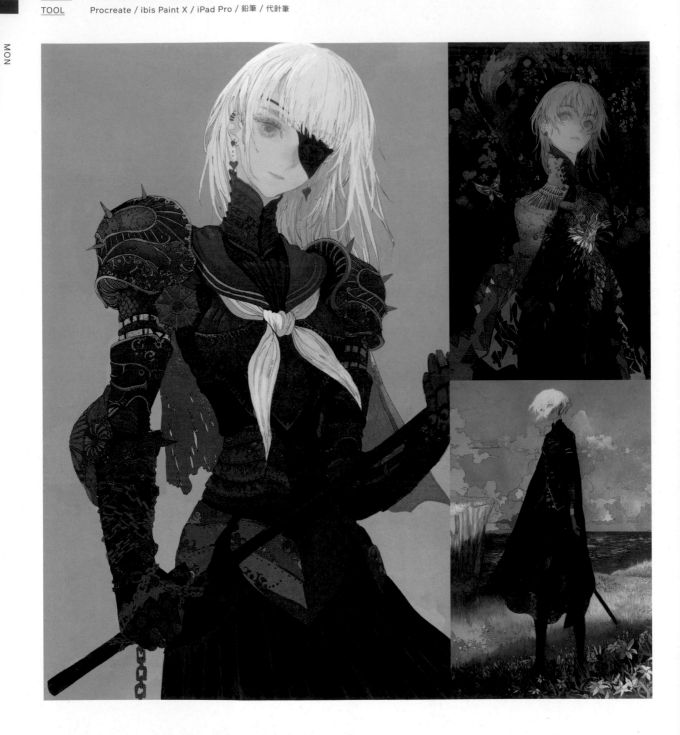

PROFILE　　　生於2001年，喜歡吃茄子。

COMMENT　　　我的目標是畫出具有故事性的角色和插畫，今後也想要試著畫漫畫。

1　2　4
　3

1「ハート（暫譯：紅心）」Personal Work／2021　2「Flower garden」Personal Work／2021
3「無題」Personal Work／2021　4「セーラー（暫譯：水手服）」Personal Work／2021

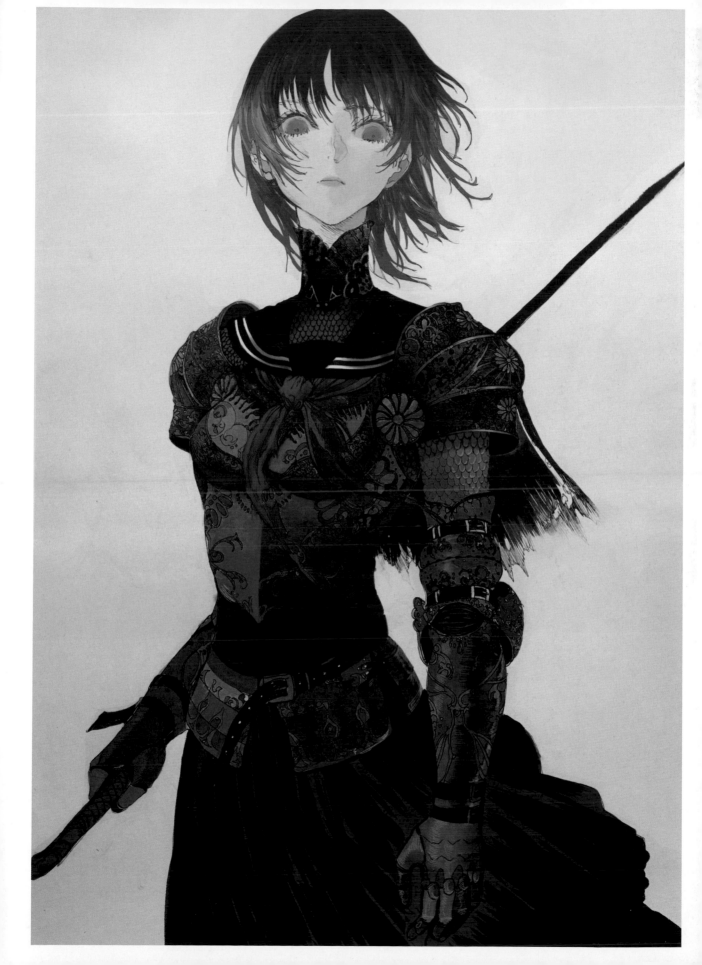

やきぶた YAKIBUTA

Twitter　hork_hkhk　　Instagram　hork_hkhk　　URL　—

E-MAIL　yakibuta2525@gmail.com

TOOL　Procreate / VSCO / iPad Pro

YAKIBUTA

PROFILE　　現居廣島縣，2020年開始創作插畫，喜歡天使與美食。

COMMENT　　我的插畫主題是以「天使的日常生活」為中心，為了讓平靜的生活風景和「天使」這個非日常元素同時並存，我特別重視畫中的色調以及光線的描繪，希望畫出讓人感到舒心的作品，就算只有短短的一瞬間也可以。今後我會一邊拓展自己能畫的題材，同時挑戰製作動畫。

	2	4
1	3	5

1「無題」Personal Work／2021　2「a cup of coffee」Personal Work／2021
3「無題」Personal Work／2021　4「無題」Personal Work／2021
5「2021-丑（暫譯：2021-牛年）」Personal Work／2021

八館ななこ YASHIRO Nanaco

Twitter　yashiro_nanaco　　Instagram　nanaco846　　URL　—
E-MAIL　aka104denwa@gmail.com
TOOL　CLIP STUDIO PAINT PRO / iPad Pro / 不透明壓克力顏料

YASHIRO Nanaco

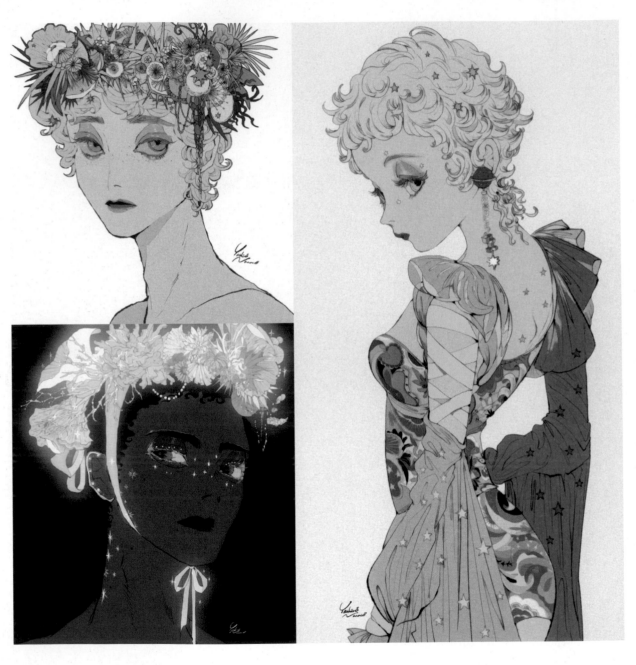

PROFILE　1998年生於東京，插畫主題大多是女性和植物。

COMMENT　我想畫出讓人感到有點懷念和興奮，讓人覺得奇妙又忍不住想多看幾眼的插畫。我最重視的是要畫出令人開心的色調、讓人蠢蠢欲動般的構圖及線條。
我的插畫靈感來自我看過的經典電影、新藝術運動（Art Nouveau）的圖騰、海報、書籍內頁插畫等等。我對裝飾和花紋圖騰很有興趣，在我創作時，
也常常會參考各種民族的傳統服飾。今後我會一邊加強對各種民族的傳統圖騰及裝飾方面的知識，透過自己的詮釋來表現在作品中。另外，我也想要
創作一些大型作品，以便將來可以參展。

```
1
    3   4
2
```

1「甘い棘（暫譯：甜美的刺）」Personal Work／2021　2「海のステラ（暫譯：海中的恆星）」Personal Work／2021
3「Lucy 1967」Personal Work／2021　4「cariño（暫譯：親愛的）」Personal Work／2021

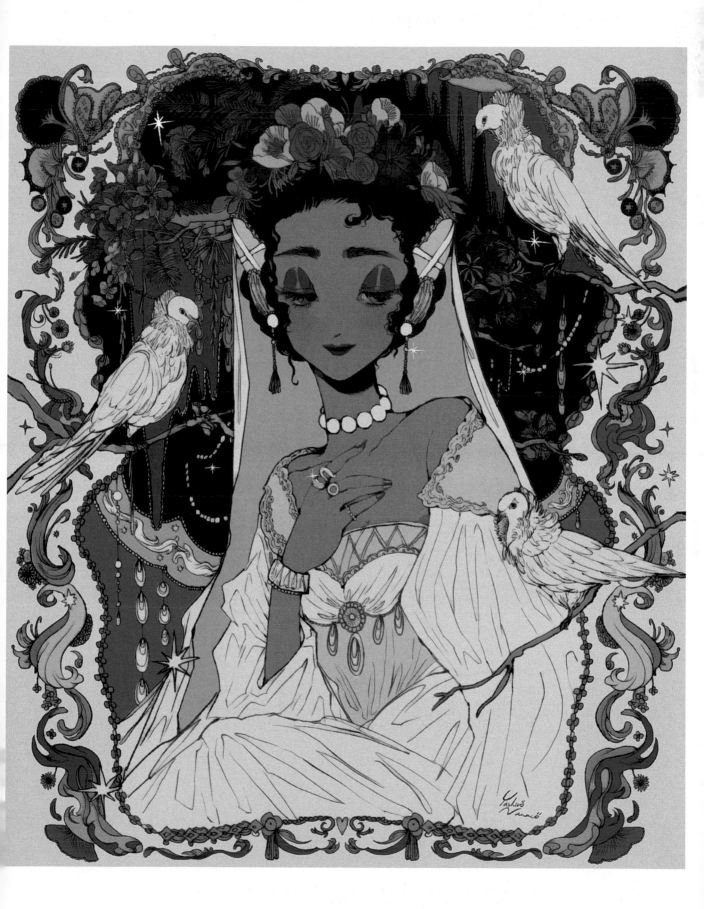

柳すえ　YANAGI Sue

Twitter　YANAGISUE　　Instagram　yanagisue　　URL　—
E-MAIL　yanagisue@gmail.com
TOOL　Photoshop CC / CLIP STUDIO PAINT PRO / Procreate / iPad Pro

YANAGI Sue

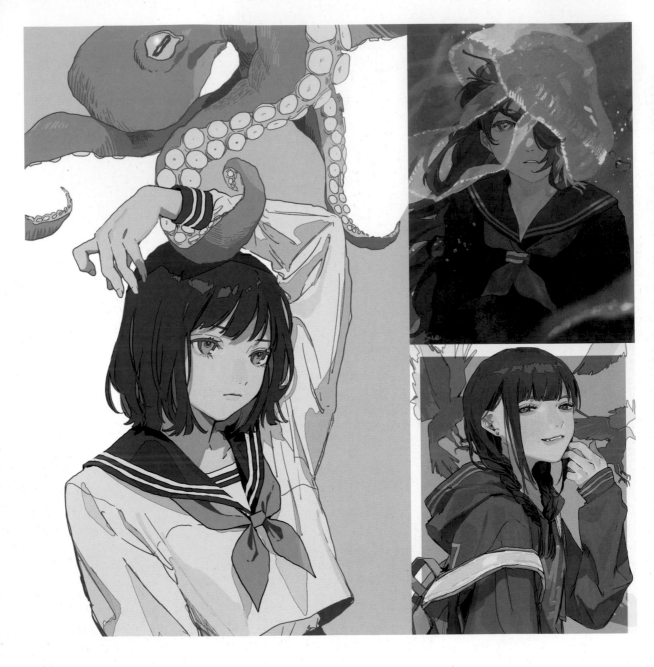

PROFILE

COMMENT

現居東京都的插畫家，目前在東京藝術大學就讀，透過社群網站發表作品。有參加插畫活動、企劃展，也有製作MV插畫、活動用的主視覺設計等。

我畫畫時會特別用心描繪令人感到舒服的配色和人物的表情，我喜歡畫有魅力又帶點神秘感的少女，今後也想要繼續畫畫。我的作品特徵應該是我的用色和有點霧面的質感吧。最近我也覺得畫生物很好玩，希望還可以畫很多很多不同的生物。另外，除了靜態插畫外，我最近也對動畫製作很有興趣，現在正在和動畫奮鬥中。今後如果能接到和音樂、書籍相關的工作，我會很開心的。

1　2　4
　3　5

1「潛橙」Personal Work／2021　2「衝突事故（暫譯：衝撞事故）」Personal Work／2021
3「矯正しないで（暫譯：請不要矯正牙齒）」Personal Work／2021　4「諸刃（暫譯：雙面刃）」Personal Work／2021
5「彼方」網站用插畫／2021／Magic Pot

ユア YUA

Twitter　yua1024　　Instagram　yua_a.h　　URL　yua.myportfolio.com
E-MAIL　a.horiguchi.b@gmail.com
TOOL　Photoshop CC / iPad Pro

PROFILE

我有很長一段時間都是出於興趣而創作插畫，直到2018年左右才開始以插畫家的身分發表創作。我的插畫特徵是以男性角色為主，搭配簡單的線條和繽紛卻讓人感到平靜的配色。除了畫插畫，我也有畫角色設計和漫畫作品，也有在做動畫。

COMMENT

就算是畫真實世界中的主題，我也會刻意畫成有點奇妙的氣氛。我個人很喜歡《哆啦A夢》這類以前就有的兒童漫畫，希望我也能用插畫表現出好像就在漫畫裡面的那種興奮感、趣味感和奇妙感。我的作品特徵應該是我獨特的角色表現手法、簡潔又整齊的線條與配色。就算有時為了配合設計概念，必須在角色上做調整，我也會用心地畫出獨特性，讓別人一看就知道是我設計的角色。另外我想讓人看了會覺得有點懷舊感又有現代感，這種兩面性的元素也是我的作品特徵之一。今後我想挑戰書籍的裝幀插畫及內頁插畫、音樂相關的工作，也想試試看製作動畫。

1		4
2	3	

1「Symbols!」Personal Work／2021　2「Small Sammer」Personal Work／2021
3「Wall of memories」Personal Work／2021　4「Tiger」Personal Work／2021

ゆどうふ YUDOUHU

YUDOUHU

<u>Twitter</u> yudouhu_yu_102 <u>Instagram</u> yudouhu_102 <u>URL</u> yudouhu.org

<u>E-MAIL</u> tishanyou0@gmail.com

<u>TOOL</u> CLIP STUDIO PAINT PRO / HUION KAMVAS 22 PLUS 數位繪圖螢幕

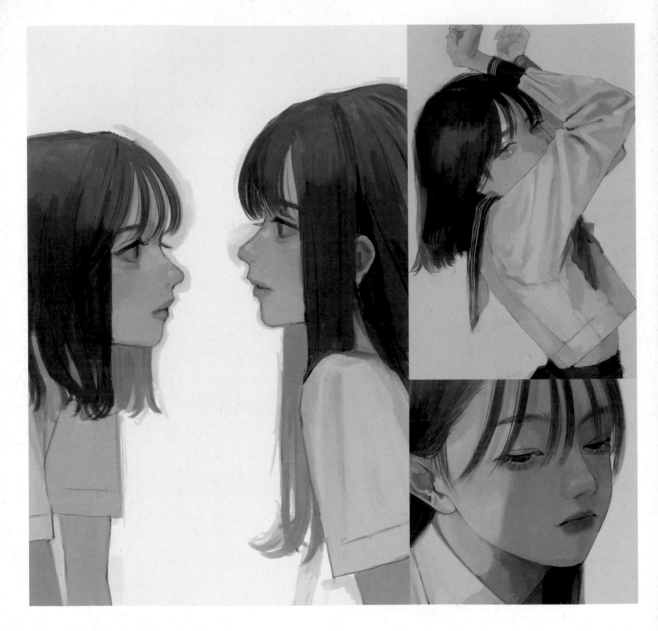

<u>PROFILE</u> 我都在畫少女們。

<u>COMMENT</u> 我想透過我的插畫來表現少女們的美麗和夢幻感，想要把少女們的某個瞬間擷取下來畫成插畫。我的作品特徵應該就是介於抽象和寫實之間的人物吧。
我喜歡用低彩度的顏色畫畫，因此會特別講究色調的選擇。另外，我會在畫中保留一些作畫筆觸，這應該也是我的作品特徵之一。今後我想提高作品
的一致性，把主題慢慢地固定下來，打造出屬於我個人的世界觀。

2	4
1	5
3	6

1「夏（暫譯：夏天）」Personal Work／2021　2「うつろ（暫譯：空虛）」Personal Work／2021
3「ゆううつ（暫譯：憂鬱）」Personal Work／2021　4「花火、君（暫譯：煙火，你）」Personal Work／2021
5「独り（暫譯：獨自）」Personal Work／2021　6「見つめられて（暫譯：凝視）」Personal Work／2021

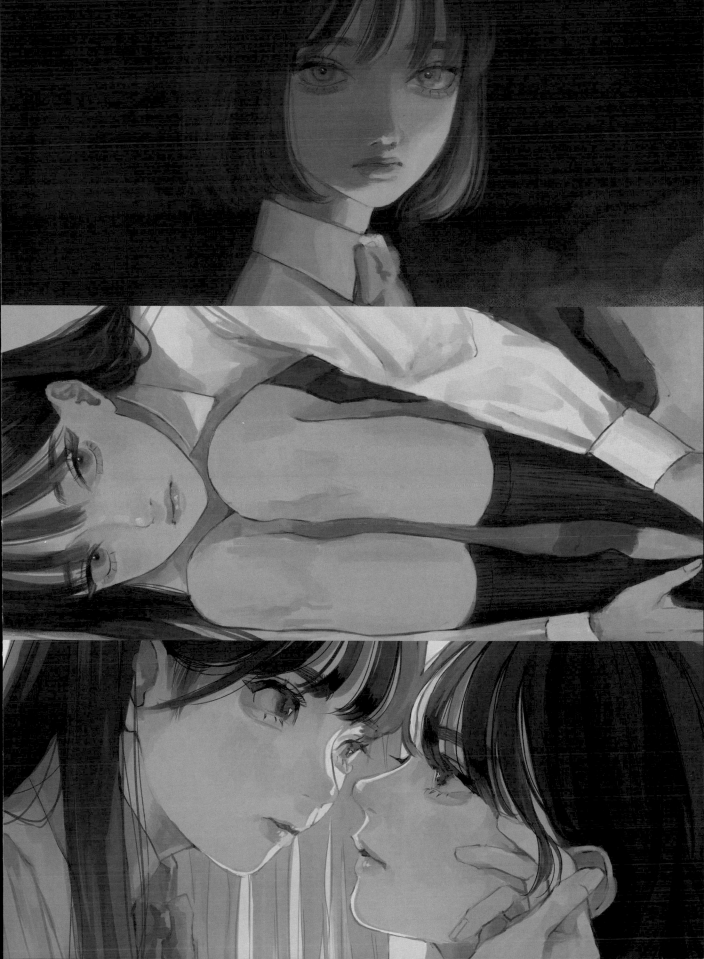

らすく RASUKU

Twitter　hun5751　Instagram　hun5751　URL　—
E-MAIL　hun.rasuku@icloud.com
TOOL　Photoshop CC / Procreate / iPad Pro

PROFILE　　插畫家，喜歡香氣，2021年時愛上了梅酒。

COMMENT　　我的創作主題是「淡淡甜甜的美麗回憶」，我把重點放在女性悲傷的心情，我會運用色彩和細緻的動作營造出視覺上的美感，並努力把這份秘密的感情表現在插畫中。此外，為了描繪女性的姿態，我畫的人物都是側面人像，不會以正面示人，因此不會看到表情，這應該是我的創作特色吧。今後我想挑戰用更成熟、更美艷的角度來描繪女性的心情。

1　　2

　　　3

1「忘れたかった記憶（暫譯：想要忘掉的回憶）」Personal Work／2021
2「貴方に私を見捨てる権利なんて、これぽっちもないはずなのに（暫譯：你不理我的權利，明明應該連一點點都沒有的）」Personal Work／2021
3「私のかほり（暫譯：我的味道）」Personal Work／2021

rika

rika

Twitter　0__rika__0　　Instagram　0_rika_rika_0　　URL　—
E-MAIL　rika0010rika@gmail.com
TOOL　CLIP STUDIO PAINT EX / iPad Pro / 鉛筆

PROFILE　　2021年開始在社群網站發表插畫（以Twitter和Instagram為主）。

COMMENT　　我希望我的畫中至少能有一個地方讓人印象深刻。我喜歡仔細地描繪背景，我的作品特徵應該是背景的可愛之處（？）吧。我在2021年辦了社群帳號，
　　　　　　希望能在上面發表很多作品。未來想畫畫看漫畫，也想製作自己的插畫集。

	2	
1		4
	3	

1「異鄉」Personal Work／2021　2「街（暫譯：城市）」Personal Work／2021
3「都市」Personal Work／2021　4「無題」Personal Work／2021

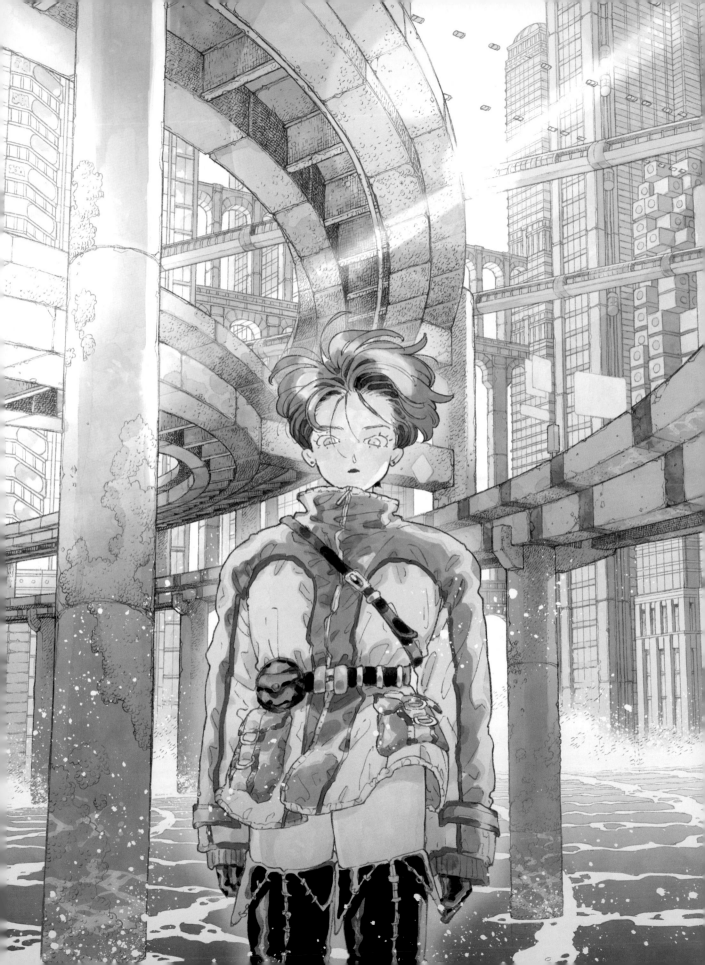

りたお RITAO

Twitter ritao_kamo　　**Instagram** ritao_kamo　　**URL** —

E-MAIL ritao.info@gmail.com

TOOL CLIP STUDIO PAINT EX / Procreate / iPad Pro / XP-Pen Artist 16 Pro 數位繪圖螢幕

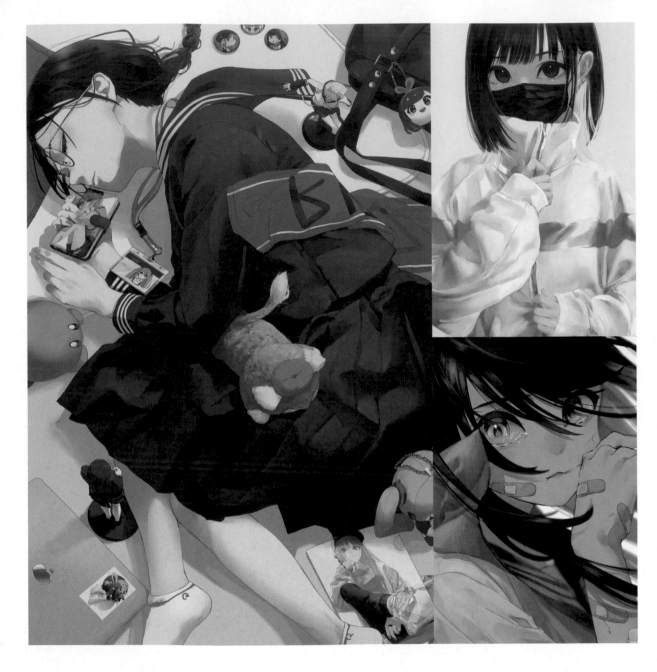

PROFILE 1999年生，目前就讀於多摩美術大學平面設計系。喜歡飾品和球鞋，常常畫穿寬鬆衣服的女孩。目前接的插畫案主要是偶像、實況主和VTuber相關的插畫工作。

COMMENT 我畫畫時特別重視的是眼睛、配色和人物本身的魅力，我的目標是畫出能引起共鳴的插畫，我希望看到作品的人會覺得「我喜歡這裡（的表現手法）！」。我的作品特徵大概是解析度很高（畫得很細）和令人舒服的色彩，有時候我會透過色溫和營造不同的感覺來改變表現手法。今後我想繼續增加自己的作品，擴展自己的創作領域。

	2	4
1	3	

1「グッズ集め（暫譯：收集周邊商品）」Personal Work／2021　2「—」Personal Work／2021
3「reflect」Personal Work／2020　4「hologram sneaker（暫譯：太空鞋／金屬色球鞋）」Personal Work／2020

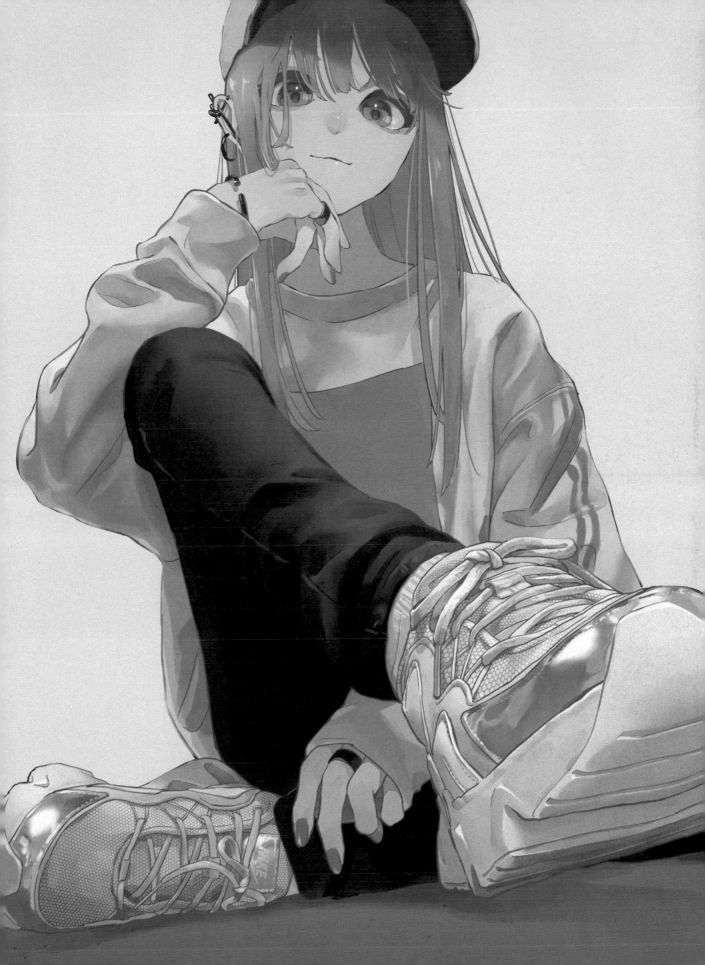

リック RICK

<u>Twitter</u>　rickgraphic　　<u>Instagram</u>　＿＿＿rickrick＿＿＿　　<u>URL</u>　rick-graphics.com
<u>E-MAIL</u>　info@rick-graphics.com
<u>TOOL</u>　Illustrator CC / Photoshop CC / CLIP STUDIO PAINT PRO / iPad Pro

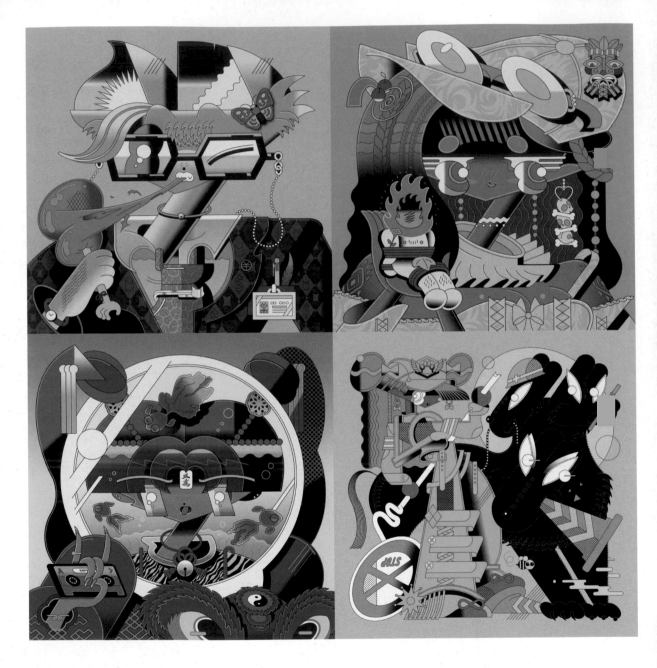

PROFILE　設計師、插畫家。曾經當過企劃，2017年起獨立出來接案。以音樂、運動產業的角色設計為主，活躍於各領域。社群網站主要是Twitter。

COMMENT　我創作時特別重視讓這兩種概念並存：「與觀眾共鳴」以及相反的「完全不管觀眾」。我想在平面作品中尋求一種符合大眾流行，同時又保有自我特色的平衡感，讓觀眾覺得「好像〇〇的感覺喔」，但是又無法歸類。未來我會繼續和我的團隊一邊嘗試各種創意一邊創作，如果可以，希望能和客戶或是製作人一起從事能讓作品產生全新價值的工作，那就太棒了！

1「肉食ちゃんのランチ（暫譯：肉食性女孩的午餐）」Personal Work／2021
2「SNSを始めた食人族ちゃん（暫譯：開始玩社群網站的食人族女孩）」Personal Work／2021
3「金魚と生きる人（暫譯：和金魚一起生活的人）」Personal Work／2021
4「通行止メに反抗期。（暫譯：對「禁止通行」的叛逆期。）」Personal Work／2021
5「闇に堕ちたクレープ（暫譯：墮落的可麗餅）」Personal Work／2021

1	2	5
3	4	

Little Thunder（門小雷）

Twitter　littlethunderr　　Instagram　littlethunder　　URL　www.agencelemonde.com/littlethunder
E-MAIL　contact@agencelemonde.com（插畫經紀公司：Agence LE MONDE／負責人：田嶋）
TOOL　墨汁／鉛筆／水彩／不透明壓克力顏料／Photoshop CC／Procreate／iPad Pro

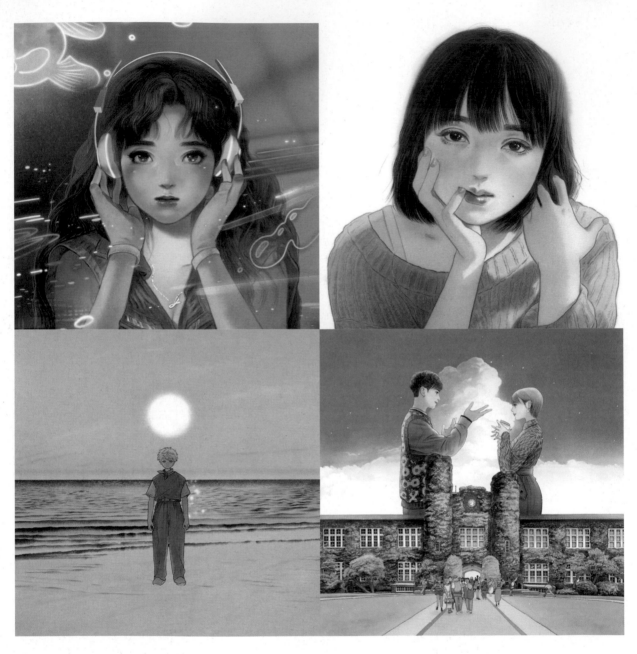

PROFILE　　現居香港，漫畫家兼插畫家。高中畢業後，在香港及中國廣東地區的漫畫雜誌上發表漫畫和插畫，2020年秋天在澀谷「Parco」百貨的「Gallery X」
　　　　　　藝廊舉辦個展「SCENT OF HONG KONG」，同時發售插畫集（Parco出版）。喜歡貓。

COMMENT　　我畫畫時都會想著「隨時都要忠於自己的心情」，我覺得畫出來的作品就會表現出我的感情。今後我想專注在漫畫的創作。

1	2	
3	4	5

1「Room=World」CD封套／2021／Ki/oon Music　2「依存／文稿繪斗」裝幀插畫／2021／講談社
3「Figure／SixTONES」MV插畫／2021／Sony Music　4「立教大學」海報／2021／立教大學　5「新北九州城市計畫」廣告插畫／2021／北九州市

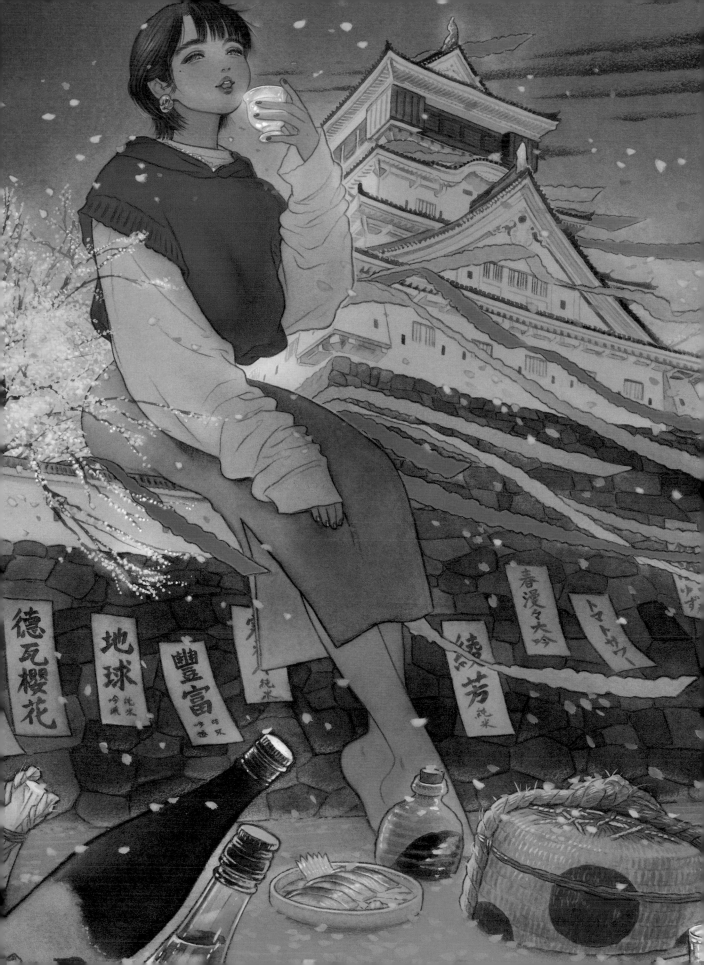

るんるん RUNRUN

Twitter　run___rurun　　Instagram　run___rurun　　URL　potofu.me/rnrnrun
E-MAIL　rnrnrun15@gmail.com
TOOL　Photoshop CC / CLIP STUDIO PAINT PRO / Wacom Intuos Comfort Small 數位繪圖板/ 鋼筆

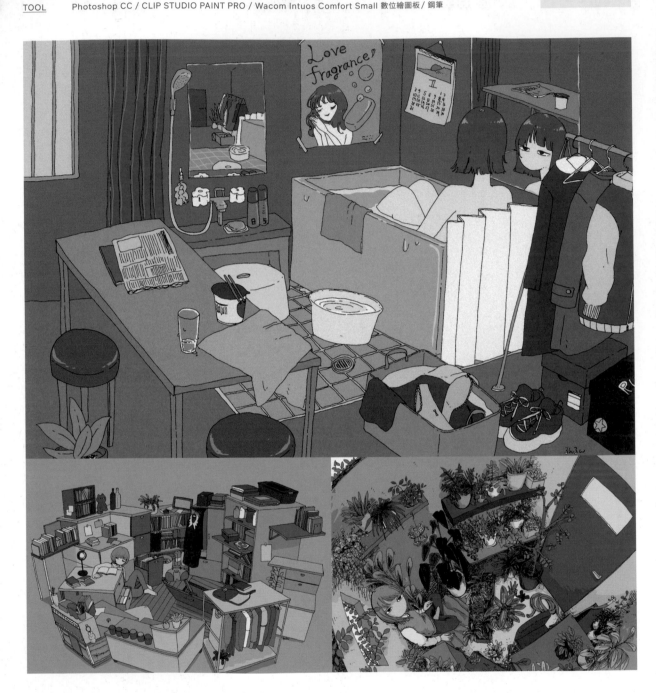

PROFILE

現居橫濱，插畫都發表在Twitter，喜歡喝酒、騎腳踏車、喝咖啡和畫畫。

COMMENT

我喜歡在白紙上創造出用線條構築的世界，因此堅持用純手繪的方式畫線稿。我在構圖時，思考的是想擷取一段比一瞬間還要長一點的「狀態」。我的作品特徵大概是我畫的人物都有某種表情、透視會有點歪，以及不用尺規畫背景吧。我畫的主題基本上都來自我身邊看過的東西，所以畫中常常出現我家的浴室和書桌等等。今後我會努力不被既定觀念束縛，繼續畫我想畫的東西。為了將來有一天能在書店看到自己的插畫，我會繼續努力。

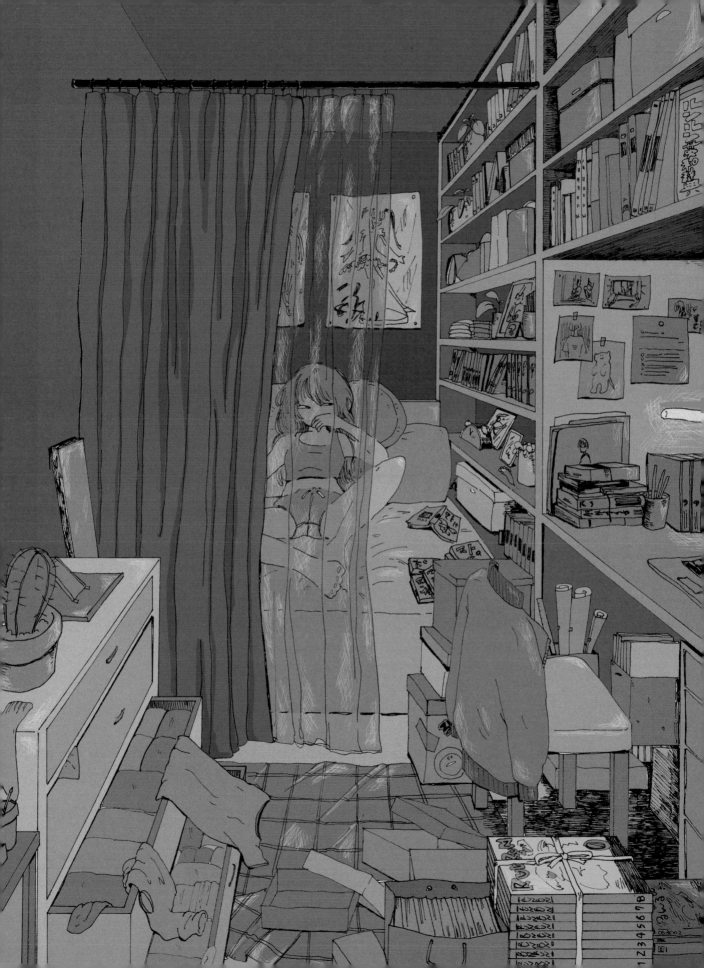

ろ樹 ROKI

Twitter r_oxoki Instagram — URL —
E-MAIL —
TOOL Photoshop CC / iPad Pro

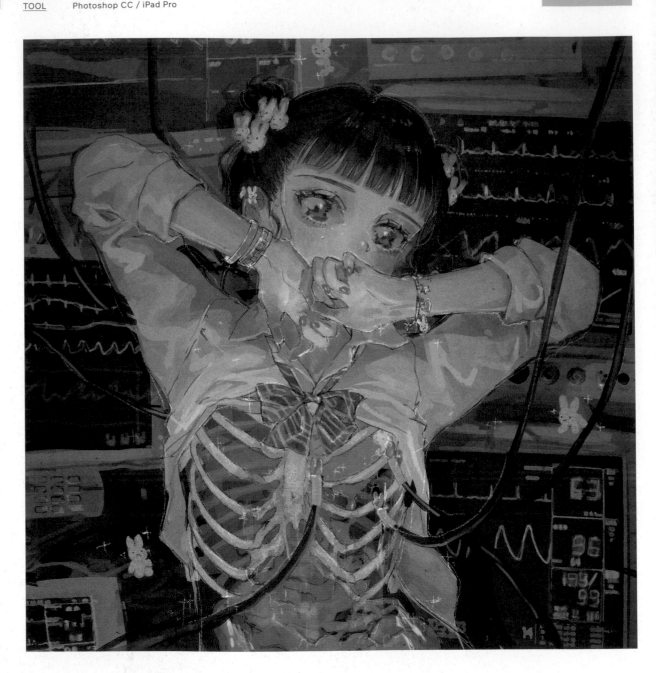

PROFILE 平常都窩在家裡，有時也會出門。目前人在東京。

COMMENT 我想要製作新奇的作品，常常想要挑戰很少見的主題。我喜歡城市的夜景，那種雖然燈火通明又很熱鬧，但是卻有點冰冷寂寞的感覺。如果我的插畫
也能給大家這樣的感受，我就會很開心。今後我想嘗試CD封套、遊戲的概念美術設計師※等工作，只要有機會的話，無論是什麼工作我都想做做看。

	2
1	3
	4

1「夢と現実（暫譯：夢境與現實）」Personal Work／2020 2「酸素アレルギー（暫譯：氧氣過敏）」Personal Work／2020
3「祭（暫譯：慶典）」pixiv網站的高中生插畫比賽主視覺設計／2020 4「Fireworks」Personal Work／2020
※編註：「概念美術設計師 (Concept Artist)」是在動畫、電影、遊戲或演唱會等影視作品中，負責作品世界觀與美術定位的工作。

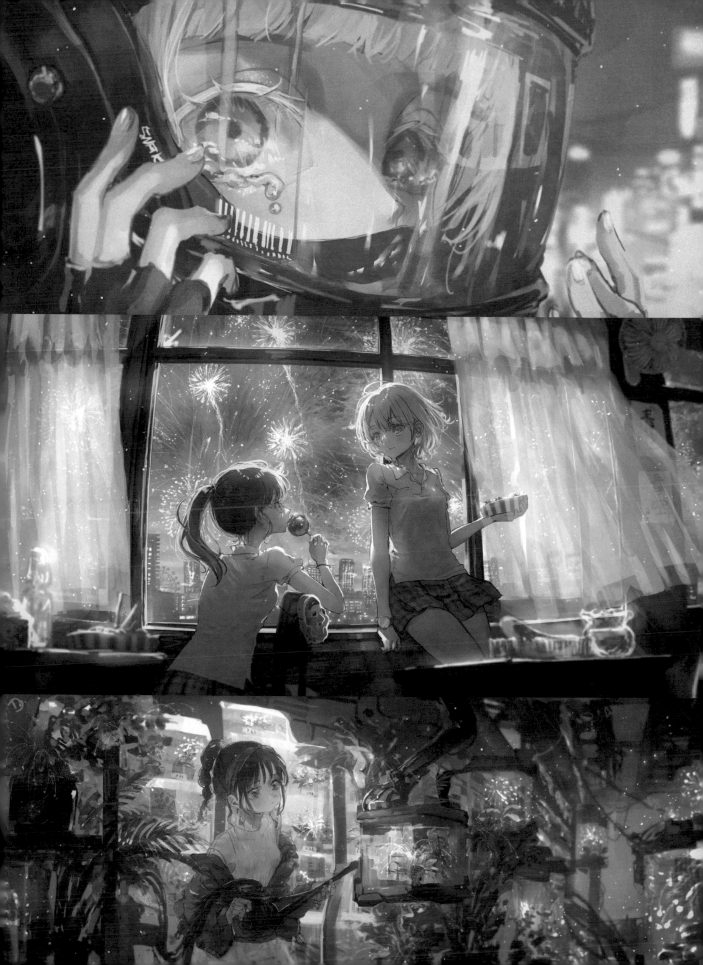

若林 萌 WAKABAYASHI Moe

Twitter　chanmoe_dayo　　Instagram　chanmoe_dayo　　URL　www.moewakabayashi.com
E-MAIL　chanmoedayo@gmail.com
TOOL　CLIP STUDIO PAINT EX / Wacom Intuos Pro 數位繪圖板

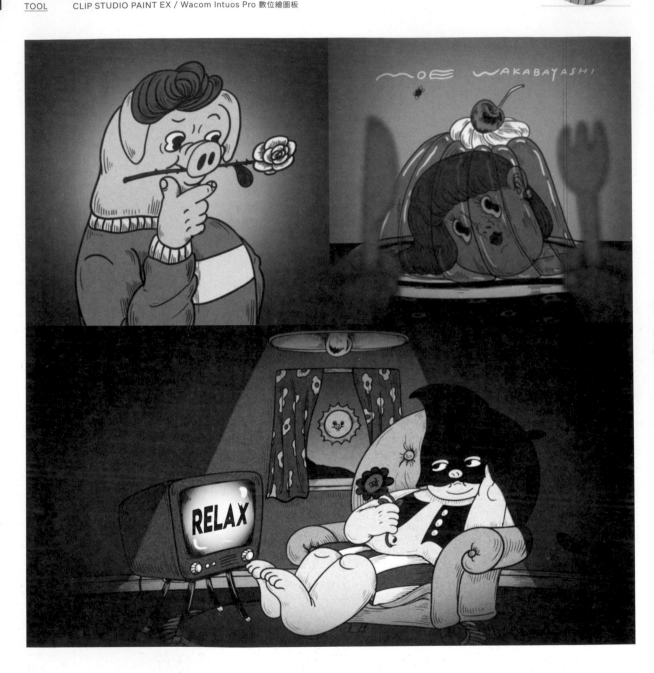

PROFILE　動畫創作者／插畫家。畢業於多摩美術大學造形表現學部影像演劇系，2022年3月起預定即將進入東京藝術大學研究所影像研究科，主修動畫。主要都在創作循環動畫和MV，喜歡畫有點復古風，又帶有毒氣和尖刺畫風的奇妙角色。

COMMENT　我平常都是用電繪的方式畫畫，但是比起電繪的俐落筆觸，我還是喜歡摻雜很多雜訊那種有點復古的質感。我都會用心地描繪角色們的表情，讓他們看起來不會只有可愛，還會有點討人厭、故作迷糊、心懷不軌、有時候也會生氣等等。雖然這些角色本人努力想要掩飾，但在我們眼裡看來，他們的古怪也令人覺得可愛，我就是想畫出這樣的表情。今後我想製作更多更多的動畫，這是我最大的心願。

1	2		4
3			5

1「ぶたお（暫譯：豚男）」Personal Work／2020　2「ゼリーの人（暫譯：果凍人）」Personal Work／2020
3「予定不調和（暫譯：預定不協調）／CC81」MV插畫／2021／CC81　4「OBAKE（暫譯：鬼）」Personal Work／2021
5「カマンベールと仲間たち（暫譯：卡門貝爾起司與他的朋友們）」Personal Work／2021

WAKICO

Twitter _wakico Instagram _wakico URL wakico0423.wixsite.com/wakico
E-MAIL wakico0423@gmail.com
TOOL Illustrator CC

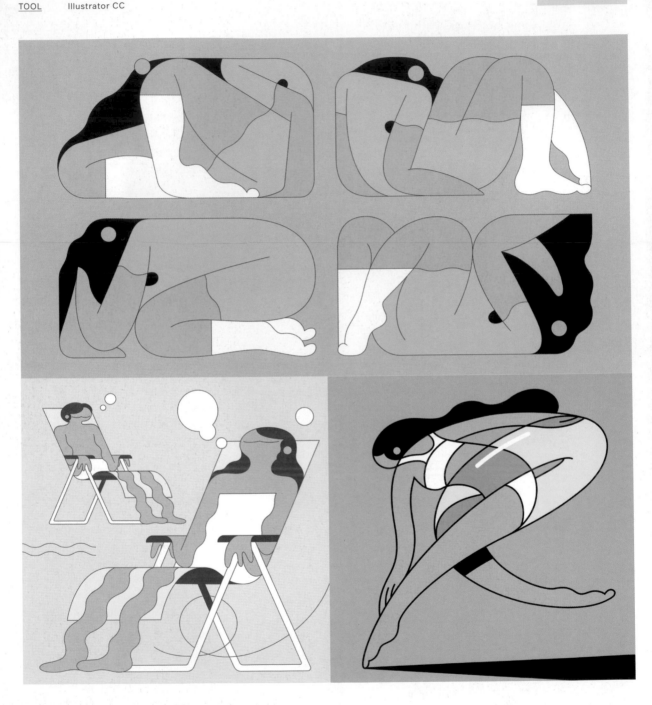

PROFILE 插畫家，現居東京。

COMMENT 我會好好描繪所有的線條，希望畫出令人看了就覺得舒服的漂亮曲線，這是我的目標。我畫的人物都沒有表情，這是為了讓看的人可以從表情以外的動作或主題等來推測出角色的心情，這種留白的手法應該是我的作品特色。今後我想從事書籍內頁插畫、裝幀插畫之類的工作，總之希望我畫的插畫可以在故事中出現。

1 「Chill午前（暫譯：Chill的上午）」Personal Work／2021 2 「ととのい（暫譯：休息中）」Personal Work／2021
3 「浮き輪と彼女（暫譯：游泳圈和女朋友）」Personal Work／2021 4 「月明り（暫譯：月光）」Personal Work／2021

緖 WATA

Twitter　wttn3tpkt　　Instagram　—　URL　wttn3.mystrikingly.com
E-MAIL　wtrpxv@wttn3.com
TOOL　CLIP STUDIO PAINT PRO / Wacom Cintiq 16HD 數位繪圖螢幕

WATA

PROFILE

插畫家，想要把自己認為的可愛畫出來，從2019年開始成為自由接案的插畫家。

COMMENT

我畫畫時最重視的就是要畫得很可愛！我想要表現出好像角色真的存在那裡的重量感，然後我還會在畫中加入一絲驚喜的元素。我的作品特徵是非常愛用紅色、粉色和紫色，還有強烈的眼神。我也喜歡描繪一束一束的髮絲，即使是後腦勺的頭髮我也會仔細描繪。另外我也喜歡畫絲帶或緞帶。今後我想從事只有我能做到的工作，我還想要把此生所畫過的所有作品都集結成冊，希望能出一本很厚的插畫集。

1	2	4
	3	

1「xxx」Personal Work／2020　2「囚われ（暫譯：囚禁）」Personal Work／2021
3「無題」Personal Work／2021　4「こうやるの（暫譯：是要這樣鬆開來的）」Personal Work／2021

WAN_TAN

Twitter penpen_park Instagram penpen_park URL —
E-MAIL 8282kebabu@gmail.com
TOOL Illustrator CC

PROFILE
1998年生於長野縣，作品以玩偶與平面設計為主，曾入圍第22屆「1_WALL」展平面設計組，並入圍平面藝術大獎決選。

COMMENT
我的插畫裡大多會有正在笑的角色，看起來很歡樂，但在可愛的造型之中，我也想表現出生氣、寂寞、不安等，隱約透出微妙氣氛的表情。我的作品特徵大概是用色和角色設計，我的用色帶有復古和強烈的亞洲風味，我作品中的世界觀通常是普普風而且有點詭異的氣氛。今後我希望可以從事和我喜歡的藝人、音樂相關的工作，此外我也喜歡時尚和文化類的設計，希望也能接到那方面的工作。

SPECIAL INTERVIEW

神椿工作室（KAMITSUBAKI STUDIO）製作人 PIEDPIPER 訪談
從製作人（PD）的角度看當代的插畫風格

「KAMITSUBAKI STUDIO」（神椿工作室）是發跡於 Youtube 的創意團體，他們近年正在群雄割據的 VTuber 業界大放異彩。神椿旗下有許多與眾不同的創作者，包括虛擬歌手「花譜」、Vocaloid 創作者「Iori Kanzaki（カンザキイオリ）」等。自神椿成軍以來，便以勢如破竹之姿在網路世界持續拓展領域，而帶領這個團體的人正是 PIEDPIPER 先生。以下我們將訪問充滿神秘感的他，對新世代創作者的看法，以及對未來的想法。

Interview & Text：OGUMA Fumiya

Q：您的個人檔案除了「『KAMITSUBAKI STUDIO』統籌製作人」之外，您還加上這句話「不確定性的產物的創造者」，請問您具體來說是在做什麼樣的工作呢？

PIEDPIPER「我的工作主要是負責『KAMITSUBAKI STUDIO（以下簡稱『神椿』）』旗下所有的企劃，包括製作和監修虛擬歌手『花譜』和 Vocaloid 創作者『Iori Kanzaki（カンザキイオリ）』的作品。另外，我也會參與其他 IP 專案和計畫的製作，除了這些以外，就是要發想一些新企劃吧。」

Q：「PIEDPIPER」這個名字應該是來自《吹笛人》這個童話故事對吧？我從旁人的角度看，感覺您是個徹底隱藏私人資訊的神祕大牌製作人，您自己有這樣的感覺嗎？

PIEDPIPER「確實是有人這樣想啦，不過這應該是誤會（笑）。我個人並沒有特別做什麼，神椿所有的成果都應該要歸功於每位創作者本身的實力。我這邊雖然會收到各種合作和案件的邀約，但被我拒絕掉的也很多，只是在當中遇到了好的機緣，才形成了現在這樣子的感覺。」

Q：因為你們是個具有獨特個性的創作團體，所以才讓人覺得有神秘的一面吧。說起來，您當初是有什麼原因，才決定要集結這群獨特的創作者，成立「神椿」這個品牌？

PIEDPIPER「我身為製作人，也曾經想過只要和既有的主流音樂廠牌一起實踐這個想法就可以了。但在我這麼想的數年之前，『虛擬歌手』這種形式充滿太多的未知數，就算我去提案，別人可能也不想理睬。所以我才想說乾脆就靠我們這幾個人成立一個獨立音樂品牌兼經紀公司來做吧，這就是最初的契機。一開始我們這個品牌的名字是

『KAMITSUBAKI RECORD（神椿唱片）』，隨著『花譜』的創作領域越來越廣，變成只有音樂無法概括全部，而且又加入了更多的藝人、創作者，所以就改名為廣義的創作團體，也就是現在的『KAMITSUBAKI STUDIO』。」

不同於時下流行的 VTuber 角色設計
以「減法」之美脫穎而出的「花譜」角色設計

Q：我認為虛擬歌手「花譜」的出現對當時的時局帶來了巨大的影響，這點也造就了現在的神椿，那麼「她」究竟是怎麼誕生的呢？

PIEDPIPER「『花譜』是我用音樂 APP 找歌的時候偶然聽到的，當她的歌聲傳入我耳朵的那一刻開始，我就覺得她樸素的獨特嗓音非常有魅力，因此馬上就跟她聯絡了。我想剛好是現在這個時代，像她那樣把情感全力宣洩出來的歌唱類型才能被廣泛接受。不過在當時，就算覺得她的歌聲很少見，有成功的可能性，我也不敢肯定一定會走紅。後來當我實際見到本人後，覺得她比我想像中的樣子更有樸實純真的魅力，所以就決定正式合作了。」

Q：花譜有獨特的虛擬形象，就像是哪裡都能見到的少女，但是又有一種好像到哪裡都很難見到的夢幻感，請問這是怎麼打造出來的呢？

PIEDPIPER「花譜的虛擬形象並不是從一開始就刻意設計出來的，是在各種因緣巧合下，逐漸形成現在的形象。在我遇見花譜的同一時期，我也遇見了 Vocaloid 創作者カンザキイオリ，我讓他聽了花譜的歌聲，他的反應非常熱烈。然後我又在別的機緣下，認識了影像創作者川サキ導演，我們剛好說到下次一定要一起合作。

「花譜」藝人定裝照
插畫作者：：PALOW.
2021／KAMITSUBAKI STUDIO

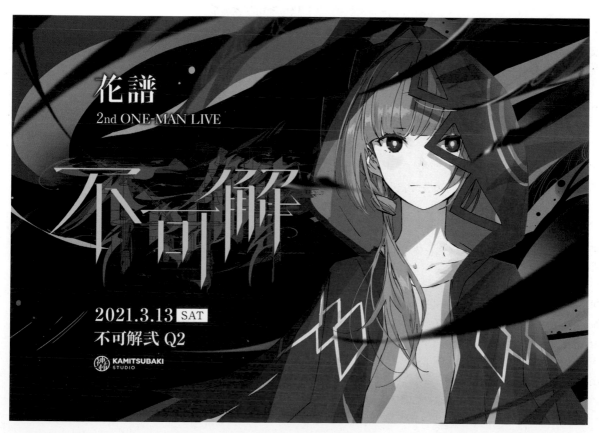

花譜
2nd ONE-MAN LIVE

不可解

2021.3.13 SAT
不可解弐 Q2

KAMITSUBAKI
STUDIO

「花譜2nd ONE-MAN LIVE『不可解貳 Q2』」演唱會 KV
插畫作者：：PALOW.
2021／KAMITSUBAKI STUDIO

後來當我需要幫花譜做角色設計時，想起我在其他案子有跟插畫家PALOW.老師合作過，覺得他應該非常適合，所以就正式開始打造花譜的虛擬角色了。」

Q：在創造花譜的角色設計時，您是覺得PALOW.老師的哪一點很適合呢？

PIEDPIPER「當我要開始設計角色時，VTuber的主流風格是『輕小說風格的美少女』，而PALOW.老師的作品和他們完全不同，我覺得很有魅力，有一種「減法」之美。就完成的結果來說，我認為在無數的虛擬歌手之中，花譜釋放出一種無人可替代的存在感。PALOW.老師的單張插畫也非常有魅力，但他的角色設計果然更加出類拔萃，我覺得他總有源源不絕的獨創設計，能吸引觀眾目光。」

Q：雖然都統稱為插畫，但您認為「單張插畫（一枚繪）」和「角色設計」是不一樣的嗎？

PIEDPIPER「我並沒有覺得哪一種比較好，只是我認為各有各的擅長。有些創作者特別擅長從無到有、包含服裝和角色的整體設計；也有些插畫家較擅長畫讓人印象深刻的單張插畫，當然也有兩者都擅長的插畫家。PALOW.老師當初有說過他是不擅長插畫的類型，一開始我還無法理解他的意思，後來才漸漸發現，從無到有設計一個角色，和畫出很有魅力的單張插畫，或許真的是不一樣的能力。就拿花譜來說，她的演唱會主視覺設計我會請PALOW.老師做，而其他的主視覺設計我就會請別的插畫家來做，必須根據要打造的內容不同，做適才適所的分配。」

Q：這麼說來，您合作的創作者是不固定的，但設計出來的所有產物都有一種可稱為「神椿風」的獨特氣氛，這是怎麼打造出來的呢？

PIEDPIPER「說到內在原因，我想果然還是要幫每一位藝人找到能配合他們才能的插畫家及創作者們一起合作才行。並不是說插畫家的粉絲多，和藝人的配合度就會高，對我來說插畫家有沒有號召力並不是那麼重要，最重要的還是能不能和藝人完美配合。畢竟我們製作的是虛擬歌手這種新興文化，在歷史上幾乎沒什麼前例可以參考。像是插畫家和Vocaloid創作者的歷史比虛擬歌手悠久，在那之中有著創作者們一起打造出來的歷史場面和藝術作品；

而我們才剛開始創造虛擬歌手的歷史，像這本《日本當代最強插畫2022》的書可說是在見證我們的歷史。當我和那些擁有豐富經歷的創作者們合作，就可以滋養虛擬歌手這片新興文化的土壤，說不定在合作過程中還會激發某些創意之類的化學反應，所以我很重視讓藝人和能引起這種化學反應的創作者一起合作。

神椿向大家揭示
重新定義創作者的型態

Q：最近動畫MV越來越流行，藝人的主視覺設計也開始用插畫表現，看來音樂界和插畫界的距離已經大幅接近，您是怎麼看待這樣的趨勢呢？

PIEDPIPER「其實從以前就有不露臉的藝術家，在畫面中埋藏伏筆的新型動畫MV也早在好幾年之前就出現了，只是不像現在這樣被廣泛接受。以前有一種「不管怎麼樣都不想和動畫及插畫扯上關係」的風氣，因為那個年代會用嘲諷的眼光去看待愛上動畫或插畫角色的人，而且那也不是音樂界的主流。但現在別說是動畫了，就連使用插畫形象的虛擬藝人，也理所當然地會有人喜歡。喜歡插畫或虛擬歌手的族群已形成一個廣大的市場，接續之前的數位原住民世代（Digital native，在擁有數位產品的環境中生長的新世代）。現在這個我還不知道該叫什麼名字的新世代已經慢慢成為粉絲族群的主流，他們理所當然地觀賞只用插畫、CG畫出來的虛擬藝人或動畫MV。以前大家常常會約去朋友家玩，現在的常態卻是跟朋友約在《要塞英雄（Fortnite）》之類的遊戲裡見面。隨著科技進步，玩樂的方式和娛樂的享受過程也在改變，我想人們對音樂和虛擬藝人的接受度也會跟著改變吧。」

Q：我認為是新世代的年輕創作者們造就了當今這種現象，對於這些新世代的創作者們，您是怎麼看待的呢？

PIEDPIPER「我感覺現在十多歲的孩子們所認同的創作者，和以前的世代有相當大的不同。對他們來說，YouTuber才是距離身邊最近的創作者，而YouTuber本身也會抱著這個認知在創作。對我這個世代的人來說，剛開始看到時其實會覺得有點不協調，但卻無法否認這種趨勢，因為在目前十多歲的孩子眼裡，他們的確是創作者。雖然我也有過這種感覺到世代鴻溝的時期，但是當我看到

這些很有才能的人，他們居然可以一邊玩音樂、一邊畫畫還能一邊開實況，『這也是現代藝術家的標準型態之一吧』我的態度就這樣從否定變成了肯定。到頭來，誰才能算是創作者，應該不是由傳播者決定的，而是由受眾說了算。我想一邊思考過去大家對創作者的定義，再用自己的方式重新定義。」

Q：最後可以請教您身為神椿的總製作人，對今後的展望有什麼計畫嗎？

PIEDPIPER「為了推廣『虛擬歌手』這種新興文化，我要繼續紮根，例如以『箱推（一次推整個團體）』的形式，去推動神椿旗下所有藝人的發展。我現在正在做一個IP專案『神椿市建設中。』，正是基於這個想法所出現的產物，神椿的虛擬歌手們平常都在發展個人的演藝事業，但是在這個企劃中，他們會一起合作並展現出不同的魅力。也就是說，我會讓每位藝人發揮獨有的魅力，同時在相同世界觀的載體下，也要努力孕育出只有合作才能達成的成果，我想以此做為切入點，去拓展他們的活動，而不會被侷限在音樂業界裡。」

「心眼／春猿火」專輯封套
插畫作者：穗竹藤丸
2021／KAMITSUBAKI STUDIO

「眼裏の懷疑／CIEL」專輯封套
插畫作者：shirone
2021／KAMITSUBAKI STUDIO

「ㅕ世界情緒 1st ONE-MAN LIVE『Anima』」演唱會KV
插畫作者：れおえん
2021／KAMITSUBAKI STUDIO

PIEDPIPER

PIEDPIPER
是從Youtube發跡的創作團體「KAMITSUBAKI STUDIO（神椿工作室）」的總製作人，曾為虛擬歌手「花譜」、「理芽」，以及Vocaloid創作者「カンザキイオリ」製作歌曲，同時也負責「神椿」旗下藝術家的作品監修工作。以「從音樂到故事」為目標，不斷挑戰各種新企劃。

日文版 STAFF

裝幀設計
book design

有馬トモユキ
ARIMA Tomoyuki

內文編排
format design

野条友史（**BALCOLONY.**）
NOJO Yuji

版面設計
layout

平野雅彦
HIRANO Masahiko

協力編輯
editing support

小熊史也
OGUMA Fumiya

印程管理
progress management

本田麻湖　　　新井まゆ子　　　松尾彫香
HONDA Mako　　ARAI Mayuko　　MATSUO Erika

企劃・監製
planning and supervision

平泉康児
HIRAIZUMI Koji

ILLU
STRA
TION
2022

日本當代最強插畫

ILLU
STRA
TION
2022

日本當代最強插畫